高等教育艺术设计精编教材

设计概论

刘金敏　马丽华　主　编

清华大学出版社

北　京

内 容 简 介

本书从设计的概念与特征、设计的形态、设计的思维等方面阐述设计的基本理论，并从设计艺术的历史、特征、类型、设计评价、设计教育等方面为大家阐述有关设计的一些概要知识。本书内容上力求知识点准确，语言凝练，设计观鲜明、时代感强烈、突出的实用性；形式上力求使文本的可读性与图片的可视性互动。

本书适应面比较广，除适用于本科和职业院校的艺术设计及美术类专业外，还可为广大艺术设计爱好者自学参考。

本书封面贴有清华大学出版社防伪标签，无标签者不得销售。
版权所有，侵权必究。举报：010-62782989，beiqinquan@tup.tsinghua.edu.cn。

图书在版编目（CIP）数据

设计概论/刘金敏，马丽华主编. —北京：清华大学出版社，2017（2023.9重印）
（高等教育艺术设计精编教材）
ISBN 978-7-302-47166-0

Ⅰ.①设… Ⅱ.①刘… ②马… Ⅲ.①艺术－设计－高等学校－教材 Ⅳ.①J06

中国版本图书馆 CIP 数据核字（2017）第 116524 号

责任编辑：张龙卿
封面设计：徐日强
责任校对：刘　静
责任印制：沈　露

出版发行：清华大学出版社
网　　址：http://www.tup.com.cn, http://www.wqbook.com
地　　址：北京清华大学学研大厦 A 座　　　邮　编：100084
社 总 机：010-83470000　　　　　　　　　　邮　购：010-62786544
投稿与读者服务：010-62776969, c-service@tup.tsinghua.edu.cn
质量反馈：010-62772015, zhiliang@tup.tsinghua.edu.cn
课件下载：http://www.tup.com.cn, 010-83470410

印 装 者：三河市铭诚印务有限公司
经　　销：全国新华书店
开　　本：210mm×285mm　　印　张：11　　字　数：286 千字
版　　次：2017 年 7 月第 1 版　　　　　　　印　次：2023 年 9 月第 7 次印刷
定　　价：69.00 元

产品编号：073464-02

前　言

艺术设计在整个国民经济发展中是不可或缺的内容，它不仅使产品的自身价值得到提升，其附加值也不可估量。因此，如果没有这个概念和意识，我们的产品将失去应有的经济价值，甚至是浪费宝贵的物质资源。

我国的设计艺术教育经过二十多年的探索与发展，正逐步走向成熟。21世纪，人类面临着知识经济的新时代，设计艺术教育应如何拓展学生的视野、增加学生的文化底蕴、激发学生的创造力，并培养与时代发展同步的高素质、创造性的复合型人才，是重构设计艺术教育观念中亟须解决的突出问题。

设计艺术是一个有中国特色的词语。在国外，这一学科仅被称作"设计"。"设计"更多的是服务于人的生活，"艺术"则会让人得到美的启迪与享受。设计艺术学科是实用艺术与纯艺术、自然学科、人文社会学科、科学技术等交叉融合的产物。虽然设计艺术在不同的时代会赋予其不同的含义，但设计艺术的核心特征还是在于实践。

设计艺术教育水平可以反映一个国家的经济发展水平。我国的设计艺术教育除了吸收西方设计教育的基本要素之外，应更多地整理和研究中华民族传统文化中的精髓，对设计艺术教育观念进行不断的更新和发展，努力构建具有中国特色的设计艺术教育体系，以适应新经济发展对设计艺术教育的要求，为培养更多的具有国际文化视野、中国文化特色的创造性设计人才做出应有的贡献。

本书由刘金敏、马丽华担任主编，杨光担任副主编。本书编写过程中参考了很多资料，在此对相关作者表示感谢。

由于条件、水平等的限制，书中不足之处，恳请读者批评指正。

编　者
2017年2月

目 录

第 1 章 设计概述

1.1 设计的本质 ... 1
- 1.1.1 设计的概念 ... 1
- 1.1.2 设计的本质 ... 2
- 1.1.3 设计的意义 ... 4

1.2 设计学的特点及其研究范围 ... 7
- 1.2.1 设计学的含义及其特点 ... 7
- 1.2.2 设计学的研究范围 ... 8

1.3 现代设计 ... 9
- 1.3.1 现代设计的产生和发展 ... 9
- 1.3.2 现代设计的含义、特点、范围和形态 ... 11

第 2 章 设计元素与原则

2.1 设计元素 ... 14
- 2.1.1 线条、空间 ... 14
- 2.1.2 明度、色彩 ... 23
- 2.1.3 肌理、材料 ... 25

2.2 设计的原则 ... 31
- 2.2.1 便利实用——功能性原则 ... 31
- 2.2.2 价廉物美——经济性与艺术性原则 ... 32

第 3 章 设计思维与方法

3.1 设计思维 ... 36
- 3.1.1 设计思维是科学思维和艺术思维的结合 ... 36
- 3.1.2 设计思维是一种创造性思维 ... 37
- 3.1.3 设计思维的类型 ... 39
- 3.1.4 设计思维方法中的心理理论 ... 40

3.2 设计方法是实现设计的手段 ··· 47
 3.2.1 设计方法的类型 ··· 47
 3.2.2 设计的基本方法 ··· 47
3.3 误区的产生与修正 ··· 48
 3.3.1 误区的产生 ··· 48
 3.3.2 误区的修正 ··· 49

第 4 章　设计的特征

4.1 艺术性的特征 ··· 51
 4.1.1 设计的艺术性之源 ··· 51
 4.1.2 设计与艺术之间的联系 ····································· 52
 4.1.3 设计是一种艺术活动 ······································· 55
4.2 科学性的特征 ··· 56
 4.2.1 设计活动中的科技运用 ····································· 56
 4.2.2 设计与科学技术的关系 ····································· 57
 4.2.3 信息时代设计中的科技 ····································· 58
4.3 设计的经济特征 ··· 60
 4.3.1 设计经济学 ··· 60
 4.3.2 设计的管理与营销 ··· 64
4.4 设计的文化特征 ··· 70
 4.4.1 设计与文化 ··· 70
 4.4.2 设计与生活方式 ··· 72
 4.4.3 设计的传统和风格 ··· 74

第 5 章　设计的类型

5.1 视觉传达设计 ··· 78
 5.1.1 视觉传达设计的概念 ······································· 78
 5.1.2 视觉传达设计的范畴 ······································· 81
5.2 产品设计 ··· 87

5.2.1　家具设计 ·············· 88
　　5.2.2　工业设计 ·············· 89
　　5.2.3　容器设计 ·············· 89
　　5.2.4　服装设计 ·············· 89
5.3　环境设计 ·················· 90
　　5.3.1　城市规划设计 ·········· 90
　　5.3.2　建筑设计 ·············· 91
　　5.3.3　室内设计 ·············· 92
　　5.3.4　室外设计 ·············· 92
　　5.3.5　公共艺术设计 ·········· 92
5.4　染织服装设计 ··············· 93
　　5.4.1　染织设计 ·············· 93
　　5.4.2　服装设计 ·············· 95
5.5　多媒体设计 ················· 99
　　5.5.1　作为工具的计算机辅助设计 ·· 99
　　5.5.2　多媒体设计及其特征 ······ 99
　　5.5.3　多媒体设计的形态 ······· 100

第 6 章　设计师

6.1　设计师的产生和类型 ··········· 102
　　6.1.1　设计师的产生 ··········· 102
　　6.1.2　设计师的类型 ··········· 104
6.2　设计师的知识技能要求 ········· 106
　　6.2.1　设计师的艺术与设计知识技能 ·· 106
　　6.2.2　设计师的自然与社会学科知识结构 ·· 109
6.3　社会职责 ··················· 110
　　6.3.1　基本职责 ··············· 110
　　6.3.2　社会职责 ··············· 111
6.4　设计师应具备的素质 ··········· 113

- 6.4.1 做设计，先学会做人 … 113
- 6.4.2 要有创新精神和创新思维能力 … 114
- 6.4.3 具备较强的沟通能力 … 114
- 6.4.4 丰富的知识积累和较高的设计表现能力 … 114
- 6.4.5 走在时代最前沿 … 115
- 6.4.6 扎根传统，放眼世界 … 116

第7章 设计创意

- **7.1 设计的创造性思维** … 118
 - 7.1.1 创造性思维的表现形式 … 118
 - 7.1.2 创造性思维特征 … 119
- **7.2 设计创意的方法** … 122
 - 7.2.1 头脑风暴法 … 122
 - 7.2.2 超序联想法 … 123
 - 7.2.3 影像创意法 … 123
 - 7.2.4 联想创意法 … 123
 - 7.2.5 分列创意法 … 124
 - 7.2.6 分脑创意法 … 124
 - 7.2.7 逆转创意法 … 124
 - 7.2.8 辐射创意法 … 124
 - 7.2.9 金字塔法 … 124
- **7.3 设计创意的历程** … 124
 - 7.3.1 确定目标阶段 … 124
 - 7.3.2 收集资料阶段 … 125
 - 7.3.3 创意酝酿阶段 … 125
 - 7.3.4 创意顿悟阶段 … 125
 - 7.3.5 创意验证阶段 … 126
- **7.4 现代设计的表现方法** … 126

第 8 章 设计美学

8.1 设计美学概述 ············ 127
8.2 设计美的性质 ············ 127
 8.2.1 设计美的构成 ········ 128
 8.2.2 设计美的形态 ········ 132
 8.2.3 设计语言 ············ 133
8.3 设计美学的表现方式 ······ 134
 8.3.1 技术美 ·············· 134
 8.3.2 功能美 ·············· 135
 8.3.3 艺术美 ·············· 136
 8.3.4 形式美 ·············· 137

第 9 章 设计教育学

9.1 设计教育的产生 ·········· 140
 9.1.1 早期设计教育概况 ···· 140
 9.1.2 包豪斯 ·············· 141
9.2 设计教育的发展 ·········· 145
 9.2.1 乌尔姆模式 ·········· 146
 9.2.2 当代设计教育概况 ···· 147
9.3 设计教育的思想与方法 ···· 149
 9.3.1 设计教育的思想 ······ 149
 9.3.2 设计教育的结构 ······ 151
 9.3.3 设计教育的方法 ······ 151
 9.3.4 设计教育的原则 ······ 152
9.4 现代设计教育模式的探索 ·· 154

第10章　设计评价与批评

10.1 设计评价 ·· 155
 10.1.1　设计评价的含义与意义 ························· 155
 10.1.2　艺术设计评价的特点 ····························· 156
 10.1.3　艺术设计的评价原则和方法 ···················· 156

10.2 设计批评 ·· 158
 10.2.1　设计批评的发展 ···································· 158
 10.2.2　设计批评的中心 ···································· 161
 10.2.3　设计批评的方法与理论 ··························· 161
 10.2.4　何为优秀的设计 ···································· 162

参考文献

第1章 设计概述

1.1 设计的本质

1.1.1 设计的概念

1. 设计

设计,一个古老而又现代的概念。它因天、地、人等因素的差异而呈现出不同的面貌。从远古先民制造工具,将一块石头砸向另一块石头的时候开始,设计已经发生并与人类生活紧密联系至今(图1-1)。毫无疑问,未来也会如此。在我们今天的日常生活中高频率出现的"经济发展规划设计""政策方针设计""职业规划设计""发型设计""服装设计""建筑设计""包装设计"等词汇,都是人类认识世界及改造世界的创造性活动,几乎涉及人类生活的方方面面。可以毫不夸张地说,人类的文明史就是一部设计史。

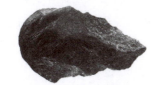

(a)蓝田文化时期的工具

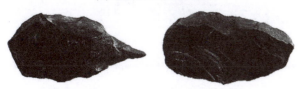

(b)丁村文化时期的工具

图1-1 史前石器工具

"设计"一词早在古代汉语中已有出现。《三国志·魏志》记载:"赂遗吾左右人,令因吾服药,密因鸩毒,重相设计"。"设计"一词便有筹划、计策之意。在现代汉语中,"设计"通常指在正式做某项工作之前,根据一定的目的要求,预先制定方法、图样等。与"设计"对译的英语design一词,尽管语义在不同历史时期有所不同,但其核心始终定义在"为实现一定的目的而进行的设想、规划、方案等创造性活动"。

可以肯定地说,在这个社会中,每一个人只要其行为是为了改变现状,使之符合既定的目的,满足一定的需求,其行为就是设计性的。

2. 艺术设计

设计的指向非常广泛,如果不加以限定,便容易造成混乱和歧义。在设计之前加上"艺术"一词予以限定,就大大缩小了设计的范围。"艺术设计"区别于其他设计,有明确而具体的领域。今天我们经常提到"设计",往往只是在特定语言环境中的简称而已。需要强调的是,我们所说的"艺术设计"主要是关注视觉造型要素在设计中的配置问题。日本学者利功光指出:"艺术在狭义上意味着美术的观念,design又特别意味着在绘画、雕刻、建筑、工艺中视觉造型诸构成因素的配置,大约与绘画中的构图同义。假若只特别强调这些配置的抽象形式关系,则又意味着意匠或图案。这些都可以作为本来的古典意义,而新的限定是以美和有用性为目标的工业计划乃至设计,是以大工业机械生产为前提的工业

设计。"

艺术设计，是人们在满足实用基础上的审美创造活动。传统工艺美术便是艺术设计的古典形态。在艺术领域，自 design 一词一经日本引入中国，便与"图案""工艺美术"等实用美术画上了等号，所指明的仍然是设计不同于纯艺术活动。艺术设计是指在现代工业化背景下把产品的功能与舒适、美观的外观有机结合起来的设计。也就是说，艺术设计不但具有功能的合理性，也具有审美价值，它既不是纯功能的创造发明，也不是纯精神的艺术创作，而是二者的有机融合，是科学技术和艺术结合的混血儿。

3. 现代艺术设计

几千年的传统造物经验，把设计、艺术、技术融为一体（图1-2），这是一个汲水器，器物表面的纹饰构图堪称完美，造型跟它使用的环境密切关联。此外，它的可贵还在于功能的人性化。底尖、肩宽、厚重，重心自然上移，打水时，双耳系上绳子放下，自然倾倒，水顺势灌满瓶子，重心又下移，瓶体自然又垂直了。几万年前的设计意匠竟然显示出审美与实用的完美结合，真该为之惊叹！缔造了人类历史上灿烂辉煌的古代设计文明。现代设计有了新的意义，除了传统设计所关注的诸因素外，更多地融入现代生活中的经济、政治、科技、文化等因素，它把目光更多地投向了现代商品市场，投向有意义的传达。

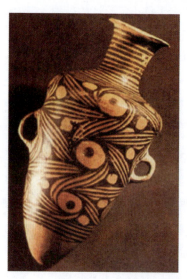

图1-2 史前漩涡纹瓶（马家窑文化）

艺术设计是一个完全中国式的称谓，体现了艺术与工艺、技术的紧密联系。但是，随着时代的发展，艺术设计有了更为丰富的内涵。现代艺术设计是社会发展到机械化工业大生产阶段的产物，表现出现代工业与现代科技、大众化需求、市场等因素相结合的时代特征。在现代商品社会，至少有三种造物设计，一是技术性设计；二是艺术性设计；三是营销性设计。例如，电视机产品，那些线路结构、集成块、显像管的设计属于技术设计。当这些完成以后，就需要一个合理的外形，既要保护内部结构不受损坏，又要使其成为整体，便于搬运，更要安全美观且操作方便，这些属于艺术设计的任务。最后还需要研究如何推向市场，进行营销设计。就现代商品而言，经过上述三种设计的配合才能将其完成，而艺术设计是其中重要的环节。艺术设计既要考虑内部结构，又要考虑市场营销，这三个环节并不是孤立的，而是紧密相扣的一个整体，但又相对独立。

可见，现代艺术设计在今天的时代背景下有了新的视野，它要关注的不仅仅是艺术和科学，还要关注现代社会经济、市场、消费者。现代设计的终极目标是让服务于人的产品的外观与功能组合更优化，满足受众的心理和实际需求。它不同于纯艺术创作，仅仅是艺术家自我情感、意念的自由表达。因此，在经过技术、艺术的加工后，研究市场、研究消费者便成了设计者应考虑的又一重要问题。当今中国的设计专业相关院校，普遍存在着市场意识的欠缺，当然，个中原因是多方面的。

不管怎样，现代艺术设计作为边缘学科、交叉学科，应该以服务现代社会需求为目的，真正认识到这一点，设计与艺术、科学、经济的关系自然就明了了。

1.1.2 设计的本质

1. 需求是设计的出发点

设计的终极目标是为人服务。设计是满足人类需求的创造性活动，因此，设计必须始终围绕需求展开。应该说，设计始于需求，需求由设计来满足，生

产将设计意图付诸实现。美国著名心理学家马斯洛将人的需求分为五个层次，由低级向高级依次为：生理需求、安全需求、社会需求、尊重需求和自我实现需求。我们会发现，人的需求有物质需求和精神需求两方面，在满足基本的物质需求后，人还有更高层面的精神需求。

人类的设计活动开始于劳动工具的制造，当时的目的只有一个——实用。之后，审美需求的出现，审美和实用的统一成为设计的法则。商品社会里，设计除了满足需求之外，还有个创造经济效益的问题。有需求就要有相应的生产去满足，设计就是要分析具体需求的层面，把握市场的需求动向、特定消费群体的消费观念、消费习惯和消费能力等，做到有的放矢，才能在满足需求的同时取得良好的市场效益。

2．实用性是设计的基本价值

设计有别于纯艺术创作，设计的产品无论多好看，如果不能满足实用，这个设计就是失败的。我国古代思想家墨子曾说："食必常饱，然后求美；衣必常暖，然后求丽；居必常安，然后求乐。"古罗马建筑家维特鲁威也曾提出建筑的"实用、坚固、美观"三原则，被摆在第一位的便是实用性。这些观点与马斯洛的需要层次理论大体是一致的，认为人在满足基本的实用需求后，才会产生更高层次的精神需求。可见，物质的需求是人的最基本需求。包豪斯时期的格罗佩斯也说："既然设计它，它当然要满足一定的功能要求，不管它是一只花瓶、一把椅子或一栋房子，首先必须研究它的本质：因为它必须绝对地为它的目的服务。换句话说，要满足它的实际功能，它应该是实用的。"在现代设计中，功能性在设计中要非常明确，当设计忽略了功能需要时，产品就会流于"华而不实"。当然，过分强调设计的实用性，也会导致产品设计语言的贫乏。

3．精神性是设计的宗旨

现代设计的主要作用就是在功能的基础上加以美化。可以是形式上的美观，也可以是技术上的美，以及功能上的人性化设计等。人们在消费产品时对审美的需求，对文化的认同已经成为其重要的考虑因素。然而，就审美性而言，单纯地把设计作品的外在形式因素看成具有审美性是片面的。中国原始社会的彩陶、明代的家具，欧洲中世纪的哥特式建筑，现代社会的电子通信产品，设计作品的外在形式与功能的和谐统一，能从不同方面给予人精神上的满足和愉悦。设计的审美应是功能美、形式美、技术美等的统一。

现代设计需要文化的支撑，单纯满足实用已经不能抓住消费者的心了。设计领域早有这样的认同：文化是现代设计的灵魂，凡是优秀的设计，总蕴含着深厚的文化内涵。现代设计是现代物质文明和精神文明的统一体，它必须充分考虑产品的文化功能，最大限度地满足消费者的文化心理。随着社会经济的发展，人们对产品设计上的文化因素的需求也日益加强，因缺乏文化内涵而失去市场和机遇的产品不在少数。今天，人们对自身所处的文化背景有着很深的认同感，设计作品中蕴含一定的文化因子，在选择商品时，就容易产生共鸣，得到情感上的满足。

4．整合能力是设计的必备条件

设计是一项系统工程，它必须将众多因素整合才能达到目的。战国时期的工艺专著《考工记》中就有这样的记载："天有时，地有气，工有巧，材有美，合此四者然后可以为良。"强调设计要考虑时间、空间、技术、材料等因素，才能制作出好的产品。从远古先民单纯对实用性的追求，到今天设计要更多地关注经济、政治、文化、艺术、科技、人文心理、生态环境等因素，设计面临着一个庞杂的系统工程。这就要求设计者具备大局观和整合能力，全面把握设计要素，运筹帷幄。

5．创新是设计的生命

设计创新带来的市场竞争力，在众多市场品牌中的表现是非常明显的，以至很多人把创意设计看成"21世纪决定企业经营最后成败的关键"。

恩格斯曾经说过："人类的思维，是'地球上最

美丽的花朵'。创新,正是这美丽花朵结下的最丰硕、最珍贵的果实。"社会不断向前发展,人的需求不断向更高层次渐进,这就要求设计师不断突破、变革,创造新的设计成果服务于人。设计的创新要贯穿设计物的创意、造型、表现等各个方面,塑造设计物的个性和独创性。设计师必须具备创新意识和创新的思维能力,才能设计出能满足人的求新、求异的消费需求（图1-3）。

图1-3 《餐椅》（汉斯·华格纳）

中国经济的发展进程,在很大程度上是一个"引进"的历史,技术的落后和劣势,使得某些设计不得不采取"以牺牲市场换技术"的策略。正如林家阳教授所说:"中国在与外国做着不等价交换,用自己再也换不回来的资源换取微薄的利益,中国的创新设计尚处在起步阶段,随着经济的发展,物质条件越来越丰厚,我们拥有了更多的自主知识产权和核心技术,目前最关键的是让我们每一个设计师都要树立起创新的意识。"

福田繁雄被西方设计界誉为"平面设计教父",他与冈特·兰堡、西摩·切瓦斯特并称为当代"世界三大平面设计师"。福田繁雄的作品"经济简洁又复杂多变"。他总是弃旧图新,系统地将各种创意不断革新,并加以融会贯通。正是不断地创新,福田繁雄总能给人们呈现新鲜的视觉盛宴（图1-4）。

图1-4 福田繁雄的系列招贴

设计始终是伴随着社会的经济、文化、艺术、科技等一起向前发展的。一方面经济的发展、文化艺术的繁荣、科技的进步为设计提供了创新的条件,同时设计也推动着诸要素的创新和发展。从几千年的设计史来看,无不体现出这一点。中国的设计历史是中国经济、科学、艺术发展的重要组成部分,从一定程度上讲中国设计的历史就是中国创新的历史。

1.1.3 设计的意义

1. 设计是一种生产力

设计,是在实用性的基础上求美的过程,是创造

社会物质文明和精神文明的重要手段。人类的需求日益多样并不断向更高层面渐进，推动着生产和消费的循环运动。需求带来的生产问题离不开设计，设计是生产流程的第一个环节，一切生产活动都始于设计。作为一种"问题求解"的创造性活动，设计已经渗透到人们生活的方方面面，并偕同艺术、科技等共同完成以满足人类需求的造物使命。就设计、生产、消费的关系来说，设计是先导，往往扮演着"领头羊"的角色，统领、调度并整合经济、政治、文化、艺术、科技等因素。可以说，一切生产活动始于设计，从这个意义上说，设计就是生产力。

2．设计是彰显国家综合实力的利器

广义的设计，实际上是整个社会文化的创造问题。一个时代的经济状况、政治环境、科技文化水平等直接造就了这个时代的设计文化。同时，一个国家的设计文化，也直接反映了该国的政治面貌、经济实力和科技文化水平。设计越来越成为现代社会进步发展不可缺少的力量，并显示出巨大的创造力和推动力。回顾现代设计史我们会发现，在经济发达的国家和地区，现代设计自然、发达并且繁荣，同样在现代设计发达的国家和地区，其经济也绝不落后。几乎没有哪个西方发达国家是不重视设计的，他们甚至把发展设计教育和设计产业提升到国家发展的基本国策的高度，使其对经济、政治、文化、科技等综合国力的各方面发展起到巨大的推动作用。懂得利用设计这把利器的国家始终是世界的焦点。如第二次世界大战（以下简称二战）后的德国、英国、美国、日本就表现得非常突出。这些国家的设计之所以能在今天的设计领域形成鼎足之势，是因为他们真正懂得了如何利用设计这把利器。

英国是最早进入工业革命的国家，播下了现代设计的种子，具有悠久的设计文化传统。但在20世纪二三十年代却在设计变革上落后了，致使英国在二战之后基本丧失了战前世界超级大国的地位，国力逐步衰退。二战后，英国政府意识到这一点，便十分重视设计。英国前首相撒切尔夫人在其执政期间大力倡导和推行设计，她强调："对于英国来说，设计在一定程度上甚至比首相的工作更为重要。设计是英国工业前途的根本。如果忘记优秀设计的重要性，英国工业将永远不具备竞争力，永远占领不了市场。然而，只有在最高管理部门具有了这种信念之后，设计才能起到它应有的作用。英国政府必须全力支持设计。"

撒切尔夫人作为卓越的政治家，将设计的作用和价值提高到如此的高度，确实难得。在她的倡导下，英国政府开始重新审视设计，大力发展设计产业，使英国的整体设计水平再次进入世界前列。设计为英国国民经济的发展起了巨大的推动作用。

二战前日本的设计并不出众，其工业革命比英国晚了整整一个世纪。但自从1953年开始发展自己的现代设计以来，经过短短的三十余年，它已跻身世界设计大国的行列，国家经济飞速发展，成为可与美国媲美的经济大国，其发展过程和原因很值得研究。其中一个重要的原因就是日本政府重视和大力发展设计教育和设计产业，所以有国际经济界人士分析认为："日本经济＝设计力。"日本高度重视设计在经济发展中的作用，以设计推动经济的发展，给世界各国确立了一个以设计为基本国策的榜样。"亚洲四小龙"借鉴日本重视设计的经验，也开始大力扶持设计的发展，如成立工业设计指导委员会或研究中心，奖励有突出贡献的设计师，大力资助设计推广等，这些举措使"四小龙"的经济迅速起飞，在国际市场上赢得了一席之地。20世纪90年代以来，很多国家把设计作为跨世纪的经济发展战略。

设计作为经济的载体，作为意识形态的载体，已经成为一个国家、机构或企业发展自己的有效手段。据美国1990年统计，如果在工业设计上投入1美元，则其产出就会增加2500美元。日本日立公司的统计显示，每年工业设计为他们创造的产值占全公司总产值的51%，而因技术改造所增加的产值仅占12%。设计作为经济发展的战略手段，已得到很多国家的公认。经济实力的增长又带动政治地位的增强，以及文化品位的提升，设计是彰显国家综合实力的有力武器。

中国的设计起步晚，过去产品的生产和销售都

集中在质量上作文章。即使这样也并不能得到应有的回报，在出口贸易中，我们的产品价格上不去，或者被退货，往往是由于设计低劣的原因造成的。中国市场的巨大潜在价值早已被全世界关注。今天中国的很多产品行销世界各国，接下来的重点就是要在设计上更下苦功。只要中国的产品重视设计，最大限度地创造附加值，具备了国际市场的竞争力，那么，中国的经济发展才会有突破，随之而来的政治地位和文化强势才会凸显。

3．设计是企业制胜的法宝

在今天这样一个商品高同质化的时期，设计不能做到特立独行，便极容易被忽视和消解。设计作为塑造和提升企业形象、品牌形象的重要手段，其作用和价值越来越突出，这已成为企业的共识。今天企业之间的竞争，实际上就是设计的竞争。

对企业来讲，在如此高度发达的物质文明背景下，商品的竞争是激烈的，单靠产品自身的质量是很难取胜的。如何使自己的产品在超市的货架上与众不同，吸引消费者的眼球，设计的作用不可低估。企业形象设计、品牌形象设计、广告设计、包装设计、产品外观设计、功能人性化设计等几乎成为争取消费者的决定性因素。设计早已把我们推入一个"感性消费"的时代，企业一旦重视设计，就会得到更大的回报。

我们正面临着一个品牌消费时代，打造品牌，创立名牌，创造高附加值，成为所有企业追逐的目标。投入最少，得到最大限度的收入，"一劳永逸"的生产、销售理念逐渐在现代商品市场中成为共识。单纯靠在产品实体上下功夫，得到的利润相对较少，家电、通信电子类产品的价格大战说明了这一点，一台电视机沦落到只赚100元甚至更少的境地。那么有什么方法可以帮我们树立好的品牌和名牌呢？毫无疑问，是设计。设计是创造产品高附加值的有效手段，产品的竞争实际上已经演化成良好的企业、产品形象，有吸引力的广告、包装和产品外观设计，再加上功能设计的人性化处理等方面的竞争。如此提升产品的附加值，企业便可以在竞争中处于不败之地。

对消费者来说，人们购买产品除了满足实用需求之外，更多的是被一种潜在的心理需求所支配。很多消费者所购买的产品，总是为了或多或少地实现某种心理需求。在物质文明高度发达的今天，人们对产品的精神功能越发重视。今天也是一个形象消费的时代，物质的丰厚，必然导致精神需求向更高层面发展，如美国心理学家马斯洛提到的"自我实现"，正是这一人类潜在的心理需求，在生产与消费的循环运动中，起着重要催化作用。有需求，势必有生产去满足，有生产的动力，设计意图才能得以实现。企业只要用心去研究消费者的需求，用优良的设计方式去实现，必定能抓住市场。当然，更有先觉者，为了避免"满足市场需求"的被动，日本索尼（SONY）公司最早提出了"创造市场需求"的设计原则。他们认为，要想完全准确地预测市场是不可能的，只有根据人们潜在的需求去主动开拓市场，引导消费时尚，才能提高生产的预见性和主动性，得到更大的利益回报。

对产品自身而言，有好的产品才会有好的品牌，但技术的泛化造成质的趋同，产品的品牌形象，已经成为消费者关注产品性能之外的主要考虑因素。"好酒不怕巷子深"的历史早已过去，产品必须依赖多方面的设计，才能在众多同类商品中脱颖而出。

在产品的功能与成本之间，如何把技术成本、生产成本、销售成本、服务成本等因素优化配置、整合，使企业以尽可能小的代价换取最大的经济效益和社会效益。这种价值工程必须依赖设计来完成。比如，一台电视机的显像管的寿命是15年，那么我们该不该花20年的生产成本去生产它呢？这就需要在设计时全面考虑各种因素，统筹设计。

4．设计是创造美好生活和促进社会和谐的重要手段

设计创造了丰富的物质文明和精神文明，大大提高了人们的生活水平和质量，人们在物质和精神上得到比以往更大的满足。依赖科技、艺术，设计给人们的消费提供了最大的选择余地，并且提供给人

们多种美的生活方式,乃至给人的思想观念及生活方式以正确引导。设计一步步把人类的生活打扮得更加美好:个人通信终端的人性化、室内陈设和城市环境的美化、交通工具的安全、舒适、便捷等,一切与我们生活有关的事物,因设计而变得精彩。身处设计的世界,人们会处处感受到设计带来的美好和便利。

社会的和谐在于人与人之间的和谐,人与人之间和谐的根本在于每一个人的合理要求都得到满足。社会生活丰富多彩,设计又创造了满足不同人群的不同需求的产品,当每一个人都能找到自己需求的归属时,整个社会的秩序就会因设计的规划而和谐起来。今天,人们越来越认识到设计、生产、自然、社会和谐的重要性。设计领域出现的绿色设计、生态设计、循环设计、组合设计、人性化设计、非物质设计等就是人们总结出来的新的设计价值观。为人与自然和谐而设计,为人生活美好而设计,旨在一个共同目的:建立和谐社会。

1.2 设计学的特点及其研究范围

1.2.1 设计学的含义及其特点

1. 设计学的含义

设计是一种实践活动,设计学则是对它的理性思考,是关于设计这一创造性活动的理论研究。设计学,是1969年美国学者赫伯特·西蒙(Herbert Simon)教授正式提出来的。

设计活动一经产生,对它的研究实际上就已经开始。不过,如前所述,设计学获得现有的学科命名,在我国不过是20世纪90年代的事。为什么设计学在20世纪才产生呢?这是因为20世纪以前器物的形成与变化十分缓慢:在几十年甚至上百年的时间里,器物的形式才逐渐定型和完善,对各种形式的选择主要是自发地进行的。20世纪科学技术的高速发展和新的社会需要的产生,使得产品的形式和功能

的更新成为自觉的追求。设计越来越从生产过程中解放出来,逐步成为协调人和环境、个人和社会、生产和消费之间的手段。

2. 设计学的特点

设计与社会物质生产、科学技术的紧密关系,使得设计本身具有自然科学的特征。同时设计与特定的社会政治、文化、艺术之间的密切联系,又使设计有着特殊的意识形态色彩。所以说,设计学是既有自然科学特征,又有社会科学色彩的综合性学科。遗憾的是大多数设计学研究者尚未跨越自然科学与社会科学之间的沟壑,对设计学进行立体研究。

设计学的另一个特点是历史研究和理论研究相结合。设计形态的多样性,既取决于各国社会经济结构和工业发展水平的差异,又取决于设计对象的差异(汽车或灯具,电视或钟表,单一对象或综合对象)。比如,在20世纪20年代的欧洲,设计主要作为艺术流派得到发展,而30年代的美国,设计成为国家经济生活中的重要因素。从20世纪40年代中期起,设计在美国工业中牢固地扎下根来。美国生产的大量产品无不带有设计的印记。设计对美国公众审美趣味的影响,只有电影可以与之匹敌。大批美国产品在欧洲市场上的销售,使得美国设计回到了设计的故乡,并奠定了欧洲设计的基础。第二次世界大战后,欧洲经济振兴:科技革命、自动化、批量生产的推广,科学管理,欧洲一体化等内部经济、生产和技术因素,以及与美国产品相抗衡的外部必要性,推动设计在欧洲迅速发展。欧洲设计吸收了美国的经验,然而,它没有全盘照搬美国的做法,而是保持了20世纪20年代自己的设计传统。

设计活动的复杂性和综合性,决定了设计理论的复杂性和综合性。设计综合了艺术活动、技术活动和生产活动等多种实践,以及消费者的需求和价值取向等。相应地,设计理论也要综合有关的知识,包括哲学、社会学、美学、艺术学、经济学、文化学、人体工程学、工艺学等,以这些知识为基础,才能构建自成体系的设计理论。显然,这是一项十分艰巨的任务,要靠许多人的共同努力才能够完成。

1.2.2 设计学的研究范围

设计学的根本任务,是研究和正确把握设计规律,以促进人类的文明与进步。它包括以下几点。

(1) 以认识论为基础,研究人类设计思维的过程和规律。

(2) 以人的社会关系为依托,研究各种社会关系中的设计因素。

(3) 以"目标—手段"为线索,研究设计过程中涉及的物理和心理的因素,以及它们在创造过程中的作用和特征。

(4) 在阐述设计的基本含义、基本范畴和历史演进的基础上,探讨设计思想和设计实践的发展和演变规律。

这里我们依据美术学的划分方法对设计学作研究方向的划分,将设计学划分为设计史、设计理论与设计批评三个分支。

1. 设计史

作为设计学的研究方向之一,设计史是一个极为年轻的课题,尽管设计的历史同人类的历史一样久远,可是对于设计史的研究只是近几十年的事情。1977年,英国成立了设计史协会(design history society),标志着设计史正式从装饰艺术史或应用美术史中独立出来。

设计史是研究设计历史发展及其规律的科学。设计史的范围包括建筑、人工环境、工业产品、视觉传达、多媒体等一切与人类生活相关联的人造对象。设计史揭示设计发生与发展、继承和革新、各民族设计的相互影响的历史。设计史还与文化史、科技史、美术史相交叉,因此,设计史又分为设计文化史、设计技术史、工业设计史、设计艺术史等。

2. 设计理论

设计理论是设计实践的科学总结。广义上包括设计史、设计基础理论和设计批评;狭义上单指设计基础理论。一般通行狭义的设计理论,西方一般以荷加斯(William Hogarth,1697—1764)的《美的分析》为最早的设计理论专著。

设计理论的研究对象包括设计(设计创造、设计欣赏、设计思潮、设计流派、设计师等)、设计同社会存在和其他社会意识之间的关系、设计理论本身。

设计创造是一种特殊的审美活动。设计学研究设计创造的一些主要环节,如设计构思、设计构思的物质体现,以及作为设计主体的设计师在创作过程中的作用。此外,还要研究设计师的基本素养,设计风格的内涵和表现、形成和发展、一致性和多样性,以及设计流派的形成和发展、类型和作用等。

设计创造最终"消融"在设计作品中。设计学研究设计作品的结构、形式因素、形式和功能的关系、设计语言和符号系统。各种门类的设计还有不同的审美特征,它们的联系和相互作用使设计的疆界不断发生变化。设计作品的使用价值通过消费者得以实现。设计学研究设计同市场和消费需求的关系。

设计作品除了使用价值外,还有其文化价值,后者只有在欣赏过程中才能实现。设计欣赏作为一种精神活动,有其自身的规律。设计学研究设计欣赏的意义和特点,设计欣赏主体的形成,设计评论的性质、作用和标准,使接受者通过欣赏,与创作者的审美体验相沟通。

设计理论从设计实践中来,并远远晚于后者。设计理论是设计实践的科学总结,并最终指导设计实践。它对于设计实践的指导作用是否积极,取决于其自身是否符合历史发展规律。丰富的设计实践同时推动着设计理论的发展。设计理论受世界观和方法论的指导,也受美学、科学的制约。

3. 设计批评

理论上讲,设计批评与设计史是不可分割的,因为设计史建立在作者的批评判断之上,而设计批评的基础是设计史。然而由于设计史关注的是设计的历史,设计批评关注的是设计作品,两者的研究对象不同,使得我们可以将二者在实践上分离开来。设计批评依据一定的标准对设计作品或设计现象所做

的理论分析和价值判断,通过理论阐释,揭示设计作品或设计现象的社会意义和美学价值,是一种负有社会责任的行为。

设计批评的方法多种多样,有基于科技体系的批评,有基于人类文化学的批评,也有基于心理学和美学的批评。此外,符号学、系统论、发生认识论、结构主义学说也反映到设计批评中。批评的对象既可以是设计的观念,也可以是设计的历史,风格或设计师设计过程等。

1.3 现代设计

1.3.1 现代设计的产生和发展

1. 现代设计的产生

现代意义上的设计,发源于英国工业革命产生以后的伦敦世界博览会(图1-5)。现代设计是工业革命造就的工业化大批量生产技术条件下的必然产物;同时又是设计界改变以往专为权贵服务的方向,转而提出要为民众服务的口号下的产物,是设计民主化的表现;另外,现代设计的形成是基于社会的日益丰裕、中产阶级日益在社会生活中起主导作用、社会日益向消费时代转化、科学技术日益发展、大众媒介日益膨胀的情况下,通过商业活动、文化发展、知识传播对社会危机的不断思考和忧虑得到表达和完成的一个过程。

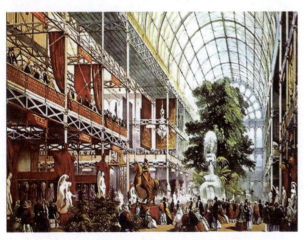

图1-5 "水晶宫"的内部一角(1851年)

设计与工程和艺术不同,艺术是十分个性化的自我精神的表达行为;工程是解决人造物之间和内部各部分间相互关系的知识与活动。工业设计和其他设计活动的最大共同点就在于:它们都是立足于解决物与人之间的关系问题,使物能在最大的限度之内满足人的生理和心理的需求。现代设计中,这个"人"指的就是人民大众,而非旧设计服务的权贵。

人类四五千年的文明史中,设计服务的对象都是权贵,一旦设计满足的对象是大众,才开始有了现代的意味。瓦尔特·格罗皮乌斯(图1-6)提出的"我的新建筑要给每个德国工人阶级家庭带来每天起码六小时的日照",就是具有鲜明民主倾向的现代主义设计宣言。大批量生产,反对装饰,主张立体主义形式,"少则多"(less is more)的哲学,强调现代科技和材料的使用等,不仅仅是形式创新的追求,实质上更是社会民主、社会道德责任和注重理性功能的表现。

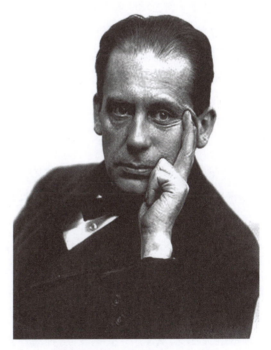

图1-6 瓦尔特·格罗皮乌斯

2. 现代主义设计与建筑设计

现代主义设计、现代主义建筑设计,是影响人类物质文明的重要设计活动。它们兴起于20世纪20年代的欧洲,通过几十年的发展,特别是在第二次

世界大战以后的美国发展十分迅速，最后影响到世界各国。所有现代文明国家几乎都受到了现代主义设计的深刻影响，对于这种设计风格的反应，是又产生了当代的许许多多新的设计运动，产生出形形色色的新风格、新流派。

现代主义是20世纪设计的核心，不但深刻地影响了整个世纪的人类物质文明和生活方式，同时，对21世纪的各种艺术、设计活动都有决定性的冲击作用。20世纪六七十年代以后的设计运动基本都是对现代主义的反映，对现代主义的否定企图，或者对现代主义的重新诠释。

现代主义建筑设计是20世纪初在欧美同时产生的最重要的运动之一。德国、俄国和其他的几个西欧国家的建筑师为解决大众的居住问题而探索廉价、快捷的建筑形式；为改变设计的观念，为在设计中引入民主的精神，或者为奠立一种新的政治制度的基础，开始从设计观念、设计风格和形式、建筑材料、建筑方式各个方面进行探索，在30年代中期以后取得了惊人的成就。第二次世界大战爆发，使大量欧洲的设计师流亡到美国，从而使欧洲的现代主义与美国丰富的具体市场需求得以结合，在战后造成空前的国际主义风格高潮。一直发展到70年代，遍及世界各地。无论从影响的深度和广度来说，都是空前的。

3．现代设计的发展及变化

20世纪的巨大变化，特别是市场结构的变化，对设计造成巨大影响。19世纪末20世纪初，资产阶级日益成为社会财富的主人，中产阶级日益变成社会的主干，设计风格上民主的趋向越来越强烈，反对为权贵服务的装饰主义呼声越来越高，个人主义超越了权威主义的控制。个人主义的凸显、民主主义的主导，是现代设计开创时最主要的特征之一，而这种新的社会状况，刺激了生产的发展，推动社会进入了消费时代，商业主义很快就成为设计背后主要的推动力量。这种力量腐蚀了个人主义和民主主义的发展，把设计转变成了促销工具。知识分子的理想主义、思想家的书卷气息大大失色，让位于铜臭味十足的商业主义。第二次世界大战之后的设计发展，在很大程度上是商业主义的发展，美国在这个重大转变之中扮演了极其重要的角色。商业主义的力量之大，将原来单纯至极的现代主义设计改变成了"国际主义风格"（internationalism），以美国强大的国力为依托在全球推广，使全世界各主要发达国家无论是建筑还是工业产品，甚至包装和广告，风格都趋于一致，刻板、单调的"国际主义风格"一统天下。因此才引起知识分子的不满，才有了与20世纪六七十年代反文化运动(counter culture)同步的"反设计"（anti design）和后来出现的以装饰主义来对抗国际主义的"后现代主义"运动。

与此同时，地方的设计力量随着地方经济的发展重新抬头，德国人在1953年成立乌尔姆设计学院，之后联系布劳恩公司（Braun），形成德国新理性主义风格；意大利人很快走出美国式的"国际主义"阴影，出现了自己的设计风格和大师；北欧四国（丹麦、挪威、瑞典、芬兰）一直沿着有机功能主义的本地区现代主义传统发展，并没有太多受到美国的影响；日本人则设法把各国之长结合起来，形成多变且富于市场弹性的国际风格，反而影响到美国。如此等等，才使战后的设计面貌多姿多彩。

现代设计在20世纪90年代发生了很大的变化，特别体现在工业设计（或者产品设计）和平面设计两个领域。这种变化来自市场、企业本身、设计技术三个主要方面的变化。长期以来，设计基本被企业视为提供产品、包装、建筑形式的活动，特别是工业设计中的造型设计。美国汽车行业长期以来不称汽车设计为设计（design），而只是简单地称这个以外表造型为中心的活动为"式样"（styling），是这种看法的集中体现。80年代，除了产品和包装等的外形设计之外，企业开始要求设计公司为它们解决工程技术方面的问题，设计一个产品的同时必须考虑它的技术特征、技术应用方式、材料、结构。20世纪90年代以来，这种变化更加迅速，企业目前已经不仅仅要求设计公司为它们提供产品的外形设计和解决工程技术问题，而更加要求设计公司提供市场研究、顾客研究、设计效果追踪、人机工程学研究，设计公司被要求提供完整的设计配套服务，即从使用者的

调查研究、工业设计、工程设计、模型制作和原形生产、人机工程学研究、计算机软件设计，一直到产品的包装和促销的平面设计活动等。

1.3.2 现代设计的含义、特点、范围和形态

1. 现代设计的含义

现代设计的一般含义，指的是把一种计划、设想、规划、问题解决的方法，通过视觉的方式传达出来的活动过程。其核心内容包括三个方面，即：①计划，构思的形成；②视觉传达方式，即把计划、构想、设想、解决问题的方式利用视觉的方式传达出来；③计划通过传达之后的具体应用。

但现代设计的真正内涵是什么？通过前面的论述，我们认识到它的内涵是和时代社会结合，并随着社会发展而不断丰富和演化的。从历史的角度来看，设计的内涵大多集中于功能与形式的关系、好的外形、符合功能等上面。无论是英国的工艺美术运动还是美国的芝加哥建筑学派，无论是德国的德意志制造同盟还是密斯·凡·德·罗，基本是集中在功能与形式关系的平衡上。扩展一些来看，19世纪末20世纪初绝大多数的设计先驱都就形式与功能的问题进行探索，设计也被看作解决两者关系的重要手段。但是，第二次世界大战以后，特别是20世纪80年代以来，人们对于设计解决问题的范围，对设计的功能与定义的范畴的要求和理解已经非常广泛和复杂，设计开始被视为解决功能、创造市场、影响社会、改变行为的手段，而不仅仅是功能与外形的问题了。这种定义域的扩展，也使设计变得日益复杂。

2. 现代设计的特点

现代设计是20世纪期间发展起来的设计活动，与传统工艺美术有很大的区别，其最基本的区别在于，现代设计是与大工业化生产和现代文明密切相关，与现代社会生活密切相关的。随着工业革命的发生和现代社会的发展，在此基础上产生的现代设计与传统工艺已经大不相同。第一，影响设计和构思的因素不同。现代设计是基于现代社会、现代生活的计划内容，其决定因素包括现代人的需求（包括心理和生理需要两个方面）、现代的技术条件、现代生产条件等几个大的基本因素。第二，现代技术的发展，又使得视觉传达的方式变得复杂和发达：从以前的手工绘图或者简单模型制作，到现在的计算机数字化模拟，在表达上不断丰富。第三，在设计的最后应用问题上，工业技术发达，生产条件不同，造成了设计应用的方式、范围和效果都有新的变化。这几个方面的改变，造成了传统设计与现代设计的区别，现代设计是为现代人、现代经济、现代市场和现代社会提供服务的。

现代设计的计划、构思是受到现代市场营销、一般心理学和消费心理、人机工程学（ergonomics）、技术美学、现代科学技术等因素影响和制约而形成的；传达这种计划和构思的方式，可以从简单的、传统的手工绘图（预想图）、模型到复杂的计算机设计预想虚拟呈现，因具体的设计要求而不同；而设计应用，与具体设计所涉及的生产方式的技术条件和应用的现代社会密切相关。

现代设计不仅提供给人类良好的人机关系，提供舒适、安全、美观的工作环境和生活环境，提供给人类方便的工具，同时，也是促进人类在现代社会方便交流的重要手段。在现代社会中，人类之间的互相交流，一方面是以人之间的行为进行的，比如，语言、文字、手势等；另一方面是通过物进行的。后者是人类社会中大量、普遍存在的交流方式。各种标志、各种广告、各种阅读、各种通用化的产品设计和包装设计，除了一般的功能性以外，还具备符号认知和传播功能，具有普遍的交流作用。红色代表危险性，全世界的救火车辆都采用红色，并不需要特别的语言解释。全世界的国际机场都具有比较接近的设计特点，因而无论在哪个国家的机场，乘客在了解航班、时间、登机口等情况时都不会有多大的困难。这也充分体现了设计在促进交流方面的作用。

3. 现代设计的范围

设计涉及的面非常广泛，从复杂的宇宙航空器、

飞机设备,到简单的包装和电视广告,设计深入我们生活的方方面面。那么现代设计的范围包括哪些呢?

首先,设计不同于艺术。任何一种单纯的艺术活动是非常个人化的东西,是艺术家个人的表现;而设计则是为他人服务的活动。一个是着眼于个人;另一个是着眼于他人,是为社会和为市场服务的。其次,设计不同于工程设计。工程设计是解决人造物(如机械、设备、交通工具、建筑等)中的物与物之间关系问题的,比如,汽车的汽缸与活塞之间的关系、发动机和传达机械之间的关系问题等;而设计则是解决人造物与人之间的关系问题,比如,汽车的安全性、舒适性、美观性问题。设计是处理人与物、人与机器之间关系的重要活动,没有设计,人就不可能有良好、安全、舒适、美观的工作与生存环境和空间,因此,设计是与人类生活休戚相关的。

4. 现代设计的形态

现代设计是现代经济和现代市场活动的组成部分,因而,不同国家、不同经济发展时期的不同市场活动,会产生不同的设计形态和类型。如果从总体情况看,现代设计一般包括以下几个大的形态。

(1) 现代环境设计,包括城市规划设计、建筑设计(图1-7)、室内设计和环境设计。

⇧ 图 1-7　建筑设计——洛克菲勒大厦(Rockefeller Building)

(2) 现代产品设计,或者称为工业设计(图1-8);

(3) 视觉传达设计,包括广告设计、包装设计、书籍装帧设计,以及企业形象及标志设计(corporate identity,CI)(图1-9和图1-10)。

(4) 染织服装设计,包括时装设计与成衣设计、染织品设计等(图1-11)。

(5) 非物质设计,包括各类数字多媒体设计等(图1-12和图1-13)。

⇧ 图 1-8　亨利·德雷夫斯(Henry Dreyfuss)为贝尔电话公司设计的300型电话机(1937年)

第 1 章 设计概述

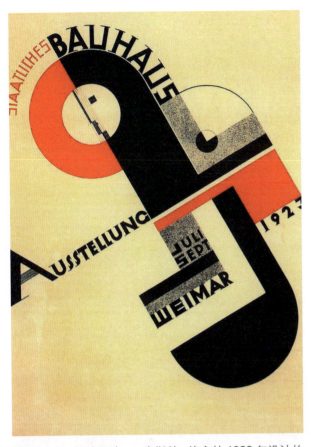

图 1-9 招贴设计——朱斯特·施密特 1923 年设计的包豪斯展览招贴

图 1-10 封面设计——约伯·凡·本内光为杂志 Re-2001 年第六期设计的封面"信息垃圾箱"

图 1-11 染服设计——普今《有百合花和石榴花图案的墙纸》

图 1-12 Britanica（大英百科全书电子版，将各种学科的关系链接起来，符合人们的认知习惯）

图 1-13 sixthsense01（麻省理工学院的人机交互研究成果）

第 2 章 设计元素与原则

2.1 设计元素

虽然现代设计有着自己的产生和发展过程,有着丰富的内涵和多样的形态,但现代设计的一般过程包括了几个基本的设计元素,即线条、空间、明度、色彩、肌理、材料等。

2.1.1 线条、空间

1. 线条

自然界中隐含着无数线条,无论是我们熟悉的美丽风景,是由岁月雕琢而成的奇异的自然效果,还是自然选择下进化而来的绝妙生物形体,可用于线条设计的资源可谓取之不尽。线条是设计中最基本也是最容易产生错觉的元素,它实际上纯粹是知觉的产物。生物体的轮廓、树叶上的脉络、岩石上的裂缝或是海天交界的地平线经过人的知觉处理便成了线条。我们看到的线条通常是两个平面的相交或形体投影的轮廓(图 2-1)。

在几何学上,线是点的移动轨迹,有长度和位置,没有宽度与厚度。而在视觉艺术中,线条是可以直接感知的形或形体,是用以标示出形在空间中的位置与长度的重要手段。严格地说,自然界中并不存在线条,线条的产生是人类对自然的一种想象,其中蕴含着人类对自然的理性化、实用化、情感化的认识。

图 2-1 梯田——自然界中的线条

在所有的艺术元素中,线是我们非常熟悉的,从孩提时代起,我们就经常用线条随意涂鸦。线条也是设计师手中的基本工具,我们将头脑中的构思在图纸上表达出来,总是先用笔在纸上画一个点,从这里出发将点扩展为一条或几条线,最后勾勒出现实世界中的物体。线条相互连接构成形状,用以表示空间。随着宽度的改变,线条本身也能成为形状。没有其他元素(如色彩、明度等)的参与,仅仅运用线条也可以勾勒出动人的画面。

(1)线条的类型和特性

从性质上,线条可以分为实际、隐藏和精神的线。实际的线是在自然界或图画中实际存在的线,可能在形状、分量、特征、效果等方面存在很多不同。实际的线是最容易被我们所感知到的。定位一系列点以便于眼睛自动将它们连接起来,这就形成了隐藏的线。我们都很熟悉由点所连接起来的线,

比如，等公共汽车的人群，几个人站成一排就形成了隐藏的线。精神的线指的是图形或画面中隐含的紧张、平衡的力或精神关注的焦点形成的线。这其中没有实际的线，甚至没有间隔的点，然而我们感觉到一条线，即两个元素之间的一种心领神会的连接。这种线常出现在看某物或指向某个方向时，随着我们目光的追随，一条精神的线产生了。

从方向上，线条可以分为水平线、垂直线和斜线。线的重要特征之一是具有方向性，而不同方向的线具有不同的特点和意味。水平线含有安静和休息的意味，因为我们经常把具有水平姿态的身体与休息或睡觉联系起来。垂直线具有下落、直立和支撑的感觉，因为重力环境中下落和支撑都是垂直方向的力。斜线则强烈地暗示着运动，因为倾斜打破了重力的平衡。在种类繁多的人类运动中（如跑步、游泳、滑雪、溜冰等），人的身体都处于倾斜状态，因此我们会自然地将斜线与运动联系起来。

从形式上，线条可以分为直线和曲线。直线是由一种来自外部的力量，使点按照某种方向运动产生的，主要包括水平线、垂直线与斜线。不断从线的两端向直线施加压力，则构成曲线，包括波浪线、锯齿线、螺旋线等。直线与曲线，在形态上一般呈现为几何形或者自由形两种形态。直线与曲线都是点的运动轨迹，因此都具有时间性，如相同长度的直线与曲线，时间在曲线上的流动要比直线长。在设计造型中，线也占据一定的空间，粗线条占据空间较大，往往起到强调的作用。

线条，是有意味的形式，是最能表达人类的情绪和感情的形式。人们运用线条的或由线条发展而来的符号，无论是图画的还是文字的，它都是一种表达，一种情感抒发、心意表现，从而影响观者。在海滩湿软的沙砾中行走，很少有人能抵御住拾起木棍在沙滩上涂鸦的冲动；远古人类生活的岩洞中，线条在石壁上延伸、纠结，表达着愤怒、压抑、欣喜和祈愿，体现着宗教信仰、道德观念、生活情怀等，鲜明的视觉形象能在一瞬间抓住观众的注意，引起共鸣或震撼（图2-2）。

↑ 图2-2 内蒙古曼德拉山岩画

线条的方向具有一定程度的象征性。水平线使人想到遥远的地平线，象征着平静和安宁；垂直线有上升感，犹如摩天大楼或巍峨的高山；而对角线是危耸的，好似划过天际的闪电。

在设计的一些领域中，线条是情绪的表达方式——粗细、曲直、方向、反复、间隔——无须过多的技法，仅用一笔就能传达形式，显现质感，透露情绪，表现风格。在建筑设计和工业设计中，线条除了传达情绪和表现风格以外，还与制图紧密相关，它们简洁、精确，准确无误地传递着建筑、设备的相关信息。设计图纸上的每一根线条都必不可少，每一根线的位置都必须精准无误（图2-3）。

↑ 图2-3 天花造型纯粹用线的构成（苏州博物馆，贝聿铭设计）

线条可以组成符号，字母、数字、汉字等都是由线条组成的具有某种意义的符号。当线条有了具体

意义的时候,它便成了一种符号和交流的方式。当两个或两个以上的人在线条所代表的意义上达成一致,那么这时线条就具有了交流的功能。

有时候,最简短的线条却有着最复杂的意义。构成文字或数字的线条记录着人类全部的知识,几乎所有的古文明都有自己的文字形式。将世界上不同地区的线条转变为象征符号的过程进行比较,我们发现,古埃及和古代中国的字都是象形文字,罗马字母是给每个字母简单地指派一个读音,而这些文字都是以抽象的方式表示该字所代表的物体。科学界和音乐界都有自己的符号体系,只有经过特殊训练的人才能看懂。各种符号对交流、表演、记录和传播都是至关重要的,它们使知识和文化得以在人类几千年的漫长历史中不断流传(图2-4)。

（2）线条在设计中的作用

作为设计元素,线条的作用是多方面的。作为点的运动轨迹,线条既可以显示方向,如路标;又可以建立起运动感,显示运动的速度和力量。线条的不同表现手法可以使最后的图案产生情感化或表现性的特征,线条的严谨而清晰、安静而流畅、细致与优雅、粗糙与紧张,或无数其他特征均影响观众对你的绘画或设计的感受。

① 线传达情绪和感觉

线由运动创造并具有无穷的变化可能。线的奇妙之处在于其暗示力,它似乎能传达所有的情绪和感觉。图2-5中所画的线都是抽象元素:它们没有描述任何主题。然而,我们可以读出情绪化和有表现力的特征,线条可能是具有神经质、愤怒、快乐、自由、安静、激动、平和、优雅、活泼,或者其他的特征。

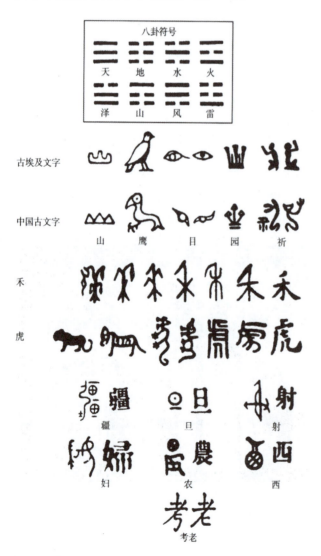

图2-4 八卦符号、古埃及文字和古汉字

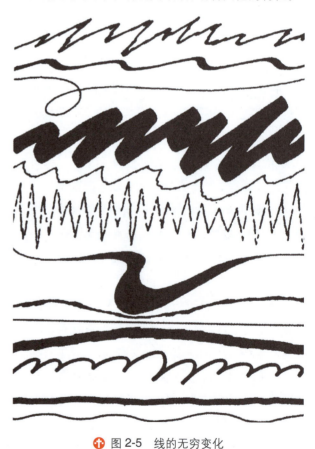

图2-5 线的无穷变化

在艺术表现上,线条往往被用于传达一定的象征意义。直线一般使人感到严格、坚硬、明快和男性化;粗线力度感强,显得厚重、强壮;细线力度感弱,显得轻快、敏锐;曲线则给人以温和、柔软、舒缓和

女性化的感觉。具体而言,水平线有稳定、静止之感;垂直线有向上、高大之感;斜线有不安定和倾斜之感;隆起的曲线有欲望、丰满之感;螺旋线有无限运动之感;圆形有圆满之感;波浪线有流动之感等。善于运用线条的情感,可以使其增强感染力。

② 定义形状

线可以描绘和定义形状,构成形状的轮廓线。一般物象的轮廓线都具有其独特性,可以较为清晰地标示出物体。轮廓线其实也是一种边缘线或边界线,将轮廓线内外的物体或者部分分隔开来。两个相连的形态的边界,就是靠边界线来进行分割的。对于一个形态内部的各个部分,则由内部轮廓线作为界限,可以非常清晰地传达出形态内部的结构关系。

线条可以刺激触觉,在粗糙表面上的一些粗重的线条和在平滑表面上的一些尖细的线条,会创造出不同的肌理感觉。不同的绘线工具,在线条处理上的轻重缓急,都可以再现不同的肌理变化。

线条可以用来表示二维空间,也可以用来暗示三维空间。一些平行的线条可以表现一种平面效果,交叉的线条则会显示前与后的层次差别;粗线条显得离观者近,而细线条显得离观察者远,这种深浅的变化会显示出立体感。

线条可以用来显示明度,粗线条往往表现暗的部分,而细线条往往用来描绘受光的部分,线条的数量和密集程度会加深这种粗细变化,影响线条的深浅范围。单纯的线可以表现物体的形。但是用轮廓表现的形基本上是平面的,它并不会表达物的体积。艺术家可以把一系列线条组合在一起形成灰度调子,创造灰度的视觉空间。通过改变线条的数量和疏密,可以产生无数灰度空间。这些随之而来的明暗空间(称为调子空间)具有单纯轮廓线所不具有的三维空间的特征。

线条在工业产品设计和建筑设计等诸多设计领域发挥着更多的功能,比如,表达结构、引领空间轴线、间隔和装饰、塑造风格等。

2. 空间

所有物质都有自己的存在空间,古往今来的许多伟大科学家,从欧几里得到爱因斯坦都不倦地探索过空间的特点。对于设计师来说,空间不仅承载着设计作品的形状和形式,还决定了它们的美学特质。

空间是由界面的围合而产生的,界面的三要素基面、垂直面与顶面可以组合出千变万化的空间形态。空间是靠人的知觉方式感知的,和人的感知觉、心理和行为习惯有直接关系。从性质上来看,空间包含了物理空间和心理空间。物理空间是物质实体限定和围合的空间,心理空间则是人对空间的感受。一个较为封闭的物体,又包括形体的内部空间和形体的外部空间。在美术和设计当中,人们经常要处理的是二维平面上的幻想空间和三维立体中的真实空间。并且,在设计中,空间的表现可以是多维度的。线表现为一维空间,面表现为二维空间,体表现为三维空间,三维空间加上时间表现为四维空间。

1)二维平面上的幻想空间

绘画艺术、视觉传达设计以及设计图纸工作的空间一般是二维平面空间,往往在二维空间内通过各种技巧来表现实际的三维空间。很久以前,当艺术家开始着手在平面上描摹某种情景时,"如何表达深度"这个问题便随之凸显出来,也就是要求艺术家在一个二维的平面当中表现出三维的立体空间。而平面设计和设计图纸也是作用于二维的平面,无论是绘画还是设计都是要在二维的平面上营造出一种幻想空间,以传达三维的真实空间。为了达到这个目标,人们发展出了几种巧妙的方法。

(1)重叠

历史上,人们很早就发现,将一个物体画在另一物体前面的做法会立即将后者向后推向更深的空间。早在旧石器时代的洞穴壁画中,人们就将一头鹿或野牛的腿重叠于另一头动物之上。到公元前2700年,埃及人也掌握了这种技法,并在壁画和雕塑中频繁运用(图2-6)。

图 2-6 《鹅》（埃及国家博物馆）

重叠是营造空间深度幻觉的一种简单方法。当我们看图 2-7 所示的设计时，我们看见了四个元素，无法判断其空间关系。在图 2-8 中，其空间关系因为重叠而显得一目了然，每一图形都掩盖了另一图形的一部分，因为这个图形在另一个的上面或前面，这样，空间深度感出现了。

图 2-7 没有重叠的四个元素

图 2-8 重叠的四个元素

（2）大小

改变图形的大小，是表现物体间距离的最明显和最自然的方法。日常生活中，我们就学会了观察一种视觉现象：物体在远处时总是很小，当它渐渐接近我们时就变得越来越大、越来越清晰。每位风景画家作画时都要依赖物体大小的对比：比如，近处的树比远处的山大，即便远处的山实际高度比树高出几千米。

因此，当我们欣赏梵·高的风景画《收割》时，我们立即看到了画面各种元素的相对大小并理解画面所暗示的空间含义。画面前景的篱墙以及随着距离增加而逐渐变小的远处的房屋和更远处的山脉确实引起了深度感。我们忘记了图像本来的平面，图像平面就像一个窗口，通过它，我们看到了一个三维空间的场景（图 2-9）。

图 2-9 荷兰梵·高的风景作品——《收割》

当图形本身没有写实的含义或表现特征时，大小的因素甚至在抽象形式中也是有效的。在图 2-10 中，更小的方形自动开始往后退，我们看见了一个具有空间感的图案。在抽象图形中，如果相同的图形以不同的大小重复出现时，其空间效果更加深刻。

而如果是不同的图形以不同的大小出现,这种方法体现的空间感并不明显（图2-11）。

↑ 图2-10　大小不同的相同形状

↑ 图2-11　大小不同的不同形状

（3）垂直定位

垂直定位是一种空间处理方法,在纸面或格式上位置的上升表示深度的隐退。物体位置越高被认为越远。

垂直定位不仅是表现空间深度的简单方法,它遵循我们观察事物的自然顺序:我们先将注意力集中在地面,然后再将眼睛渐渐向上抬,以接受周围的环境,也就是从前景到中景再到远景。

（4）透视

透视法是在二维平面上构建三维空间的数学体系。这种方法产生于文艺复兴时期艺术家和建筑师们的探索,人们非常欣赏这种技艺的神奇效果,从此它便成为美术专业训练中的基本内容之一。透视法可以分为线性透视和空气透视。

对于任何想要描绘三维物体的人而言,线性透视是一种基本方法。线性透视又包括五种:一点透视、两点透视、三点透视、多点透视和空气透视。

① 一点透视

图2-12中的立方体使我们明白了一点透视的原理。如果我们让自己正对立方体的一个面,双眼注视它的中心,所看到的就是一个正方形,然后我们站起来,从上面往下俯视它,或将它放在视线上方的一个玻璃架子上,这时,我们看见的是一系列平行线勾勒出立方体的顶部或底部。如图所示,线条延伸到越远的地方,两条平行线的端点间距越短,并最终在"消失点"会合。这很容易理解:实际生活中,我们常常看到火车铁轨在远方的消失点交会。消失点的位置在视平线上,视平线代表我们所能看到的最远距离。

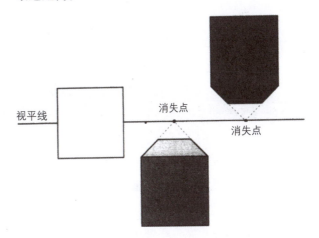

↑ 图2-12　一点透视示意图

② 两点透视

当我们将观测角度移向立方体的一侧时,就看见了立方体的两个面,这样便能看到两组平行线条。这些线条从离我们最近的一边出发,最后聚合在两侧的两个消失点上。在图2-13的例子中,需要

特别注意的是：所有垂直线依旧是垂直的，只有水平的平行线会产生汇聚现象。

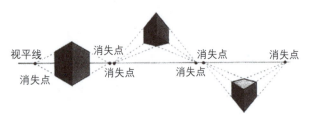

图 2-13 两点透视示意图

③ 三点透视

三点透视一般用于超高层建筑的俯瞰图或仰视图。当我们俯瞰或仰视建筑物时，建筑物的横线向两边延伸、靠近，汇合成两个消失点，竖线向上或向下延伸汇合成第三个消失点，第三个消失点一般在和画面保持垂直的主视线上（图 2-14）。

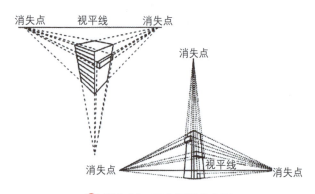

图 2-14 三点透视示意图

④ 多点透视

在设计工具、建筑或其他物品时，人们面对的并非永远是简单的立方体。图 2-15 中的房屋屋顶的斜边是相互平行的，但不与地面平行。它们延伸出来的线条会在天空中的某一点汇聚。与此相似，屋顶的下边和房屋与其相接的墙面平行，从这两条线延伸出的线条会在前景聚集，而不是汇合在左侧的地平线上。这些规则似乎都十分复杂，但却可以用一句简单的话进行概括：在运用透视法的绘画中，除垂直线以外，所有平行线都会聚集到一个消失点上，垂直线间相隔的距离相同。

⑤ 空气透视

空间与光线的关系常被归入"大气透视"或"空气透视"一类。这一术语是指空间与光线最基本的一种关联——从人类的知觉来讲，与近处的事物相比，远处的事物看起来细节总不是那么清晰，色彩也更暗淡一些。这一现象是由两个因素引起的：a. 观察者与物体之间存在的空气可以柔化物体的边缘；b. 人眼对远处物体的形状和颜色进行分辨是很困难的。艺术家在作品中一方面使用渐变的灰色，另一方面使远方的物体变得模糊，重现这种空气透视的效果。

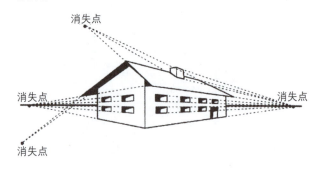

图 2-15 多点透视示意图

（5）错视空间

在艺术与设计中，还存在一种矛盾空间。矛盾空间是一种假设的空间，在真实空间里不可能存在，是人为制造出来的错视空间。矛盾空间的视点是矛盾的、多变的，可以从多个视角进行观看，但结合起来却无法成立，互相矛盾，使人产生不合理的视觉效果（图 2-16）。

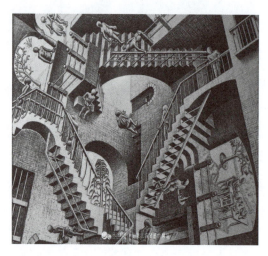

图 2-16 荷兰埃舍尔的作品——《相对论》

2）三维立体中的真实空间

在一些美术作品和设计作品中，比如，陶器、雕塑、产品设计和建筑设计等，涉及的是三维立体中的

真实空间，它们的结构和造型设计都是对三维真实空间的处理。

（1）空间的基本类型

设计中的真实物理空间，可以分为闭合空间、开放空间和中界空间。闭合空间是指主要空间界面是封闭的，视线无流动性，如室内单体空间，四面封闭，空间界面的限定性十分强烈。开放空间是指主要空间界面是敞开的，对人的视线阻力是相当弱的，如建筑的室外环境是露天的，大幅度的空间是没有界面限定的。中界空间是指外部空间和内部空间的过渡形态，也称为灰色空间，如建筑中的门口挑檐。内部闭合空间还可以分为直线系空间和曲线系空间两类。直线系空间又可进一步分为水平型空间、垂直型空间和斜型空间三类。

空间基本形态如下（图2-17）。

方体空间：是一个六面体负形，其长、宽、高的比例关系影响着人们的心理感受。

锥形空间：各斜面具有向顶端延伸并逐渐消失的特点，使空间具有上升感；倒置时，最不稳定，具有危险感；运用得当，则轻盈活泼、富于动感。

柱形空间：四周距离轴心均等，有高度的向心性，给人一种团聚的感觉。

球形空间：各部分都均匀地围绕着空间中心，有内聚的收敛性和向心性，令人产生强烈的封闭感和空间压缩感。

三角形空间：有强烈的方向性、稳定性。围成空间的面越少，视觉的水平转换越强烈，也就越容易产生突变感。从角端向对面看去有扩张感；反之，有急剧的收缩感。

环形、弧形或螺旋形空间：有明显的流动指向性、期待感和不安全感。

（2）空间构成的组织形式和方法

对于空间组合体的构成，要做到空间组织有序、主次分明、层次感强，既要整体协调，又要富于变化；要使空间中的"气"活起来；要使人进入空间移步换景，在有条不紊的内部空间里穿行，通过主体的运动，感受和体会空间；通过空间的高潮迭起、先后映照，领略空间的真谛。

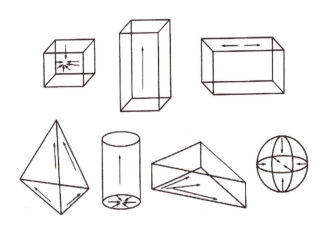

图2-17　空间的基本形态

空间构成就是在人的视知觉和运动觉的感知中得以认知的，所以，空间的组织要把空间的连续性排列和时间的先后顺序有机地统一起来，形成一个空间动态的主线，简称动线。

而空间中"气"的流动，或随限定形态上扬翻动，或随限定形态低沉，如行云流水……其流动方向受整体媒介形态的高低起伏和体位开合的趋势影响，这在空间"场"中，就是指力的趋向，把这种趋向形成的造型态势称为体势。

组织有序的空间是有前后层次和有主、副空间之分的，一般会按照一定意义进行主体空间排布，并寻求相同或相似的媒介形态来限定，形成整体造型主导整个空间形态，其形成的造型线路称为主轴线。

空间构成的组织形式受动线的影响，表现在规则的对称和不对称的不规则两种形式上。前一种给人以庄严、肃穆和率直的感觉，后一种则比较轻松、活泼和富有情趣。主轴线使主题中心明显显露；自由交错的动线使主题忽隐忽现或完全隐蔽；主轴线与动线交互运用，使空间形态组合更艺术化。

序列是空间构成的又一种组织形式。所谓序列，是为了展现空间的总体势或者突出空间的主题而创造的空间先后次序组合关系。序列空间由于是按一定的轴线关系定位排列的，所以具有鲜明的秩序性和层次感，加上空间大小和方向的变化就能使空间产生有前奏、过渡、高潮、尾声的庄重而肃穆的心理效果。

创造空间的方法，通常有减法和加法，以及综

合运用减法和加法，或根据一定的模式进行变化创造。

减法是在确定空间形态外形的基础上对空间形态进行内向分割，形成具有某种意义和表情的新空间。减法创造实际是一种切割的方式，是使空间的基本形体发生切割变化。这种切割可以是直面切割、曲面切割或综合性的切割。

加法创造就是将基本单元空间形态进行接触组合。依据某种空间主题表达意向，选择相关形态元素，建立空间组织形式（轴线），在轴线的相应位置和方向上进行基本单元空间形态的组合、累积和叠加，使形状、大小方面的有相对关系的基本单元空间形态形成有机排布、良好的空间动线沿空间形态表达其情感。在这之中，各个单元空间的形态和大小的相对关系、各个形态之间的位置、方向的相对关系，以及形态排列的骨骼是关键。而组织形式可以是线形、放射式、积聚式、框架式、轴线式。

分割积聚是将上述两种方法综合使用。首先对基本形进行简单分割（包括等分或自由分割），然后再组合被分割的形体。由于这种形体具有阴阳、凹凸、正负形的关系，所以整体上容易和谐统一。

图2-18中的房屋与其说是建筑物，不如说它更像是雕塑家手中的雕塑作品，它激起人们强烈的好奇心，十分想进去一探究竟。这座房屋是为一名酷爱收集贝壳的女性设计的，其迂回的曲线和完美的弯拱与贝壳的外形交相呼应（图2-19）。在欣赏这类房屋时，时间是一个很重要的因素。在欣赏的过程中运动也成了关键的组成部分，观察者必须围绕它缓步行走，慢慢感受整个空间，感受它的流动和节奏。

研究空间艺术的本性，探究艺术空间的意义，就要遵循艺术形式美的规律和空间构成的原则。艺术空间的美是建立在人的心理感知基础上的，人要认知空间美就需要借助于一定的媒介形态，进入空间形态之中，感知空间的造型，感受空间的大小、比例、尺度、高低、材料、色彩、明暗等关系对感官器官的刺激，以及空间的聚散、主从、向背、疏密等关系对心理的冲击，进而通过空间构成的法则和规范，通过审美经验、知识经验来达到对空间美的认识。而审美经验和知识经验是以哲学、文化和科学知识为基础的，是对现有事物的认知能力的结果和体验。

⬆ 图2-18　墨西哥城中奥古斯丁·费尔南德斯的房子

⬆ 图2-19　海螺

空间构成的实质,就是根据形式美的规律及空间造型具体的原则和方法,结合造型的需要来处理好空间的相互关系,使其既能满足表现特定情感的需要,又具有统一而完全的造型形式。空间构成实际是对立统一原则在空间构成关系中的有机的具体应用。

2.1.2 明度、色彩

1．明度

物体在光线照射下由于受光的多少自然会出现明暗面的区别。所谓明度就是指从最暗的深色到最亮的浅色之间的各种明暗层次。

物体接受的光照量的多少,决定于物体表面空间位置的不同,因此会出现明度上的差异。这些明度的变化反映到人的视网膜上,便会产生立体感与空间感。如果在平面上通过一些媒介和方法表现明度变化,就可以从中获得立体空间的知觉。如围绕在某一形态周围的阴影或者投影,就能够立刻使该形态显示出空间性。另外,在平面上,明度的对比可以清晰地区分不同的形态。

一般来讲,物体在光线照射下会出现三种明暗变化,即被称为三大面的亮面、暗面、中间面。艺术与设计对明暗变化的运用因此可以大略归为三类:明调、暗调和中间调。对明度的运用主要是控制好明与暗的分配比例,如果是以浅的、亮的调子为主,就是明调,整个画面会给人以明亮、欢快、轻松和爽朗等感觉;如果是以深的、暗的调子为主,就是暗调,整个画面显得深沉、庄重、浓郁、静穆、神秘、恐怖;处在这两者之间的即是中间调,在普通光线下,人们生活与活动环境一般都处在中间调之中。

在具体的艺术与设计处理中,往往利用明暗的对比来显示各部分的主从关系。这表现在几个方面:①可以用暗的背景来突出主体部分,因为对比强烈,效果很突出。②可以用明亮的背景（或环境）衬托较暗的主体部分,明亮的背景使整个画面显得很明快,主体部分也非常突出;③可以用中间调衬托明暗对比强烈的主体部分,在日常生活中,物体距离的远近明度上表现为,近处的物体形象清晰,黑白对比强烈;远处的物体则相对显得形象模糊,黑白对比减弱。设计处理中运用这一对比形式,容易表现出空间效果,也较为真实。除此之外,还常常用投影来表示阴郁、阴暗、恐怖等消极的情绪。需要注意的是,在具体的艺术与设计创作中,明暗的变化是非常丰富的,如明暗色块的形状和面积大小变化也具有不同的表现效果:大面积的暗调包围着明调,会营造出明调向外放射、扩张和抗争的效果;反之,小面积的暗调被大面积的明调所包围,会使暗调显得被吞噬或者自身收缩。

2．色彩

色彩的使用是设计中最有效的手段之一,既能够产生强烈的视觉冲击力,又具有丰富的内涵和心理情感意义。色彩是人的眼睛受可见光作用对物体产生的一种视觉反应。物体的色彩与光源色和物体的物理特性有关,不同的光源色,可以使同一受光物体呈现不同的颜色。在所有的设计元素中,色彩或许是最引人入胜的一种。它是视觉艺术的旋律,无论在什么情况下使用颜色,都能激发人们的情感反应,这一点毋庸置疑,是其他元素所不可比拟的。我们在视觉艺术中谈论色相环就好比在音乐里谈论音阶,音阶中的音符相互作用,最终演变成交响乐;同样,颜色也有无数种组合方式,有左右人们情绪的巨大力量。多年来,学生们学习的色彩理论都是以18世纪的相关研究和19世纪后期美国物理学家赫伯特·E．艾维斯(Herbert E. Ives)的画作中所体现的内容为基础的。艾维斯以红、黄、蓝为三原色建构了一个色相环,其他颜色则是三原色不同组合的结果。将艾维斯色相环上的原色相混合,得到的称为间色:黄加蓝得绿,黄加红得橙,红加蓝得紫。再进一步,将一种原色与一种间色相混合能得到第三组颜色,称为复色,即橙黄、橙红、紫红、蓝紫、蓝绿、黄绿。当我们将所有这些颜色以这种方式排列,使其相互调合,就形成了基本色相环。

从某种程度上来说,任何色相环都不太完美,都有这样那样的缺陷。于是,艾维斯又设计了另一个

色相环,用于调和颜料。不少色相环的制作是依据人们观察色彩的顺序以及对色彩的视觉感受。有些色相环只有 8 种颜色,有些则超过 100 种。不同色相环在对同一种颜色的命名上也有差别:一个色相环上的橙色到另一个色相环上可能变成黄红色,紫罗兰色可能变成紫色。

1912 年,艾伯特·孟塞尔(Albert Munsell)创建了一套色彩理论,被认为是在现有体系中最科学的一种。它已成为美国国家标准局等政府部门标定颜色的标准方法,也是英国、日本、德国等国家标定颜色依据的基础。在这套理论中,每种颜色都有三种性质:色相、明度和纯度。共有五种主要色相:红、黄、绿、蓝、紫;间色色相有:黄红、黄绿、蓝绿、蓝紫、紫红。孟塞尔的独特贡献在于用数字等级来标定色彩在明度和纯度上的变化,从而使每一种色彩都具有精确的定义。

(1)色彩的性质

色相树从视觉上展示了色彩的性质——色相、明度、纯度,这也体现了孟塞尔对这三种性质及它们之间关系的理解。

色相是界定一种颜色时所用的名字。它指的是颜色最单纯的状态,未经混合,未经修改,就像在光谱中的颜色一样。红色色相是指没有加入任何白色、黑色或其他颜色的纯红色。色相是色彩特质的基础。

明度是指一种颜色的相对亮度或暗度。我们可以用明度色标来表示(图 2-20)。由于这里不存在任何色相,故称为无色。一般人大约能分辨 30~40 种白到黑之间的灰色,当然也有视敏度极高的人能分辨约 150 种。

图 2-20 明度色标

每种颜色都有一种一般明度,这是该色相在其纯度最高时的明度。比如,纯度很高的黄色是很明亮的,而纯度很高的紫色则通常比较暗淡。因此,黄色的一般明度高于紫色。红、绿、蓝色的一般明度最接近于中等明度。色相环上的各种色相都是以一般明度状态出现的;而一般明度的各种色相也可以按照不同的明暗程度来排列,与明度色标相对应。

比一般明度更高些的色彩明度称为浅色,低一些的称为深色。因此,粉红色是红色的浅色,栗色是红色的深色。在颜色混合时,加入白色会使明度增高,加入黑色则会降低明度;但由于白色和黑色实际上都不成为一种颜色,把它们添加到任何一种颜色之中都会降低这种颜色的纯度。

纯度,也称浓度,是一种颜色的明亮或灰暗程度。没有变灰的极端鲜亮的颜色纯度最高。纯度是色彩特质中学生最难理解的一种。浓度、纯度、饱和度可被视为同义词。"低浓度"意味着由于加入了黑色、白色或其他颜色而使颜料变灰,原始单纯的色相发生改变。某色相的一系列低浓度颜色常被称为色系,它们包括了某一范围的最微妙、最有用的色彩。

许多暗色不仅明度低,而且纯度也低。栗色是红色的深色,也是红色的低纯度状态;褐色一般是低纯度、低明度的黄红色;黄褐色是低纯度、高明度的黄红色。

(2)色彩关系

我们很自然会认为在色相环上两个相邻的颜色有着共同的特质,就像蓝色与蓝紫色,或绿色与黄绿色,它们

可以相互混合、相互和谐。任何两种在色相环上相邻的颜色被叫作邻近色。

对基本色相环进行的实验表明：在色相环上以直径相对的两种颜色，其差别是最大的，比如，黄色和蓝紫色、红色和蓝绿色，这样的一对对颜色是互补的。因此，任何两种在色相环上相反的颜色被叫作互补色。一种颜色不仅有直接补色可与之相配，还有分裂互补色，这是指直接补色两侧相邻的两种颜色。因而，蓝紫色的分裂互补色是黄红色和黄绿色；红色的分裂互补色是绿色和蓝色。这些关系在构建和分析色彩和谐时尤为重要。

色彩的和谐是指将不同色彩结合，构成美学上令人欣赏的结构，它可以是一幅著名的油画、一件民间工艺品、浴室的装潢、衣着的选择。

单色的色彩和谐是以单一色相为基础的。选择一种色相，变幻出所有可能的明度效果，浅色、深色以及不同色系，也可选用各种浓度，稍稍加入一些相邻色彩产生各种变化，也许这些是设计作业中最具挑战性的内容。

从技术上来说，中性色没有色彩性质，只是反射光线。对这一现象的科学解释是中性色反射光线中所有色光波，没有留下任何一种人眼能够看见的色光。在这样的界定下，白色当然是中性色，而黑色不反射任何色光波，因此也不具备任何色彩性质，黑白两色都被定义为中性色，这样两者结合所得颜色可被认为是变化了的中性色——换句话说，也就是所有的灰色皆为无色的中性色。然而从艺术家的角度出发，更理想的中性色应该是用等量的补色相混合产生灰色。任何两种补色相混合都会产生有色中性色，与米色或灰色相邻，这依赖于色相以及每种颜色所加入的比例。

邻近色在色相环上相邻，显然是所有色相中最相近的，每一种颜色总含有其相邻颜色的某些特质。在设计一件纺织品或一间房间时，运用邻近色搭配一定能得到和谐的结果，当然也有可能显得很单调。最有效的邻近色和谐常会选用一种补色来取得平衡，它就像是一剂兴奋剂，与其他温和的颜色形成对比。

在色相环上互为补色的两种颜色若以等量混合，其结果将是灰色一类的中性色。之所以强调这个现象，是因为它是颜色调和的一个基本概念。由混合补色而得到的灰色仍旧保留着原先两种颜色的特性，因此可以通过不断改变每种颜色在调和时的比例来使混合所得的灰色出现细微的变化。红色与蓝绿色以相同比例混合得到灰色，但如果再加入一点点红色，灰色就会偏暖，甚至变成玫瑰色。如果绿色所占比重较大，灰色就偏冷。如果需要亮一些的颜色，就可以用黄色；若要暗一些的颜色，便可用紫色。当然也可用白色与黑色来使颜色变亮或变暗。但必须记住的是，用了白色或黑色，混合色中必然将失去一部分色相或色彩的纯度，但也许这正是我们想要的效果。色彩混合从某种角度上说是一种实验，实验的结果会随着颜料的化学成分、光线以及人眼的个体差异而变化。

2.1.3 肌理、材料

1. 肌理

自然界中的肌理向设计师提供了蕴含多种可能的宝贵财富。每种贝壳都有其独一无二的形状，不同的化学成分和海潮的冲刷又使它获得了独特的肌理。不少树木可以根据各自不同的表皮肌理特征直接进行辨认，表皮所示意的外层生长年限有时候都超过了几个世纪。自然界的肌理可起到一种保护作用，不仅用于防御入侵者，更可以长时间保证栖息在原地的动物的安全。

几个世纪前，非洲人就已意识到肌理在装饰方面的独特效果。图 2-21 所示的面具展现了四种不同的肌理在同一件设计作品上的应用，既对立又统一。有中轴线的头发、夸张的鼻子、突出的脸颊、橄榄形的眼睛，四者取得了巧妙的平衡，眼睛的样子本身就很独特，它是整个面具的中心。对于喀麦隆高地的土著居民而言，木制面具对部落来说无疑具有根深蒂固的重要意义，即便是部落以外的人也能感受到这一艺术品令人陶醉的装饰效果，而触觉肌理在作品中起了主要作用。

图 2-21　巴卡姆面具

"肌理"一词最早的定义与纺织品及其表面有关,这种表面由多种纤维编织而成。肌理,又称质感或质地,是物质表面所呈现出来的色彩、光泽、纹理、粗细、厚薄、透明度等多种外在特性的综合表现。肌理作为物质的"表皮",表现为一种可视、可触的特性,展现物质材质本身的实体感觉。

肌理包括自然肌理和人工肌理。自然肌理指的是自然材质所呈现出来的肌理,如皮革的平滑与温润、石材的粗糙与厚重、羽毛的柔细与轻盈等感觉。人为加工的材质则取决于切、磋、琢、磨、刻、凿、压等加工技法,呈现多样与丰富的肌理,如玻璃的光洁与剔透、布质的柔软与细致、金属材质的坚实与光亮、塑胶材质的弹性与韧性等。

肌理还可以分为触觉肌理和视觉肌理。现实生活中可触的物质表面,属于真实触觉肌理;而艺术与设计中在二维平面上的肌理,则是对可触表面肌理的模仿,是一种可视的依靠触觉经验来感知的肌理,可称为视觉肌理。要表现和运用视觉肌理,必须对真实肌理有较深的了解。一般物质的表面,表现为不同的明暗类型:无光泽、光泽、镜面。表面结构粗糙的物体,都属于无光泽的类型,如棉麻织品、陶器等,这类物体表面会大量吸收光线,很容易在表面上看到柔和与均匀的明暗层次。表面平滑的物体,属于光泽的类型,如漆器、丝织品等,表面有较明显的反光特征,在表面上可以看到较为柔和的高光和反光。表面如同镜面的物体,属于镜面类型,如玻璃器皿、瓷器、磨光的金属器皿等,表面有强烈的反光。了解诸如此类物体真实肌理的各类特性,有助于在艺术与设计中通过控制高光和反光的强弱和明暗的层次来表现肌理。

肌理具有生理和心理功能,不同的肌理带给人不同的心理感受和联想。触觉肌理不仅激发了观众的感官兴趣,更激发了他们的情感反应。如:光滑的肌理给人以洁净、温润、冷漠、疏远等感受;粗糙的肌理给人以含蓄、稳重、温暖等视觉感受等。不同的肌理特性也与人的好恶联系在一起——黏着的、多刺的、柔软的、卷毛的——有些让人乐意亲近,有些让人心生恐惧。由于肌理与材质互为表里,不同的材质往往呈现出不同的肌理,而肌理的不同则可表达材质的特性。因此,从一般物品的肌理上往往可以轻易地看出所用的材料以及材料的档次。肌理还具有审美功能,如原始陶器上的指甲纹、绳纹、压纹、几何印纹等,构成了独特的审美纹饰。现代雕塑对泥材料特性的追求,如服装设计中的"皱褶"等,都表现出对肌理的审美运用。由触觉转向视觉的肌理感,极大地丰富了视觉,可以说,肌理美化了视觉世界。

2. 材料

材料在设计中发挥着至关重要的作用,有时材料甚至引导着设计过程的每一步。材料的选择不仅决定着设计过程、设计工具,并且对设计师的视角和设计作品的最终形态都有着绝对的影响力。

材料是产品赖以成型的物质基础,是产品的造型和功能赖以维持的条件。据统计,现在世界上的材料已经达到 36 万种之多,但几乎每天都还有新的材料不断出现。材料可以分为天然材料和人造材料。天然材料又可分为:动物材料,如毛、皮、骨、角

等；植物材料，如棉、麻、木、竹、橡胶、漆等；矿物材料，如金属、土、石、玉等。人造材料包括人造纤维、人造棉、人造毛、人造板、塑料、陶瓷等。按照化学成分，材料又可分为金属材料，如金、银、铜、铁等；无机非金属材料，如陶瓷、水泥、玻璃、搪瓷等；高分子材料，如塑料橡胶、化学纤维等。按照发展的历史，材料还可分为传统材料，如石、角、陶瓷、金属等；新兴材料，如合成纤维、纳米材料和声、光、电子方面的材料等。设计中常用的材料有木材、金属、陶瓷、染织材料、玉石、塑料、玻璃、复合材料等。

在对材料的长期使用过程中，人的感官与材料之间建立起了一种较为固定的关系，使材料具有感觉特性，这是人的感官系统对材料本身及其表面所作出的反应。如水泥、石块等粗糙材质的粗涩、沉重、古朴的感觉特性，瓷器的精致、温润、晶莹、明亮的感觉特性等。材料的感觉特性与人的心理感受和审美感受有着较为直接的关系，在设计中可以利用材料的感觉特性来增强设计的感染力。装饰设计往往会直接利用材料本身的色泽肌理，如木材的肌理、大理石的色泽花纹、玉器的自然色泽、质感等，来达到独特的装饰效果。明式家具的一个显著特点就是不用漆料装饰，而充分利用木材自身的美妙肌理，凸显淡雅、自然的装饰效果。

（1）材料的特质

每种材料都有其自身的特质，不仅在外观上，在耐用性和它对人们操作的反应上也是如此。

可塑性是指物体能被塑造的能力，是材料被塑形后保持其形状的特质。这种保持能力主要是硬化的结果，就像陶土一样。玻璃也具有可塑性，当然前提是它必须处于灼热的熔融状态。可塑性也是塑料所具有的特点，塑料在当代材料中占很大一部分，它的名字就标示它具有能够被塑造成任意形状和物体的特殊能力。延展性是指物体容易被拉伸的特质，这种特质使金属能够被拉伸为细微精致的金属丝，或将块面材料旋压成纤维状。比如，黄金，就可以用锤子将它打造成金箔，可以比最精致的餐巾纸还要薄。

柔韧性是指物体易被弯曲、折叠、扭曲或操纵的特质，就像纸张、皮革或织物一样。弹性是材料在弯曲、扭曲、折转后不断裂的性质，在艺术家所用的所有有弹性的材料中最明显的是纺织品和纤维。与此紧密相关的特质是灵活性，它使纤维具有不同的厚度和光滑度，在编织时能得到迷人的图案和肌理。许多材料在自然状态下似乎非常刚硬，但如果在水中或油里浸泡过，或进行加热后，会变得容易弯曲，富有弹性。木材则具有多样性，它可以压成薄板，切成不同的片状，并把它们粘合起来，或用蒸汽使其弯曲。

坚硬度将刚性与块面结合起来，这种特质存在于某些建筑或雕塑中，在这些作品中雕塑家常常是在木材或石块等坚硬的物体上雕刻。坚硬度使人们能从负形空间中雕刻出形状，并将正形形态和负形形状相结合形成一种流动统一的设计作品。

（2）设计中的材料

设计师一旦选择了一种材料用于创作，那么也就建立了一种合作关系。设计师提供双手、头脑和想象力，材料则提供可以将设计师的想象变作实物的可能性。陶艺工作者对陶土有着真切的感受和体验，编织者对自己选择的纤维很有感觉，木雕艺术家对吸引他们的某块木头会产生特殊的兴趣。

① 木材

木材一般被分为硬木和软木两种，这种分类更多的是指木材的蜂窝状结构，而不是指木材真实的软硬程度。硬木大多是落叶树，这些树大多叶子宽阔，每年脱落一次。硬木（枫树、橡树、胡桃木、桃花心木或樱桃树、梨树等果树）雕刻起来难度较大，但细节容易处理，不易断裂，它们被广泛地用于制作家具。欧洲城堡中的许多门或面板都使用这种材料，雕刻得相当精细。软木包括很多针叶树，这种木材很容易着色、上蜡、滚油，或将其抛光形成柔软的光亮的表面。

木材胶合板是叠层木板的一种，它使木板变得坚硬而有力。木材胶合板由平行薄木板黏合而成，通常由三层或五层木板构成，其肌理在适当的角度交替变化。胶合板产生的力量比相同厚度的单块木板更大。为了美观，在木头的最外层贴有表面装饰

板，这在家具上经常出现。肌理丰富、效果特别的薄木层能美化作品的外观，价格也相对便宜。

作为一种材料，设计中的木材有着无限的可能，在纹理、色彩、肌理和处理性上都有着多样的变化，木材的纹理让人看到生命成长的历程，木材的色彩给人以温暖、舒适的感觉，木材的肌理激发着设计师的创作灵感，这种与生俱来的温暖感和充满生机的感觉正是木材的独特魅力所在。

② 金属

金属是设计师特别是现代设计师钟爱的材料，金属的坚硬度和形状变化的巨大潜力对于设计师具有重要的价值。金属具有延展性，可以捶打、拉伸，塑造成各种形状；金属具有可塑性，将金属熔化，并将熔化的金属液体灌入塑料湿砂模子或其他材料中，模子的形状决定了金属最终的形态；金属还具有多样的视觉特质，在设计中有丰富的视觉效果；更重要的是金属具有耐用性，能够维持上百上千年。

黄金、白银代表着财富，黄金、白银制品显示出雍容华贵的效果。黄金和白银在最纯粹的状态下都过于柔软，无法雕琢，因此人们将它们熔化后与更硬的金属糅合起来，成为合金。

铜可能是人们用于制造实用器物的第一种金属。铜比较耐腐蚀，易导电、导热等多种优秀特性使工业设计师经常用到它。青铜在古代文明中常常是制作铜币、艺术品、工具或武器的材料。当代设计师发现青铜的深色表面在桌子装饰、纪念章饰以及奖牌上都很有用。许多钟都是用铜铸造的，敲起来的声音会厚重些。此外，铜还是许多城市雕塑和广场雕塑的浇铸材料（图2-22）。

锡也是一种古老的金属，目前在整个世界的成千上万种工业制作过程中具有很大的需求量。它的工业用途主要是与其他金属构成合金，过去使用的锡制罐头盒目前大多由铝代替，锡在装饰设计上有广泛应用。

铁的装饰和使用也有很长的历史。在机械化时代到来之前，铁匠在各个社会中都占有重要的地位，如为马匹钉马蹄铁、焊接农用工具、制作或修补各种器具。中世纪的铁匠不仅是艺术家也是手艺人，他们为城堡制造的用于防守的铁栅栏和有锥形尖顶的铁门，在极具装饰性的设计中展现实用性。

图2-22 《王与后》（亨利·摩尔）（1952—1953）

铝直到1825年才从硅酸盐中分离出来，它是目前地壳中含量最充足的金属，自从它在美国的华盛顿纪念碑上初次亮相以来，由于具有高强度、轻便性、高导电性和导热性等众多优点而在许多工业中得到广泛应用。铝的轻便性质使它在飞机机身、汽车、船只的制造上显示出比其他金属更大的优势，此后它也在烹饪用具中迅速代替了铸铁的位置。

合金是把不同的金属合在一起来提高金属的强度和耐用性，其所含金属成分的比例依照不同需求和不同效果而改变。比如，锡铅合金是主要含有锡和铅的合金，其中可加少量锑、铜、铋等其他金属成分来增加强度。锡铅合金是中世纪欧洲家庭各种家用容器的主要材料，在古罗马时期也广泛应用。

钢铁是今天应用最为广泛的合金，现代城市建筑和现代工业产品设计的产生与它的出现有直接关系，它是城市的主要建筑材料（图2-23），是运输系统和20世纪成千上万生活必需品的制作材料。钢

铁是铁和碳以及其他一些混合物的合金，它生产出来的种类千姿百态，构成成分也各不相同，可以迎合不同的具体使用需求。不锈钢的合金含有大约 12% 的铬以及一小部分镍，防止腐蚀。现代家居几乎无法在构建过程中完全脱离钢铁，它出现在房屋结构、管道零件、水槽水池、各种用具以及其他许多地方。钢铁的美学价值也不容忽视，它常常被用在轮廓线条清晰的光面家具上。20 世纪 30 年代，钢铁对现代家具产生了重要影响，革新了家具的构造和室内陈设。

图 2-23 埃菲尔铁塔（居斯塔夫·埃菲尔）（1887—1889）

③ 石料

石头是地球的一部分，它是一种经久不变的材料。埃及的金字塔是用尼罗河边悬崖上开采出来的石头建造的；帕提农神庙使用的是雅典近旁彭忒里库斯山上的大理石；中世纪大多数的教堂都是由花岗石或砂岩建造的，这种石头坚硬耐久。

当代建筑中的石头不仅具有结构特性，也具有装饰性质。大理石是石灰石的一种简单变形，它非常与众不同，当光束穿过石头浅层的表面时会由内部的晶体反射回来，产生一种特别的光泽。大理石在颜色和肌理上的不单纯性也是建筑的另一个重要装饰元素。当代建筑师常会指定就近开采某几种石料，使人们感觉这幢房子是从地面升起来的，而不只是建筑材料突兀的堆砌。

混凝土最早是作为石头的替代品出现的。混凝土是水泥、沙、石子和水的混合物，它是全世界如今使用最广泛的建筑材料，水坝、桥梁、道路、防波堤、建筑等各种各样的结构都采用混凝土。水泥是混凝土的原料之一，它由铝、硅石、石灰、氧化铁、氧化镁在炉窑里混合烧制并研磨成粉状。未经混合的水泥是不能用于建筑的，它硬化过于迅速，而且容易收缩、容易开裂。混凝土由水与水泥、沙和石子混合而成，沙和石子不可缺少，而水泥则将它们黏合在一起。20 世纪中期，钢筋水泥成为令人瞩目的惊人发现，人们用钢筋来加强水泥的力度，极大地改变了建筑的结构和空间，形成了现代城市建筑的格局。

④ 玻璃

玻璃浇铸简单，无色、朴实无华，但它的晶莹剔透、流线形态和闪烁发光的特质非常吸引人。人们觉得它脆弱易碎，但不少玻璃和钢铁一样坚硬耐久。玻璃的主要成分是硅石沙砾，与陶土一样，它的原材料也来自土地。从化学上来说，玻璃是由融合了氧化金属的二氧化硅构成的。当它冷却时，这种成分变成一种易碎的固体。事实上玻璃的种类成千上万，但基本上可以把它们分为六大类。

铅晶玻璃就是所谓的人工水晶玻璃，是生产过程中加入铅使得玻璃产生高反射，俗称水晶，是玻璃中的贵族，它对设计师来说异常重要。水晶对光具有强折射性，是制作透镜和棱镜的好材料；它在切割时展现的光泽绚丽夺目，因此被用于制作精致的水晶桌面、装饰的切割玻璃、折射光线的枝形吊灯等。水晶向来都被认为是辉煌的室内装潢的必需品。窗户、照明器材、玻璃餐具、瓶子，以及其他常见的玻璃制品都由碱石灰玻璃制成，不仅价格便宜而且造型简便。硼硅酸盐玻璃具有高抗热性以及抗温度变化的特点，因此它被用于制作烹饪用具、实验室用品和飞机窗户。熔融石英、96% 石英玻璃、铝矽

酸盐玻璃都是极为耐用的材料,它们是为科学研究和工业用途所生产的,常用于导弹前端锥体、激光束反射镜,以及太空飞船的窗户等要求甚高的地方。

着色剂等多种合成物常被加到熔化了的玻璃里来美化玻璃的外观。着色剂能使玻璃具有宝石的感觉,这种情况常在餐具中出现,也使彩色玻璃窗和镶嵌图案显现出多种色调。这种着色剂很受创作纯装饰作品的玻璃设计师的青睐。

玻璃的反射性在室内装饰设计中发挥着绝妙的作用,这一点在安排空间分布时显得非常有趣。将硝酸银或其他涂层涂于玻璃背面,玻璃就变成了一面镜子,它为某个固定区域增加视觉维度提供了无限的可能(图2-24)。

图2-24 《"堪特利里"瓶》(韦卡拉)(1946年)

⑤ 纤维

纤维是一种丝线或是能被纺成丝线的东西,它常常与纺织品相联系,与针织、毡制品相对立。常用的主要纤维有三类:植物纤维,主要包括棉和亚麻;动物纤维,主要包括丝绸和羊毛;人造合成纤维。

棉是使用范围最广的纤维,每一股线都有一种天然的缠绕状,具有力度和弹性。亚麻属植物是亚麻的来源。较棉而言亚麻更易导热,穿在身上却有种清凉的感觉。亚麻织品本身很脆,亚麻纤维的线性美便充分体现了这种材料的与众不同。

纺织丝绸的蚕丝,是从蚕茧中抽取出来的。历史上,中国人最早发现了桑蚕,并从蚕茧开发出丝绸制作的工艺,人们将蚕丝纺成一条很长的线。丝绸柔软精致,它的原料是用织物在糖水溶液或金属盐溶液中增重和抖动而成的。丝绸的变体包括绉布、绸缎、茧绸以及山东绸等,它们因织法或桑蚕种类的不同而不同。

羊毛是人们生活中很重要的一种动物纤维,羊毛的种类很多,产地遍及世界各地。苏格兰和澳大利亚出产的羊毛制品最为人赞赏。南美洲的羊驼毛、小羊驼毛也大受欢迎,安哥拉山羊毛也很让人欣赏。就像人的头发一样,羊毛的主要成分是一缕螺旋形杆状物的角蛋白,这使纤维在纺纱和编织时互相扣紧,在敲打和粘连时相互结合得更结实。

人造合成纤维,是人类在科技不断发展的基础上制造出来的人造纤维。1910年杜邦公司生产出人造纤维,主要用于替代丝绸,但它与丝绸在结构上完全不同,它纯粹是由纤维素构成的。多年来人们穿着的丝袜实际上就是针织人造纤维。1935年杜邦公司研制出了尼龙,它是第一种在纺织品生产上大量使用的合成纤维,是碳塑大家庭中的一员。在塑料大家庭中,聚酯是人们最为熟悉的,它常与棉纤维相结合以起到防皱的作用。人工合成材料也有其不足之处,它们在高温下易融化,在作衣料时容易引起过敏反应。然而,在时装界,合成材料还是受到了广泛的应用,设计师们将它们用于装饰等其他场合。

⑥ 塑料

塑料是一种现代设计材料,具有鲜明的现代意味。塑料的开发始于19世纪中期,当时人们发明了赛璐珞来代替象牙以保护大象。100多年以后,塑料成了工业设计中的主要材料。塑料可大致分为两种:一种是热塑性物质,它在加热或加压后出现不同程度的软化;另一种是热凝性塑料,它在凝固过程中发生化学变化,当这种变化发生之后,塑料的形状便固定下来,此后再对其进行加压或加热,它的样子也不会改变。塑料可分为不同的种类。

丙烯酸树脂是非常漂亮的透明热塑材料。它们可以做成不易损坏的较大形状,适于雕刻,不怕气候变化,经得起摔打,接受高抛光,因此丙烯酸树脂很受雕塑家和珠宝设计师的青睐。聚酯是经常被设计师用于浇铸的热凝性塑料。它有几种不同的化学种类,而以织物形式出现时,聚酯可以制成不易断裂的巨大薄片。用玻璃纤维加大强度后,层压聚酯可

以具有高度的表现力,上色后色彩饱和度高,鲜亮明快。

玻璃纤维增强塑料事实上是一种加入玻璃纤维以增加强度的塑料。它常出现在铸模或层压家具以及船体、车身上。这些塑料不怕气候变化,易上色。三聚氰胺是极为坚硬和耐用的塑料,它是厨房工作台和常用餐具的主要材料。随着构成成分的改变,这些塑料可以是透明的、半透明的或不透明的,它们也可以有多种颜色。

聚乙烯灵活多变,半刚性,或在形式上是刚性的。它们具有蜡一般的表面,这使我们在塑料瓶、冷藏柜的制作材料中可以发现它们的存在。聚乙烯不易折断,不受气候或极端温度的影响,因此是室外雕塑的理想材料。乙烯基坚硬而轻便,它常被用在纤维、地板、墙面等地方。设计作品可被印制在乙烯基纤维上。

塑料的发明对于现代设计具有极为重要的影响,无论在家庭、餐馆、商场、银行还是医院,我们都被塑料计算器、塑料桌面、塑料仪器、塑料墙纸或塑料地板围绕着。有些服装或家用器具较为便宜,原因就在于它们是用塑料制造的,产量较大,制作方便。

除以上这些基本材料类型之外,事实上还存在着无数种其他可能性,这不仅指还有很多其他材料可供使用,而且就这些基本材料类型而言也可以相互组合,形成各种不同的新产品。设计师的创新性追求,会让设计师不断探索新形式、新材料及新的工作方式。

2.2 设计的原则

设计的灵魂在于设计创新。从这个意义上说,每一次设计都应当开创一个新的天地,没有两件设计被允许是相同的。

设计的基本原则,即按照设计的客观规律归纳的设计活动依据和遵循的基本法则。设计的原则是在把握设计的客观规律基础上产生的,是对设计实践的理论总结。它来自于设计实践、指导设计实践同时又接受设计实践的检验。

设计的迅猛发展和对生活各方面的渗透,使得设计变得越来越复杂,试图概括出它们的共有规律,归纳出几条具有共同约束力的原则,难度很大。综观历史和现状,设计通常受到多种因素的制约,如功能因素、经济因素、科技因素、材料因素、结构因素、环境因素、信息因素和审美因素等。设计的原则,概括起来包括便利实用、价廉物美、以人为本、推陈出新等原则。

2.2.1 便利实用——功能性原则

设计与生活息息相关。房屋是供人居住的,园林是供人休闲观赏游览的,汽车是用来迅速运载人和货物的,椅子是用来支撑人的身体以便学习工作的,服装是供人穿着的,标志是供人辨认的。无法居住的房屋,难以进入的园林,不能开动的汽车,经不起坐的椅子,中看不中穿的服装,无法辨认的标志,除非视为历史文物外,无疑会被人们否定。

所谓功能性原则即合乎目的性原则,就是指要考虑设计的目的和效用。一件设计符合和满足预定的目的,实现其规定的功用,我们说这件设计符合功能性原则。此外,一件产品的功能可能是多重或多层次的,在考虑主要功能时,也要兼顾次要功能或者"辅助功能",乃至设计成品搬运、堆放、折叠等状态有时也应考虑。除了物质层面的功能外,尚有精神方面的功能。物质需要是人类生存的基础,但是它在人的行为中并不总是占着支配地位。一件设计的主要功能可能是实用的物质功能,也可能是非实用的精神功能。

"设计产品时,首先必须考虑的是,产品是为了满足什么目的,换句话来说,是要求怎样的机能。机能这个词,用于设计时,一般不只停留在物理的机能。而是作为心理的、社会的机能的综合体而赋予更为复杂广泛的含意。"此处所说的"物理的机能",实则指物质功能。对某些设计来说,要考虑的主要

不是物质功能,如公益广告设计。

功能性原则是设计最基本的原则。从古罗马的"适用、坚固、美观"原则,到新中国成立初期提倡的"适用、经济、在可能条件下注意美观",都把"适用"放在第一位。

功能性原则是一个相当普遍的跨越历史长河和地域空间的尺度。早在公元前5世纪古希腊人苏格拉底就给后人留下了这样一句名言:"任何一件东西如果它能很好地实现它在功用方面的目的,它就同时是善的又是美的。"将美、善等同,又与功用完全合一的看法,在今天看来显然有其片面性。不过这里对功用的充分重视,具有普遍意义。

公元前1世纪古罗马建筑师维特鲁威(Vitruvius)写下了著名的《建筑十书》。这是西方最早涉及建筑美学的著作,创建了欧洲建筑科学的基本体系。他提出了建筑设计的三位一体基本原理或者说设计原则。即一切建筑物都应当恰如其分地考虑到坚固耐久、便利实用、美丽悦目。其中的"便利实用"显然就是功能性原则。

这之后,历代建筑师和设计师谈到功能性原则的不胜枚举。工业革命以后,尽管人们对机械生产和工业制造的态度褒贬不一,但在设计领域,功能性原则仍然不断地为人们所强调。例如,19世纪英国建筑师和建筑理论家奥古塔斯·普金,就曾经宣布过两条他认为建筑设计必须遵循的原则:一是建筑物外观的特征应便于构造和方便使用,二是装饰不应超出建筑物基本结构范围。虽然他及他的不少追随者都是工业化的反对者,但是"他的原则,包括他们的庄重、简洁、强调功能等原则,都可以与工业革命联合"。

设计的功能性原则在包豪斯及其后继者们所坚持的功能主义得到充分的认同和高度的强调。功能主义也称"理性主义",在建筑上"是指形成于两次世界大战之间的以格罗皮乌斯与他的包豪斯学派和以瑞士出生的法国建筑师勒·柯布西耶等人为代表的欧洲的'现代建筑'"。1923年,意大利建筑师阿尔贝托·萨托里斯首次使用"功能主义"术语,提出了功能主义概念。功能主义是一种创作方法、艺术流派和美学理论,它着力解决形式和功能、美和效用的关系问题。后期,功能主义在坚持原有的设计原则外,还注意结合环境和联系使用者的生活方式和兴趣需要。

很显然,功能主义也容易走向极端,导致以功能决定一切的简单化倾向,这与我们所说的设计的功能性原则不是一回事。功能性原则是要考虑设计的便利实用,这的确是一个综合的标准,一个复杂而广泛的标准,甚至是一个可以有个性的标准。

反之,当设计忽略了功能的考虑时,就称不上是成功的设计。比如,在第二次世界大战以后一度活跃的"高技术风格(high-tech)"设计,在美学上宣扬"机器美",这一倾向中玻璃幕墙最为流行,被认为是美和高新技术结合的典范。这种片面的流行终于走到了极端:不顾使用者的实际需要和经济承受力。"这是美学同工业勾结起来反对房屋的使用者,因为他们的需要与要求全被忽视了……"

如果说由于房屋的用途可能会改变,建筑设计的结构和空间有时会被优先加以考虑,那么在产品设计等其他设计中由于产品的功能一般比较明确,设计目的已存在,功能问题就往往成为设计当中的主要矛盾。只要不走功能主义极端,在大多数设计中对功能的考虑通常总是排在第一位的。

2.2.2 价廉物美——经济性与艺术性原则

1. 经济性原则

所谓经济性原则,就是设计师要考虑经济核算问题,考虑原材料费用、生产成本、运输、贮藏、展示、推销等合理的费用,在一般情况下,力求以最小的成本获得最适用、优质、美观的设计。这是相互关联的两个方面,成本既关系到产品的价值,也关系到消费者的支付能力:消费者的支付能力不但影响成本的考虑,而且影响设计实用审美的整个质的要求。

关于在设计中是否需要考虑有关经济方面的问题是有争论的。有人觉得生活质量的改善和物质、精神需求的提高,使得豪华、奢侈型设计有了发展的

空间,它们是不需要计较经济因素的。而更多的人坚持设计的大众方向,认为与大工业机器生产相联系的设计在本质上是为大多数人服务的,从设计发展的历史,也可以看出设计与大众生活而不是极少数人生活的联系,因而经济方面的考虑在设计过程中是必不可少的,当然它在不同时代有不同的标准,也体现了不同的经济水平。我们认为经济性原则是一个具有普遍意义的设计原则。以豪华型设计来否定经济性原则其实是陷入了认识误区。且不说具有相对意义的豪华型与普遍型或大众型的区分向来是一个少与多的关系问题。设计首先应当关注的是大多数人的需求,这也是设计区别于"沙龙艺术"的一个重要特征。即便是从豪华型设计本身来说,仍然有一个降低成本的问题,在两件其他性能和价值都基本相同的产品中,价格较低的一件往往为人所首选。的确,"能够满足同一机能的产品,其价格以便宜为好。应该说以最少的费用取得最大的效果是最为理想的。用最好的材料,精湛的技巧,为舍得花钱的有钱人制作的单件制品,也可放到产品设计的范围之中。然而,这与在一般大众生活中发挥作用的批量产品相比,性质不同。现代生产的物品几乎都是供大多数人使用的批量产品。大量生产优质廉价产品是设计出现以来始终不变的原理"。设计要为潜在的、可能的广大消费者群考虑。

在把握经济性原则时,存在一个着眼点的问题,设计首先关注大多数人的需求。许多驰名品牌如可口可乐、麦当劳的成功,其大众化的经济性原则的把握不能不说是一个重要因素。

现实生活中,产品价值的实现需要许多条件,其中主要的有经济条件与精神条件。需要不等于现实。正如马克思说的:"没有货币的人也有需求,但他的需求只是一种观念的东西。"设计师在设计过程中必须度量这些条件,寻求实现设计市场价值的可行性。

消费水平是生产力发展的产物,又反作用于生产力,反作用于设计对象。人的消费对生产的发展起着两方面的积极作用:一是设计为受众带来愉悦,使其在产品这一特定的实用审美对象中看到了自己的本质力量。二是由于生产力的提高,使人们的收入增多,购买力增强,产生了新的社会需求,从而推动设计师去设计更好的产品。

设计师对经济性原则的把握必须考虑不同地区生产力和消费水平,同时还要认真研究不同地区的经济发展态势与消费趋势,以制定出合乎实际的产品市场策略,从而为产品在市场上的销售铺平道路。一般来说,收入水平的高低直接影响购买力的实现。

经济性原则也有着漫长发展史,从手工业时代设计至今。意大利文艺复兴时期最重要的建筑理论——阿尔伯蒂(Leon Battista Alberti)的《论建筑》中写道:"我希望,在任何时候、任何场合,建筑师都表现出把实用和节俭放到第一位的愿望。"格罗皮乌斯在其《包豪斯产品的原则》中明确指出:这些产品"应该是耐用的、便宜的"。这位设计美学思想先驱人物的这一观点,与其他设计美学和设计理论主张一样,并没有因为第二次世界大战后的社会变革而被否定。1950年美国学者麦德华·考夫曼·琼尼所概括的设计的12条原则中就提醒设计师"在追求豪华情调的同时,必须顾及消费者节制的欲求及价格问题"。

需要指出的是,经济性原则的把握是动态的,随着时代的发展,它所呈现的面貌是不同的,存在着受时代制约的相对性。既然人类社会的发展还远未达到富裕得可以"暴殄天物"的程度,既然为了人类的生存和可持续发展正确对待自然物和人工物成为一个严重问题,那么在设计中经济性原则的价值便没有过时。

2. 艺术性原则

通过设计的外在形式与内在品质唤起人的审美感受,满足人的审美需要,这种设计与人之间的互动关系称为艺术性原则。设计的艺术性原则是指设计要考虑作品的艺术性,使它的形式与内在品质具有恰当的审美特征和较高的艺术品位,从而给受众以美感享受。艺术性原则要求设计师在提高设计艺术性上体现自己的创意。

美国学者麦德华·考夫曼·琼尼在其设计"12条定义"中提出设计应从不断发展的纯美术中吸取营养。设计的艺术性不是简单的装饰或某种外加的孤立的形式，而应当是设计内在因素的外在表现，是与内容有机统一的形式构成，这种以形式显现出来的东西。其实是内容与形式的统一体。

设计审美是在物质功能基础上产生的。任何设计，即使那些几乎没有陈列与观赏价值的工具或机械设备，都具有审美与艺术性，即都有美与不美的问题。一般以物质功能为主的设计，它的艺术性居于次要地位，而以审美功能为主的设计，其艺术性往往超过或掩盖物质功能，居于十分显著的地位。

"设计中的审美性不是与物理的机能相背离而存在的。真正的设计必须是追求审美性和物理机能两者的融合。"背离功能性原则的设计难以有真正意义上的美，不是我们所提倡的。

设计的艺术性原则早为众多的设计师所遵循，设计的艺术性与审美价值成为他们着力追求的目标。艺术性是一个美学标准，真正的美具有积极向上的精神力量，这是设计师所应当追求的，在这一点上他们与所谓纯艺术家没有区别。此外，既然设计的服务对象不是设计师自己或少数人，而是社会大众，那么，在坚持设计的艺术性原则时，设计师要考虑的或首先关注的就不仅是他个人的审美爱好或少数人的审美趣味，而是普遍性的美学和艺术标准，或者说首先考虑在时代、社会、民族、环境中形成的共同美感。"为广大群众设计大批量生产的制品时，追求这种普遍的客观的美是十分重要的。不能追求设计人员自以为是的审美意识。"

要求设计师首先考虑大众的审美需要，并不是说不允许设计中有个人风格。事实上从设计兴起以来，各种风格和流派思潮竞相出现。不少设计师有自己的设计个性，从某种意义上说，他们的成名也正由于他们的设计个性。设计师只有在尊重这种共同美感的前提下才能形成社会、公众认可的有生命力的设计个性，而这种共同美感是否得到应有的重视和尊重也应当成为评价设计风格、流派的一个重要标准。此外，大众的审美需要和共同美感也不是僵死的、固定不变的。它在社会环境中会有不同的表现，例如，在不同社会阶层中的表现不同，文化程度较高者或许倾向于认同造型简洁、色调优雅的设计，文化程度较低者或许倾向于装饰烦琐、色调浓艳的设计。对设计美的理解与认识会随着时代的变化、社会的进步而发生变化，同时它也需要在高品位设计作品的引导下调整与提高。但无论如何，设计师在设计时应当考虑其艺术性问题，而在这样做的时候首先要了解和尊重使用者、观赏者群体的审美追求和艺术需要，这是不必怀疑的。

3．以人为本——主体性原则

设计作为人类物质文化的审美创造活动，其根本目的是为了人，因此设计活动自始至终都必须从主体的人出发，把人的物质与精神的需求放在首要位置。

以人为本实质上是设计师设计观的体现。早在包豪斯创建初期即鲜明地提出了"设计的目的是人，而不是产品"。

设计要获得成功，要被受众所认同，就必须从主体的人出发，了解不同时期人的特点及其需要，了解人的个性的独特性与多样性，了解人性的方方面面，才能为设计的客观性与可行性奠定坚实的基础。

心理学家马斯洛把人的基本需要概括为五种：生理需要、安全需要、爱的需要、尊重需要与自我实现的需要。并指出这些需要是分层次的，在某个层面的需要得到相对满足之后，就会产生更高一个层面的新的需要。新的需求导致新的设计，而新的设计满足新的需求，周而复始从而不断推动需求与设计跃上新的层面。

设计师应该关注并把握显现的与潜在的需求信息，并对它们进行分析研究，进行合理、科学的推断、预测，使设计呈现出前瞻性特征，使设计活动具有预见性，避免主观臆断的盲目设计，真正实现"设计是为了人"的崇高理想与使命。

简·富尔顿·苏瑞（Jane Fulton Suri）设计的Versa笔记本计算机因使用方便获得了国际大奖。其特色在于：软驱可以被卸下来放置更多的电池，

通过转动屏幕可以将显示器转向顾客以展示计算机中的内容。无数实践表明，只有当设计真正满足了人的需求时，不管这种需要是物质层面的还是精神层面的，或者是二者交融的，才能被人们认同，才会在市场上具有生命力。

4．推陈出新——创新性原则

创新成果是人类思维的凝结、智慧的物化。我们生活环境中所面对的各种文明成果，哪一种不是人类思维的创造？哪一种不是创新的成果？

创新性原则是设计活动必须遵循的一条重要的原则。设计的创新性原则实质上就是个性化原则，是差别化设计策略的体现，是个性化的内涵与独创的表现形式的统一。

设计的创新性原则有助于塑造鲜明的个性，使品牌从竞争中脱颖而出，有利于消费者识别与认同。设计在创造和维护品牌个性上扮演着重要的角色。当品牌有鲜明的个性时，消费者便会期望拥有，并得到良好的心理体验，当期望实现后，良好的体验便会留下美好的记忆。

设计过程中，设计师要着力突出设计的个性形象，从创意、造型到表现、形式等都要贯穿个性，以设计、塑造富有个性的独特形象，增强设计的吸引力与冲击力。

创新性原则要求设计师要具有超群的创造力和表现力，善于突破传统，敢于独创一格、标新立异。创新的难点在于创新要同时做到"创新"与"关联"结合。针对消费者需求的关联并不难，不关联而创意新奇也容易做到，真正的难点在于既"创新"又"关联"。

为了减少冰激凌等高脂肪食品给人体健康带来的危害，加拿大的奥尔特食品有限公司曾成功地推出一种新的冷冻食品。这种用淡乳作为原料的食品不含脂肪，同时又有高脂肪食品的美味。从理论上来看几乎近于完美，但产品推出后却发生了令人意想不到的事情——消费者不相信口味这么好的冰激凌会不含脂肪。设计师只得又开发了一种含有1%脂肪冰激凌的产品，这才打消了消费者的疑虑。

设计师必须具备创新思维，才能有效地运用创新性原则去进行设计创造活动，不断设计出具有新意的受众欢迎的作品。如果不能有意识地培养和磨炼自己的创新思维，缺乏创新品质，那么把握和运用创新性原则就会成为一句空话，只会步人后尘、平庸无为。

第 3 章 设计思维与方法

人类的思维，看不见，摸不着，却时刻如影随形地指挥着人们的思想和行动，人类通过它认识无边的宇宙，探寻一切未知的秘密，引导人类创造了今天的文明。什么是思维呢？彼得罗夫斯基在其1976年主编的《普通心理学》中对"思维"下了定义："思维是受社会所制约的、同语言紧密联系的、探索和发现崭新事物的心理过程，是对现实进行分析和综合中间接概括反映现实的过程。"广义上讲，思维就是在表象、概念的基础上进行分析、综合、判断等认识活动的过程。思维是人类特有的一种精神活动，是从社会实践中产生的。

3.1 设计思维

设计过程中肯定存在着思维活动，而且这种思维活动还很复杂，不是一种思维形式，而是多种思维方式的整合，也就是设计思维是多种思维方式的综合。

3.1.1 设计思维是科学思维和艺术思维的结合

设计是科学与艺术相结合的产物。在思维的层次上，设计思维必然包含了科学思维和艺术思维这两种思维的特质，或者说是这两种思维方式整合的结果。

科学思维或称逻辑思维，它是一种锁链式的、环环相扣递进式的线性思维方式。它表现为对现象的间接的、概括的认识，用抽象的或逻辑的方式进行概括，并采用抽象媒介（概念、理论、数字、公式等）进行思维。

艺术思维则以形象思维为主要特征，包括灵感思维在内。它是非连续性的、跳跃性的、发散性的非线性思维方式。艺术思维主要用典型化、具象化的方式进行概括，用形象作为思维的基本工具。对于艺术家和设计师来说，形象思维是最经常、最灵便的一种思维方式。设计需用形象思维的方式去建构、解构，从而寻找和建立表达的完整形式。

在设计思维中，逻辑思维是基础，形象思维是表现，两者相辅相成。在实际思维过程中，两种思维是互相渗透的。从思维本身的特性而言，常常是综合而复杂的。人的每一个思维活动过程都不会是单纯的一种思维在起作用，往往是两种甚至三种先后交替起作用。如人的创造性思维过程就绝不是单纯的抽象（逻辑）思维，总要有点形象（感性）思维，甚至要有点灵感（顿悟）思维。所以思维种类的划分是为了科学研究的需要，而不是讲人的哪一类具体思维过程。

艺术思维在设计思维中具有相对独立和重要的位置。设计师的主要任务是产品的造型、色彩、装饰等美的形态的设计，要完成设计的任务，必须借助于形象思维的方式。设计师在设计一个产品之前，在他们的脑子里必须形成了这个产品的形象。在复杂的设计过程中，科学思维得到的结果必须用形象的方式表现出来，它最终是一个形象的建构问题。因

而,艺术思维在设计的过程中不仅自始至终地存在着,而且也是设计思维的主要思维方式。

设计思维是科学思维的逻辑性和艺术思维的形象性的有机整合。在设计过程中,没有形象就没有设计。但是设计的艺术形象又不是完全自由的,不像纯艺术那样,它有一定的制约性。它必须建立在现有技术的规定性和可能性上,建立在产品内在结构的规律性和功能的合乎目的性的基础上。因此,它离不开逻辑思维,需要以概念、归纳、推理作为形象设计的规范。因而,在设计中,设计思维的逻辑性和形象性密切联系在一起,它既是理性的又是感性的。

3.1.2 设计思维是一种创造性思维

创造性思维不同于普通的思维,它是思维的高级形式。创造性思维的特点是,思维的过程或思维的产物具有高度新颖性。当人们有强烈的创新意识,比如艺术家或设计师在创造作品时,用已有的知识、熟悉的方法、思维的定势无法创造有新意的事物,就需要突破传统的既有思维习惯,进行创造性的思维活动。因此,从广义上来说,一切突破常规的思维活动都可以称为创造性思维。

我们往往各自有着自己习惯性的思维方式,从小所受的教育、周围环境的耳濡目染和约定俗成的所谓"规则",让我们习惯于沿着自己的思维定势行走。当然,这种规则在普遍情况下是必需的,它是有条不紊地处理事情的基础,有了它,我们的生活不会陷入混乱的局面。然而,对于设计这样的创造活动来说,习惯性思维便成为"心智的枷锁"。优秀的设计作品必定有独特的创意,这种创意是创造性思维的结果。通过创造性思维产生的创意表现在产品中,产品往往具有"独特的""创造性的"和"富有想象力的"等特点。正如著名雕塑家罗丹所说:"所谓大师,就是这样的人:他们用自己的眼睛去看别人见过的东西,在别人司空见惯的东西上能够发现出美来。"

科学思维和艺术思维都具有创造性特征,科学家和艺术家都需要强烈的创造欲望,才能取得成功。事实表明,具有良好艺术素质和艺术背景的科学家,更容易取得创造性成就。著名科学家玻尔曾认为艺术之所以能丰富我们的想象,其原因就在于艺术能给我们提示系统分析所达不到的和谐。设计思维正是体现着科学思维和艺术思维之间的一种和谐关系。

创造性思维具有以下特征:独特性,即与众不同,与前人不同,有独特的对象、独特的方法、独特的见解;流畅性,即思维敏捷、思路连贯畅通,包括语言流畅、观念流畅、联想流畅、表现流畅;多向性,即从多方向思考问题,正向、反向、纵向、横向、侧向等立体思维方式;跨越性,即能够绕过思维障碍区,越过很多思维环节,直奔目标主题;综合性,即系统考虑、辩证分析、方法多样交叉、观念想法层出不穷,综合优选。

设计的创造性思维是多种思维方式的综合运用,其创造性也体现在这种综合之中。设计不同于绘画,它涉及的内容十分广泛。科学的本质规定着设计思维的逻辑定向,而形象的创造又要求艺术思维发挥独特作用,任何一种单独的思维方式都不能解决完整的设计问题。只有综合的思维方式,才能解决设计中的具体问题。这种综合性正体现了设计思维的辩证逻辑:即处理好抽象与具象、理性与感性、分析与综合、历史的与逻辑的、人与物等关系。

创造性思维对于一个设计师来说是十分重要的,然而它的出现并非能随心所欲地控制,经常是"千呼万唤始出来"。下面我们就创造性思维活动如何催生设计创意作些具体说明。

设计的创意是创造性思维活动的结果,创造性思维是抽象思维和形象思维、发散思维和聚合思维、顺向思维和逆向思维、横向思维和纵向思维等多种思维方式的协调统一。因此,设计的创意往往是多种思维共同作用的结果。逆向思维,顾名思义,是与顺向思维相对的。它指人们沿着事物的相反方向,用反向探求的方式对解决问题的方案进行逆向思考。服装设计史上无跟袜的诞生就是逆向思维的结

果，因为袜跟容易破，一破就毁了一双袜子，设计者运用逆向思维，设计了无跟袜，在当时的市场上风靡一时。

按照思维的认知加工方式，创造性思维也可以分为发散思维或辐射思维和收敛思维或辐合思维。美国心理学家吉尔福特（J.P.Guiford）认为，创造性思维有两种认知加工方式：一种是发散性认知加工方式，简称 DP（divergent production）；另一种是与它相反的收敛性认知加工方式，简称 CP（convergent production）。DP 的优势在于能够提出尽可能多的新设想，CP 的优势在于能够从中找出最好的解决方案。

在创造性思维中，人们往往会忽视逻辑思维，认为它的"理性"与"创造""创意"格格不入。实际上，逻辑思维的分析、推论对设计的创意能否获得成功时常起到关键性的作用。通过逻辑思维中常用的归纳和演绎、分析和综合等方法，设计可以得到理性的指导，从而使创意具有独特的视角，挖掘潜在的市场需求，引起受众的共鸣。

与创造性思维关系更紧密的是形象思维，特别是形象思维中的想象和联想。

想象在思维与创造中的作用举足轻重，在形象思维中尤其如此。达·芬奇（图3-1）这位文艺复兴时期的巨匠不仅留下了艺术史上如《最后的晚餐》《蒙娜丽莎》亘古不朽的杰作，而且是集数学家、生物学家、天文学家、物理学家、解剖学家于一身的天才，同时也是富有想象力的设计者和发明家。达·芬奇曾经幻想人类能够像飞鸟一样在天空翱翔，在对鸟翼工作原理长期研究的基础上，他最早提出鸟类飞行依靠空气并引导出人类飞行的原理，他据此设计出飞机。机身装置将一个人固定，以人手为"舵"，机翼非常轻巧。虽然这个设计没有发动机，是不能飞的，但其原理在后来的飞机发明中得到了广泛运用（图3-2）。

联想是由一事物想到另一事物的心理过程，它是联系记忆和想象的纽带。在很多情况下，联想与想象是同时进行的，联想不单纯是回忆，而是通过想象将万事万物之间的联系连接起来。苏联两位心理学家哥洛可斯和斯塔林茨曾用实验证明，任何两个概念词语都可以经过四五个阶段建立起联想的关系。如天空和茶，看似两个"风马牛不相及"的概念，但可以用联想为媒介，使它们发生联系：天空—土地—水—喝—茶。又如木头和足球之间的联想：木头—树林—田野—足球场—足球。

↑ 图3-1　达·芬奇

↑ 图3-2　飞行器设计（达·芬奇）

很多时候，创意来自人们运用形象思维产生的联想。在人类文明史的历程中，联想带来了丰硕成果：在远古时期就有"黄帝见风吹篷转而造车"的传说；一种齿状植物使鲁班产生了发明分解树木的

锯子的灵感；19世纪初医学史上的重要发明——听诊器的出现来源于法国一位年轻医生勒内·雷奈克大夫由敲击木头而产生的联想。我们只要回顾一下设计史就会发现，因为联想和想象得以运用，世界因此而变得无限精彩。

值得一提的是，由联想而产生创意在很多时候是师法自然的结果。物有其形，是因为在长期的生存进化过程中，自然赋予它与其相适应的形。小鸟栖息在枝头，这样的画面我们司空见惯，在设计师的独特视角下，它成为一种新式衣夹的独特创意的来源。

不过，设计中的师法自然也不是对自然原型的完全模仿，关键在于形态的凝练。成为世界著名景观的悉尼歌剧院由杰恩·乌特松（Jom Utzon，1918—2008）设计，设计师因此在他80岁高龄之际获得2003年普利策建筑学奖（Prizker Architecture Prize）。被誉为建筑学"诺贝尔奖"的普利兹克建筑学奖是专为在建筑学上独具想象力、才干非凡和做出杰出贡献的建筑设计大师设立的。尽管悉尼歌剧院从1960年杰恩·乌特松设计出方案到1973年全面竣工，这其中经历了恶意攻击、消极批评等坎坷波折，乌特松仍然坚持建造一座一改传统风格的建筑，并创造了一个超越时代、超越科技发展的建筑奇迹。悉尼歌剧院的造型"形若洁白蚌壳，宛如出海风帆"，实际上，据说对它进行设计的灵感来自掰开的橘瓣。这座世界公认的建筑艺术杰作认其独特的外形引领我们的想象驰骋飞翔，它的存在为现代城市带来新的梦想（图3-3）。

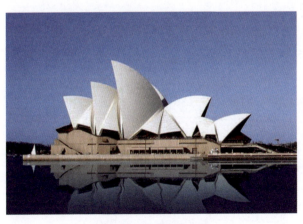

↑ 图3-3　悉尼歌剧院

与艺术一样，设计中有时会迸发出灵感和直觉，在心理学的研究中被称为"直觉思维"或"灵感思维"，指无须经过分析，凭借直觉而突然领悟的思维活动。直觉思维实际上是形象思维的特例。钱学森先生说，如果把逻辑思维视为抽象思维，把非逻辑思维视为形象思维或直感，那么灵感思维就是顿悟。它实际上是形象（直感）思维的特例。灵感的出现常常给人们渴求已久的智慧之光。不过，灵感并非随时性地垂青任何人，灵感的出现与其说是偶然的昙花一现，不如说是对苦苦探寻者的一种眷顾。

3.1.3　设计思维的类型

在设计思维的研究中，以认知心理学为基础，可以将设计思维分为三种类型：程序性设计思维、典范性设计思维和叙述性设计思维；程序性设计思维主要应用于工业设计，典范性思维主要应用于空间设计，叙事性思维主要应用于视觉传达设计。

1．程序性设计思维

程序性设计思维基本上是一种理性思维，同时也是一种系统的思维习惯。程序性设计思维认为设计是制造满足人们需要的人造工具，而人造工具之所以出现，是因为人的活动有所不便或不满，这种不便或不满就是"问题"，而这种问题不但可以定义，更可以分解与组合。依据系统论，先将大问题分解成小问题，然后各个击破这些小问题，再将这些答案组合起来，这个大问题就有解答了，初步设计方案也就形成了。

程序性设计思维倾向于以生产过程中可用的工具来思考，不但完整的工具"可用"，而且由于工具由零件系统组成，所以零件或构件也是可用的，任何可完整分离的部分都应该有用。相对的，如果这个零件"没有用"，那么这个零件就没有存在的价值。这种思维进一步发展出现代设计史上声势浩大的功能主义设计。

可以将建筑设计类比成机械零件的组合，由于机械的每一个零件都要有"功能"，所以建筑物的每一个构件也都要有功能，建筑物的每一个空间也要

有功能。由于机械的每一个零件的组合都要能"吻合、契合",这种吻合靠的是构件的功能及性质,所以建筑物的每一个空间的组合,都要先进行空间性质的分类,并靠所谓的"动线"来组合。

也可以将建筑设计类比为"形象的创作、抽象画的创作",将建筑物类比为形象、形状、块体的组合。可以先将符合需求的空间大小简化成抽象的几何形体（如圆球、立方体、柱体、锥体等）,然后将这些几何形体放在几何坐标里进行操作（如平移、复制、叠加、扣减、镜射等）,直到越来越符合设计条件（空间量与空间机能）为止。

2. 典范性设计思维

典范性设计思维是指设计的创作是在社会文化的规范下,通过社会的价值观或文化符码,通过设计作品的制作与使用,通过实质环境的组成与改变,表达出社会、文化特有的精神内涵与形式特点。

典范性设计思维是一种历史思维,倾向于将自己传统上的杰出作品当作典范来继承,建筑设计是这方面突出的代表:一方面由于建筑作品具有造型艺术集大成的性质,另一方面空间的形成,相对于其他造型艺术,往往没有空间尺度的限制,甚至也没有时间尺度的限制,所以人类文明的掌控者,特别喜欢不计成本地以空间设计、建筑设计来炫耀自己的伟业,记录自己文明的成就,期望借由人造物为自己政权的大一统或文化的大一统进行传承。事实上,在现代建筑运动之前,绝大部分的设计思维模式都是这种典范性设计思维模式,而在师徒制盛行的时代,绝大部分的设计方法也都是这种典范性设计方法。

典范性设计方法,包括典范的寻找,即经由典范的寻找而形成设计;还包括典范的模仿与突破,比如式样学习或式样设计。传统的设计学习一般都是先学自己心仪门派的"典范作品、范例作品",进行临摹、仿作、分析,然后才进行突破,创造自己的作品风格。

3. 叙事性设计思维

所谓叙事性设计思维是指设计的创作重点不在于实用,而在于表达和宣传。该思维类型是一种叙述故事思维,倾向于以说故事或主题表达的方式来思考设计创作。这种思维习惯在广告设计、展示设计与商业空间设计等视觉传达设计领域经常使用。

广告设计的成形与发展,经历了从最初的"告知"走向"劝进",更从"劝进"走向"说服"的过程。如此一来,设计上如何抓住主题,透过说故事的方式来丰富设计作品的感染力,就成为设计者重要的思维习惯了。

以叙事性设计思维模式从事设计活动时,可以称为"叙事设计方法"或"叙事设计模式"。事实上受到叙事设计思维模式影响而从事设计创作或者从事建筑创作的情形,在后现代的情境下越来越多。

叙事设计是指设计作品除了满足所谓的"使用功能"以外,还要满足"设计的某些表达功能"。换句话说,设计并不能只考虑机能问题,更重要的是要考虑一个作品能不能表达一些深刻的意涵;同时还要考虑一个作品能不能像文学作品一样,通过说故事的方法,而感动消费者。一些与叙事性设计相关概念的兴起,例如:产品语意、产品语境、文化符号、主题式设计等的出现,也都反映了叙事性设计的观念已经逐渐成熟,并且成为设计界常用的设计思维。

3.1.4 设计思维方法中的心理理论

1. 设计与心理

设计是设想、运筹、计划与预算,它是人类为实现某种特定目的而进行的创造性活动。设计指的是把一种计划、规划、构思、设想以及问题的解决方法,通过视觉的方式传达出来的活动过程。

设计的核心内容包括三个方面:①计划、构思的形成;②视觉传达的方式,即把计划、构思、设想和解决问题的方法利用视觉的方式传达出来;③计划通过传达之后的具体应用。近几十年以来设计师理论家们按设计目的的不同,将设计划分为四类。

第一,为了传达设计——视觉传达设计。

第二,为了使用设计——产品设计。

第三，为了居住设计——环境设计。

第四，为了幻想设计——动漫、游戏设计。

心理是人脑的机能，是人脑对客观现实的反映；客观现实是心理活动的内容源泉，心理活动是客观现实的主观映像，心理是在实践活动中发生、发展的。

设计与心理是联系紧密的两个概念。设计的服务对象包括不同年龄、性别、职业、地域、民族、文化、信仰的人的不同心理特征。学习设计，必须从关心人的心理需求开始，尤其是对弱势群体的关心，如老人、残疾人、儿童等。只有了解并掌握了人们的各种心理活动特征后，才能更好地进行设计创作。

设计心理学研究的对象包含设计创造者、设计服务者、设计经营者、设计应用者、设计接受者、设计消费者等的心理，所以从广义上讲，设计心理可分成创造心理、艺术心理、色彩心理、商业心理、工业心理、经济管理心理、经营心理、消费心理（不同年龄、性别的消费心理）、广告心理、格式塔心理等。

想做一个好的设计师，不懂心理学知识是不行的，心理学几大理论中对设计最具有启发作用的是以马斯洛为代表的人本心理学。以游戏设计为例，因为玩游戏就是想满足其现实中无法满足的需求（多种多样），而且玩网络游戏是以虚拟人的方式参与的，所以人格中的超我部分被大大减弱，怎样激发出本我之最大动力是游戏设计师应该注意的地方。当然心理学中各单项内容也是学习和思考的重点，特别是动机与行为、情绪与感觉、意识与无意识等。

纵观林林总总、五光十色的广告，可以发现其设计思想可大致归为三种类型：其一，运用明星效应的设计思想，其特点是与时尚背景紧密联系。如美国NBA的中国球星姚明为中国联通所做的广告"中国联通，自由联通"。湖南卫视"超级女声" 2006年总冠军李宇春为神洲电脑所做的广告 "3868，神洲笔记本电脑搬回家"等；其二，运用地域原理的设计思想，其特点是强调"一方水土养一方人"的地域特色。如南方黑芝麻糊、雪铁龙"凯旋" "赛纳" "爱丽舍"系列车型，苏宁电器"至真至诚，阳光服务"，江南都市报"好新闻一个不少"；其三，运用文化原理的设计思想，其特点是突出民族文化，如奇瑞汽车"中国人自己的汽车"，北京2008奥运会中国传统印章标识等。

从心理学的动机出发，可以把顾客正常购买（非正常购买如倒卖、一时冲动的购买等不在讨论之列）商品的动机分为三大类：生理需要、心理需要和社交需要。

例如，小汽车的设计，可根据心理学的动机分为三个主题系列，分别采用与各自主题相关的设计措施手段，以达到不尽相同的目标。如生理需要主题系列的对象，多是要求小汽车的配置基本具备即可，其心理特点是讲究实惠，注重价格。针对于此，在进行设计时尽可能降低成本。比较实惠的大众型小汽车有两三万元的奥拓、奇瑞"QQ"。再如，心理需要主题系列的对象主要为，在竞争激烈或社会变动的环境中稍有成就的人，需要小汽车作为除了满足基本的行车需要外，还要体现事业成就，购买具有一定价格且选取一定的品牌以希望获得心理满足的人，在价格上是10万元左右，在品牌选取上希望是品牌，针对于此，该主题系列的设计应采用在配置上具有舒适安全性，在造型上有一定的时尚性，且能与大品牌进行合资生产。如天津丰田的"威驰"；东风雪铁龙的"爱丽舍"；上海通用别克的"赛欧"；广州本田的CITY等。至于社交需要主题系列，其对象主要是事业有成者，其心理特点均希望博得周围人的好感、尊重或羡慕。针对于此，该主题系列小汽车的设计需突出友谊、尊重的主题，尊贵、高雅、大气。如德国的"奔驰" "宝马" "宝时捷"、日本的"皇冠"等。

诚然，运用心理学的动机原理设计小汽车，是一种全新尝试，但如此设计的小汽车同样具有其历史意义和文化意义，加上独特的心理意义，或许更易为广大消费者接受。

2．设计与视知觉

视知觉是人的眼睛对客观事物属性及其关系的整体反映，是在学习经验和动机需求导向下，对视觉资料进行组织化的产物。阿恩海姆认为："被称为'思

维'的认识活动并不是那些知觉其他心理能力的特权,而是知觉本身的基本构成成分。""我必须把'认识的'和'认识'这些字眼的意义加以扩大,使之包括知觉。同样,我看不到有什么理由去制止人们把知觉中发生的事情称为'思维'。至少从道理上说,没有哪一种思维活动,我们不能从知觉活动中找到,因此,所谓视知觉,也就是视觉思维。"

（1）设计与视知觉选择性

视知觉选择性,即对视觉对象所选取的焦点和所采取的向度呈知觉选择。选择的心理差异性,一般是以主体的动机需求和以往的经验作为深层原因。视知觉事实上是一种积极感受的过程,它的机能并不是仅为认识而存在,而是为生存延续而进化出来的生物性机能。总之,积极的选择是视觉的一种基本特征。

背景和客体是视知觉中的一种现象,在心理学中有专门的研究,典型的例子就是图与底互转图形。这个现象说明人类的视知觉具有选择性。

（2）设计与视知觉的恒常性

恒常性：不因外界环境影响而保持刺激物有某种属性的心理倾向,表现为形状恒常性,是客体生态相对关系存在与直觉经验的无意推理。

在知觉时,由于知觉经验参与,知觉条件在一定范围内变化时,知觉映象仍保持相对不变。知觉这一特性称为知觉恒常性。在视知觉中表现最明显,当我们观察同一物体时,知觉并不完全随条件（距离、角度、照明）的改变而改变。观看距离在一定限度内改变,并不影响我们对物体大小知觉的判断。

（3）设计与视知觉的整体性

心理学的实验研究表明,视知觉趋于整体性。视知觉整体性心理倾向遵循以下法则。

① 临近原则：按刺激物的空间间距关系进行组织,知觉惯于把间距近的一组事物看成整体。

② 闭合原则：刺激物本身并不闭合或连接,知觉却根据形式意义进行主观闭合组织。

③ 趋简原则：知觉惯于把由许多复杂的形式构成的事物看成一个单线的整体完形。

④ 类似原则：知觉惯于把多种形式的集合体中造型或色彩相似的形式看成一类,感觉它们有归属关系。

由于视知觉的整体性的作用,观众在看到简化的图形时,会在头脑中想象出省去的部分,并将不完整的信息补充完整。这也取决于个体的知识经验与主观状态。由于视知觉的整体性的作用,在图3-4中,人们在图形的中心位置似乎看到一个黑色或白色三角形。

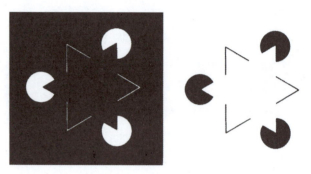

图3-4 在图形的中心位置似乎看到一个黑色或白色三角形

（4）视错觉

错觉是指与物体的客观存在的状态有很大不同的视知觉。关于错觉产生的原因,有三种理论：感情移入论、眼球运动论、透视理论。不过既然错觉是一种知觉现象,若从知觉的特性来探讨,将有助于设计师掌握和利用错觉现象以达到预期的设计目的。错觉的内容包括：

① 几何形的错觉——角度或方向的错觉、分割的错觉、对比的错觉、上方过大错觉、形状错觉。

② 立体的错觉——透视变形的错觉、重叠的错觉、阴影的错觉、伴随外观运动的错觉、指定视觉的立体、远近错觉等（图3-5和图3-6）。

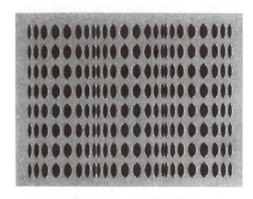

图3-5 视错觉（1）

图 3-6 视错觉（2）

视错觉就是当人或动物观察物体时，基于经验主义或不当的参照形成的错误的判断和感知。如图 3-7 所示，远看是一个人，仔细看会发现不止一个人，而是由几个人组成的。

图 3-7 视错觉（3）

3．设计与知识

（1）知识与记忆。

① 知识指有关设计造型所必须具备的常识、理论和方法的总和。知识即理性信息，如通常提到的设计的功能、材料、工艺等，是设计存在的基础。

知识是人类理解与学习的结果，知识是一套经过观察、评估、分析、思考的法则，可用来描述、解释、说明、整合、发展宇宙万物的现象或事理，知识就是每个独立个体所具有的价值观及对生命、世界的看法与认知。

知识还是有效解决问题的一套有系统的规则，或者是原则及法则。可以让问题得到解决，换言之解决的规则就称为知识。很多解决问题的知识常常是透过人类经验的累积、学习、调适而逐步发展出来。

例如，我国香港的中银大厦，它是香港地区其中一个地标。中银大厦的建筑设计是出自著名华人建筑师贝聿铭的手笔。他设计的中银大厦就像一根竹子，寓意中国银行节节上升。而此大厦的三角几何形状，就好比一个一个蓝色的水晶叠在一起。

再如，2008 年北京奥运主会场——"鸟巢"的设计方案来自大自然中人们熟悉的鸟巢，看似杂乱的布局却显示出另样的次序和韵律，也增强了防御"恐怖袭击"等内容，如优化 VIP 专用逃生通道以及观众席逃生通道的设计，以便在遭遇突发事件时大大缩短观众的逃生时间。此外，出于控制投资及安全方面考虑，"鸟巢"的滑动式可开启屋顶已确定被取消，这样整个工程有望节省钢材近万吨，投资预算减少逾 3 亿元人民币。

② 记忆是一个人的过去经验在头脑中的反应，是人脑积累经验的功能表现。记忆是一种心理过程，其与感知的区别在于感知是人脑对当前直接作用的事物的反映。记忆是一个复杂的过程，包括识记、保持、再认或回忆（也称重现）三个基本环节。如在广告记忆中，识记是识别和记住广告，把不同广告相区别，并"记"在头脑中，这是一个累积的过程。"保持"是巩固已得到的广告宣传内容的过程。回忆与再认的区别在于：广告不在眼前，能把它重新回想起来称回忆；过去的广告再度出现，能把它认出来称再认。这三个环节是彼此密切联系的统一、完整的过程，它们互相联系、互相制约。记忆分有意识记忆、无意识记忆和形象记忆。

有意识记忆有明确的任务和预定目的,通过记忆对象的特征进行辨识、选择和理解的记忆。有意识记忆是主体的一种自觉能动的心理和生理过程,通常都采用适当有效的方法来强化、巩固所记忆的内容。有意识记忆是一种重要的学习形式,对获取系统知识是不可缺少的。

无意识记忆是在偶然的状态下,主体对客观事物的形象和内容的记忆。对这种记忆,主体并无预定的目的和任务,也未预先选择具体的记忆方法,但不经意中留下的客观影像,却能长久地保留在头脑中并在一定条件下复现。无意识记忆具有主体对客体的选择性,即主体通常在无意识中选择具有明显特征的形象和特定的内容进行记忆,因为它们容易引起具有与客体有关联的职业、知觉范围、心理状态或某种潜意识的人的无意识记忆。一般来说,较强的刺激、反常现象、特异客体及新出现的重大事件,都容易引起人的无意识记忆。

形象记忆是主体对客体的外在形式所提供的信息的记忆。这些形式是指可直接感知的事物的外部形式特征,如形状、色彩、质地、硬度、尺寸、气味等。它们主要引起人的视、听、触、味方面的感觉活动,所以,通过视觉、听觉、触觉、味觉和嗅觉方面的活动而给人留下的记忆,都属于形象记忆。艺术家和设计师正是利用这一点,通过使其作品具有鲜明、强烈的视觉形象特征,突出作品的视觉效果、听觉效果等,而使作品产生强烈、深刻的感染力。

知识有利于记忆的完成,记忆促成知识的积累。可以说,知识与记忆是设计不可缺少的两部分。

4. 设计与情感

随着社会的不断发展及人们生活质量的提高,设计被赋予的功能不断增多,人们对设计精神层次的需求也不断增长。设计已经把注意力更多地集中到情感性设计方面,更加注重设计本身的情感特征和使用者的情感、心理反应。因此设计除了满足使用者使用的物质功能以外,其精神功能也越发突出。设计会引发强烈的情感反应,这些设计的情感不仅影响着我们的购买决策,而且也影响着购买后拥有该设计和使用时的愉悦感觉。设计方法在不同方面对人们的心情、感觉、情绪会产生影响。看似简单的设计能引起人复杂的情感。例如,对于漂亮的设计作品人们有强烈的拥有愿望;当拥有精良、漂亮的东西时会觉得很高兴。

情感是天赋的特性,是人对外界事物作用于自身时的一种反应。这种反应可分为两大类,即感觉和感情。如天气变化是一种外界事物,当作用于我们的身体时,就会产生寒、热、冷、暖的感觉,但是这种反应只有感而无情,所以只能算是一种"感觉"。不过,因为天气的变化,也会引发出悲、喜、忧、欢这类的心理反应,而这一类心理反应不但有感,而且有情,所以称为"感情"。

"感觉"和"感情"二者虽有不同,却又有不可分割的内在联系,故称为"情感反应"。而情感是人的性格的一个重要组成部分。

情感是由需要和期望决定的。当需要和期望得到满足时会产生愉快、喜爱的情感;当得不到满足时,会产生苦恼、厌恶的情感。

目前,工业设计比较发达的意大利、德国等欧洲国家流行的"情感设计",就是打破一切现有概念,设计师只把自己脑子里想象的东西付诸现实,有时候还可以追求残缺和再加工。比如现在荷兰市场有一种椅子,设计师故意把三条腿设计得不一样齐,椅子的稳固性极其缺失,消费者买回家后,需要找一些材料把三条腿垫得一样齐后再坐。

这种另类的做法却是西方流行的时尚之一,设计师是这样解释他的得意之作的:工业化加工出来的椅子形态都差不多,即使增添各种装饰因素也弥补不了这个缺点,故意把椅子腿弄短一段,让消费者进行二次加工,既弥补了工业化造成的缺点,又给了消费者动手的快感,更重要的是设计师和消费者共同完成了这把椅子的设计。

(1) 情感的作用

在酒的包装设计中,除了文字、色彩、图案的形式组合以外,更重要的是要传达一种情感。包装设计不能只表达商品性而没有人情味,这样的设计只是一个标签符号。许多畅销商品都是借助于具有极

强情感特色的品牌来占领市场。给商品注入"情感"，这是包装设计要把握的重点，只有极富个性的并能引起人们共鸣的优秀设计，才能在浩如烟海的商品中脱颖而出，抓住消费者的购买心理，达到促销的目的。

酒类市场竞争激烈，一个无知名度的新品牌怎样才能在较短时间内在市场中争得一席之地？"酒鬼"酒的包装设计可以说在全国众多的酒品中脱颖而出，除了产品自身的品质外，品牌以及包装设计的创新是重要因素。"酒鬼"酒在传达品牌的传统文化、历史特点、商品性、民族情感、价格规律上都具有典型性。

中国的酒类市场过去一直是几大名酒占主导地位，而"酒鬼"酒的出现，打破了名酒不可突破的神话，售价已超过了茅台、五粮液同类型的酒，成为目前我国很多地区消费的首选品。事实证明，酒类包装设计如一味去模仿洋酒而没有特色，这样的产品没有生命力。酒的包装设计只有用心表现，传达真实的情感，才会赢得消费者。

（2）设计的情感层次

设计的情感层次可分为：本能层、行为层、反思层。所谓本能层，就是能给人带来感官刺激的活色生香。例如一台计算机，外形时尚，颜色漂亮，一眼看上去令人赏心悦目。这是计算机的本能层次在起作用。而行为层次，是指用户在拥有这个计算机后，要逐渐地去了解它的主要功能和熟悉它的基本操作。如果这台计算机的人机结构设计得非常合理，操作舒适方便，那么用户就能从这个过程中获得满足感和快乐感，这就是设计的行为层在起作用。而最高的层次是反思层。这个层次实际上指的是由于前两个层次的作用，而在用户心中产生的更深度地情感、意识、理解、个人经历、文化背景等种种交织在一起所造成的影响。反思层对现代产品的设计有非常重要的意义，它有助于建立起产品和用户之间的长期纽带，有利于提高产品品牌的忠诚度。

例如，20世纪80年代由西德人为发育迟缓儿童设计的学步车，曾获国际工业设计大奖，也是体现了这种趋势。该设计没有选用伤残人器械上常使用的那种闪着寒光的铝合金等材料，而采用打磨柔滑的木材制作，再涂上鲜亮美丽的红漆，配上一部玩具的积木车，产品工艺简单，却受到国际工业设计界的好评，其根本原因在于设计者通过对材料的用心选择、色彩的精心搭配和功能的合理配置，表现了一种正直的思想和对人性的关怀：让孩子不感到它是医疗器械，而是令人亲近、喜爱的玩具，有利于孩子健康人格的形成。

科技的迅猛发展，正逐步改变着人类生产生活的方方面面，在展示人类伟大的征服力量和无与伦比的聪明才智的同时，也带给人类新的苦恼和忧虑，那便是人情的淡薄、疏远和感情的失衡。在高科技的社会里，人们必然去追求一种平衡——一种高科技与高情感的平衡，一种高理性和高人性的平衡。技术越进步，这种平衡愿望就越强烈。所以约翰·奈斯比特认为："无论何处都需要有补偿性的高情感。社会里高技术越多，我们就越希望创造高情感的环境，用技术的软性一面来平衡硬性的一面。"也就是说设计不仅要满足人的功能需求，更要为人们提供情感的、心理的等多方面的享受。设计越来越重视对设计文化附加值的开发，努力把使用价值、文化价值和审美价值融为一体，突出设计中人性化的含量。

设计的本质任务是服务人们的生活，改变人们的生活环境，提高人们的生活质量，是以人为根本任务和目标的，因此，设计师必须站在人的角度进行设计，学会从使用者的角度来磨合人们的消费欲望，让设计物的形态具有人的"感情"，实现设计的情感化，让设计成为情感的承载者，促进与人的交流和沟通，营造良好的设计。

（3）情感的多样性

在设计中情感不同水平间的冲突是常有的：真实的产品提供了一连串的冲突。吸引这个人的东西可能并不吸引那个人。一个成功的设计必须在各个水平上都优秀。例如，尽管从逻辑上讲惊吓游客可能是件坏事，但是游乐园中有很多顾客就愿意光顾过山车和鬼屋。不过，这些惊吓是在一个安全可靠

的环境中发生的。

精致、高档的感觉：自然的零件之间的过渡、精细的表面处理和肌理、和谐的色彩搭配。

安全的感觉：浑然饱满的造型，精细的工艺，沉稳的色泽以及合理的尺寸。

女性的感觉：柔和的曲线造型，细腻的表面处理，艳丽柔和的色彩。

男性的感觉：直线感造型，简洁的表面处理，冷色系色彩。

可爱柔和的感觉：柔和的曲线造型、晶莹、毛茸茸的质感，跳跃丰富的色彩。

轻盈的感觉：简洁的造型，细腻、光滑的质感，柔和的色彩。

厚重、坚实的感觉：直线感造型，较粗糙的质地，冷色系色彩。

素朴的感觉：形体变化不多，冷色系色彩。

华丽的感觉：以丰富的形体变化、高级的材质、较高纯度暖色系为主调，有强烈的明度对比。

这里只是指出了形态、色彩、肌理等要素与产品情感的大致关系，设计师通过设计的造型、色彩、肌理等构成要素的合理组合，传达和激发使用者与自身以往的生活行为或经验，使设计与人的生理、心理等方面因素相适应，以求得人—环境—设计的协调和匹配，使生活的内在感情趋于愉悦和提升，获得亲切、舒适、轻松、愉悦、尊严、平静、安全、自由、有活力等方面心理活动。

设计引发的情感因人而异，不同的人对于相同的设计的体验和感觉不同。正所谓，"萝卜青菜各有所爱"。正是由于个人的天性如此，要找到设计与情感反应之间的相互关系似乎很难。然而，我们还是可以在引发情感过程中找到潜在的大体规律。

从设计情感引发图（图3-8）可以知道，设计给人的刺激会与人自身对设计的期望目标、审美标准、态度进行评估衡量，并且最终产生对于该设计的情感反应。这种情感反应具有以下特点：

① 设计引发的情感因人而异，不同的人对于相同设计的体验和感觉不同。由于人的文化背景、知识层次、审美标准、生活习惯的不同，对于产品的期望目标、衡量标准、态度也不同，因此对于同一个设计会有完全不一样的情感反应就不足为奇了。

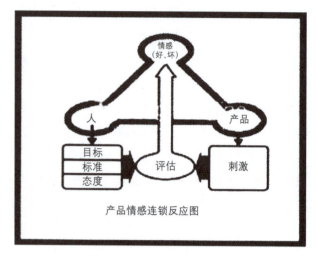

图3-8　设计情感引发图

② 这种情感具有时效性：每个人随着年龄的增长，其周围的环境在不断变化，个人的期望目标、衡量标准、态度也随之变化，对于同一设计在不同的阶段也经常会有不同的反应。

③ 这种情感具有复合性，对于一个设计我们可能会有几种不同的感觉。正是因为对于设计的评估我们有着多元的影响因素，产生的情感通常不会是单一的。

设计师在进行设计时，除了考虑设计的功能外，还赋予了它一定的形态。而形态可以表现出一定的性格，就如同它从此有了生命力。人们在使用物的过程中，会得到种种信息，引起不同的情感。当设计的外观、肌理、触觉对人的感觉是一种美的体验时，使用者就会有好的情绪。现代设计一般给人传递两种信息，一种是理性的信息，如常提到的设计功能、材料、工艺等；另一种是感性的信息，如设计的造型、色彩、使用方式等。前者是设计存在的基础，而后者则更多地与设计形态相关。

总之，设计的感性因素是个复杂的系统，可以相信，设计作品的情感寓意越多，其附加值也就越大，这就对设计师的素质提出了更高的要求，这种要求不仅是技术上的，也是思维上的，这一点无疑是对设计师素质的一种挑战。

3.2 设计方法是实现设计的手段

设计方法是实现设计预想目标的手段和办法。设计目的和内容的复杂性，决定了为达到预想目标所采取的设计方法的多样性和丰富的可选择余地。对于设计方法的研究，不单纯是完成某一特定设计目标所必须采用的设计方法，而是将各类设计问题的处理办法加以总结，以得到具有普遍意义的方法论。

20世纪70年代，设计方法学作为一门独立的学科在德国、瑞士、日本等国逐渐出现并成熟。设计方法论是对设计方法的再研究。

设计方法虽然各式各样、五花八门，往往却因人而异，即法无定法。

3.2.1 设计方法的类型

可以说，有多少奇特的思路，就会产生多少奇特的方法。日本学者高桥诚在他所编著的《创造技法手册》中，将100种创造技法分为扩散发现技法、综合集中技法和创造意识培养技法等三大类型。而突变论、系统论、优化论、功能论、控制论、信息论、寿命论、模糊论、离散论、对应论、智能论、艺术论被称为是设计与分析领域的十二种方法论。我们这里选取优选法、离散法、形象法、逻辑法这几种类型略加介绍。

1．优选法

优选法是通过对大量设计现象的综合、移置、杂交、选择等，去伪存真、优胜劣汰，得出最佳设计思路，最终成为创造性设计方案的方法，是"择其善者而从之"的取舍。只有通过精心细致的比较、鉴别、选择，才能在较短的时间内选择出优异的设计。优选法需要设计师有较为完整的知识结构和综合能力。

优选法的难点在于有时面对数种思路，难以取舍，不能兼得，必须合其一、取其一时，两害相权取其轻，或许具有积极的作用，也可以提供第二种方案，以备客户的不时之需。设计师应将客户的需求放在首位，以受众和客户的满意程度为标准。优中选优，美中求美，是一般常人的心态，但不能挑花了眼。

2．离散法

离散法是将问题化整为零，再改变、缩小、分解设计。

3．形象法

形象法是利用直观的图像、表格，说明设计意图的方法。形象法图文并茂，具有直观形象性，对丰富设计效果、表达设计意图作用明显，也使人阅读时产生一种快感。

形象法需要不断改进技术，加强设计的效果。形象法容易引起消费者的好感，画龙点睛式的文字，一目了然的图表会起到事半功倍的效果。其缺点是容易庞杂。尤其是在信息量剧增的当代社会，鱼龙混杂，泥沙俱下，易造成主题不明确，即容易在一片花花绿绿之中，模糊了主题的表达。

4．逻辑法

逻辑法即用推论的方式，说明设计意图，在数据事实中，给人以强烈的印象，获得满意的设计效果。逻辑法的运用，建立在合理的秩序之中，对设计起到积极的推进作用。

逻辑法重视对技术手法以及科学理性的运用，对于受众而言，是一种负责任的做法。特别是像医药、食品等的包装设计，逻辑法较之其他设计方法更有说服力。

逻辑法的遗憾是容易枯燥单调，在设计中应注意图形的排列、文字的处理和色彩的运用，避免受众产生厌倦心理。

3.2.2 设计的基本方法

能够运用于设计之中的方法非常丰富，这里选取部分略加介绍。

① 移植原理。在现有材料和技术的基础上，移植类似或非类似的因素，如形体、结构、功能、材质等，使设计获得新的面貌。

② 杂交原理。提取各设计方案或状态的优势因素，依据设计目标进行组合配置和重新构筑，以超越现有的设计。

③ 改变原理。改变设计的客观因素，如形状、材质、色彩、生产程序等，可以发现潜在的因素；改变设计视点，能够使设计获得更具创造性的构思。

④ 扩大原理。对设计或设计构思加以扩充，如增加其功能因素，增加附加价值等。基于原有状态的扩充，可引发创新。

⑤ 缩小原理。与"扩大"相反，对设计的原有状态采取浓缩、省略、减少等手法，以取得新的设想。如北京的世界公园，将埃菲尔铁塔、凯旋门、英国大本钟、伦敦塔桥、美国白宫、林肯纪念堂、奥地利斯蒂芬大教堂、意大利比萨斜塔、莫斯科红场、非洲马里土著草屋、埃及金字塔、日本桂离宫等著名景致、建筑缩小并集中展示，融合世界各国文化艺术和风土人情于一体，使不便走出国门的国内旅游者有机会浏览各地风光。其他还有中华名胜微缩景观、苏州园林的微缩景观、昆仑微缩景观公园、深圳微缩景观、老北京微缩景观、圆明园微缩景观、淮河全景微缩景等。但缩小的景致已非其本身。

⑥ 转换原理。转换设计的不利因素和设计构思途径，用其他方式超越现状和习惯认识，以达到新的设计目标。

⑦ 代替原理。在设计过程中，尝试使用其他领域的方法、途径，以借代和模仿的形式解决问题。

⑧ 倒转原理。以倒转、颠倒传统的解决问题的途径或设计形式完成方案，如表里、上下、阴阳、正反的位置互换等。

⑨ 重组原理。重新排列组合设计的形体、结构、顺序等要素，以取得意想不到的设计效果，如儿童玩具"万花筒"。

⑩ 综合原理。将多种设计因素融为一体，以组合的形式重新构筑新的综合体。

设计方法具有科学性、综合性、可控性、思辨性的特征，作为解决设计诸多问题的有效手段，在具体设计实践中，可以举一反三，融会贯通，不必刻舟求剑、削足适履。任何方法只有综合运用才能扬长避短，推陈出新。

3.3 误区的产生与修正

人的认知难免出现不周之处，有历史局限性的制约，也有社会潮流和个人经历的影响。因此，正确看待和避免误区，需要设计师具有现实中的自觉性和超越时空的智慧。

3.3.1 误区的产生

设计中存在误区属于正常现象。受多种社会因素的制约，如经济利益、功利心理、政治目的，以及设计师的文化素质的局限，导致思维出现盲点，形成当局者迷、旁观者清的现象。当局者迷是因为存在具体的利害关系，无法挣脱现实的限制，而进入思维的怪圈。旁观者无利害矛盾，进退自如，心情放松，看待事物便相对清楚。

设计师和公众对设计的认知，常常出现理解上的分歧。仁者见仁，智者见智，这与设计活动中的误区不同。

悉尼歌剧院是20世纪诞生的一座建筑。1956年开始征集设计方案时，丹麦建筑设计师乌特松（Joirn Utzon）的设计方案不过是一幅想象出众、富有诗意的略图，设计得很不深入，而且没有透视图。因其太简略，开始时被淘汰了。美国建筑师伊罗·沙里宁（Eero Saarinen，1910—1961）重新审视时认为："按这个设计方案表达的歌剧院构想，有可能造出一座世界级的伟大建筑。"设计方案付诸实施后遇上了麻烦。根据当时初步估测，被设想的薄壳顶只需10cm厚，底部为50cm厚，而仔细测算发现要建成这么巨大的薄壳完全办不到。为攻克这一技术难关，英国著名工程师阿鲁普（Ove Arup，1895—1988）及其同事，一次次构想、计算、试验，均告失败，

只好放弃单纯薄壳结构。歌剧院的施工多次停工，主持建设的乌特松被迫离去。后来澳大利亚建筑师改变了原先许多内部设计，最终建成现在看到的贝壳体结构——由许多Y形、T形预制钢筋混凝土肋骨拼接而成。纽金斯在《世界建筑艺术史》一书中认为在当代所有的公共建筑物中，最为壮观而在某些方面最不能令人满意的要算悉尼歌剧院。1993年悉尼歌剧院建成20周年庆典时，乌特松谢绝邀请，不愿赴澳洲观光。

另外一个案例是，美国流水别墅的主人考夫曼最初对设计师赖特的设计方案持怀疑态度，对流水别墅的设计稿提出了数十条意见，赖特一度企图放弃这个设计。施工后期拆平台下的模板时，工人畏惧不愿上前，据说是赖特冲上去，亲自用大榔头敲掉支撑柱和模板，而这时周围的人都跑光了。如图3-9是最终的设计效果。

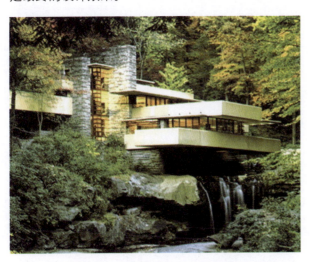

图 3-9　赖特设计的流水别墅

设计活动中的改变和修正是经常发生的，这是无可非议的，问题在于设计师由于社会和个人因素的制约，常常导致设计误区的出现，从而为设计带来负面的影响。

思维活动中存在着强烈的排他性。设计误区的产生，有时与某些设计师主观上的刚愎自用，以及客户对设计的误解和限制相关。每个设计师都有自己的专业范围，他人的介入是一种合作关系，但是他人的意见往往容易引起设计师的反感。设计活动中，技术难度、材料特性、交流障碍、人员因素有时也可造成设计误区的出现，比如，主管领导的干涉等，会使设计师无所适从；有时是设计师偷梁换柱，不顾他人的善意提醒、执迷不悟等，均影响着设计。设计作为一种合作形态，设计师、客户、市场、消费者等链性关系需要不断协调。

3.3.2　误区的修正

设计师应积极走出误区。设计误区的解脱一般有偶然性和必然性两种情况。

偶然性是突发事件的影响，有时会改变设计的格局，因此会走出误区。如新政策的出台、与客户的合约突然终止、主创设计师的离去等，有时会使坏事变好事，后来的设计师应有前车之鉴、后事之师的意识，改弦易辙，重整旗鼓，也许是一件幸事。

偶然性的突发表面上是个别的，实际上是事物积累的极限所致。因此，偶然性的机会非常重要，来之不易。对于大多数设计师来讲，是一次新的机会，在设计活动中充分发挥自己的聪明才智，才能获得设计上的巨大成功。

设计活动中，摆脱误区是设计文化的进步。必然性的因素出现，是社会发展的结果。任何事物都是有其特殊的内在机制的。违反了这个原则，必然会产生不良后果。这种内在的本质是无法改变的，就像一棵树，从发芽、成长、开花、结果的循环，最终成为老树、枯树、倒下、腐朽、消失，完全是自然界的客观规律，是必然存在的。事物都存在着正、反两方面的性质，此长彼消，周而复始；物极必反，否极泰来。

解决设计活动中的误区的方法很多，简单地说有局部修改和推倒重来。

一般在大型设计中，因为往往是在施工半途中出现问题，由于经济投资巨大，技术复杂，施工人员众多，有时还有政府参与，大多数只能用局部修改的方式解决问题。文艺复兴时期的圣彼得大教堂的改建、当代悉尼歌剧院的工程正是采用了这种方法，通过走马换将、调整方案，修修补补、群策群力等方法，虽然结果不是尽善尽美，但也成为一种象征时代的

设计作品。

局部修改的意义,还在于对前人的经验和教训的吸取。任何事物都不可能是空中楼阁,人类是在总结教训的基础上进步,有前人的教训参照,毕竟还是一种幸运。

一些小型的设计出现失误,最好推倒重来,换汤不换药的修修补补无济于事。推倒重来是积极有效的方式,可在下一个设计中避免重蹈覆辙。设计对社会文明的推进发挥着巨大的作用,设计的完善需要风风雨雨的磨砺。

第 4 章 设计的特征

4.1 艺术性的特征

从对设计史的研究得知,设计无论是等同于艺术还是属于艺术之列,都存在于艺术这个大家族之中。

4.1.1 设计的艺术性之源

从艺术的定义及其演化来考察,去发现设计中的艺术性。

1. 设计的来源

在国外的艺术设计领域,设计(Design)源于拉丁文(Designave),其本义是"徽章、记号",即事物或人物得以被认识的依据或媒介。设计这个概念来源于意大利文艺复兴时期的绘画,最初指的只有素描和绘画。在实际的运用中又归纳出绘画的设计、色彩、构图、创造四大要素。在中国,最初的设计所表达的意义是被分开使用的,其中"设"代表的是预想、策划,"计"则代表特定的方法策略等。在这里设计也就是事先在心中酝酿,再在想象中描绘出结果,并通过实际使之成为现实的可视物。由此可以看出,设计是一种创意,是一种想象性活动,是一种具体的物象,是一种实用艺术(图4-1)。特别是从艺术史中关于艺术的定义及其演化来考察,更能发现设计的艺术性。

↑ 图 4-1　平面设计作品

2. 艺术的来源

在中国,艺术是经过了两千多年的发展建立起来的概念,它的性质是多种多样的。艺术是文化的一部分;艺术产生于技艺;艺术的意义存在于作品之中,只有对于作品来说艺术才是有价值的,艺术的价值在作品中得到体现。艺术这一名称已经不仅仅是用来表达艺术家的技艺,同时也用来表达艺术作品。由此可知,把设计界定为艺术已经是历史的范畴了,它同时兼具"实用性艺术"与"美的艺术"的双重特点。

3. 艺术性的美感实质

设计者必须把握的艺术性其实也就是设计作品的美学标准，设计作品存在于社会，所以必须首先考虑到社会中所具备的广泛性的共同美感，这样才有可能设计出社会大众所喜爱的艺术作品，同时还具备了浓郁的艺术生命力。

我们可以发现具备美感的事物更容易引起大家心理上的共鸣，或者说是在潜意识上更容易被感染，这样就能使人们更乐于接受和使用。实际上，设计与艺术有着千丝万缕的联系。人与生俱来就有一种审美观念，而且不分远古和现代（图4-2）。现代社会中现代人生活在快速的节奏中，承受着各种各样的压力，精神上的需要就显得极为重要，用美的事物来填补精神上的空缺成为必不可少的一部分，而设计渗入人们生活的方方面面，由此可以看出，艺术性在设计中具有不可或缺的重要地位。

↑ 图4-2　古代器具

当然要成为一名合格的设计师，首先要在美术基础方面进行严格的训练，否则其设计出来的作品就会缺乏可赏性，特别是在当今眼花缭乱的信息时代，不具备美感的东西更是难以吸引受众。这就涉及审美功能和艺术品位了，人们一般通过设计作品的外在形式来感受其中的审美情趣，并同时达到自我的审美需求，这也就是我们通常所说的审美功能。它是一种设计作品与人之间的相互交流，也是一种互动关系。而我们现在要说的设计的艺术性则指的是设计时考虑作品所应该具备的审美功能和艺术品位，从而给人们以美的享受。

4.1.2　设计与艺术之间的联系

艺术与设计的融合，在古今中外设计创造中都能得到完美的体现。

现在让我们来看看国内外设计大师在艺术与设计方面的融合，中国著名的视觉传达大师旺忘望先生从中国的山水画中吸取了营养并运用在其招贴作品中，运用国画特有的肌理增强视觉冲击力（图4-3）。从日本设计师佐藤晃一的作品中可以看到日本传统绘画的影子，着重表现出一种光影效果，他的海报充满一种诗意朦胧的效果，并带有很强的内涵延伸性（图4-4）。新艺术运动的代表性建筑安东尼·高迪设计的圣家族教堂（图4-5），带有明显的有机风格特征，整个建筑表面有许多精细的艺术雕刻，阳光照射在上面，产生了丰富的光影变化效果，十分富有趣味性和艺术感，成功地把雕刻艺术与建筑完美地结合在一起。

↑ 图4-3　旺忘望设计的招贴

一些世界著名的设计大师都纷纷从现代艺术运动中汲取营养，这包括抽象主义、立体主义、象征主义、超现实主义、表现主义、波普艺术、野兽派风格等。日本著名国际视觉设计创意大师福田繁雄的设

计艺术是从玛格里特超现实主义画派和埃舍尔视错觉艺术中走出来的（图4-6和图4-7）。德国著名的包豪斯从荷兰风格派、俄国的构成主义汲取了营养，例如，包豪斯校舍（图4-8）、巴塞罗那国际博览会德国馆的设计（图4-9～图4-11），体现了高度功能主义、理性主义、极少主义，采用抽象的几何形和"黑、白、灰"中性的色彩计划，显得冷漠、单调，缺乏人情味。"风格派"代表人物里特维特设计的红蓝椅子（图4-12），整把椅子是由几个红色长方体块和若干个蓝色体块构建而成的，显得简洁、大方、美观、实用，从其构成形式和色彩来看，显然是受到了蒙德里安绘画艺术的影响。

图4-6 福田繁雄的招贴（1）

图4-4 佐藤晃一的招贴《新音乐媒体》

图4-7 福田繁雄的招贴（2）

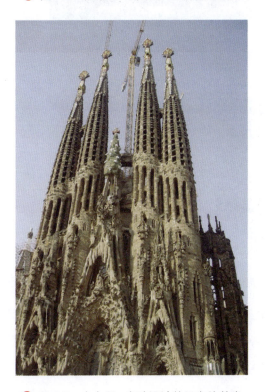

图4-5 安东尼·高迪设计的圣家族教堂

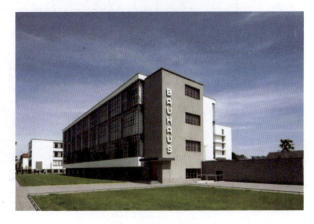

图4-8 包豪斯校舍

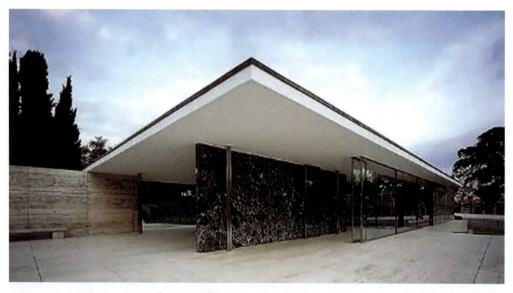

图 4-9　巴塞罗那国际博览会德国馆的设计（1）

图 4-10　巴塞罗那国际博览会德国馆的设计（2）

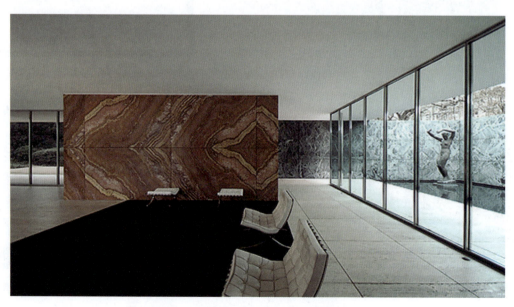

图 4-11　巴塞罗那国际博览会德国馆的设计（3）

第4章 设计的特征

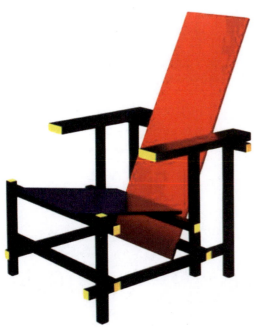

图 4-12　里特维特设计的红蓝椅

4.1.3　设计是一种艺术活动

设计实际上就是一种艺术行为，是设计师的创造性活动（图 4-13），它由设计师通过设计作品或产品来实现，并在设计的产品中体现出设计师的个性、技艺和手段，当然还有必不可少的科学技术等诸多因素。歌德说："艺术家对于自然有双重关系，他既是自然的主宰，又是自然的奴隶。"设计师一方面服从材料，另一方面又体现着自己的思想情感，这样材料才能在设计师的作用下变成设计作品。而心理学家皮亚杰说："一个刺激要引起某一特定反应，主体及其机体就必须有反应刺激的能力，因此我们首先关心的是这种能力。"这也就是对设计师如何利用自然界的材料来进行工作的最好说明（图 4-14）。从皮亚杰的话中可以看出，艺术创造应该是主体的能力活动，其中依赖的是知识结构，而知识结构又是创造动机和反应所必不可少的产生环节。设计师在设计作品时，都是根据社会的审美意识而进行的创造。当受到自然生活中某种刺激后，设计师就能用直觉或整合来完成。设计活动中的物的刺激来自信息和社会文化，还有材料等诸多因素（图 4-14）。在设计师方面还有知识结构、文化结构、专业技能、审美心态等因素。在诸多的因素合力之下才完成设计创造的全部，从而形成设计作品。

图 4-13　设计的创意

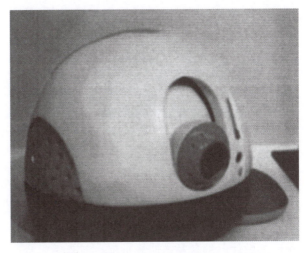

图 4-14　材料与结构的完美结合

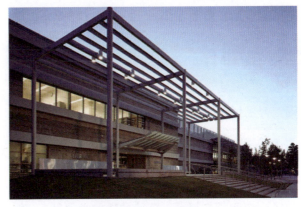

图 4-15　材料的构建

作为艺术的内在规律，艺术的目的性是一种有意图的活动，也是一种审美创造。马克思说："人类的特性恰恰就是自由、自觉地活动。"人类的审美创造力是在实践中逐步提高与发展的，从盲目地行

动到自觉地遵循规律办事,最后追求目的性与规律性。设计的首要目的是创造设计产品,再通过设计产品体现自己的能力、审美情趣和理想。设计的目的性在纯美术成因上是一种视觉艺术,实现了审美传达;而从实用的功利来看,设计又带有市场性,是一种商业行为。所以从整体来说,设计实际上就是一种有目的性的艺术活动。

4.2 科学性的特征

设计的科学性特征严格地界定了产品的规范技术指标,并突出表现在新技术、新科技的成果应用上,先进的技术含量代表着时代的发展,体现了综合的科技与经济实力。

4.2.1 设计活动中的科技运用

现代设计的发展已经是一种科技的艺术创作活动。

当今人类的设计已经从手工艺设计发展到计算机图形辅助设计,手工艺的成分减少了,计算机图形辅助设计已经普及。计算机加上与其相配合的设备,如数码相机、数位板、图形图像处理软件、数码光盘处理设备等,为设计添加了驰骋想象的翅膀(图4-16～图4-19)。设计师们可以依靠数码设计手段对字体进行放大、缩小、旋转、扭曲、夸张、重叠、打散、重构,使文字具有一种新颖独特的感觉,以及通过对图像的特效处理等,能够最大限度地吸引人们的眼球。同时利用数码技术可以把不同时空、不同性质的图像元素拼贴在一起,让人在短时间内接收到丰富的视觉印象,并在其头脑中进行整合,形成了一个完整的概念。随着数码技术的发展,高、清、新时代已经到来,色彩、质感逼真的画面带给人前所未有的视觉震撼(图4-20),仿佛身临其境。从魔鬼、幽灵、野蛮人、战斗机器人到星际太空、未来时空(图4-21),数码技术将整个世界的想象力发挥到了极致。现代设计的发展已经是一种科技的

艺术创作活动。这里所谓的高科技设计是指设计时要考虑现代材料的性能和加工方法,针对不同材料,运用高新技术,设计出高质量的产品,并且适合大批量的流水线生产工艺,最大可能地满足消费者的要求。比如,为了满足一定的目的,需要何种构造?为了生产出来,要使用何种技术和材料?这就有必要不断考虑现实的生产情况后再做出决定,这里所说的决定也就是设计。

⇧ 图4-16 由图像错位组接而产生的视觉创意

⇧ 图4-17 轻松愉悦的图形设计

⇧ 图4-18 图形的解构与重构

第 4 章 设计的特征

图 4-19 图形的分离与组接

图 4-20 虚拟的视觉特效

图 4-21 图形的视觉震撼

在高科技发展的今天,设计不仅要以科学技术为手段,如计算机图形辅助设计,还要以科学技术为其实施的基础,然而种种的一切都没有损害设计的艺术特征,反而由此体现了设计的科技特征,如在设计中使用了全新的高科技材料、精密的技术手段,这些都为设计的发展开拓了广阔的天地(图 4-22)。在这里设计关系到技术和材料的性质,现在使用的设计材料又都是高科技产生出来的新材料。科技发展的目的就是发现新材料,实现新材料的开发,让其能够走进人们的日常生活中。设计总是体现着现代生产的转化,让科学技术成为生产力,使科学技术生活化,让设计与技术同步发展。设计的操作手段、设计活动中的思维方式、设计的材料和设计者自身的素养,都极大地体现着科学技术的因素。

图 4-22 高科技设计产品

4.2.2 设计与科学技术的关系

科学技术的进步导致了设计的发展,离开了科学技术的保障,设计就无法实现高技术性。

不论是从古代还是从现代的设计说起,设计的发展都是离不开人类科学技术的进步,可以说没有人类科学技术的保障,设计也不会发展到现在的状态。18 世纪晚期蒸汽机的问世,改变了人类世界的技术观,机器开始代替手工来生产,社会的生产力空前高涨,科学技术的研究出现了新的面貌,而此时的设计也出现了崭新的面貌,成了独立的个体。而在工业革命之前,设计师只是手工业的作坊主所扮演的角色,集设计者甚至是销售员为一体。随着市场的扩大和技术的革新,设计师开始向许多商家推出自己的设计,从根本上来说,以科学技术为基础的工

业革命导致了20世纪初设计的空前高涨,也为设计的空前发展打下了扎实的基础。

科技的进步造就了设计的进步,设计跟随科技的进步而不断地创新与发展。从"科技是第一生产力"到"科技就是生产力",发达的科技引领着世界时尚。在当代,科技落后就意味着被合理地掠夺。科技支持着人欲的扩张性征服和尽可能占有的能力,吸引着人甚至迫使人为创造和消费时尚化的科技功能,而不得不拼命强化科技发展。到20世纪末,已经重创人类自然生存环境的科技力量,以物质——超物质技术手段制作的虚拟信息媒体开始全面取代传统工业技术形式。当代时尚化高科技无边际地发展,使科技越界进入表现人的情感——精神活动的艺术领域。艺术的科技含量催化艺术的时尚化进程,在破坏人类生存的自然环境之后,又把当代艺术和艺术观念推入高科技信息主导的时尚功能圈。艺术科学化不但意味着传统艺术时代的终结,而且象征着人在原生态的社会环境中,经过长期衍变的艺术本质的差异性的必然消散(图4-23)。

4.2.3 信息时代设计中的科技

设计是一门与其他学科相结合的综合性学科,是科学技术同社会生活的契合点。

当今社会已经是信息时代,而信息时代的标志就是信息产品成了商品。我们所看到的印刷、影视、包装、装潢、广告、音像制品、虚拟现实数字技术等,都是信息产品(图4-24)。在20世纪40年代兴起的信息技术引发了设计的生产和设计模式的变革,信息技术以电子技术为基础,小型化传统的设计已从有型的设计领域转换到了无形的不可触摸的程序领域。信息化的媒体快速、多变、丰富、多样,特别是信息业与设计业结合后,对设计产生了全方位的影响。它将设计人们的生活方式,并且设计的全部流程都能够在信息领域中实现,使设计平民化,设计者不仅仅局限于艺术专业人员范围,也包括了普通民众,高科技成为现代设计的明显特征。

图4-23 信息产品

今天设计作为一门与其他学科相结合的综合性学科,涵盖了设计哲学、设计学、设计工程学、设计心理学、设计史学、设计教育学等学科领域,作为设计的前提,造型设计仍然离不开科技的推进,现代设计讲究多元化、动态化,以及计算机数字化等特点,因此,设计必须靠现代的科技来解决问题。实际上设计就是把当代的科学技术应用于社会和生产的体现。可以说如果没有技术,设计就不能实现,而科学技术没有设计的参与也找不到同社会生活的契合点。

🔼 图 4-24　高科技"造物"活动

伴随着数字技术、信息技术的发展，设计越来越人性化并富有创新精神。高科技为设计师进行创作提供了一个很好的平台，设计师们拥有了极大的创作和想象空间，这表明了未来设计的发展趋势。

设计已成为一门多元素、多学科交叉的设计学科类。设计师们可以不必花很多时间来制作成品，而把大部分精力都花在设计的构思和创意上（图4-25）。可以说数码技术是设计史上具有跨时代意义的一次革命，当代高科技电子信息网络以物质——超物质功能直接转化人类。20世纪后期，数字化高科技生产给当代人带来空前的人造物质繁荣景象。"超物质"虚拟化信息网络引领着高科技产品主导的时尚化科技风潮，给世界制造出一阵阵令人心驰神往的高科技功能冲击波，全面强化人对时尚科技功能系统的倾倒性依赖。虚拟化信息社会以虚拟为真实，将当代人的竞争范围推向物质——超物质领域。全领域多空间时尚竞争的激化，把人变成人造物质或超物质的时尚功能性追随和被奴役的对象。当代人不由自主地在人造对象化中变异着自身。

伴随着信息技术的发展，产品设计越来越智能化，这种高科技产品和人的距离越来越近，特别是计算机辅助设计软件的运用，极大地提高了产品设计的质量和速度（图4-26）。由于微电子技术的发展，对新材料、新能源的开发和应用，完成单个产品功能所需要的时间和成本都在下降，使多功能集成成为可能。如在信息时代的展示设计就综合运用了光色、音乐、电等现代高科技多媒体技术，营造出了一种四维动态的视觉效果。

🔼 图 4-25　创意可以点石成金

🔼 图 4-26　数字技术可以将想象物化

建立对设计学科的认识是我们进入设计领域正确的起点。我们不妨以历史的眼光来考察，不可否认，自从原始社会人类开始制造第一把工具的开始，"设计"就出现了，人类选择石料经过加工打制成型，以适合使用，这些都是需要"设计"的。总体来看，设计像科学一样与其说是一门学科，不如说是观察世界和使世界结构化，并使之日趋美好、进步的一种方法，它是人类的物质文明创造和精神文明创造的纽带，联系着生活质量和生活形式的变化。设计渗透到人类生活的各个方面，创造着美好的现实世界，更代表着一个美好的、理想的、未来的空间。

4.3 设计的经济特征

4.3.1 设计经济学

现代设计是为社会经济生活服务的，其实用价值及用于提升生活的品质就是经济性的具体表现。经济性又是设计、生产、制作的一项基本原则。设计作为物质生产活动，它直接受到经济规律的制约，从设计、生产到流通、销售、反馈等一系列的过程都是如此。设计中对材料的选择和利用，对生产技术和工艺的选定，对产品的实用价值和审美价值的双重关注，都与经济规律有关。经济性作为设计的原则之一，要求用最少的消耗去创造最大的价值。最少的消耗包括材料、技术、时间、人力等因素在内。

1. 设计与经济价值

现代设计，作为生产活动和商业活动的一部分，具有商品属性，因而具有使用价值和交换价值。设计是为了满足人们的物质和精神需求，因而具有一定的使用价值；同其他商品一样，经过设计而生产出来的产品具有与其他商品相交换的属性，因而具有交换价值。设计的使用价值是设计的基本价值，设计产品最终都要进入人们的生活，供人们使用，满足人们的各种需求，无论是精神的还是物质的。设计的交换价值是设计价值的表现形式，是由材料费用、劳动价值、流通费用和高附加价值等构成的。使用价值和交换价值，是设计在商品属性上与一般商品所共同具有的价值。

然而，设计不同于一般的物质生产，设计产品也不同于一般的商品，设计既是物质的也是精神的，既是实用的也是审美的。因而设计的价值结构也是多层次的，既有物质价值，又有精神价值；既有实用价值，又有审美价值；既有经济价值，又有文化价值；既有持有价值，也有荣誉价值等。

实用价值是设计的基本价值，也是经济价值的重要体现。价值理论认为，价值是一种需要的满足，即客体能够满足主体的一定需要。设计能够满足人的衣、食、住、行、用的需要，这种需要是人的共同需要，是生活的基本的实用需要。实用价值的高低，也是决定设计产品经济价值的基本因素。

实用需要得到满足以后，人们的审美价值、精神价值的需要就逐渐上升：在物质文明高度发达的现代社会，精神价值变得越来越不可缺少。现代社会中，人们对生活的要求越来越高，不仅要满足于实用和生存，更要追求精神满足、审美享受和个性品位，这就要求设计在具有实用价值的基础上，更要具有丰富的精神价值。

对于优秀和高品位的设计，还具有持有价值和荣誉价值，二者其实是紧密联系在一起的。随着物质丰裕社会的到来，人们不再仅满足于物质的使用价值，人们开始把对某些优秀和高品位的设计品的持有，看作荣誉的象征，持有能带来一种愉悦，持有的荣誉可以带来安慰、关注、尊严、富有、品位和成功等，这就是设计的持有价值和荣誉价值。这种持有需求可以说是物质丰裕社会中产生的"第二级需求"，持有而非使用，是购买的主要动机之一。持有价值中既有经济价值，也有文化价值，实用价值弱化，精神价值、审美价值强化，对于具有极高持有价值的设计品，人们看重的往往不是它的使用价值，更多的是看重它所蕴含和代表的社会地位、精神品位和审美享受。

精神价值、审美价值、文化价值、持有价值、荣誉价值等,其实都是商品的附加价值。在物质、精神文明非常发达的当代社会,商品的附加价值占到更大比重,而这正是设计可以"有所作为"的地方,更能突出体现设计本身所创造的价值。

设计是创造商品高附加价值的方法。商品的附加价值,是指企业创造出来的,除了该类商品所具有的基本实用价值和工具价值以外的精神价值。同一商品,名牌的价格与非名牌相去甚远。消费者不仅依靠显而易见的商品功能上的优点,还要根据其视觉上的新颖和社会标记来做出购买决定,而设计正是通过视觉造型设计和品牌形象设计,将这些附加价值注入商品中。比如,企业的CI(企业形象)设计可以创造高附加价值,一旦CI形象成功树立,名牌、名人、名品便保证了高附加价值的实现。如由法国著名设计师路易·威登(Louis Vuitton)创立和以他名字命名的LV品牌,已经成为世界著名奢侈品品牌,价格比同类产品高出数十倍甚至上百倍,但仍被广泛追捧(图4-27)。

☩ 图4-27 LV手提包设计

设计作为创造附加价值的手段,还能将最新信息寓于设计符号之中。设计往往结合了最新的科技成果,运用新材料、新技术、新工艺来开发新产品。它还可以将传统与现代相结合,把握市场的文化脉搏与经济信息,针对不同消费层的消费心理和经济状况,开发出适应不同消费者的商品。此外,设计的艺术内涵是创造高附加值永远的保证。艺术的想象和直觉,最后落在商品的附加价值上,优秀的设计提高商品的附加价值。这都是设计创造高附加价值的表现。

面对设计的经济价值,设计师必须具备对经济的敏感性。在任何设计中,设计师都应树立提高功能成本比的思想。产品的设计中,生产它的工艺、工程、服务也追求一种综合配置,它的各个组成部分也是力求最佳配比。如果一台电视机的显像管寿命是15年,那么它的其他元件的寿命也应与之相对应,以免造成资源的浪费。日本的产品设计在"废弃律"方面是最典型的代表。这便是通过以设计对象的最低寿命周期成本实现使用者所需功能,以获得最佳的综合效益。凡为获取功能、产生价值而发生费用的因素,均可作为价值分析的对象。设计的价值分析保证了以最小的投入获得最大的效果。

2. 设计与生产和消费

(1) 设计与生产

设计本身是一种生产活动,既是物质的生产,也是精神的生产,不断创造精神价值、高附加价值,同时生产出物质的设计产品。从社会生产系统来看,设计是企业生产活动的一个重要环节。工厂要开发新产品,第一步就是设计新产品,经过调查测试、艺术想象、局部技术更新、经济核算、生产试验、市场试销等,然后才进入批量生产。

设计为生产服务。设计要为企业产品的改良和创新服务,为企业生产经济效益的最大化服务。这种服务,是通过针对整个企业生产流程和市场需求,展开调查和信息收集,在信息、产品和市场分析的基础上进行设计创意,以提出改良和创新的产品设计方案,这种设计方案可以超越市场中的同类产品,满足人们新的实用、精神和审美需要,从而占领市场,实现销售业绩和经济效益。因而,设计中的创意固然重要,但必须是在充分市场分析和定位基础上创意的。当然,在市场定位准确的基础上,设计创意就成了设计成败、经济效益好坏的决定性因素。

设计通过生产来实现。因此，设计师要熟悉生产工艺，要向生产人员学习。对于为生产设计的设计师而言，从学生时代就要开始接触各种工艺，如木工工艺、金属工艺、塑料工艺、印刷工艺，以及材料学、价值工程学、生产管理、经济核算等课题。设计师应该深入生产一线，了解和参与整个生产过程，向企业家、工程师、经济师和一般工人学习。这样，在设计时，才能充分考虑到设计的生产环节的要素，从而保证设计最后在生产中的充分实现。

反过来，在一个大型企业中，生产部门也必须认识设计、重视设计。生产系统的所有人员，从企业家、工程师到一般工人，都应正确认识设计的作用，形成企业共识，在充分肯定设计是重要的生产力的基础上，调整好设计与生产的关系，发挥设计在生产中的创造性价值。生产只有正确认识设计，才会充分支持设计。在设计的启动阶段，要把新的科学技术成果变成可以生产的产品，或者把优秀设计成果变成产品的竞争力或附加值，这就需要人力、物力与时间的投入。这是创造的投入，也是风险投资，这种巨大的投入需要企业各个部分对设计的充分认识、信任和支持。在设计审定阶段，需要企业家、设计师、工程师以及经济师、营销专家、生产主管、社会行政主管等共同参与及协作，从各个方面的研究对设计方案予以客观的、科学的评价。在设计的实施阶段，即大批量的生产阶段，需要设计师、生产主管、生产工人的密切配合、充分理解，才能保证生产环节对设计创意的完满实现。

（2）设计与消费

设计与生产以满足人民日益增长的物质和精神需要为目的，设计师应该面向生活，面向广大的消费者，消费已经成为人们生活的一部分，消费方式与设计密切相关。设计本身是被消费的对象，设计是为消费服务的，要充分考虑消费者的消费心理和消费方式，同时，设计还可以引领消费、创造消费，主动地创造消费市场。

首先，设计是被消费的对象。我们的设计是要进入市场，被消费者使用、评价和消费的。消费者直接消费的是物质化了的设计，实际上就是设计师的劳动成果。每一个消费者都同时消费着多种形式的设计，除了消费其产品设计外，同时还消费了它的包装设计、展示设计、广告设计等。设计形成了包围我们的物质和文化环境，全世界有五六十亿消费者，他们的衣、食、住、行、工作、娱乐、运动、休闲、审美，无不与设计息息相关。

其次，设计为消费服务。要充分考虑消费者的消费心理、消费方式和消费需求，要帮助设计品的消费更好地实现。消费是一切设计的动力与归宿。设计为消费服务，意味着设计要研究消费，研究消费者，了解消费者的消费心理、方式和消费需求，研究开发什么样的新产品，如何改进包装、如何宣传和推广产品等。设计为消费服务，除了设计生产的目的是消费之外，还有设计可以帮助商品实现消费、促进商品流通这层含义。商品进入消费圈需要传达设计，通过一定的视觉化手段，达到更清晰、更有效地展示产品的目的，同时刺激销售。

设计与生产不能盲目进行，要瞄准市场，注意了解人们的消费方式。消费方式包括消费观、消费心理、消费能力、消费结构、消费习惯、消费水平等。人的消费活动过程，受到人的消费心理和消费观念的支配和引导，在不同的社会制度和不同的社会阶层中有不同的消费观。消费能力和消费水平也是因人而异，随着经济的发展和人民生活水平的不断提高，人们的消费能力和消费水平也在不断地提高。

对设计和生产影响非常直接的是消费心理。消费心理与消费行为是连在一起的。消费心理有实惠心理、价格心理、习俗心理、偏爱心理、从众心理、审美心理、求新心理等。实惠心理是指消费者在选择消费用品时，一般先考虑用品的功能、质量，讲究实惠，而把用品的外观放在次要地位。价格心理是指消费者在选择消费用品时，主要从价格的角度考虑。一种是注意廉价的用品，有时甚至为了廉价而购买不急需的用品；另一种是只图价格昂贵，认为价格越贵，就越能满足他的心理需求。习俗心理是由于民族、信仰、文化、传统的不同，形成一种消费习俗。偏爱心理是指消费者受到性格、修养、职业或环

境的影响有特殊的消费兴趣,并保持着稳定的和持续的爱好。从众心理是指随着社会影响和时代潮流而选择消费用品,以取得群体的一致。审美心理是指消费者对消费用品的选择非常注重其审美性,对用品的造型、色彩、装饰都十分讲究,有时考虑审美要求甚至超过对功能和质量的要求。求新心理是指追求消费用品的新颖,如新品种、新花色、新式样,这类消费者喜欢变化,适应潮流,以年轻人居多,喜欢展示和表现自己。在实际消费过程中,以上这些消费心理往往是多种交织在一起的。

再次,设计引导消费,引领健康和高品质消费。设计不仅仅是追随和满足消费者的消费需求,而且可以通过创造出健康、高品位的设计,而引导大众的消费兴趣和品位,从而塑造人们健康、高品位的生活。面对庞大而非理性的消费市场,设计师并不是完全被动的,有责任感的设计师,不会仅仅追随消费者膨胀的欲望,或者是围绕企业家追求利润无限增长的目标,他会从人类的根本需要和长远发展来考虑设计,真正地关心人类的身心健康和人类社会的和谐、健康、可持续发展。因此,好的设计应该是人性化设计、绿色设计和适度设计。好的设计,还可以通过高品位的、富有审美意蕴的设计,提高消费的审美意趣和水平,从而塑造人们高品质的生活。

最后,设计创造消费,能够主动地创造消费市场。设计是最有效地推动消费的方法,它触发了消费的动机。超市里琳琅满目的商品,从包装到货柜陈列到营销方式,都是为扩大销售而设计的。进入超市的人往往有种身不由己的感觉,不断地"发现"自己的需要,不知不觉中消费起预算以外的商品。设计能够唤起隐性的消费欲,使之成为显性。或者说,设计发掘了消费需要,并制造出消费需要。设计可以扩大人类的欲望,从而创造出远远超过实际物质需要的消费欲。一部小汽车使用功能完好如初,但车的主人可能因渴望得到另一种新的车型而放弃对它的使用。T型福特汽车在1923年出产167万辆,而1927年骤减到27万辆,原因是当时美国89%的家庭都已拥有了汽车。人们在作一般性考虑的同时,还具有想与他人不同的欲望。福特的对手通用汽车公司,便是紧紧扣住样式设计(Styling)作为销售手段,制订了一年一度的换型计划,在车身的多样化上下功夫,设计出适应不同经济收入和不同身份的人所需要的车型。由于经常性地改变车的外部风格以强调美学外观,大大地刺激了消费者的购买欲望。流行扩大了人的消费欲,由流行到过时,设计引导人们从废旧淘汰性消费转化为审美淘汰性消费(图4-28和图4-29)。

图4-28　福特T型车(1908年)

图4-29　美国设计师厄尔(Harley Earl, 1893—1969)和他1938年设计的Buick汽车

3. 设计作为经济发展的战略

现代设计作为经济生产的重要一环,对经济的发展起到了巨大的推动作用,在现代经济发展国际竞争愈来愈激烈的情况下,设计就成为一个国家经

济在竞争中取胜的决定性因素。因此，一些西方发达国家，很早就意识到设计对经济发展的重要性，将设计作为国家经济发展的战略。

从现代设计产生的源头——包豪斯开始，设计就被赋予了服务大众、改善人们生活和振兴国家经济的使命，格罗皮乌斯带领的包豪斯，一直都是抱着为德国经济发展贡献力量的使命感从事设计的。第二次世界大战后的乌尔姆设计学院，更是在不满足于美国将包豪斯功能主义设计变为商业化设计的情况下，怀着重新振作德国理性设计，用设计让德国经济在二战废墟上站立起来的目标而从事设计的。事实证明，第二次世界大战后德国的设计为德国经济的飞快复兴和崛起发挥了不可替代的作用，而且形成了德国高品质、实用理性的设计风格，在全世界范围树立起德国设计的良好形象。可以说，包豪斯和乌尔姆设计学院的设计师们一直努力的目标之一实现了。

同样遭受第二次世界大战严重打击的日本经济，战后能够很快恢复并迅速发展，设计的作用也是功不可没。日本政府从 20 世纪 50 年代引入现代工业设计，将设计作为日本的基本国策和国民经济发展战略，从而实现了日本经济 70 年代的腾飞，使日本一跃而成为与美国和欧共体比肩的经济大国。国际经济界的分析普遍认为，日本经济的实力很大一部分等同于日本创新设计的实力。

英国前首相撒切尔夫人在分析英国经济状况和发展战略时指出，英国经济的振兴必须靠工业设计。撒切尔夫人曾多次邀请全国企业界和工业设计界的代表人物座谈，探讨英国经济复兴和工业设计现代化的战略。她断言："设计是英国工业前途的根本。如果忘记优秀设计的重要性，英国工业将永远不具备竞争力，永远占领不了市场。然而，只有在最高管理部门具有了这种信念之后，设计才能起到它的作用。英国政府必须全力支持工业设计。"英国的经济战略是相当明确的，它的设计业在 20 世纪 80 年代初期和中期迅猛发展，为英国工业注入了很大活力。

到了 20 世纪 80 年代，设计已为许多国家和政府所关注。全球化的市场竞争愈演愈烈，为适应世界经济新的动力带来的国际竞争，许多国家和地区都纷纷增大了对设计的投入，将设计放在国民经济战略的显要位置。中国香港和台湾地区与韩国、新加坡的经济起飞，正是依靠对设计的巨大投入以及对日本经验的借鉴。80 年代这些地区和国家都成立了现代工业设计指导委员会或研究中心，全面推行和实施现代工业设计，并且从劳动力密集型转向高科技开发型。中国香港地区 70 年代设立香港综合性工艺学院，投下巨资培养专门的设计人才，并成立香港设计革新公司，为企业界改进设计。中国台湾地区大力从日本引入现代工业设计，从政府机关到企业家，甚至生产工人都充分意识到了工业设计的重要性。

21 世纪以来，随着高科技和创新型行业的发展，市场竞争越来越取决于设计的竞争，因此无论是国家还是企业纷纷都把设计作为未来的经济发展战略。世界上规模最大、效益最佳的国际集团公司都将设计创新和品牌形象的树立作为企业发展的生命，将设计视为提高经济效益和企业形象的根本战略和有效途径。

4.3.2 设计的管理与营销

1. 设计管理

设计管理（design management）的概念被正式提出是 20 世纪 60 年代后的事情。1966 年，英国皇家艺术协会（Royal Society of Arts）正式设立了设计管理的奖项。1976 年，美国也成立了设计管理协会（Design Management Institute，DMI），一直致力于研究企业如何有效地使用设计资源，推广设计管理活动。

英国设计师迈克尔·法瑞（Michael Farry）于 1966 年在他的《设计管理》一书中提出，"设计管理的功能是界定设计问题，寻找合适的设计师，且尽可能地使设计师在既定的预算内及时解决设计问题"。设计管理即界定设计问题，寻找合适的设计师，整合、协调或沟通设计所需的资源，运用计划、组织、

监督及控制，寻求最合适的解决方法，并通过对设计战略、策略与设计活动的管理，在既定的预算内及时有效地解决问题，实现预定目标。具体来讲，设计管理包括设计企业管理、设计师管理和设计项目管理等。

(1) 设计企业管理

设计企业可分为两种基本类型：一类是企业内的设计部门，另一类是独立的设计公司。企业内的设计组织多是依附于工程部、技术部的设计部门或经营决策层的设计部门。独立的设计组织则基本上是从个体设计师逐步发展而来的设计工作室或设计公司。

设计企业要有合理的企业组织形式，好的企业结构形式能使企业高效率运行，可以激发设计人员的工作积极性，最大限度地发挥设计人员的潜能。常见的设计企业结构形态有垂直式结构和矩阵式结构。

垂直式结构是指设计组织管理从结构上层层向上，逐渐缩小，权力逐级扩大，有严格的等级制度，形成一种纵向体系。这一结构的优势在于结构严谨、等级森严、分工明确、便于监控等。但弊端也是显而易见的：各职能部门之间缺乏快速统一的沟通协调机制；森严的等级制度极大地压低了员工的主创精神；信息沟通渠道过长，容易造成信息失真以及由不相容目标所导致的代理成本的增加，决策者也无法对顾客的需求和市场的变化做出快速反应。

矩阵式结构是为了改进垂直式结构横向联系差、缺乏弹性的缺点而形成的一种组织形式。它的特点表现在围绕某项专门任务成立跨职能部门的专门机构，例如，组成一个专门的产品小组去从事新产品开发工作，在研究、设计、试验、制造各个不同阶段，由有关部门派人参加，力图做到条块结合，以协调有关部门的活动，保证任务的完成。这种组织结构形式是固定的，人员却是变动的，需要谁谁就来，任务完成后就可以离开。项目小组和负责人也是临时组织和委任的。任务完成后就解散，有关人员回原单位工作。矩阵式结构具有灵活、高效的优点，但却是临时性、多变性的组织，对于长期发展的大型设计企业管理模式来说，显然是不够的。

垂直式结构和矩阵式结构各有优劣，一般设计企业应该是两种结构组合运用，在正常企业管理中应用垂直式结构，以利于设计企业的长期稳定发展；在具体的设计工作项目中，可以采用矩阵式结构，以最优人员组合起设计团队，灵活、高效地完成设计任务。

在一般设计企业的结构层次上，从企业老总、设计总监到基层设计人员，包括其他配套部门，都要统一做好计划。其中作为主体的设计师，也是层次清晰、责任明确的。设计企业中，设计师一般可以划分为总设计师、主管设计师、设计师和助理设计师四个层次，四个层次的设计师工作经验、组织协调能力、规划决策能力、设计实践能力和具体的责任、工作内容都有明确的要求和分工。四个层次的设计师虽然职位和工作内容不同，但在地位上是平等的，是团结协作的关系。

(2) 设计师管理

企业的设计活动最终是通过设计师来进行的，对设计师的管理是设计管理最重要的工作之一。设计师管理中，一方面要注重设计师的选拔和培养，根据设计师各方面能力和素质综合衡量选拔设计人员，同时要根据设计师个人的能力特点和职业发展意愿，进行短期和长期的培养和培训；另一方面要注意设计人员与工程技术人员的不同之处，要尊重设计师的特点，给设计人员创造相对宽松的工作环境。

① 设计师的选拔和培养

只有拥有一流的设计队伍，才能创立一流的设计企业，设计师的质量是现代企业及其产品创新设计活动效率高低的决定性因素。对于设计管理者来说，要善于发现人才、团结人才、使用人才、培养人才，创造使杰出人才脱颖而出的条件。因此，选拔适合从事设计活动的人才，是设计管理者的重要职责。

由于设计工作的复杂性、综合性，涉及了诸多学科的知识和能力，因此设计师的要求和衡量标准就

非常高。设计师的能力包括形态创造和表现能力、设计分析能力、创意能力、协作能力、审美能力、经济意识、设计理论修养等,设计师的素质包括艺术素质、人文素质、科技素质、心理素质、身体素质以及道德素质等多方面。设计师的选拔,就应该从以上各方面的能力和素质上来综合衡量。

设计师的培养要通过培训,首先应让员工了解公司经营的基本情况,如公司的发展战略、目标、设计战略、经营方针、经营状况、规章制度等,便于员工参与公司活动,建立起公司与员工之间的信任,培养员工对公司的忠诚,增强员工主人翁精神。其次是使员工掌握完成本职工作所必备的技能,如设计能力、谈判技能、操作技能、处理人际关系的技能等。

图4-30　飞利浦变色LED迷你灯

设计师的培养,要关注个体成长和职业生涯的发展,要充分了解员工的个人需求和职业发展意愿,为其提供适合其要求的上升道路。也只有当员工能够清楚地看到自己在组织中的发展前途时,他才有动力为企业尽心尽力地贡献自己的力量,与组织结成长期合作、荣辱与共的伙伴关系。当确认每一名设计师在职业发展方面需要能力时,可以列出清单,把设计师现有的能力和组织今后所需要的能力进行对比,把双方都列出的能力作为重点进行培养,并确定多长时间之后需要这种能力。根据这一清单设计一个计划,让团队成员通过细致的、有条不紊的能力培养计划来增强其专业能力。

以荷兰飞利浦公司为例,其外形设计中心就给它所有设计人员创造了这样的培养条件:向他们提供最新的信息与情报,通过各种方式传达有关新技术、新的市场动态的信息,并把所有信息存入中心的计算机资料库;对设计人员常常进行再训练,组织设计人员定期参观各种展览与博物馆,还邀请专家到本中心为设计人员举办讲座、举办学术讨论会,以使所有设计人员都能对新的发展与变化了如指掌。这种对人员的精心培养使飞利浦公司保持世界一流的设计水平(图4-30和图4-31)。

设计师的培养不仅是设计企业发展的要求,也是留住优秀人才的重要手段,任何有长远眼光的设计管理者都不能忽视。

图4-31　飞利浦剃须刀

② 创造良好的设计工作环境

设计企业的环境、氛围、设施,传递着对员工的关怀、对劳动的尊重,更重要的是有利于工作效率的提高、设计创意的激发。

为了鼓励设计师进行创新活动,企业应该建立一种宽松的工作环境,使他们能够在既定的组织目标和自我考核的体系框架下,自主地完成任务。企业一方面要根据任务要求进行充分的授权,允许设计师制定他们认为是最好的工作方法,而不应进行详尽监督和指导甚至强制规定处理问题的方法;另一方面为设计师提供其创新活动所需要的资源,包括资金、物质上的支持,也包括对人力资源的调用。

现代设计师具有较强的获取知识、信息的能力，以及处理、应用知识和信息的能力，这些能力提高了他们的主观能动性，因而常常不按常规处理日常事情。因此需对设计师实行特殊的宽松管理，尊重人性，激励其主动创新的精神，而不应使其处于规章制度束缚之下而被动工作，导致设计师知识创新激情的消失。应该让信息能够真正有效地得到多渠道沟通，使设计师能够积极地参与决策，而非被动地接受指令。

现代设计师更多地从事思维性工作，固定的工作场所和工作时间对他们没有多大的意义，他们更喜欢独自工作的自由和刺激以及更具张力的工作安排。因此，组织中的工作设计应体现设计师的个人意愿和特性，避免僵硬的工作规则。8 小时工作日和无休止的上下班并不适合设计师，取而代之的是可伸缩的工作时间和灵活多变的工作地点。

IDEO 公司是世界著名的设计公司，这个 350 人的设计公司在旧金山、芝加哥、波士顿、伦敦和慕尼黑都设有事务所。在 IDEO 公司中，既没有老板，也没有头衔，所有的工作都是由临时的项目小组（从几周到几个月不等）完成的。在这里，没有永久性的工作，设计师们只要能在当地找到一位愿意和他们对调的同事，就可以自由前往芝加哥或东京。他们平均每年要开发 90 种新产品，其中一些产品已经成为我们生活中不可或缺的部分：如 Levolor 百叶窗、佳洁士保洁牙膏、AT&T 公司的电话、膝上型电脑、自动柜员机等（图 4-32）。

（3）设计项目管理

设计项目管理是为完成一个预定的设计目标而对任务和资源进行计划、组织和管理的过程，通常需要满足时间、资源或成本方面的限制。每一个设计活动都可以被认为是一个项目，成功的设计项目管理应该能及时有效地为客户提供服务。所有设计项目都包括创建计划、跟踪和管理计划、结束计划三个主要阶段。设计项目管理包括设计程序与方法、设计品质管理、设计评估等。

产品设计阶段的设计品质管理是关乎企业产品开发成败的关键，很多在产品生产阶段发现的品质问题，其实是产品设计所造成的隐患导致的，是设计的问题。

图 4-32　IDEO 公司与西班牙银行 BBVA 合作并设计的一款全新的 ATM 机，这是一款表面呈 90°转动的 ATM 机

设计品质问题单靠产品质量管理和产品检验阶段的工作是不能解决的。从设计阶段把握产品质量，将设计品质管理贯穿于设计过程的每一阶段，对存在的问题及早发现和及早解决，可以将后继工作中进行修改和反复的需要降至最低，既可保证设计品质，又可保证任务进度，同时也能有效降低成本，使产品物美价廉。因为设计特别是早期的概念设计，直接决定了最后产品的生产成本。

而为了保障产品的设计品质，需从以下方面做起：根据市场调研结果，掌握用户质量要求，做好技术经济分析，确定适宜的质量水平；严格按产品质量设计所规定的程序和要求开展工作，对设计质量进行控制；做好前期检查，包括设计评审、故障分析、

实验室试验、现场试验、小批试验等，把设计造成的先天性缺陷消灭在形成过程中；做好质量特征重要程度的分级和传递，使其他环节的质量职能按设计要求进行重点控制，确保符合质量。

产品设计品质可以分为物理层面和心理层面。不同层面的品质具有不同特点，因此品质管理评价和控制的标准和方法也不同。物理层面的品质，包括功能是否完备、制造是否精良、质量是否过硬等。对物理层面品质的评价和控制可以采取量化的方式进行，如产品机械性能、加工工艺、使用寿命等。对于有规定的，质量控制要按照相关规定严格执行：产品面向国内市场的要遵守国家标准；面向国外的，要符合该国的标准；涉及行业内法规的，按照行业内标准进行要求和检验。

心理层面的品质，包括外形是否美观、使用方式是否优雅、产品是否能衬托出使用者的身份和品位等，是很难以量化的方式来说明或比较的。所以在品质管理中，对心理层面的要素侧重于定性的衡量，如产品外观是否有独创性、产品形态能否产生美感、产品是否具有时代感、产品造型是否清楚地表达产品的功能、产品是否和它的使用环境协调一致、产品能否产生明显的社会影响力、产品能否传达企业的形象与精神等。

不同类型、不同目标的设计产品，设计品质衡量和评价有不同的侧重点，产品的设计品质管理也要从不同的侧重点进行。概括来说，对于开发型产品，以产品功能方面的、物理层面的要素为衡量和评估设计成败好坏的主要考虑因素，同时兼顾外观的、心理层面的要素；对于改进型产品，产品功能方面的、物理层面的要素和外观的、心理层面的要素都是考虑的重点，根据具体的设计任务选择不同的侧重点；对于单纯的式样改变型产品，则要重点考虑外观的、心理层面的品质要素，同时也要满足产品整体对功能的、物理层面要素的最低要求。

设计品质管理应贯穿于设计的全过程。从不同的侧重点考虑不同类型产品设计，不但是在设计任务完成后的审查阶段衡量和评价设计品质时要做的，更是在设计过程中一直要注意的。

2．设计管理营销策略

现代设计企业要面对市场的激烈竞争，设计产品也要在市场上销售，衡量设计成功与否最直接和最终的标准就是市场销售业绩，因此设计就要遵循市场经济规律，需要运用设计管理和营销策略，运用设计的创意和对人思维、情感、心理的影响，促进产品和设计的推广和销售。这些设计管理和营销策略包括企业形象设计策略、产品创新设计策略、率先进入市场策略、集中策略、多元化和通用化策略等。

（1）企业形象设计策略

人们接触一种商品，首先是通过视觉看到它的形状、外观、颜色、结构等，进而才获取商品信息。设计不仅参与经济运作，还会影响我们的思维、情感和心理。因此，设计产品的营销就不仅仅是直接的销售，而是应该建立起良好的企业形象，以赢得消费者的信任和好感，这样才能更好地推广设计产品。这就是企业形象设计策略（corporate identity），即CI，它是将企业经营理念与企业文化整合为明确而统一的概念，并利用视觉设计的技巧将这些概念视觉化、规范化、系统化，进而通过传播媒介传达给外界，以期对企业产生认同感。

（2）产品创新设计策略

面对市场上同类产品越来越多，产品的功能和质量也相差无几的情况，企业想赢得市场经常采用的就是产品创新策略。产品创新设计主要包括以下几个方面：一是企业运用新原理、新技术、新结构、新材料研制并生产、销售市场全新产品；二是企业在原有产品的基础上部分采用新技术、新材料而制成性能有显著提高的换代新产品；三是企业在原有产品基础上为了改进其性能而生产出改进新产品。

一种产品的生产和销售，有一个成长、成熟、老化和淘汰的周期，周期中不同阶段，对新产品设计开发的要求是不同的。产品的生产和销售周期可分为六个主要阶段，即引入期、成长期、成熟期、饱和期、衰退期、放弃期。它对创新与否、创新类型、创新时机、技术方向等一系列重要抉择都有影响。如在产品的引入期和成长期，应将重点放在产品设计的开发和创新上，特别是功能的创新上；在产品成熟期

和饱和期,应把重点放在渐进式的改良和创新设计方面,特别是工艺方面的创新上;而在产品的衰退期和放弃期,应该等待时机或者是在新的技术方向上寻求机会。

(3)率先进入市场策略

采用率先进入市场策略的企业一般要有强大的研发能力。因新产品进入市场后无竞争对手,如果市场目标正确,产品开发得当,企业将迅速占领该行业的市场制高点。全球顶尖的用户界面产品生产商——日本Wacom公司就是采用这类策略而成为数位板行业内最高技术与最新潮流的引领者。1983年,Wacorn公司率先研制并将数位板和无线压感笔投入市场,初期主要用于计算机辅助设计(CAD),取得了很大的成功。不少企业看到Wacorn潜在的市场利益纷纷进行模仿。但Wacom密切跟踪计算机技术与计算机软件技术发展的最新成果,不断地创造着新的电子绘图的高效与完美。美国微软公司,同样也是利用自己强大的研发能力,不断推出Windows Vista和Windows 10等创新型操作系统,几乎垄断了整个市场。虽然Wacorn公司和微软公司产品的价格高出同类产品好多倍,但由于依靠率先进入市场策略,不断向市场推出新产品,使企业在激烈的市场中获得了丰厚的利润(图4-33)。

图4-33 微软公司的Windows Vista操作系统

(4)集中策略

企业要发展,设计产品要超越同类产品,就要不断创新,不断向高精尖发展,因此企业就必须抓住某些领域,集中自己的资源,争得优势,而其他领域就要放弃一些。集中策略是指企业为获得竞争优势,集中企业某一优势技术和人力资源开发某一产品,以创造在关键领域中的相对优势。在这方面,英特尔公司可以称得上是运用集中策略取得成功的一个范例。1985年,当时的首席执行官安德鲁·葛罗夫毅然放弃了早期的存储器业务,使企业从制造多种芯片改变为只生产用于个人计算机的微处理器。这一集中策略使英特尔能集中资源进行新产品研发、维持创新优势,并在短短几年内成为全球最大的微处理器供应商。在科技飞速发展,国际分工日趋细化的今天,企业要善于剥离一些利润较低的项目,以集中资金和技术专注于优势产品的研发设计和市场销售。

(5)多元化和通用化策略

多元化策略,是指通过开发和设计各种不同类型的产品,或在同类产品中开发系列产品,使企业的产品形成多品种、多规格的格局。采用多元化的产品设计策略能迅速扩大企业在市场上的占有率。如针对洗发液市场,宝洁公司就推出了潘婷、沙宣、飘柔、海飞丝等多个品牌来扩大市场份额。再如美的从生产电风扇发展到目前生产电风扇、电饭煲、空调、冰箱、微波炉、饮水机、洗衣机、电暖器、洗碗机、电磁炉、热水器、灶具、消毒柜、电火锅、电烤箱、吸尘器等多个产品门类,同时在每个产品类型的开发和设计上,同样采用了多元化的设计策略,不断向市场推出诸如空调、微波炉、小家电、厨房用具等系列产品。通过这些系列产品,不仅满足了消费者的不同需求,扩大了企业市场经营层面,同时也加深和强化了企业在消费者心中的形象。

产品多元化策略会造成企业生产的产品种类越来越多,同一种产品型号和款式也越来越多,这样会对企业生产技术和工序上带来很多负担,也会让消费者的使用和维修变得复杂。因此,应该通过零部件通用化、设计结构模块化等,将这种负担和复杂性降至最低。通用化是把同类事物两种以上的表现形态归并为一种或限定在一个范围内的标准化形式。产品设计中采用通用化的目的是消除由于不必要的多样化而造成的混乱,最大限度地减少零部件在设

计和制造过程中的重复劳动。通过最大限度地利用可重复使用的设计和通用模块，提高产品组件的互换性，可以使设计更加快速有效地进行。掌握了通用化与多元化策略间的辩证关系，就可以在产品创新中开发出各种不同的新产品。

4.4 设计的文化特征

设计起源于人类早期的造物活动，产生于人类生产工具、生活用具的制造中。而工具正是人类文化和文明传承的载体，工具浓缩了一个时代的精神和技术的文明。作为工具的制造手段的设计，也是一个时代精神、技术文化的凝聚体和传承者。设计本身是人类文化的一部分，是造物的艺术和文化，并且以文化为设计借助的手段和操作的对象。设计是文化的产物，具有一种独特的文化品质，作为人类创造出的一种文化，不仅确证人的存在，而且直接作用于人的生活，建设人们的生活，塑造人们的心理和精神。

4.4.1 设计与文化

1. 文化

文化是人类创造的一切文明成果的总和，因此，没有人类便没有文化，人类创造了文化，文化同时也塑造着人的身心。在人类社会生活中，一切由人所创造的事物，都可以看作一种文化现象。人是文化的动物，人与文化有着不可分离的关系。

英国人类学家泰勒认为，文化或文明，是包括知识、信仰、艺术、道德、法律、习俗和任何人作为一名社会成员而获得的能力和习惯在内的复杂整体。苏联学者卡冈认为，文化是人类活动的各种方式和产品的总和，包括物质生产、精神生产和艺术生产的范围，即包括社会的人的能动性形式的全部丰富性。与泰勒相比，卡冈认为文化除了包括人类的能力、习俗和活动方式等精神性因素以外，还包括人类各类活动的产物——物质产品，强调了物质文化的重要性。克鲁柯亨把文化理解为历史上所创造的生存式样的系统，在这系统中既包括显性式样又包含隐性式样。显性文化也就是从外部可以把握的文化，是行为与行为的产物，包括物质文化，而隐性文化则是精神性文化，包括知识、态度、价值观等精神、心理现象。而且具有为整个群体共享的倾向特征，或者是在一定时期中为群体的特定部分所共享的特征。

综合众多文化的理解和定义，我们可以把人类文化大体分为三部分。

（1）器物文化，是指物质层面的文化，它是人们在物质生活资料的生产实践过程中所创造的文化，集中反映出人与自然的关系，是人们在改造和利用自然对象的过程中所取得的文化成果。器物文化包括人们的衣食住行用等物质生活资料，为取得物质生活资料所需要的物质生产资料，人们的物质生产能力以及作为这种能力基础的科学、技术，也就是包括人类物质生产活动所需要的物质资料、所创造的一切物质成果和所形成的生产能力和技术，是人类生存的物质环境、物质用具和生产技术的总和。

（2）行为文化，是指制度层面的文化，它表现为人与人之间的各种社会关系以及人的生活方式，包括维护这些关系所建立或制定的各种社会组织以及与此相适应的组织形式、制度法律和道德规范等。社会的生产方式和生活方式都是以社会生产关系为基础，生产关系所决定的人类社会组织形式、制度、法规和道德等，规定了人们的行为方式和规范，形成了人类社会的基本形态。

（3）观念文化，是指精神层面的文化，是在器物文化和行为文化基础上形成的意识形态。观念文化是以价值观或文化价值体系为中心的，包括理论观念、文化思想、文学艺术、伦理道德、宗教信仰等。观念文化主要是人类精神领域的活动成果，是人类文化中最抽象和隐性的部分，也是最高级和精华的部分。观念文化中，除了人的意识中的观念、思想、精神外，还包括大量无意识成分，它们是在人类历史长期的发展过程中积淀于社会文化心理、历史文化传统和民族文化性格之中的。

文化是人类活动创造的成果，因此文化的基本性质包括两个方面：首先，文化实质上就是"人化"，是人类用自己的本质力量将客观世界改造成为人类服务的环境的过程。文化是人的创造物，体现了人的本质力量。人不仅是文化的主体，也是文化的目的。文化的发展总是以满足人的需要和促进人的全面发展为目标。其次，文化是人类实践的产物，是人类改造客观世界活动的成果，集中表现在人类工具的制造和使用上。文化之所以得以保存、积累和传递，其奥秘正是在于人的实践活动所具有的工具结构。作为实践手段的工具，不仅传递着人类的实践经验，规范着主体的活动方式，而且塑造着人类的文化心理结构。

文化使人变为一个社会性存在，一个类的存在。正因为文化的存在，完全的自然的人是不存在的，人从其出生开始就处于一个文化的环境之中。自从原始人以人的姿态制造出第一件石器工具，他已开始创造出了第一件文化物品，人也成为文化的人。文化的产品、文化创造精神和方式一代代传承着，文化的习惯、风俗、教化也一代代传承着。发展变化着的人造环境，使人类生活中受自然支配的东西越来越少，受文化支配的成分越来越多，生活的基础资料、技术、资本、住房、食物、衣服、交通工具，以及日常生活过程、劳动、分工、交换、社会阶层、政治组织、法律法规、道德规范，乃至语言、艺术、宗教、个人的思维方式、行为举止、文化传统、民族特点等都由文化塑造和限定。

文化是人的文化，人在文化的创造和继承中展现人的本质力量和能动性。人类的文化和本质力量集中表现在人类的工具结构中，而工艺文化和设计文化正是在人类工具的制造和改进过程中产生和发展起来的。因此，在诸多文化中，工艺文化和设计文化最能深刻地反映人在文化中的创造性和能动性，工艺文化和设计文化作为人本质力量的具象化，是人类文化的集中体现。

2．设计文化

设计文化是人类造物的文化，是人类按照自己的尺度，根据客观规律和审美规律改造客观世界，计划和安排生活，以满足人们实用和审美需要的造物的文化。人类的造物活动是广泛的，从最初的制造简单的工具、生活的用具，到现代的一切人工制品，人类的造物活动遍及各个方面，这其中都蕴含着设计文化。现代科学研究中判断一种文明所依据的几个条件，如文字、城市、冶金、宗教性建筑和伟大的艺术等，都与造物文化和设计文化有直接关系。设计文化作为人类造物文化的一部分，是具有广泛性、富有创造性和代表性的一部分。

在人类漫长的历史发展长河中，遗留下来的人类活动的产物相当多的都是造物设计文化的产物。这些当时社会生活和文化创造遗留下来的工艺文物，能够从不同侧面反映当时社会生产和生活的一般情况，反映文明、文化的发展程度。由于地域、时代与民族的不同，各种工艺文物所用的材料、制作方法、器物形制、风格的不同，在当时社会中的地位和对生活的作用也不相同。因此，造物设计文化成为人们了解人类过去社会生活、生产技术水平和文化面貌的第一手形象资料，成为研究人类文化的继承、演变和发展规律，人类文化的相互影响、交流、传播、整合的第一手资料。在没有文字记载的远古时代，物质的有形文化资料是唯一可靠的材料，人们要把握历史现象和文化发展的本质和规律性，必须以造物的有形文化为第一手资料和研究基础。因此，从造物的设计文化中不仅可以了解一个民族、一个时代的文明状况，而且可以了解一个民族整个文明状况和发展的脉络，从中发现人类文明发展的历史进步过程和发展规律。

造物的设计文化是考古研究和文化研究中，确定一种文化的重要根据，是其文化特征的表现。英国考古学家柴尔德曾指出，一种文化可被界说为与同样的房屋和具有同样葬仪的埋葬一起重复出现的一组器物，房屋、器具、武器、饰物、葬礼和仪式中所用物品的人工性的特征，我们可以看作把一个民族团结起来的、共同社会习俗的具体表现。造物是考古研究和文化研究中的重要标志物，是文化类型的标本。人们通过广泛的调查、发掘，发现某种特定类

型的陶器及石器、骨器、装饰品等经常从某种特定类型的墓葬或居住地址中同时出土，就可以证实这些器物之间的共存关系，这些共存关系实质上就是某种文化的构成关系或文化构成。我们所发现的仰韶文化、龙山文化或良渚文化，都是以不同的工艺器物以及不同的其他遗存所表现出来的文化特征为依据断定的（图4-34和图4-35）。

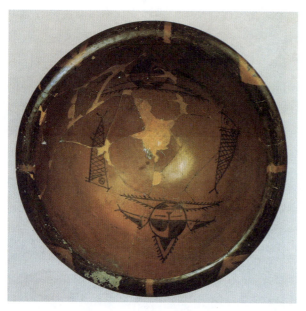

↑ 图4-34　彩陶人面鱼纹盆（仰韶文化半坡类型）（高16.5厘米，口径39.5厘米，中国国家博物馆）

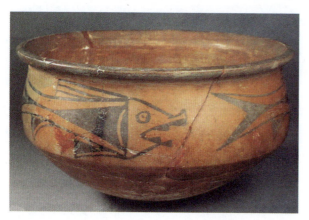

↑ 图4-35　彩陶鱼纹盆（仰韶文化半坡类型）（高17厘米，口径31.5厘米，中国国家博物馆）

传统的手工艺造物活动，是由具有丰富经验、技术熟练的手工艺匠人进行的，工艺方法是建立在直觉基础上的。在手工艺劳动中，生产者往往也是规划者，整个生产过程从材料的选择、加工到整体的成形和试用是由一人完成的。

机器发明和自动化设备出现以后，技术过程可以自动化进行，生产活动的社会化程度提高了，产品的设计与生产过程分离开来。随着产品科技内涵的不断增加，产品的结构和工艺过程不断复杂化，没有专门的设计，产品是无法进行批量生产的。产品设计成了技术开发向生产转化的中间环节。

现代工业设计是从造型活动开始的，它的重点在于处理物与人的关系，在于使产品适应于人的尺度，以满足人的生理、心理和社会文化的需要。现代产品设计，不仅为人们未来的生活勾画出物质环境的具体形态，而且也设计着消费者未来的主体属性。产品的设计也是人的生活方式的设计，它必然作用于人的精神生活和个性心理。

现代设计是与生产活动分开的，建立在现代科学技术基础上的，面向市场经济的设计活动，因此功能和造型的设计都要以技术可行性和市场销售导向为基础，已经大不同于传统的手工艺造物活动，但是作为设计文化，在体现人类文明的进步、反映人类社会的生活、表现和塑造人的精神和个性心理的本质方面反而更加明显。

因此，作为造物文化的设计文化，包括传统手工艺的造物活动和现代大机器工业生产下的设计，都是人类文化的代表者。在文化的历史创造和积累中，社会和人的需要使设计文化承担着人类文化传承的重任，任何先进的技术发明创造，人类社会关系的变革，民族心理、精神的发展，都会集中在造物设计中或通过设计文化体现出来。

4.4.2　设计与生活方式

人的生活方式是人类文化的具体内容和表现形式，也是现代设计的重要出发点和着眼点。意大利孟菲斯设计集团创立者索特萨斯（Ettore Sottsass）把设计作为一种研讨生活的途径，他认为设计是研讨社会、政治及衣食住行用的途径，是建造一种关于生活形象的途径。他说，设计不应该被限制于赋予蠢笨的工业产品以形式，设计者应该去研究生活，只有生活才能最终决定设计，也就是说人们的

生活方式决定着设计。美国工业设计协会主席阿瑟·普罗斯1997年在中央工艺美术学院的演讲中曾强调，当代设计关注的核心一是生活方式，二是文化，三是情感。生活方式一直是设计关注的焦点，当代设计更清楚地认识到了生活方式对设计的重要性。

社会中的每个人都有自己的生活并形成了一定的模式和形式，这就是所谓的生活方式。生活方式是指在不同的社会和时代中，人们在一定的社会条件制约下及在一定的价值观指导下，所形成的满足自身需要的生活活动形式和行为特征的总和。生活方式的构成包括生活的主体、生活的条件和生活的形式。其中，生活的主体是核心，主体可以是个人，也可以是群体或整个人类。对生活主体行为起重要调节作用的是人的价值观念，一定意义上生活方式就是由一定的价值观所支配的主体的活动形式。生活的条件是生活方式的基础，包括生活的自然环境和社会环境，社会环境有宏观的社会生产力、生产关系、社会结构、文化等，有微观的劳动生产和生活环境及个人收入消费水平、住宅、社会公共设施等。社会环境决定和影响着人生活方式的形成和选择，也决定了人与人、民族及时代在生活方式的差异性。生活形式是指生活行为的样式、模式，包括人的习惯和习俗，表现着生活方式的风格性特征。

每个民族和社会群体，在一定的时代和地域环境下，都有自己的独特生活方式。一个民族的生活方式既是历史长期积淀的产物，也是历史发展变革和转型的产物。人类社会发展过程中，人们生活方式的转型，最突出的是从传统社会的生活方式向现代社会的生活方式的转型，这种转型是伴随着整个社会从传统型向现代型转变而实现的。传统社会的文化是一种以农业文化为基础、以宗法和礼仪为核心的文化，人们以宗教或伦理道德作为选择生活方式的根本依据，伦理道德标准和有限的物质生产严格限制了人们生活方式中个性的选择和展现，更多的是社会群体性特征。现代社会的文化是一种以大工业生产和商业文化为主体的包括民主政治文化、法律文化在内的文化，现代文化形成和主导着现代生活方式，现代设计实际上是为现代生活服务的设计，是现代生活方式的设计。现代文化与传统文化有着不同的异质性和差异性，但传统文化是现代文化产生发展的基础，它延续和积淀在现代文化中，是现代文化的巨大资源与宝库，现代文化是在现代经济社会的基础上，批判继承传统文化和吸收外来文化的基础上发展和转型而来。

设计为生活提供了宜人化的、美的物质基础和条件。日常生活是生活方式具体化的形式和内容，是包括衣食住行用、言谈交往、饮食男女等内容的生活领域，这一领域中的建筑、器物、家具、工具、用具等物质设施组成了人们日常生活的物质基础。从住房建筑、火车轮船、家具摆设到碗杯餐具乃至整个生活环境中的物质要素都是经过设计而生产出来的，设计使生活物质条件变为宜人化的、美的物质基础。

设计制造着人们使用的器物和工具，同时也设计着器物和工具的使用方式。工具的使用方式是生活方式的具体内涵之一，器物使用方式的改变会直接影响到生活方式。而且，设计不仅仅是改变工具的使用方式，设计还是通过设计的方式将人类对真、善、美的追求物化在产品和环境之中，而人在审美的空间中生活，在享受美的同时会超越功利和封闭的日常生活的局限，翱翔于情感和想象的自由世界。随着科技进步带来的新产品设计和产品改良设计，随着物质设计向着非物质设计的扩展，服务、程序、关系一类的非物质设计的增加，设计对现代生活方式的影响日益扩大，它不仅在美的层面上，还会在社会伦理道德、人的情感心理等层面上产生更深刻的影响。

生活方式很大程度上表现为一种消费方式，一种对产品的消费方式，而产品设计和生产实际上是直接为消费服务的。一定的产品为一定的群体所消费，一定群体的消费给相应的产品打上了该群体生活方式的烙印。一方面，名牌产品的购买和使用行为成为一种身份地位的确证；另一方面，产品的设计是针对特定消费群体的，产品设计创造的不仅是

商品的使用价值,而是通过创新、优美、高雅的创意设计赋予产品一种高价值和高品质的形象,这更多的是一种精神价值和生活方式的表征。

消费者消费的就是一种精神品位、一种象征价值,这种象征价值正是高品质的设计所创造出来的,一件不同凡响的设计作品,一个非凡的创意,或由这些新的创意所形成的新的符号系统,都是特定消费者选择的依据。不同凡响的设计为产品建立了一个外在的显著的符号形象,消费者选择的不仅仅是商品实物,选择的还是设计、是非凡的创意、是这种设计和创意所形成的产品样式和风格,消费者所消费的是设计产品的象征价值。

设计改变人们的生活方式,可以通过三种方式:一是通过新的科学技术设计发明新的产品,新的产品带来了人们新的使用方式和生活方式。比如,电话的发明让人们不受声音传播距离的限制,可以跨地域通话,从而将人们之间的距离大大缩小,电话成为现代家庭必备的设备,作为电话号码的一串数字进入了人们生活并和特定的人联系在一起,接电话、打电话和等电话成了人们生活中的常事。二是通过新的科技和设计改良产品的形态和使用方式,从而改变人们的生活方式。比如SONY公司生产的袖珍收音机和WALKMAN收录机,都是基于科技创新的基础上,开发出体积更小、更方便实用的产品,从而扩大了产品的使用范围和使用场合,改变了人们的生活方式(图4-36)。三是通过设计提高产品的高附加值,提高产品的精神品位和象征价值,引导和塑造人们的精神品位、情感心理、个性风格,从而改变人们的生活方式。比如,美国国际主义设计和样式主义设计风格,引导人们追逐时尚和不断翻新样式,不断淘汰并没有废旧而仅是过时的产品,创造了巨大的消费市场,但也形成了追求奢华和浪费的消费习惯和生活方式。又如,一方面高品位的奢侈品的设计(如LV等)引导人们不断追求更精致、更高质量的生活方式;另一方面人性化设计、绿色设计和适度设计,引导人们追求一种亲近自然、保护环境、节约资源、简朴适度的生活方式。

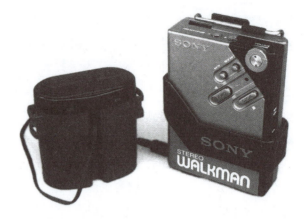

图 4-36 SONY公司1981年上市的WALKMAN收录机及盒子

4.4.3 设计的传统和风格

1. 设计的传统

我们可以将人类历史发展中流传下来的思想、道德、风俗、心理、文学、艺术、制度等人文现象称作文化传统,也可以说文化传统是某一地区或民族由其历史延续积淀来的具有一定特色的文化观念、思维方式、伦理道德、情感方式、心理特征、语言文学,以及风俗习惯的总和。一种历史所存有至今仍延续着的非物质的东西都可以说是文化传统。每一民族每一时代都有自己的传统,传统是不断积淀的、可变的和发展的。

包括设计传统在内的文化传统,是民族优秀智慧和才能的结晶,作为民族精神的具体形式和内在要素,它是民族文化延续发展的内在动力和桥梁。传统,主要是一种传统精神,一种民族文化的精神内核。文化传统是民族凝聚的力量所在,是人们心理认同、文化认同的依据,是民族精神的依托。传统的设计如民族服装、家具、用具、玩具,包括年节时令方物,如舞龙、风筝、春联、漆器、织绣等,物物传情,传民族文化之情,它们不仅是物,更是所有中国人的文化信物。正是这些文化信物的存在、文化传统的存在,使每一个中国人有了国和家的依托,有了文化的根基。民族文化传统无疑是一种血脉,一种永远留存在所有中国人心中的东西。

设计是造物的文化,也有自己悠久的历史传

统。从现代设计的角度来看，传统的手工艺设计可以说是现代设计的传统。这种传统可以分解为两方面，一是传统的设计，二是设计传统，前者是传统形态的设计，指具体的设计品类或设计形态；后者主要是指传统形态的设计中蕴含的传统设计形式和精神等。中国有着历史悠久的传统工艺设计，其中积淀着深厚的设计传统精神和文化。中国的传统设计即传统工艺美术，包括陶瓷工艺、金属工艺、漆工艺、染织工艺、竹木工艺、玉石工艺等几十大类，勤劳智慧的中华民族，以其独具匠心的设计、巧夺天工的制作，形成了千姿百态、美妙绝伦的工艺世界。从陶瓷到丝绸，从青铜器到玉石雕刻，中国的传统工艺设计无疑是我们民族文化中的瑰宝。由这些伟大的创作和设计所积淀的设计传统，更是具有悠久的历史、深厚的文化底蕴和无限丰富而又博大精深的文化内涵，表现出植根于民族文化心理的独具东方韵味的设计风格，而这正是现代设计取之不尽、用之不竭的文化源泉和精神宝库。

中国不仅有悠久的造物的传统，也有着良好的用物传统，这种用物的传统以适用、俭朴、惜物为核心内涵。以适用为本的用物思想折射出俭朴的中国传统美德，从孔子的一切宁俭一直到当代社会，中国一直以勤俭为美德。俭朴与惜物又是联系在一起的，中国有优良的惜物传统，即使是生活宽裕，也都有惜物的传统，真正做到物尽其用、材尽其能。任何材料和造物都在这种优秀的惜物传统中发挥着"再生"作用，勤俭节约的传统让勤劳的中华民族，不仅制作出巧夺天工、巧妙实用的用具，而且善于一物多用和不断修补旧物以延长使用寿命，从古到今，磨剪子、修菜刀、补锅底就是一门走街串巷的手艺。在物质生产丰裕、造物日益繁盛的今天，提倡这种优良的民族造物、用物、惜物的传统，无疑有益于我们对自然资源的保护，有益于可持续发展。造物传统与用物传统相辅相成，是中国设计传统的有机组成。

文化传统和设计传统都是现代文化和现代设计的巨大资源和宝贵财富，设计传统是现代设计的源泉，从设计的形式到精神内核，文化传统都给予我们无穷的启示和帮助。设计实际上是一种文化的设计，这种文化的设计，是立足于民族文化的设计，因此，无论当代设计是否自觉，设计中的文化取向，尤其是民族文化的取向是设计成败的关键之一。从当今世界的设计看，意大利、法国、芬兰、日本这些设计大国，其设计无一不是一种基于民族文化之根的设计；而中国的当代设计也表现出了这种趋向。明式家具在当代被中外设计师和广大民众所认同是一个例子，世界上不少优秀的家具设计师借鉴明式家具的优秀设计，制作出了十分现代的杰出作品，在中国以明式风格为主的硬木家具已成为一种文化时尚；在居室装修上，传统形式的窗格、门扇等大量进入现代居室的设计中，成为一道亮丽的风景，它独特的文化韵味，体现着现代中国人在内心深处对传统文化的体认和尊崇（图4-37和图4-38）。

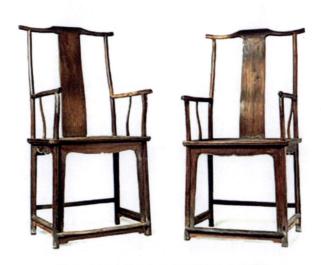

图4-37　明式家具黄花梨四出头官帽椅

图4-38　贝聿铭设计的苏州博物馆（2006年）

文化传统、设计传统是无数前人给我们留下的无穷财富，是现代设计发展的真正基础。我们只有认真地学习传统、认识传统、善待传统，才能有发展的力量和方向。

将传统的文化经过现代设计思维的选择与消化，融合于现代设计之中。文化传统或作为传统文化表征的具体纹样、图案、符号或图形，既是有形的、可识的，又是无形的、隐喻的、内蕴的，是结构性的、精神性的东西。把握文化传统中的精神内核，将其融入我们的设计中，才能创造出那种深具民族精神和美感的优秀设计。

2. 设计的风格

"风格"是文学与艺术理论中的一个术语，是指作家、艺术家在文艺作品中所表现出来的一种较稳定的创作个性与艺术个性。不过，设计的风格与文艺的风格有相同也有差异。文艺学中的"风格"主要是指作家、艺术家的创作个性。设计学中的"风格"也主要是设计师的设计个性和特征，设计风格与设计师的知识构成、设计专长、审美品位和个人趣味有着直接的关系。然而，设计师的作用在整个设计活动中并不像纯艺术家那样挥洒自如，设计的风格更多地表现为集体性、时代性和民族性，是设计团队根据团队设计专长，在时代科技条件基础上、在民族审美传统的驱使下形成的较为稳定而又个性鲜明的设计特征。因此，设计风格探讨，除了设计师的个人风格之外，还要着眼于设计的时代风格和民族风格。

设计的时代风格，是某一时代的科学技术水平与审美观念、审美意识的集中反映。设计时代风格的形成，一方面是一个时代的科学技术水平在设计上的体现，另一方面也是一个时代的文化观念、审美意识和价值取向在设计上的物化表现。科学技术是现代设计产生的基础，也是设计时代风格的主导因素，新理论、新技术、新材料、新工艺的出现，直接影响了设计的时代风格。比如，人类设计的第一辆汽车，其外观造型还仿造马车，区别在于用发动机取代了马。空气动力学的发展给汽车设计带来了一场革命，出现了流线型的设计，而焊接、冲压技术的进步将流线型的设计成功制作出来，大曲面玻璃又使流线型设计更趋完美和成熟。再如，现代建筑中因为钢筋混凝土、玻璃幕墙的使用，才会出现纽约的曼哈顿（图4-39）、东京的银座，以及中国香港的铜锣湾、上海的陆家嘴等典型的现代风格的建筑。

图4-39 纽约曼哈顿

一个时代的审美观念和审美意识，也会直接影响着设计的风格。19世纪末，法国埃菲尔铁塔的落成，标志着新的设计风格——理性主义，即功能主义风格的诞生。功能主义成为现代设计的核心，它以逻辑与理性来取代热情与梦想，功能至上，技术至上。20世纪初期，德国包豪斯的成立，理性主义、功能主义大行其道。功能主义的极端化表现，就是设计的风格变得冰冷、生硬、毫无生气。人类在体验了这种设计的弊端之后，设计观念和审美观念产生了变化，重新考虑设计的目的以及"技术与艺术的重新统一"的设计思想。所以，在20世纪的60年代之后，出现了后现代设计风格。设计师重新拾起被现代设计师一度轻视和抛弃的装饰和手工艺，设计的风格日趋多元化、个性化，具有丰富的文化内涵。电子计算机技术的发展，使设计进入信息时代，产品更新的速度在加快，这就要求设计师要准确地把握住时代的脉搏，设计出符合时代精神和富有时代气息的产品。

设计是时代的，也是民族的，设计具有时代风格，更有民族风格。文化在不同时间和空间的延伸

还会使文化形态呈现出不同历史的和地域的面貌。文化模式的历史个性是人们长期适应一种文化模式而表现出来的心理性格和行为特征,由此也形成特定的生活风格。设计民族风格的形成,是一个民族的文化传统、审美心理、审美习惯等在设计上的体现。一个民族的审美心理是设计具有浓郁的民族风格的根本原因。民族的审美心理与这个民族的地理环境、人种特征、生产方式、政治制度、伦理观念、宗教信仰、哲学思想等有密切的关系。

如岛国日本,人口多资源少,为了生存和发展,它不断地学习和吸收先进的科学和文化。明治维新之后,日本向欧洲学习,以技术立国,重视工业设计,以别国的原料和市场,以自己的技术和设计,建立了自己的制造业和设计业。他们的设计呈现出小巧、简洁、舒适、经济的特点,亲切和谐的人机关系处理和富有美感的形式设计,显示出高技术成果的功能设计和日本民族特有的审美趣味,从而形成良好的设计风格和形象,使其产品畅销世界各地。美国的设计则大不相同,第二次世界大战后成为世界头号强国的美国,财大气粗,在设计上表现为追求舒适、豪华、派头十足,因此,有人讥其为第二次世界大战之后的暴发户。与此同时,地处北欧的斯堪的纳维亚的国家在设计领域悄然崛起,并取得令人瞩目的成就,形成了影响较大的斯堪的纳维亚风格。这种设计风格体现了斯堪的纳维亚相关国家多样化的文化、语言、政治、传统的融合,对形式和装饰的克制、对传统的尊重、对自然的依恋、对形式与功能采取了中和的态度等。斯堪的纳维亚的设计是一种现代风格,它将现代主义设计思想与传统的文化结合起来,既注重产品的实用功能,又强调设计中的人文因素;既注重高新技术的运用,更强调人与自然的和谐相处,避免了现代设计中刻板的几何形式,改变了现代设计中人与自然的关系,形成了一种富有"人情味"的设计风格。

第 5 章 设计的类型

对于设计类型的划分,不同的视角和方法,会产生不同的结果。好比一个人,从不同的角度去划定其群体归属,会有多种角色,每一种角色可划定到不同人群中。设计的范畴确实太广,大到飞机、轮船、火车,小到一枚发卡、一把剃须刀,都需要设计,设计已经渗透到人们生活的方方面面。

分类的必要性在于找到各种设计的共性和规律,有利于掌握特质,便于系统研究。比如从设计的维度来进行划分,可分为平面设计、立体设计和空间设计;从产品的用途来进行划分,可分为建筑设计、工业设计和商业设计;按照设计对象的不同,又可分为工业设计、装潢设计、染织服装设计、室内和环境艺术设计、广告设计五类。

近年来,按设计的目的进行划分的方法得到设计界广泛的认同。设计的终极目标是为人服务,人的现实需求可分为居住的需求、物的使用需求、交流沟通的需求,而人的基本属性和活动范围离不开自然和社会。整合分析后,可以归纳如下(图 5-1)。

在这个基础上,还可以进一步分解、细化。例如,视觉传达设计表现在二维上可分为字体设计、标志设计、插图设计、编排设计等;表现在三维上可分为包装设计、展示设计等;在四维上可分为:舞台设计、影视设计等。科学的分类方法,能找到各个子类别的共性规律,又可以在共性中清楚地看到个性。

5.1 视觉传达设计

5.1.1 视觉传达设计的概念

要深刻理解视觉传达设计的实质,必须借助传播学、符号学的相关理论。否则,便极容易局限在对"形式美感"的无限眷恋之中,这对设计来说无疑是没有好处的。

1. 对视觉传达要素的理解

(1)视觉符号

符号作为信息的载体,是人们认识事物的媒介。罗兰·巴特指出:"符号是一种表示成分(能指)和一种被表示成分(所指)的混合物。表示成分(能指)方面组成了表达方面,而被表示成分(所指)方面则组成了内容方面。"简而言之,符号就是形式和概念的关系结合。这种表意结构简单来讲便是符号的外在形式(符形)与符号的内在语义(符释)的组合,即意指系统。

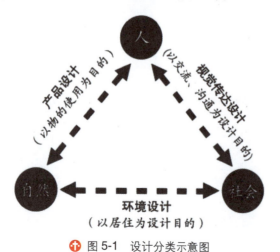

图 5-1 设计分类示意图

视觉符号包括三个层次：视觉语义、视觉语构和视觉语用。视觉语义意义层面，是视觉要素形态的意义。对符号意义的把握可以凭借直觉感知，也可以是经验或思考的结果。设计语言是由造型形态的形式因素构成，通过形象为人把握，保持了直接经验的丰富性和充分性；不同于人的自然语言是由概念符号系统构成，通过逻辑思维为人把握，其概念的意义具有不确定性。

视觉语构质料层面，体现在符号的语法和句法关系上，研究符号的结构。语构学研究语言符号之间的结构关系，体现了符号构成物之间的关系，在设计中则表示为产品功能结构与造型的构成关系。设计语言的形成是一个符号化过程。它是设计作品逐步为人们所理解并取得意义的积淀过程。作为设计作品意义的传达手段，成为作品与人之间实现沟通的媒介。对于设计者来说，设计语言的表层结构相当于造型、色彩、肌理形态等，而深层结构则相当于设计作品的功能。只有通过设计对设计产品功能目的符号化，才能把设计作品对人的意义直观呈现出来，进而展现其文化意味。

视觉语用功能层面，体现在符号与它的使用者和环境之间的结构关系。受"符号语境"的制约。符号的真正意义通常产生于特定的符号语境中，并在符号语境中被确定下来。符号语境涉及多方面的因素，如符号编码和解码双方、特定的时空环境和背景条件等。不同的符号语境，同一符号可以有不同的意义；不同的符号也可以有相同的意义。语境决定了符号的一符多义或多符一义。

(2) 意义

一切符号都是人类在长期生活与实践中产生和发展出来的，符号的所指或符释就是通常所说的"意义"。意义属于符号，任何意义都是特定符号的意义，没有无意义的符号，也没有无符号的意义，意义与符号是不可分割的统一体。正如传播学家施拉姆所言："无论人们怎样称谓符号，符号总归是传播的元素，能够释读出'意义'的元素。"在人类的社会生活中，如果有人用某种事物来代表另一个事物，同时赋予意义，那么一个符号就产生了。符号产生以后并不意味着就有了延续使用的生命活力，符号生命的活力还在于社会承认这个代表特定符号对象的符号形体以及所赋予的意义。换言之就是要由社会来"约定"这个符号的所能和所指。人类经过漫长的历史，积累了大量的符号和意义，可以说，脱离了特定的环境，符号便不成为符号。很难想象一个长期隐居世外的人突然来到繁华都市所面临的尴尬，他对眼前出现的符号世界只能是茫然。

罗兰·巴特说，无论是细究还是泛论，艺术总是由符号组成，其结构和组织形式与语言本身的结构和组织形式是一样的。确实，视觉符号以形态、色彩、肌理、编排等为主要构成要素，在概念表达与语法特征上具有与文字近似的结构和功能。其构造就像文字中的词组、语句，本身不是基本符号语言单位，而更多的是符号、子符号（如字、词）的组合，结构主义符号学研究中称为符号的序列或编码。既然如此，视觉符号的组合规律便具有任意性和约定性。符号意义的来源受多方面因素制约，如人类生理、心理、行为习惯和自然条件、历史因素等。所以，难免在符号意义的理解上发生偏差。由此我们可知，符号语境对于意义的作用是不可忽视的。

(3) 传达

要真正理解传达，必须从传播学角度入手。信息的传达就是信息传播者将信息通过一定的媒介传达给受众。而信息是不能直接完成传递的，它必须借助一定的符号形式，再通过媒体向外传播。因此，传达其实就是信息发送者利用符号向接受者传达信息的过程，传达必须要有符号。在信息传达的各种关系中，首要的部分就是传达者和信息。

所谓传达者，是指视觉传达活动中运用特定手段向受众发出信息的行为主体。现代意义上的传达是一种双向互动性质的信息传播行为方式，单向线形的传播模式往往忽略受众而不能达成目标。传达的真正含义就是传达者与被传达者通过信息传递的方式实行相互沟通，进而引起互动的行为，使双方都能得到满足。根据受众对信息的接收程度，可分成两个层面：一是主体对客体信息的感知；二是信息在主体内部的传达（内向传播），其实也就是对信息

的接收与理解。问题是,信息的传播者选择符号,怎样才能让接受者解码,理解符号所承载的信息,做到"传并通"是传达的关键。传而不通,没有意义。视觉传达通常凭借视觉符号来传达信息,是传达者将思想和概念转变为视觉符号的过程,而对接受者来说,则是先接收视觉符号,然后再理解其思想和概念(图5-2)。因此,视觉传达的符号选择前提必须是传受双方存在"共同经验范围",否则就需要一个翻译中介。图形、色彩等视觉符号的传达无不遵循这些法则。

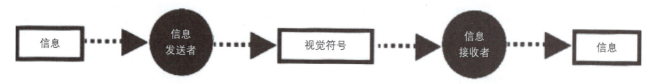

图 5-2 信息传播、接收示意图

(4)视觉信息的可视性特征

视觉信息的特性主要有可视性、注视性、分析性、记忆性、效率性。而可视性是视觉传达的基本条件(图5-3)。所谓可视性,是指形、色、文字等作为视觉信息具有可看、可知、可解的特性。视觉传达是依靠视觉信息符号来传达信息,没有信息的可视性就谈不上信息的视觉传达。设计师所做的就是利用信息媒介把产品载有的可视或不可视的信息,用视觉语言表达出来。"世界上的所有事物,包括各种不同的产品,无论是处于运动状态还是相对静止的状态,都会通过表象反映和折射出其本质信息及内部变化的规律。这种内容与形式的辩证关系为设计师用可视的视觉元素来表现不可视的信息提供了条件。这一条件恰恰是视觉传达能够完成其功能的保障。"可视性首先表现在视觉语言要让人认得出、看得懂。不能似是而非、含糊不清,言而无物、词不达意。人们通过视觉的认知,在瞬间便可对信息做出解析、辨别,而不需要像理解文字一样费神。

2. 概念

视觉传达设计既然是为了交流沟通,那么必定具备三个基本要素:传播者、信息、接收者。同时也符合著名传播学家哈罗德·拉斯韦尔最早提出的传播学中的五个W模式,即谁(who)、说什么(say what)、通过什么渠道(through which channel)、对谁说(to whom)、取得什么效果(with what effect)。

图 5-3 电影《加勒比海盗2》的海报

视觉传达设计正是设计师利用视觉符号来进行信息传达的设计。所以,在西方有时也称为信息设计(information design)。设计师是信息的发送者,传达对象是信息的接收者。信息的发送者和接收者必须具备部分相同的信息知识背景,即是说:信息传达所用的符号至少有一部分既存在于发送者的符号储备系统中,也存在于接收者的符号储备系统中。只有这样,传达才能实现,否则,在发送者与接收者之间就必须有一个翻译或解说

者作为中间人来沟通。比如,对一个没有任何西方文化知识背景的中国人来说,"Just do it"的文字符号就不能勾起任何"激情、运动"的感觉;"十字图案符号也不能唤起"神圣、赎罪"的意念;"维纳斯"的图像符号也不一定引起"爱与美"的联想。所以,信息传达设计中作为发送者的设计师必须针对接收者,根据接收者的知识背景与传达内容来选择符号媒介,这是传达设计的基本原则。

视觉设计师不同于视觉艺术家的是:他的工作受到更多的限制。为了向特定对象传达特定的信息,他的设计最终必须是他的特定对象易于认知和理解的视觉符号,这一点从根本上不同于拥有更多"自我表现"自由的艺术家。另外,视觉设计师有时还必须考虑他的设计的复制或制作计划的问题。而且,在设计过程中,还可能受委托者意见的影响而不得不对设计一改再改。

随着现代通信技术与传播技术的迅速发展,人类社会加快了向信息时代迈进的步伐。视觉传达设计也正在发生着深刻的变化,例如,传达媒体由印刷、影视向多媒体领域发展;视觉符号形式由平面为主扩大到三维和四维形式;传达方式从单向信息传达向交互式信息传达发展。在未来更高级的信息社会,视觉传达设计将有更大的进步,发挥更大的作用。

5.1.2 视觉传达设计的范畴

1. 字体设计

文字是人类相互沟通、交流的重要符号,是人类文明进步的标志。经过数千年演变、发展,世界文字在数量、种类和造型等方面有了丰富的面貌。文字的形态受书写工具、材料的直接影响,并由于应用领域的不同、时代的不同、区域的不同而呈现出多样性。例如我国殷商时期的甲骨文、战国初期的石鼓文、先秦时期的金文以及后来的毛笔字、钢笔字,因为材料和工具不同,历史时期不同,同一文字形态不一。

文字也是视觉传达设计中最基本、最重要的构成元素。文字的参与,带来设计的表意更加清楚,并加强与受众的文化认同感。字体设计就是在一定的形式法则的指导下,通过对文字的笔画、结构、大小、色彩、排列等进行夸张、变形、解散、重构等处理,使之图案化、形象化,达到视觉上的形式美感,并能有效地传达文字深层的意味和内涵。

字体设计主要有中文字体设计和西文字体设计(图5-4)。设计字体包括由基础字体设计变化而来的变体、装饰体和书法体等,通常与标志、插图等其他视觉传达要素紧密配合,广泛运用于标志、广告、包装、装帧等设计中。

↑ 图5-4 字体设计(赫伯特·拜耶)

2. 标识设计

标识是为表明身份、品质、方向、数据等特性而设计的图形,它是商标、企业标志、标记、记号等视觉符号的统称(图5-5~图5-7)。标识是产品、企业、机构、组织、团体或个人等特定的所指对象包括其精神和实质的象征性和指示性表现。人类早在文字产生以前,已经用象征符号作为交流、沟通中的表意工具,如采用刻树、结绳、堆石等方法。在现代社会,人们更多的是采用象征的手法,例如,用"锚"代表希望、"十字架"代表上帝、"红十字"代表慈善机构、"伞"代表保护等。

标识在形态上分图形标识设计、文字标识设计和图文结合标识设计。在商业领域,标志已经成为企业、产品标明身份、树立形象、传达企业文化的重要元素。作为产品标志的商标设计在商品经济中

对产品识别、企业信誉、无形资产、法律保护等起到特殊的重要作用。如"可口可乐"标志,其圆润、流畅的线条,简洁的文字,亮丽的色彩成为商标设计中的经典之作,很好地传达出产品的形象和精神特质。

图5-5 2008北京申奥标志

图5-7 中国银行标志(靳埭强)

标识设计必须简洁、单纯,易于公众识别、理解、记忆,不仅强调信息的集中传达,同时也讲究赏心悦目的艺术性。另外,标识设计还要做到易于实施传播,方便在各种媒体上发布。标识作为大众传播符号,在今天这样的"读图时代"和标榜个性化的时代,其作用和价值越发凸显,越来越被现代企业注重。

3. 插图设计

插图具有比文字、标志更为强烈、直观的视觉传达效果,因而被广泛应用于广告、包装、展示、影视等视觉传达设计中。插图不同于纯艺术中的绘画和摄影作品,独立性强,主题性强。作为视觉传达领域的插图,是利用绘画、摄影艺术补充说明特定的信息传达,增强信息传递的可视性、可读性,从而形成强大的视觉冲击力。

插图的设计要有目的性、针对性,必须根据传达信息、媒介和对象的不同,选择相应的内容、形式与风格,避免单纯追求视觉刺激,而"图"不达意。如对于儿童的产品信息传达,插图在色彩和造型上要尽量色彩丰富、造型奇特,营造轻松活泼的氛围;对于女性的化妆品来说,一般要做到色彩柔和,造型纤细、柔美。总之,要做到图文并茂,相得益彰。

插图有绘画插图、摄影插图和计算机合成插图。绘画插图分手工绘制和计算机绘图,采用具象、抽象以及写实、漫画等多种表现形式进行设计创

图5-6 麦当劳餐厅标志(它早已经成为世界语)

作。摄影插图往往直接取材于摄影,有时配上计算机加以处理,弥补摄影技术的不足;或者将绘画、摄影根据所需进行计算机合成,往往都能取到很好的视觉效果。

4．编排设计

编排设计又称版面设计,是将文字、标识、插图等视觉设计要素进行组合,达到视觉观看的最优化配置。编排的目的是使版面美观、易读,激起信息受众的兴趣,实现信息传达的最佳效果(图 5-8)。

❂ 图 5-8　报纸版面设计

编排设计主要包括书籍、报纸、杂志等印刷品的版面设计,以及网络、影视图文的画面设计等。文字编辑、图版设计和图表设计是其三大基本任务。如何将文字、标识、插图、色彩等要素统一在一个版面中,达到易读美观、均衡和谐的效果?要根据传达内容的性质、媒体特点、传达对象的特点,进行综合分析、对比研究。运用设计构成的基本原理和方法,确定最佳编排版式。

编排设计随着计算机辅助设计与排版软件的广泛运用,其操作越来越方便、轻松和快捷,表现形式和手法也更加丰富,正所谓"科技让您更轻松"。

书籍装帧设计是指在把握书稿内容和精神实质的基础上,协调整体与局部、内容与形式、材料与工艺等关系,使文字、插图、扉页、环衬、书脊、封面、开本、护封、印刷、装订等要素和环节形成一个有机整体。好的装帧设计能够准确、形象、生动地传达书籍的内容和精神实质,并且符合特定读者群体的接受心理,使人爱不释手,印象深刻。

网页设计是计算机技术、网络技术结合艺术而发展起来的艺术种类,是网站的重要构成部分。网页设计包括网页图像、文字、色彩、动画、编排和界面设计等,它最终要体现出综合性、交互性和虚拟性特征。网页设计除了达到方便浏览、查找、交互的实际功能外,还要突出主题,层次分明,统一风格。网页是网站的门户,网页是否新颖、美观,具有吸引力,直接影响人们进一步的深入,影响访问量和点击率。

5. 广告设计

广告，顾名思义，广而告之。其直接目标是引起受众注意，进而产生态度、行为的变化。狭义的广告是指商业性广告，包括商品广告、企业广告、劳务广告，通过广告信息的传播，引起消费者的注意和态度变化，直至产生购买行为。广告按媒体性质可分为印刷品广告、电子广告、户外广告、交通工具广告、网络广告等（图5-9～图5-11）。随着社会的发展，很多新兴媒体不断出现并普及，媒体的形式越来越丰富，为广告的投放增添了巨大的空间。

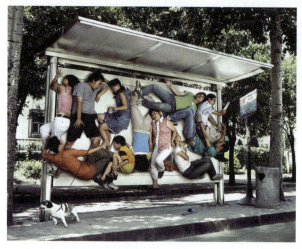

图5-9 《龙玺户外广告奖——吸引篇》

图5-10 中国电信户外广告

图5-11 中国台湾黛安芬百年企业形象设计广告系列

商业广告的设计，必须在科学、系统、全面的广告调查基础上，根据广告目标策略和广告整体策划的导向实施设计，避免凭借主观想象和个人喜好的盲目设计。因为，广告的最终目的是要让受众购买广告产品，广告设计必须抓住受众的心理，做到有的放矢，直击目标。

一个成功的广告，应该能立刻引起注意，并且吸引人进一步关注广告的内容；主题还要容易被记忆，引起的联想和感觉是预期的。根据美国 E.S. 鲁易斯提出的广告目标层级反应模式 AIDA 模式：attention（注意）→ interest（兴趣）→ desire（欲望）→ action（行动），作为视觉传达的广告设计就是要通过各种手段将广告信息设计成易于接收者感知和理解的视觉符号，达到影响其态度和行为的目的。

6. CI 设计

CI 是英文 corporate identity 的缩写，即企业形象；CIS（corporate identity system）即"企业形象识别系统"。CI 包括 MI（mind identity，企业理念识别）、BI（behavior identity，企业行为识别）、VI

(visual identity,视觉形象识别）三大部分。其中企业理念包括经营准则、企业目标、企业口号、企业精神等；企业行为是由企业理念支配的，包括企业内部行为和外部行为；视觉形象识别设计是企业所有视觉符号的统一设计，是具体化、视觉化的传达形式。在 CI 系统中，MI 是核心，BI 和 VI 围绕其展开工作，优秀的 BI 和 VI 设计能够准确传达出独特的企业精神。

对视觉传达设计而言，离其最近的 VI 设计部分一般包括基础要素设计和应用设计。基础要素设计包括企业名称、企业标志、企业标准字体、标准色等的设计（图 5-12）；应用设计就是把这些基本要素应用在销售、办公、制服、包装、展示、产品、建筑物、交通工具、宣传媒体等方面的设计（图 5-13），例如，销售方面的商店布置、橱窗展示、包装袋等；办公方面的信纸、信封、名片、文件袋等。

部分，这是自 20 世纪 80 年代对国外 CI 理论引入，结合中国企业、市场的特性，走过的特殊阶段。中国内地的 CI 实践经历了 20 多年的实践、探索，随着市场的成熟，必将走上 MI、BI 和 VI 三位一体的全方位操作阶段。

图 5-13　美国现代设计奠基人雷蒙·罗维为壳牌公司设计的标志和制服

图 5-12　雷蒙·罗维设计的部分企业标志

VI 设计一要通过视觉的形式语言准确传达企业精神特质，保持企业形象的统一性、系统性、规范性，进行有效传播；另外还要求设计师对视觉要素整体把握，遵循标准化、统一化、规范化、适用性等原则。

CI 设计必须贯彻理念、设计、市场三位一体的结合和反复调整的思想。中国式 CI 往往强调 VI 设计

7. 包装设计

在现代社会，产品上市单纯依靠自身质的优异性是不足以取胜的。包装一方面起着保护商品、减少损耗、方便运储的功能；同时又要让消费者迅速明确品名、生产企业、数量、质量等；还要具有美化商品、宣传商品、提高商品价值、诱发消费者的购买欲望、促进销售的作用。包装设计可以凸显品牌个性，对流通、销售等具有积极推动作用。

包装设计具有自身特有的艺术形式，设计者将图形、文字、色彩、编排等视觉传达要素综合运用到包装画面上，向消费者传递产品信息。信息不仅传达了产品基本情况和使用特点，还要体现设计者的思想以及所要表达的设计意图与风格，要在形式与内涵上有高度的统一（图 5-14）。

包装设计在商品与消费者之间架起了沟通的桥梁，随着商品竞争的加剧，人们对个性化商品的需求日增，对包装设计也提出了更高的要求。合理运用新材料、新技术，从产品自身特点出发，从包装的保护功能、方便功能、广告功能、销售功能、审美功能的实际出发，突破现有包装形式，成了许多商家、企业探讨的话题。

对产品而言,包装的生命周期是短暂的,几乎是购买商品后最先废弃的。因此,成本控制、资源合理利用、环境保护等问题引起人们的关注。我国包装设计领域一度进入过度包装、追求豪华奢侈的误区。这不但增加了消费负担,而且是一种极大的浪费,与我国大众消费水平不相符合。目前,在生态保护、绿色设计的大氛围下,适度包装、绿色包装已成为全球设计界的共识,许多国家已经通过立法对包装进行了限制,对包装所造成的污染和浪费进行了有效的控制。我国目前的能源、材料紧张,包装设计不能无视这一现实问题的存在。

包装设计应该充分考虑设计对象和设计目标,尽可能使包装的成本降到最低限度,同时也不丧失其功能,如何在二者之间找到平衡点,便是设计工作者们要思考的问题了。包装设计还必须以市场调查为基础,从企业、产品、消费者三个方面进行科学分析、定位,做到信息准确、外观有吸引力,彰显品牌个性特色。

图 5-14　日本传统风格的包装设计

8．展示设计

展示设计又称陈列设计,是指对展出的物品按特定的主题和目的加以摆设和演示的设计(图5-15),包括空间环境、道具、照明、特定展品、陈列方式及各种信息媒体等方面的综合性设计,创造出一种能与观众沟通、传达信息的活动场所和空间。这些空间包括博物馆、科技馆、美术馆、博览会和各种展销、展览会等场所,商场的内外橱窗及展台、货架陈设也属于展示设计的范畴。早期的展示主要通过观看展品和图片传达信息,或把店铺货架上的商品加以布置摆放和简单装潢,引起顾客的注意,起到诱导购买的作用。

图 5-15　宝洁公司玉兰油"梦幻之光"落地展台

随着时代的发展,展示设计也迅速发展成为一种综合性的空间视觉传达设计。展示设计包括展示物、场地、人和时间四个要素,在此基础上,整合形态、色彩、材料、照明、音像、道具等因素,全面调动观众的视觉、听觉、触觉,甚至嗅觉和味觉等一切感知能力,营造人与物的互动交流空间。

此外,展示设计还应充分考虑展示时间的长短、展示空间的大小、展品的视觉位置、人流的动向、视线的移动、兴奋点的设置以及观众的年龄、性别、兴趣、职业等因素,把展示场地设计成一个理想的信息传达环境。

展示设计还包括各种具体制作设计,如人体工程设计、道具设计等多项环节;此外还要考虑观众的其他需求,如洗手间、收银台、休息场所以及安全标识等,尽可能做到全面和人性化,让顾客在展示活动中安全、舒适,为最终的展示目的和展示效果服务(图 5-16)。

↑ 图 5-16　图书展示

9. 影像设计

影像设计是影视图像设计和计算机影像设计的总称,是指运用摄像与制作技术结合而成的信息图像设计。影像设计按照特定的设计主题拍摄或制作图像,是一种动态的在四维空间进行的视觉形态创造,因而信息的传递与展示具有鲜明生动的优势,是其他媒体无法比拟的(图 5-17)。

↑ 图 5-17　SEGA 足球游戏影像

自 19 世纪面世以来的电影,在图像、声音、色彩和立体空间方面都有了很大发展,它是现代最具综合性的艺术形式之一。"蒙太奇"是其主要技术语言,相当于英语 editing(剪辑),与"编辑"同义。蒙太奇是从法国建筑学上借来的名词,原意是把各种材料按照总的计划安装在一起,使它们各自的作用上升到更高的境界。在电影图像设计中,可以利用蒙太奇使镜头之间通过组接,获得更为深广的含义。

计算机图像设计,不仅包括计算机动画,还包括现代影视合成编辑。其范畴已经由以往单纯的印刷设计发展到影视图形图像和多媒体图形设计上,广泛应用于企业、产品形象宣传,影视、网络广告、MTV 及影视作品中。计算机图像设计运用计算机图形图像处理软件,在效果和效率上,远远超出了传统设计。

5.2　产　品　设　计

产品设计是物质实体的设计,包括对产品的功能、形态、色彩、质感。由于商业竞争的日益激烈,产品的使用生命周期越来越短,导致产品的个性特征和深入了解消费者心理特征已被放在产品设计的首位。市场消费群体的细化,使以前的大众产品向满足人们物质和精神需求的个性发展(图 5-18 和图 5-19)。

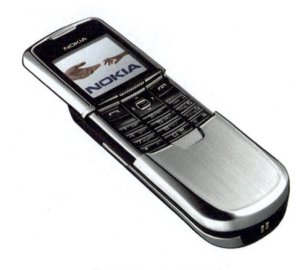

🕂 图5-18 产品设计（1）

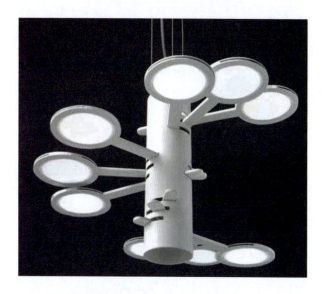

🕂 图5-19 产品设计（2）

设计的目的是人而不是物，产品作为实现生活方式的手段，必须在一定的时空环境、文化氛围和生活方式各种相互联系的要素整体作用下，才能实现产品系统的功能意义。个性化产品体现的是对于自我价值的理解和自我定位。产品形象个性化特征的表现，一般是对某一造型构成要素在线型、材质、结构、位置等细节方面进行独特的设计，使产品具有相同或类似的识别要素，在产品设计上重复与强化，对消费者产生明显的视觉刺激作用，形成统一而又连续的视觉印象。这些特征越具有强烈的个性，就越有利于在消费者心目中形成记忆特征，甚至成为企业形象的第二标志，使消费者通过产品外观造型便可以准确判断出企业品牌，迅速联想到企业的整体形象。

相当多的世界著名公司将企业文化、设计风格一贯地融入其不同类型、不同型号的全线产品中，鲜明的产品整体形象识别的风格化表现，一方面有利于树立规模统一的企业形象；另一方面可以传递企业的独特文化内涵。在产品设计外观形态、材料质地、色彩选用上，适时反映现代人的审美取向和心理状态，能够促进销售。设计师应有敏锐的观察生活的能力，从需要出发，去分析新产品的开发所包含的形态、功能、结构、材料、色彩工艺等物质条件，还需要分析市场、价格、环境、心理等精神因素，大胆突破旧有的框架，以全新的概念从整体出发，找准消费者脉搏，不断开拓设计的新领域。使产品设计真正做到以社会生活需要为基础，成为科学技术和文化艺术相结合的产物。

5.2.1 家具设计

随着物质生活和文化生活水平的不断提高，人们的思想意识和审美观念发生了深刻变化。家具不仅是一种功能产品，更是一种精神产品，具有某种文化内涵。生活方式的改变为家具的创新设计提供了层出不穷的设计思路。家具的新的功能内容、新的外观设计、新的结构方式、新的装饰方法等构成家具产品的创新设计（图5-20和图5-21）。

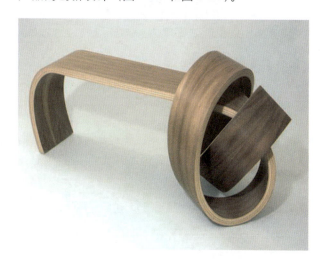

🕂 图5-20 家具设计（1）

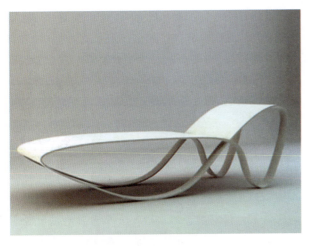

↑ 图 5-21　家具设计（2）

5.2.2　工业设计

工业设计作为 20 世纪 20 年代确立起来的一门新兴学科，是批量生产的现代化工业及商品竞争的产物。是伴随着现代工业、科技发展起来的复合型、边缘性学科，同时又是一个新兴产业。它融自然科学、社会科学、综合技术、艺术、人文环境等因素于一体，使工业产品的外观、性能、结构相协调，在确保产品技术功能的同时，给人以美的享受，不断满足消费者的物质与精神需求，它是沟通和联系"人——产品——环境——社会"的中介，会直接影响人类的生活方式。工业设计具有鲜明的时代特征，它能反映不同时代、不同地域、不同文化、不同民族的物质生产水平，反映人们的意识形态和生产方式（图 5-22）。

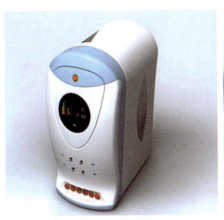

↑ 图 5-22　工业设计

5.2.3　容器设计

单纯依靠产品自身的优异性并不能满足商家及消费者的需求，它还要受到容器与包装等众多外在条件的制约，容器作为一件包容产品的物体，同时具有一定的艺术魅力，它可以通过自己美好的造型、色彩、质感等手段使消费者产生一个良好的心境，加深消费者对该产品的印象；也可能因为拙劣的质量与工艺，让消费者产生反感并导致对商品的厌倦。

容器作为消费者不断接触的物体，具备连续使用性，可以刺激消费者重复购买使用该商品的美好愿望。尤其是一些液体、粉粒状的产品更离不开容器，某些高档的产品还需要容器具备一种独特的艺术造型。同时，容器并非单纯的器物，尤其在酒类、化妆品类等众多产品类别中，发挥着包装都难以体现的持久魅力。容器对于生产者而言，它起到保护产品，向消费阶段过渡的作用（图 5-23～图 5-25）。

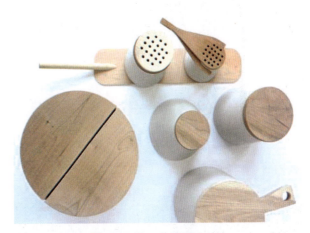

↑ 图 5-23　容器设计（1）

5.2.4　服装设计

人类对自身形体进行再造的愿望和行动不亚于对其他自然形态的再造。其中服装设计就是人的形体再造的最主要、最集中、最普遍的表现形式。服装设计又将人的形体再造、情感、生态性列为设计的重要因素（图 5-26）。

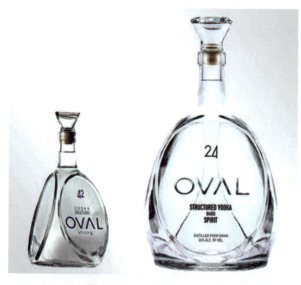

图 5-24　容器设计（2）

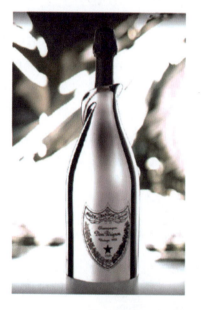
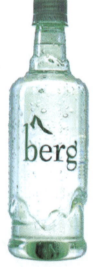

图 5-25　容器设计（3）

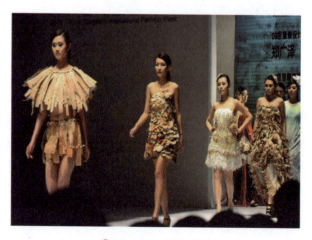

图 5-26　服装设计

5.3　环境设计

　　环境设计是对人类的生存空间进行的设计。区别于产品设计，环境设计创造的是人类的生存空间，而产品设计创造是空间中的要素。

　　环境设计包括城市规划、景观设计、建筑设计、室内设计等，是综合自然、社会、人文等因素而进行的整体设计。环境艺术设计是一个时代极其重要而不可缺少的部分，尤其在人类生存环境日益恶化的今天，人与环境的问题就显得更为重要和紧迫。环境艺术设计正是利用环境这个人类赖以生存的资源，协调"人——建筑——环境"三者之间的相互关系，使其成为和谐统一、美好舒适的人类活动空间和生存环境。

　　人是环境设计的主体和服务目标，人类的环境需求决定着环境设计的方向。当代人的环境需求，表现为回归自然、尊重文化、高享受和高情感的多元性、自娱性与个性化倾向。当代环境设计，应以当代人的环境需求为设计导向，为人类创造出物质与精神并重的理想的生活空间。

　　环境有自然环境与人工环境之分，自然环境经设计改造而成为人工环境。人工环境按空间形式可分为建筑内环境与建筑外环境；按功能可分为居住环境、学习环境、医疗环境、工作环境、休闲娱乐环境和商业环境等。而环境设计类型的划分，设计界与理论界都没有统一的划分标准与方法。一般习惯上，大致按空间形式分为城市规划、建筑设计、室内设计、室外设计和公共艺术设计。

5.3.1　城市规划设计

　　城市作为人类生活、工作的大环境，人口密度大、消费生产过度集中、交通紧张、"三废"污染等，成为目前亟待解决的重大社会问题。城市规划设计，是指在一定时期内为实现经济与社会发展目标，对城市环境的建设发展进行综合的规划部署，以创造

满足城市居民共同生活、工作所需要的安全、健康、便利、舒适的城市环境。

城市规划的内容一般包括：研究和计划城市发展的性质、人口规模和用地范围；拟订工业、民居、文教、行政、道路、广场、交通、园林用地等各类设施的建设规模、标准和要求；确定城市布局和用地的配置，使之各得其所、互补发展、充分发挥综合效能。城市规划还应注意保护和改善城市生态环境，防止污染和公害；保护历史文化遗产、城市传统风貌、地方特色和自然景观。

我国战国时期的工艺专著《考工记》记载了都城规划制度："匠人营国，方九里，旁三门，国中九经九纬，经涂九轨，左祖右社，面朝后市。"所述表明城市的规划很有建制，道路纵横有序，城市中的设施、建筑以功能分区，避免了混乱。中国的经济正处在高速发展时期，城市建设也在加紧步伐。新城市的出现，老城市的改造面临着很多问题。城市老城区的改造，好比一张画完的画一样，重新再修改，羁绊甚多，设计的类型施展的空间有限，要下很多功夫，结果还未必如意。新兴城市在规划上有相对灵活的余地，应该充分利用这一点进行科学规划设计，做到合理、适用。

今天城市的规划比过去的都城设计面临的问题要复杂上千倍，规划设计的好坏，直接影响人们的正常生活和经济建设。城市规划必须依照国家的建设方针、国民经济计划、城市原有的基础和自然条件，以及居民的生产、生活备方面的要求和经济的可能条件，进行研究和规划设计。在2007年10月28日全国人民代表大会第三十次会议通过的《城乡规划法》中，明确提出，禁止单位或个人随意干预和变更规划，修改省或城镇体系规划、城市总体规划、镇总体规划前，组织编制机关应对原规划的实施情况进行总结，并向原审批机关报告；修改涉及城市总体规划、镇总体规划强制性内容的，应当先向原审批机关提出专题报告，经同意后，方可编制修改方案。以立法的形式给城市规划进行了规范和约束，有效防止"政绩工程""形象工程"造成的损失和浪费。《城乡规划法》同时规定，规划报批前应向社会公告；城乡规划注重保护文化遗产等强制性内容，反映出城市规划与人们生活的关系密切程度。

5.3.2 建筑设计

广义地讲，建筑设计是对一座建筑物的全部建设工程内容的设计，包括使用空间的合理组织、建筑物与周围环境、室内外造型与表面艺术处理、各个体面或空间的组合、建筑与技术的综合处理等。并对材料、人工、施工安装方法与技术安排作出系统规划。涉及建筑学、艺术学、物理学、给排水、采暖通风、空气调节、电气、煤气、消防、建材、自动化控制管理、工程预决算、园林绿化、室内外环境艺术等学科专业，需要各项科学技术人员的通力合作。建筑设计师必须把握全局，综合考虑各专业的协同关系，全面统筹解决各种问题。

狭义地讲，建筑设计是指对建筑物的结构、空间及造型、功能等方面进行的设计。建筑的功能、物质技术条件和建筑形象，即实用、坚固和美观，是构成建筑的三个基本要素，它们是目的、手段和表现形式的关系。建筑设计师的主要工作，就是要完美地处理好这三者之间的关系。

建筑设计有三大特征：一是实用和审美的双重价值，是建筑设计的本质属性；二是技术性，每一个时代的建筑都根据当时的技术水平来建造，科技的进步为建筑艺术的发展提供了有力支持。从史前的半地面建筑到2008奥运主场馆"鸟巢"，工程技术的发展确实为建筑设计提供了太多的可能；三是建筑与环境的统一，建筑的艺术性要求建筑与周围的环境互相配合，融为一体，这是构成建筑美的重要条件。

建筑历来被当作造型艺术的一个门类，事实上，建筑既不是单纯的艺术创作，也不是单纯的技术工程，而是两者密切结合、多学科交叉的综合性设计。建筑设计不仅要满足人们对建筑的物质需要，也要

满足人们对建筑的精神需要。

当代的建筑设计，既要注重单体建筑的比例式样，更要注重群体空间的组合构成；既要注重建筑实体本身，更要注意建筑之间、建筑与环境之间"虚"的空间；既要注重建筑本身的外观美，更要注重建筑与周边环境的协调配合。

5.3.3 室内设计

室内设计，即对建筑内部空间进行的设计。具体地说，是根据室内空间的实际情形与使用性质，运用物质技术手段和艺术处理手段，创造出功能合理、美观舒适、符合使用者生理与心理要求的室内空间环境的设计。

室内设计不等同于室内装饰。室内设计是总体概念。室内装饰只是其中的一个方面，它只是指对空间围护表面进行的装点修饰。室内设计包含四个主要内容：一是空间设计，即是对建筑提供的室内空间进行组织调整，形成所需的空间结构；二是装修设计，即对空间围护实体的界面，如墙面、地面、天花板等进行设计处理；三是陈设设计，即对室内空间的陈设物品，如家具、设施、艺术品、灯具、绿化等进行设计处理；四是物理环境设计，即对室内温度、采暖、通风、温湿调节等方面的设计处理。

室内设计大体可分为住宅室内设计、集体性公共室内设计（学校、医院、办公楼、幼儿园等）、开放性公共室内设计（宾馆、饭店、影剧院、商场、车站等）和专门性室内设计（汽车、船舶和飞机体内设计）。类型不同，设计内容与要求也有很大的差异。

5.3.4 室外设计

室外设计泛指对所有建筑外部空间进行的环境设计，又称景观设计（landscape design），包括了园林设计，还包括庭院、街道、公园、广场、道路、桥梁、河边、绿地等所有生活区、工商业区、娱乐区等室外空间的设计。随着近年公众环境意识的增强，室外环境设计日益受到重视。

室外设计的空间不是无限延伸的自然空间，它有一定的界限。但室外设计是与自然环境联系最密切的设计。"场地识别感"是室外设计的创作原则之一，室外设计必须巧妙地结合利用环境中的自然要素与人工要素，创造出融合于自然、源于自然而又胜于自然的室外环境。

5.3.5 公共艺术设计

公共艺术设计是指在开放性的公共空间中进行的艺术创造与相应的环境设计。这类空间包括街道、公园、广场、车站、机场、公共大厅等室内外公共活动场所。所以，公共艺术设计在一定程度上和室内设计与室外设计的范围重合。但是，公共艺术设计的主体是公共艺术品的创作与陈设。现代公共艺术设计，正是兴起于西方国家让美术作品走出美术馆、走向大众的运动。

公共艺术是一个城市的形象展现，是市民精神的视觉呈现，不仅美化城市环境，还体现出城市的文明素质和精神风貌。公共艺术涉及的范围很广，包括雕塑、绘画、摄影、广告、电子音像、表演、音乐以及园艺等。

以上是对设计进行的类型划分，这种划分方法方便找到各种设计的共性，同时也能清楚每一设计类型的个性，但并不是绝对的、最后的划分。在社会、经济和技术高速发展的今天，各种设计类型不断相互吸收、借鉴、融合产生新的设计类型，在未来，设计的面貌会更加丰富和多元化。

5.4 染织服装设计

5.4.1 染织设计

1. 染织工艺

染织工艺是一门历史悠久的传统工艺，包括印染工艺和织造工艺，在现代设计中具有独特的作

用。染织品由于原料、织造、工艺条件和用途不同，花色品种丰富多彩。所谓织物，它是由相互垂直排列在一个平面的并按照一定的顺序相互连接的两组纱所形成的物体。织物的范围很广，依照用以纺制经纬纱的纤维材料的性质和种类，织物可分成棉织物、麻织物、毛织物、丝织物和化纤织物等。纺织纤维材料又可分为天然纤维和化学纤维，天然纤维包括动物纤维和植物纤维，植物纤维如棉、麻等；动物纤维如羊毛、驼毛、兔毛、蚕丝等；化学纤维又分为人造纤维和合成纤维两种。

(1) 印染

印染包括两种不同的工程和手法，即印花和染色，其原理相似，加工方法不同。印花是将有色物质局部加工在织物上，是用染料或涂料在织物上形成花纹图案的工序；染色是将染料均匀地分布在织物上。印花时需得到轮廓清晰的花纹图案，它是利用浆料作染色介质，把染料配制成印花色浆，印于织物上，再经过烘燥、蒸化等一系列处理，使染料渗入织物，而达到染色作用。

织物印花是一门化学、物理、机械、艺术设计等结合的综合性科学技术，随着科学技术、机械加工、新型材料、新染料、新工艺等不断出现和广泛应用，印花方法也相继有多种多样。依设备不同可分为机械印花和手工印花两大类，它们各有不同的特点和用途。机械印花有辊筒印花、全自动平板网印印花和圆网印花等。依工艺不同可分为直接印花、防染印花、消色印花和转移印花等。依环境和需要不同可分为立体印花、发光印花、变色印花、气息印花等特殊印花方法。依使用织物的不同可分为棉布印花、丝绸印花、化纤印花、麻布印花等。

(2) 织造

经纱与纬纱交织的过程称为织造。织物根据外观及组织性质的不同，可分为原组织（无花纹组织或基本组织）、小花纹组织、复杂组织、大花纹组织（提花组织）。大花纹组织是把上述三种组织用各种结合的方法联合而成，在提花机上织造的织物组织，又称大提花组织。大提花织物的特点是织物上织有大花，它是通过提花机的专门加工，用一种组织为底，用另一种组织显示花纹图案，以织物组织的经纬纱线有规律的沉浮经纬来表现图案形象，并且利用纤维的性能、纱支的形态、组织的变化、色经色纬的相互交错所产生的闪色效应等相互衬托。如提花丝绸被面、丝织墙布中的织锦缎、古香缎、窗帘布、丝织服用面料、毛巾被、提花枕巾、浴巾等产品。

印花与提花织物有相同也有差异，印花与提花织物图案设计的形式美法则是一致的，均运用对立统一规律和均齐、平衡、重复、节奏、韵律、对比调和等法则；所不同的是印花图案设计可随意挥洒，虽有工艺条件限制，但表现起来灵活自如，大提花织物图案设计，其纹样只能表现纹样的形态、大小等，花纹各部分组织则只有通过意匠纸才能表现出来（图 5-27）。

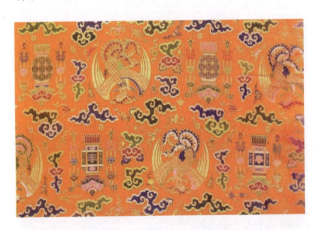

⬆ 图 5-27 杏黄地云团凤灯笼妆花缎（织花）

2. 染织图案设计

印染织造品种类繁多，应用广泛，遍布人们日常生活的各个方面。各种染织品类的生产，在创造社会环境中起着重要的作用，染织品依用途来分主要有以下几类：床上用染织品，包括床单、床罩、被罩、床垫套、毛巾被、靠垫、各种毯子及枕套等。卧室内用染织品，有沙发套、窗帘、帐幔、台布、贴墙布等。服装面料染织品，有棉布印花、丝绸印花、丝绸织花、针织印花、丝绸织印结合、蜡染和扎染等面料。与服

装配套用染织品,有方巾、围巾、手帕、提背包、领带、帽子等。卫生间用染织品,有大小浴巾、浴幔、浴衣等。旅游用染织品,有游泳衣、太阳伞、沙滩装等。因此,染织图案设计适应人们生活需求,可以为人创造一个更舒适、更完美的生活空间,创造一个美的生活环境（图5-28～图5-30）。

图5-28　印花设计

图5-29　贵州蜡染

（1）染织图案造型的基本形式

① 写实造型

图案设计中,应用最广的就是写实造型,它是取材于客观自然形态,以自然对象为基础,运用图案概括、提炼的艺术手法塑造的一种艺术形象。既保留着原有对象的基本特征,具有现实形态最基本的美感因素,同时比自然形态更典型、更艺术化。纺织图案中常用的花果草木、鸟兽虫鱼、山川景色、园林风光等题材均属此类。写实造型是图案设计中最基本的素材,也是内容最丰富的素材。

图5-30　蜡染

② 纯形造型

纯形造型是以点、线、面等几何形态作为造型元素,进行几何形态多种变化形成的抽象形象,它往往以明确、简洁且具有一定的韵律为基本特点,大体包括三大类型：直韵几何形,以直线、斜线、射线、多角形、多边形等为内容,具有整齐、秩序、和谐之美。曲韵几何形,以圆、弧、曲线为内容,具有动态自然、变化委婉、连绵不断的阴柔之美。组合韵几何形,是既有直线又有曲线成分的混合型,有曲直变化,对比恰当。

③ 装饰造型

装饰造型是把自然形象进行变形处理,使之符合理念化的一种装饰形象,是设计者采用提炼、夸张、添加、变形等造型手法进行创造的一种新的图案形态,风格特异,富有启发性。装饰形象并非以表现对象为目的,而是以对象为素材,变化为法则,在设计中创造新的、符合美的规律的形态构成,带有人为创造的明显因素。火腿纹、宝树花纹、龙凤纹以及形形色色的现代图案所采用的艺术形象,都属于装饰形造型。

④ 组合形造型

组合形造型包括两类：一类是由多个相同形或相似形进行有规律性的组合和非规律性的组合，或运用空间与形、形与形的重复变化，构成富有多因素的节奏感、韵律感，通过形的重复、渐变产生富有秩序的无限变动，使人的视觉出现新颖、奇特的美感效果；另一类是把精神气质、象征含义方面具有内在联系的图案内容巧妙地融合在某一图形中，形成组合形造型，如五福捧寿图案、凤穿牡丹图案等，这类造型图案要求组合内容自然贴切，形式统一，处理手法大体一致，具有协调统一、内涵丰富而韵味无穷的艺术特点。

(2) 染织图案造型的美感因素

染织图案的造型在整个染织图案设计中具有举足轻重的作用，图案造型是否精致完美，影响着整体设计的质量。染织图案设计要适合于生产工艺的制作要求，适应于人们的审美心理，要考虑形式因素和实用因素等。

① 形式因素

染织图案的造型是否协调、完美，在一定程度上是通过人的视知觉的感受来体验的。直线造型给人以挺拔、刚直的感觉；曲线造型给人以柔软、飘逸的感觉。平时，人们喜爱花卉，有各种因素所致，但在外形上，较多地表现为波纹式的曲线是其中一个重要因素。染织图案设计要考虑的形式要素包括图案的形状、大小、空间位置、肌理、重心、明暗、色彩等。染织图案造型过程中，可通过模仿自然界中可感知的物质成分（如大理石纹、木纹），给人以不同质感的视觉肌理感受；也可通过形态的变化，给人以粗糙、光滑、柔软、尖硬的触觉肌理感受。染织图案设计不仅要考虑众多形式因素，还要遵循统一与多样、平衡与节奏、比例与尺度等形式规律和法则。

② 实用因素

染织品除了一部分工艺品以外，大部分是要通过市场销售进入人们的生活，为人们的生活服务的。因此，染织图案设计就要充分考虑染织品的实用功能和实用因素。一是使用对象，由于性别、年龄、文化修养、地域变化、阶层结构的区别而产生的审美观、选择性的差异。二是用途与使用方法，匹料图案的连续性、件料图案的独立性、室内装饰的整体性，由此而提出的图案造型要求。三是流行趋向，图案形象的总体发展趋向和流行特点。流行趋向是染织图案造型变化的温度计，灵敏地反映着市场变化的脉络，对其变化的特点、发展趋势及共规律作相应的观察和研究，对图案设计是十分有益的。四是纤维材料应用，纺织材料来源广泛、种类繁多，色彩绚丽多彩。以动植物纤维为主体的天然纤维，以人造纤维、合成纤维为主体的化学纤维，如将这些种类繁杂的纤维加以不同的组织配合，则能产生花色繁多的染织产品。由于染织产品的千差万别，与其相配的花纹造型则应有较强的对应适合性。五是工艺特点，成形产品通过何种加工手段制成，具体产生流程和工艺要求，由此产生对造型设计的具体制约。

5.4.2 服装设计

服装是伴随着人类的产生和发展而发展的人类生活的必需品，最初是为了保暖御寒和保护身体，随着社会的发展，服装的功能扩展到社会功能、审美功能等，因此服装的制作就不仅要考虑实用耐穿，还要考虑美观、时尚、高雅和个性等因素，因而专门的服装设计行业就诞生了。服装设计是运用一定的思维形式、美学规律和设计程序，将其设计构思以绘画的手段表现出来，并选择适当的材料，通过相应的剪裁方法和缝制工艺，使其设想进一步实物化的过程。与其他设计相比，服装设计的独特性在于它是以各种不同的人体作为造型的对象，所以，服装设计不仅是对材料和色彩的设计，人体着装后的整体状态也是服装设计的一部分。

在服装设计过程中，应该对服装穿着者主观和客观方面有充分的了解，使设计有很强的针对性和鲜明的主体特色，这些因素和条件通常包括：

① 对象。服装设计要了解穿着的对象，考虑其个人特点和特殊需求。因为个人的性别、年龄、经济收入、职业、文化程度、社会地位、生活习惯等不同，对服装的需求也不一样。另外，还要了解穿着对象

的体型、肤色、兴趣、爱好等,这些都将直接影响他们对服装的喜好。

② 时间。服装的穿着具有明显的时间性,主要表现在两个方面,一是时令季节,即春、夏、秋、冬,在明显的季节变化时,人们会选择不同的面料、款式、色彩;二是具体时刻,即一天之中,从早到晚的服装更替,有居家服、上班装、晚礼服、睡衣等。同时,服装行业是一个不断追求时尚和流行的行业,服装设计应具有超前的时间意识,把握流行的趋势,引导人们的消费动向。

③ 场合。人是社会性动物,服装穿着的场合,是服装设计必须考虑的因素。这种因素包括两个方面,一是自然环境,二是社会环境。自然环境指居住地域的不同,如:寒带、温带、热带、亚洲、欧洲等,每个地区都有其独特的风土人情和风俗习惯,所产生的穿着方式也各不相同;社会环境是指在人类社会生活中也有不同场合(上班、社交、休闲、运动等)的约束,服装设计要考虑不同场所中人们着装的需求与爱好,以及一定场合中礼仪和习俗的要求。

④ 目的。人类服装产生之初是为了保暖,具有人体保护、气候适应、遮羞装饰等目的。随着时代的发展,服装除了防寒避暑和保护身体之外,还有个人的个性需求、审美需求和社会需求。人们通过服装显示个性与风采,吸引他人的目光;也通过服装来显示教养和身份、礼仪与威仪等。目的不同,穿着中对服装的要求自然也就不一样。

⑤ 经济。美的服装可以成为可鉴赏的艺术品,但它更是一种具有实用价值的商品,购买现成的服装已成为当今社会的普遍现象,经济效益也就成为检验设计好坏的因素之一。因此,服装设计者必须认识到经济核算的重要性,使服装在求新、求美、求舒适的同时,也求得较好的经济效益。

1. 服装设计的特性

服装设计作为造型艺术的一个门类,作为设计的一个门类,既是一种实用艺术,也是一种工业生产行业,因此,在设计内容、形式和手法等方面有其自身的特性。

(1) 服装设计以人体为中心

人体是服装设计造型的基础,同时服装设计也要以人体来穿着和展示才能得以完成。因此,服装设计在造型上变化幅度不可能很大,必须以人体为依据,并受到人体结构和尺度的制约。不同地区、不同年龄、不同性别人的体态和骨骼不尽相同,服装在人体运动状态和静止状态中的形态也有所区别,只有深入观察、分析、了解人体的结构以及人体在运动中的特征,才能利用各种艺术和技术手段使服装的美得到充分的发挥。因此,服装设计在满足实用的基础上应密切结合人体的形态特征,利用外形设计和内在结构的设计强调人体优美造型,扬长避短,充分体现人体美,展示服装与人体完美结合的整体魅力(图5-31)。

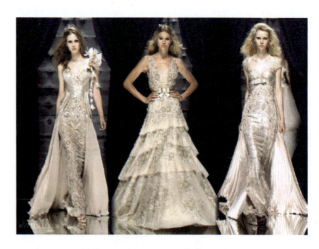

图5-31　服装展示

(2) 服装设计具有综合性

服装设计是一种综合性的工作,体现了材质、款式、色彩、工艺等多方面的美感,也体现了艺术与技术的整体美学结构。服饰材料的质感肌理和纹样色彩,服装款式的形态特点和造型美感,都能表达出各种服装的实用功能和装饰个性,而服装制作技艺则是使这种实用功能和装饰个性得以完美显现的至关重要的手段。艺术与技术两者的协调统一,就能使服装充分展示出材料、造型、技巧等多方面的美感,从而使服装在其内涵气质与外观风貌上具有特有的艺术形象和美学意味。同时,作为一名优秀的服

装设计师还必须了解、熟悉和及时关注服装文化内涵的体现、服装流行趋势的预测、人们衣着心理的把握、市场消费动态的变化等。

(3) 服装设计具有民族文化性

在人类社会历史发展中，世界上不同国家、地区和民族的人民，由于各自的地域环境、社会历史、生态习性和文化背景的熏陶与影响，形成了各具特色的服装形式和服饰艺术，也形成了不尽相同的衣着审美观念。服装设计的民族文化性，就是指在设计中突出不同民族衣着文化的习惯和传统，使服装体现出各自民族的心态与审美观念。然而，民族文化不仅有继承性，也有演变性，这种演变性是受社会文化思潮和人们审美意识影响的。现代服装设计中的民族性，其根本要求应该是更深刻地反映其民族文化的精髓，表达出民族精神和人们心底的情感和愿望，体现时代脉搏，抓住时代精神和时尚潮流。

(4) 服装设计是艺术性和实用性的结合

服装设计的本质功能是在满足人们物质需求的同时满足其精神需求，服装设计是实用性和艺术性的结合。在整体的服装文化发展中，实用性服装和艺术性服装是其发展过程中缺一不可的两个方面。实用性服装是以满足人们的物质需求为主要目的，是服装文化发展的基础和根本；而艺术性服装其主要作用是不断地开拓和创新，推动服装的流行浪潮，引导市场的消费导向，弘扬和传播服装文化，为实用性服装寻找新的设计方向。我们经常看到的时装发布会中的作品即属于艺术性服装，这些极具创意性和审美性的服装既显示了设计师的创造才华，扩大和提升了品牌的影响力和知名度，同时，又带动和促进了实用化服装产品的销售，产生了巨大的经济效益，反过来，这些效益又为更新、更多的艺术性服装的产生提供了雄厚的经济基础。因而，服装的艺术性和实用性是一种螺旋形上升、相互依赖的关系。而在具体的服装设计中，要实用性和艺术性结合，讲究实用也要吸收艺术服装的审美、创意和时尚因素。

2．服装设计师

服装设计是艺术门类也是工业生产行业，是艺术与技术的结合，需要敏锐的艺术审美感受、杰出的想象力和艺术才华，也需要扎实的设计功底和严谨的科学技术知识，因而，一个优秀的服装设计师应具备多方面的综合条件和素质。

(1) 服装人体基本知识

服装设计服务的对象是各种不同体型的人，因此，作为服装设计师首先应该对人体的基本结构（图 5-32）、基本比例，以及男女人体的形体特征等有较为系统的认识，并能够用绘画的手段准确地表现出来。在绘制服装设计效果图时所运用的人体，称为服装人体。服装人体的特征是在写实人体的基础上经过提炼、取舍和美化而成的，成人的人体比例一般以 8.5 头身为标准，儿童根据个时期分为 4 头身到 7 头身的比例。服装人体在着装效果上更具时代美感和艺术审美价值，因此，我们在绘制服装设计效果图时均运用服装人体来表现其服装的整体效果。

(2) 服装色彩基本知识

服装设计中的色彩是创造服装的整体视觉效果的主要因素，着装效果在很大程度上取决于色彩处理的优劣。因此，服装色彩知识是服装设计师必须掌握的重要因素之一。它的研究内容包括色彩基础知识、服装色彩的对比与调和、服装色彩的特性、服装配色的美学原理、服装色彩的配色设计以及流行色等。

(3) 服装材料知识

服装材料即面料，是体现服装款式的基本素材，是服装设计中的重要因素。作为服装设计师，对于服装的材料要有较全面的了解和认识，以便掌握各种材料的特性，更好地运用材料来实现自己的设计构想。服装材料知识包括：原料的类别、织造的方法、印染的形式、衣料的性能、风格以及织物的后处理等。相对而言，设计师对服装材料的感性认识比理性认识更重要，良好的感性认识是选择服装材料可靠而有效的基础手段（图 5-33 和图 5-34）。

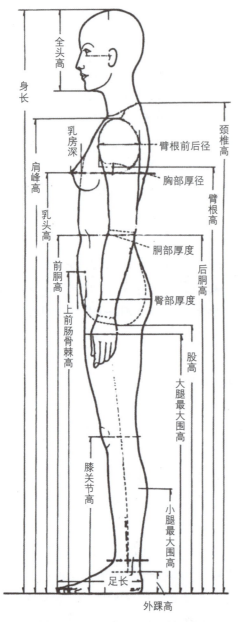

图 5-32　服装设计人体结构

图 5-33　日本三宅一生的作品注重服装材料的质感和肌理表达

图 5-34　日本三宅一生的作品

（4）服装工艺知识

服装设计的最终结果是制作出成衣，因此，作为设计师不仅要具备良好的艺术修养和造型基础，同时也要能够将自己的设计构想通过剪裁和缝制工艺，达到其设计的最佳效果。一般来说，服装工艺包括量体、制图、剪裁、缝制等工序。其中剪裁方法又分为平面剪裁法和立体剪裁法。

（5）服装理论知识

服装设计师还要掌握一定的服装理论知识，包括中外服装史、服饰美学、服装材料学、服装卫生学、服装心理学、市场学、营销学、社会学、经济学等。学好这些理论知识，有助于提高服装设计者的文化素质和艺术修养，更好地从宏观上认识服装设计的社会性和科学性，博取中外古今之长，把握服装设计的主流和脉搏。

（6）创造能力

服装设计师要有超前意识和创新意识，它是在流行的大潮中经过磨炼和掌握世界文化信息后逐渐

形成的。创新能力的培养是服装设计师必不可少的，设计师要对新事物有敏锐的观察能力、丰富的想象力，这样生活中的任何事物都能启发我们的创意。

5.5 多媒体设计

计算机的问世，对设计的发展具有里程碑的意义。计算机对设计的影响不仅表现在它能高效率地完成设计制作，而且给设计带来了新的风格和语言，使设计的工作程序及方法发生了相应的变化。从作为工具使用，到成为设计对象，计算机技术的发展似乎还远远没有显露其魅力。不可否认的是，计算机及相应的网络技术的普及，将使设计发生质的变化。

5.5.1 作为工具的计算机辅助设计

1．计算机丰富了设计手段

计算机的出现具有划时代的意义，传统的纸、笔、圆规已被键盘、鼠标代替。计算机为设计提供了原先手工所不能达到的精确程度和奇异效果。

随着性能的改进，计算机逐渐展示出独特的魅力，衍生出新的设计语言和设计方式。计算机硬件升级和软件开发的速度越来越快，功能越来越丰富，处理图形、图像和排版的方式越来越简洁自如，使设计师目不暇接，各类图形、图像、文字只需单击鼠标就可以任意组合、拆分，或精密规整，或新奇虚幻，是以往任何一种设计工具与手段所无法达到的。丰富多彩的视觉感受，使设计师在从事计算机辅助设计时，获得了崭新的表现形式和想象空间，逐步寻找到独特的语言。

虽然"手绘"设计有着漫长的历史，往往使一些早年从美术转向设计的人有难以割舍的情结。但是，计算机技术的应用为设计展示了广泛的应用前景，为设计带来极大的便利。计算机正在成为设计不可缺少的重要手段，成为设计师的密切伙伴。

2．计算机——一种便利的工具

然而，计算机仅仅是一种便利的工具，计算机的作用毕竟有限，终究无法代替人类的意志。如果设计师一味依赖于计算机来完成全部设计工作，无疑将会由主动地利用走向被动地成为计算机工具的深渊。因此，作为一种能够提高设计效率、激发设计创意的工具，计算机的辅助设计功能是第一位的。计算机在辅助设计师完成创意的同时，也吞噬着设计师的思想，使之疏于思考。优秀的设计师不能完全依赖于计算机，完善思想、生发创意远比更新手段重要，不要让计算机阻塞我们的设计思想。因此，没有艺术知识和技能的积累，没有创新意识，计算机知识对设计师而言是没有依托，也是没有意义的。设计创意使设计师的智慧和灵魂得到升华。计算机解放了手，但是并没有解放脑，直面屏幕的精神思维，需要坚实的知识、全面的修养和丰富的想象。人与机器的区别在于人的精神是原生的，而机器不管多么精密，仅仅是人类智慧的局部复制。

迅猛发展的科技，使设计观念正在发生转变，一场新的设计变革正在到来。作为设计师如何认识数字化信息社会，如何高起点构建设计观，形成科学、合理的设计思想至关重要。艺术化生存作为人类的一种理想追求，使设计应当与科技、艺术建立更紧密的联系，真正成为我们生活的一部分，成为衡量我们生活的尺度。从某种意义上说，设计师只有走出"象牙之塔"（不唯艺术），不做"机器之人"（不唯技术），摆脱纯艺术与纯精神的幻想，摆脱纯技术与纯物质的奴役，把经济、科技、艺术与物质、精神、社会生活相结合，才能创造出大众喜欢的设计。

5.5.2 多媒体设计及其特征

多媒体设计是指集声音、视频、图像、动画等多种媒体信息于一体的信息处理艺术。它把外部的媒体信息，经计算机加工处理后，以图片、文字、声音、动画、影像等多种方式输出，以达到丰富的互动效果。

多媒体设计的特征主要表现在：

① 综合性。它是计算机、声像、通信技术等的综合体。

② 交互性。它使人对媒体有更大、更自由的选择权和更多角度的观察点以及参与方式。

③ 虚拟性。其表现为通过计算机和网络技术构建的非真实的"现实景象"。

5.5.3 多媒体设计的形态

多媒体日渐融入我们的生活，已经成为一种生活和娱乐方式。技术与艺术、现实与虚拟、参与与互动、数字化观念是一种新的空间形式、一种新的思维方式。多媒体设计大致可分为网页设计、游戏设计、用户界面设计、虚拟现实设计等。

1．网页设计

互联网在连通世界的同时，也拓展了设计的形态，使设计走向了更广泛的领域。网络不仅为设计师提供了丰富的信息资源和发布途径，同时也提出了设计的新课题。基于网站建设所需的网页设计便是其中最为活跃的表现形式。

网页设计是伴随着计算机互联网络的产生而出现的多媒体设计。它是结合计算机网络技术和设计原理，按照设计目的和要求对网页的构成元素进行的设计。

文本、背景、按钮、图标、图像、表格、颜色、导航工具、背景音乐、动态影像等组成了网页视听元素，技术的不断发展使多媒体元素在网页设计中的运用越来越广泛。因此，网页设计已不是单纯的视觉传达设计，视听多媒体元素的有机组合，使这一载体的艺术表现性更加丰富。同时，网页还具有多屏、分页、嵌套等特性，要求设计师在注意单个页面形式与内容统一的同时，不能忽视同一主题下多个分页面的形式与内容的统一。由于超链接的出现，网页的组织结构更加丰富，浏览者可以在各种主题之间自由跳转，从而打破了以往人们接收信息的线性方式。因此，利用导航设计使网页间的链接、转换结构更加明确，也是网页设计的内容。

网页信息的动态更新与即时交互性，使浏览者以一个主动参与者的身份加入信息的加工、处理和发布之中，这就需要设计师不断创作新的网页，综合运用更多的媒体元素来设计网页，以满足浏览者对网络信息传输质量提出的更高要求。因此，多种媒体的综合运用是网页设计的特点之一，也是未来的发展方向。

2．游戏设计

游戏设计是虚拟和交互的艺术，是一种集剧情、艺术、音乐、动画、程序等为一体的复合技术。

游戏设计一般分为角色扮演游戏、模拟游戏、射击游戏、动作游戏、冒险游戏、运动游戏、桌面游戏、战略游戏及多种游戏形态要素的组合游戏。游戏设计的方向性、变化性、竞争性三个要素共同构成了游戏的游戏性。游戏性源于游戏规则，是游戏规则在游戏进程中的具体表现。

游戏设计涉及游戏类型、时代背景、模式、程序技术、表现手法、市场定位、研发时间等因素。游戏设计通常经历构想、引擎、玩法、人工智能、情节元素、特定元素和游戏间隙说明、图形用户界面、声音和音乐等阶段。

3．用户界面设计

用户界面，又称人机界面，是实现用户与计算机之间通信，以控制计算机或进行用户和计算机之间数据传送的系统部件。

（1）用户界面设计流程

用户界面设计流程分为结构设计、交互设计、视觉设计。

结构设计，是界面设计的骨架。通过对用户研究和任务分析，制订出整体架构。在结构设计中，目录体系的逻辑分类是用户易于理解和操作的重要前提。

交互设计的目的是使用户能简便地使用界面。界面功能的实现都是通过人与计算机的交互来完成的。因此，人的因素应作为设计的核心被体现出来。

视觉设计在结构设计的基础上,参照目标群体的心理和任务进行视觉设计,包括色彩、字体、页面等,以使用户愉快使用。

(2) 用户界面设计原则

① 界面直观原则。用户接触软件后对界面上对应的功能一目了然,不需要多少培训就可以方便使用。

② 界面一致性原则。一致性既包括使用标准控件,也指使用相同的信息表现方法,如在字体、标签风格、颜色、术语、显示错误信息等方面的一致。

③ 布局合理化原则。应注意在一个窗口内部所有控件的布局和信息组织的艺术性,使用户界面美观。

④ 鼠标与键盘对应原则。不仅可以使用鼠标,只用键盘也同样可以完成,即设计中加入一些必要的按钮和菜单项。

⑤ 向导使用原则。对于应用中某些固定的处理流程,用户须按照指定的顺序输入信息,为了使用户得到必要的应用,应使用向导,使用户使用功能时比较轻松明了。

4. 虚拟现实设计

虚拟现实设计,是美国军方开发研究出来的一项计算机技术。它通过专用软件,整合图像、声音、动画等,将三维的现实物体、环境等模拟成二维形式,再由数字媒介传播给人们。当人们通过该媒体浏览、观赏时就如身临其境一般,并且可以选择任一角度,观看任一范围内的场景或选择观看物体的任一角度。

虚拟现实不仅可以模拟现实的世界,更重要的是它可以虚拟出我们梦想中的天堂。展示给人更广阔的虚拟空间,并可在其间工作、学习、娱乐。虚拟现实最重要也是最诱人之处是其实时性和交互性。虚拟现实是由应用驱动的涉及众多学科的高新实用技术,是在计算机图形学、计算机仿真技术、人机接口技术、多媒体技术以及传感器技术的基础上发展起来的一门交叉技术。

第 6 章
设 计 师

这里所说的设计师，指的是现代职业设计师。职业设计师，是从事设计工作的人，是通过教育与经验，拥有设计的知识与理解力，以及设计的技能与技巧，而能成功地完成设计任务，并获得相应报酬的人。如果从威廉·莫里斯的年代算起，现代意义上职业设计师的出现已经有 150 多年的时间了。随着设计行业的发展，设计专业的分工越来越细，设计工具和方法的更新越来越快，设计任务也越来越复杂，设计师因此面临越来越多的挑战。必须保持着高度的敏感，既要在专业领域上不断学习，掌握过硬的专业能力，又要突破狭隘的专业局限，掌握与设计密切相关的艺术、文化、科技、经济、法律、生态学等领域的知识，只有这样，才能成为一个合格的、随时代不断进步、对社会有益的设计师。

6.1 设计师的产生和类型

6.1.1 设计师的产生

现代意义上设计师（designer）的概念，是在工业革命带来的现代化大生产的基础上产生的。18 世纪中叶开始的工业革命，使人类的生产、生活方式发生了巨大的变革；随着劳动力分工原则的推行，设计从生产中分离出来，并作为一个新兴的行业出现，开始从事专门设计工作的设计师便产生了。

从传统手工艺人到现代设计师，不仅在体制上有根本性的变化，在生产方式上也存在巨大的变革。手工匠是设计和生产一体化的个体劳动，他们无须与其他部门进行联系和沟通，他们既是设计者，也是生产者和销售者。现代设计师的工作需要许多部门的通力合作，而设计行业还是市场经济中的一个环节。设计师要与工程技术人员密切配合工作，而且与营销部门密切结合，通过市场反馈来改进设计、促进销售。设计部门是整个企业链条中的一个环节。设计师个人则是设计部门或团队中的一个成员，因此团队协作精神是现代设计师区别于手工匠的重要特征之一。

设计师作为一种社会角色的出现，正是从工业革命的发源地英国开始的。英国早期传奇式的家具设计师托马斯·奇彭代尔（Thomas Chippendale, 1718—1779）及其作品是 18 世纪的代表，他作为一个独立的设计师及其带领的团体，不仅制作工艺品，而且为客户提供了一整套设计的服务，形成从家具设计到贸易的一条龙分工合作体系。工艺美术运动创始人威廉·莫里斯（William Morris, 1834—1896）（图 6-1）是生活在 19 世纪后半期的英国杰出设计师，他和朋友成立了莫里斯·马歇尔·福克纳商行（1861—1875），这是第一家由设计师设计产品，并组织生产的机构或设计事务所，其业务包括壁纸图案、地毯图案、壁饰、日用陶瓷器皿、家具、室内摆设、园林、喷泉、室外雕塑等，开启了现代设计的历史。

然而，真正现代工业设计意义上的职业设计师产生和发展于美国。20 世纪 30 年代美国经济的快速发展和高度商业化，引起销售的激烈竞争，商业广

第 6 章 设计师

告非常活跃,极大地促进了旧商品的更新换代,由此带来了设计的大发展。如著名的设计师沃尔特·提格(Walter Darwin Teaque,1883—1960)、雷蒙德·罗维(Raymond Loeway,1893—1986)等于 1920 年先后开设了工业设计事务所;亨利·德雷夫斯(Henry Dreyfess,1903—1972)最初是舞台设计师,1929 年改变专业,建立了自己的工业设计事务所,一生为贝尔电话公司设计出一百多部电话机……这些人都是产生于美国的第一代工业设计师,真称得上是一代万能的设计师,设计内容无所不包。

图 6-1　威廉·莫里斯

在现代职业设计师当中,具有代表性的是雷蒙德·罗维(图 6-2),他设计的可口可乐玻璃瓶和一系列企业标志非常出名,影响到全世界。他先后设计过火车头、汽车、灰狗巴士、超级市场、各种包装、航空航天器等,创造了一个崭新的工业品世界。在 20 世纪 30 年代设计的火车头、汽车、轮船等交通工具上,引入了流线型特征,从而引发了流线风格。他把设计高度专业化和商业化,使他的设计公司成为 20 世纪世界上最大的设计公司之一。他的一生,是美国的工业设计开始、发展,到达顶峰和逐渐衰退的整个过程的缩影和写照。罗维一生有无数殊荣,他是第一位被《时代》周刊作为封面人物采用的设计师,将设计师的地位和对人们的影响推到了空前的高度(图 6-3)。

图 6-2　雷蒙德·罗维

图 6-3　雷蒙德·罗维成为《时代》周刊封面人物(1949)

6.1.2 设计师的类型

现代设计师自产生以后，随着现代社会的飞速发展而不断发展，出现了众多类型的设计师：按照工作的方式，设计师可以分为企业设计师和独立设计师；按照设计团队内部工作关系和职责可以分为总设计师、主管设计师、设计师和设计师助理等。

1. 企业设计师

企业设计师是指受雇于企业和工厂并在其所属设计部门中专门为其从事各种设计工作的专业设计师。企业设计师队伍随着大型企业的不断发展而不断壮大，无论在设计史上还是当今设计界，都发挥着举足轻重的作用。现代生产经营者都已经普遍意识到设计对产品开发及企业发展具有重要作用，现代大中型企业一般都成立设计部门，集中内部设计师进行设计工作。企业培养自己的设计师，有利于企业新产品开发的保密性和延续性，有利于企业提高产品设计专业水平与产品开发的深度，从而提高企业的市场竞争力。而对于企业设计师本身来说，因为设计内容非常明确和集中，设计开发既具有连续性，又有充分的经济保障，容易在特定设计领域内达到较高水平。

在西方工业发达的国家，一些大型企业很早就聘请设计师对企业的建筑、产品、包装、企业形象和文化等方面进行设计，如德国通用电器公司就曾经聘请设计师彼得·贝伦斯（Peter Behrens，1868—1940）担任公司的艺术顾问（图6-4），这就是最早的企业设计师。不过，和现代企业设计部门内部设计师还有区别，那时的设计师往往并不效命于某一家企业，如贝伦斯本人就有自己的设计事务所。世界上第一个专职汽车设计师哈利·厄尔（Harley Earl，1893—1969）（图6-5），1926年成为美国通用汽车公司造型设计师，并且在1927年领导成立了通用公司的"外形与色彩部"（Department of Style and Colors），开创了企业所属设计机构的新模式，因此，该部的10名设计师才成为真正意义上的企业设计师。厄尔领导下的通用公司设计部，负责汽车造型设计，设计风格奔放、富于创新，开创了高尾鳍风格，而且创造了汽车设计的新模式——"有计划的商品废止制"（图6-6）。这种新模式不仅给通用公司带来巨大的商业利润，也影响到了全世界，改变了商品设计销售模式。因此，美国及欧洲的汽车、电子电器制造公司、家居公司等纷纷仿效，成立自己的设计部门，企业设计师大量出现。

图6-4 彼得·贝伦斯

图6-5 哈利·厄尔

图6-6 哈利·厄尔和他1951年设计的概念汽车

随着企业设计师和企业的联系更加紧密,企业设计师所发挥的作用和业务范围都在逐渐扩大。今天的企业设计师不仅负责产品的色彩与外形,还要了解产品生产的每一个环节,预测产品整个生产过程中可能出现的各种因素,预测和引导消费者的设计趣味,而且他们也参与企业发展战略规划和发展蓝图的制定,为企业的形象塑造、发展方向、企业理念和目标贡献力量。

2．独立设计师

独立设计师是指在独立的设计公司、事务所或工作室进行设计工作的专业设计师,属于自由职业者。现在世界各国都有许多由独立设计师组成的设计公司,他们以接受外界的设计委托或以设计投标的方式获得设计项目,客户具有多样性和变动性,不像企业设计师那样主要是完成本企业的设计任务,设计内容专一集中。

独立设计师的出现,最早可以追溯到19世纪中期的威廉·莫里斯,他建立的莫里斯·马歇尔·福克纳商行,是第一个现代意义上的独立设计师的组织。20世纪以后,德国、美国等工业发达国家,为适应工业飞速发展的需要,出现了大批独立设计事务所,标志着独立设计师职业化的开始,独立设计师的职业体制也建立起来。

虽然不同于企业设计师那样专注于某一领域的设计,但是独立设计师也往往有某一擅长的设计领域。一些设计师可能专门进行平面设计,另一些可能专门进行建筑设计、汽车设计、家具设计或服装设计等。他们所接受或投标的设计项目也总是与自己所擅长的设计领域相关,以此可以发挥出他们的优长,以达到最好的设计效果。与企业设计师相比,独立设计师更为自由,可以自己掌握自己的命运,但他们靠完成设计委托任务而获得设计报酬来维持生存,在市场竞争激烈的情况下,也会面临更大挑战。

现代设计一般都是团队设计,由最优组合的团队共同完成设计任务,因此在面对一项复杂的设计项目时,设计团队内部不同设计师的工作内容、所负职责和素质要求等各不相同,因此可以分为总设计师、主管设计师、设计师和助理设计师。

3．总设计师

总设计师是一个综合设计项目的总负责人,一般是主持或组织制订设计项目的总方案、总目标、总计划、总基调,界定设计的总体要求和限制。总设计师直接对设计委托方负责,对外负责协调与设计委托方、投资方、实施方等各方面的关系,对内组织指导各具体设计方案的实施。总设计师要求具备很高的综合素质和很强的组织管理能力,善于协调各种关系,善于发现问题、抓住问题要害并加以妥善解决,熟悉掌握企业经营管理、设计专业、系统论、心理学及国家有关政策法规等多方面的知识,对企业的发展战略与策略有建设性的见解。总设计师还要善于营造民主自由、轻松愉快的设计环境,让设计师发挥各自最大的潜能。一般工作多年、具有丰富的设计经验与社会经验的设计师、策划师才能胜任总设计师的职位。

4．主管设计师

主管设计师在总设计师之下,一般是负责某一具体设计项目或设计分项目。主管设计师可能是负责一套企业CI设计,或者CI设计项目中VI设计,也或者是VI设计中的企业标志设计。主管设计师对总设计师负责,理解和贯彻总设计师的策略意图,明确整个设计项目的目标和核心理念,组织制订分项目的具体方案和工作安排。主管设计师联系着总设计师和设计师,既要有较高的综合素质、较乱的策划组织能力,还要有丰富的设计经验和敏锐的设计感受力,要善于解决设计过程中的难点问题,并能对各种设计方案进行分析、判断与改进。主管设计师,一般由从事多年设计工作,有丰富设计经验和较强设计能力,并具有较强协调、判断能力的设计师担任。

5．设计师

设计师是整个设计团队中的主体,人数最多,具

体承担设计项目中某一部分的设计工作,并且分工协作,共同完成整个设计项目。一名设计师负责的设计工作,可能是企业VI设计中的企业环境设计、企业服装设计,也可能是企业VI设计中的标准色设计、标准字体或图案设计等。设计师对主管设计师负责,理解和贯彻主管设计师的要求,将设计项目的核心理念通过具体的设计表达充分出来。设计师要求具有较强的设计创意与表达能力,能独立提出设计方案,要具有活跃的创新思维、扎实的设计基本功和开阔的设计视野。设计师一般由专业设计院校培养出来,并且经过设计实践的锻炼以后才能够成熟。

6．助理设计师

助理设计师主要是协助设计师完成其负责的设计工作,一般是设计的资料收集、设计图纸和模型的制作等。助理设计师应有一定的设计表达能力与较强的制作能力,能够准确把握设计师的创意构思,并通过计算机虚拟或手绘草图准确表达出来,能将创意草图制作成正稿或设计模型,并协助设计师做一些设计过程中的杂务工作。助理设计师,一般由刚进入设计行业的毕业生或实习生担任。

无论是总设计师、主管设计师还是设计师、助理设计师,他们虽然分工和责任不同,但是他们在地位上是平等的,是团结协作的关系。而且,有些设计团队,可能是因为一个具体的设计项目临时最优组合起来的,在该项目中的设计职位和责任也只是针对该设计项目而言,并非永久职位,因此,同一名设计师在不同项目中可能担任不同的设计职位。

现代设计师的类型多种多样,设计师的分类也有多种标准,比如,还可以按照设计师业务内容的不同分为建筑设计师、室内装饰设计师、景观设计师、工业设计师、产品设计师、视觉传达设计师、平面设计师、服装设计师、数字媒体设计师、网页设计师、电子游戏设计师等。设计师的分类都是相对的,常常存在交叉和重叠,一类设计师都可能既从事这类设计工作,又从事另一类设计工作,某一层次的设计师也可以上升到另一层次。

6.2 设计师的知识技能要求

作为设计创造主体的设计师,必须具备多方面的知识与技能。不同的设计领域,既有共同或相似的基础知识技能,也有各自侧重的方面。我们可以把艺术与设计知识技能比喻为设计师的一只手,自然科技与社会知识技能比喻为设计师的另一只手。

设计是多学科的交叉与综合。工业革命以前,艺术知识与技能是设计师才能的主要构成部分,大量艺术家从事设计工作。工业时代以来,特别是信息时代,自然科学与社会科学知识在设计师的修养中占据日益重要的位置。今天,社会的发展、科技的进步为设计师提供了更新的设计手段,也对设计师提出了更高的要求。

6.2.1 设计师的艺术与设计知识技能

设计师首先需要掌握艺术与设计知识技能,这是所有设计师必备的首要条件,包括造型基础技能、形态表现技能、专业设计技能及与设计相关的理论知识。造型基础技能包括手工造型、摄影摄像造型和计算机造型技能;形态表现技能包括规范的制图技能、材料成型与模型制作技能等;专业设计技能包括视觉传达设计、产品设计与环境设计、多媒体设计技能;艺术与设计理论包括艺术史论、设计史论和设计方法论等。

1．造型基础技能

从设计准备和设计构思阶段看,设计师首先要有对物体结构的观察能力,以及对物体色彩的概括能力。一般地说,设计包含结构要素,不十分注重对客观物体外表的逼真描摹和色彩再现,因而概括的观察能力和结构、色彩的提炼能力对设计师来说更重要。

从设计表达和操作过程来看,设计师的造型表达能力是首先要提到的。伊顿认为"提高和促进学生的表现能力"是"教师最艰难的工作"。设计

造型表达能力的实质是能够自由地表现头脑中的构想。是否能清晰、快捷画出自己的创意构想，将意象转化为可视形象，是检验一个设计师水平的重要标志之一。这种能力的具体体现方式之一就是造型能力：构思是一方面，能得心应手、迅速、准确地勾勒对象的结构、色调及与环境的关系是另一方面，后者在设计师收集素材阶段尤为重要。设计造型能力包含有多种成分，例如造型能力、色彩选择运用能力、设计工具使用能力等。即便使用计算机等工具来表达设计构思，上述能力仍然会起作用。对结构、空间、比例、尺度、色彩、光影等作出符合要求的表达，使造型具有一定的审美性，是造型表达能力的具体体现。

造型基础技能是通向专业设计的桥梁。造型基础以训练设计师的形态、空间认识能力与表现能力为核心，目的是培养设计意识、设计思维乃至设计表达与设计创造能力。

设计造型不同于绘画造型，再现不是其最终目的。它主要强调通过对物品结构的绘制，认识该物品形体的构造方式，通过对物体外观形状的观察，推断物品的内部结构，从而加深对形体结构的理解。这是形体创造与设计的基础。设计造型不能仅满足于画结构与搞分析，也可以由具象到抽象和无中生有，通过观察、分析、联想、创造出新的形象来。

作为分析方法，设计造型具有形象、迅速、方便的特点，可以为设计创作收集、积累资料。更重要的是，设计造型在设计过程中不仅可以记录每一步进展，便于勾勒设计草图，还是设计从初步构思到完整构思的必要"阶梯"。所以设计造型能力是设计师必不可少的重要技能。造型基础包括手工造型、摄影摄像造型和计算机造型。手工造型是基础，计算机造型是发展趋势。

随着计算机技术的发展，硬件设备日趋完善，软件逐渐成熟，以往繁重的手工造型，现在可以通过计算机轻松、快捷地完成。计算机技术所提供的制作技法、变换效果、画笔、色彩以及材质等，都是手工造型很难或无法达到的。其对画面的修改、复制、剪裁、合成易如反掌，计算机无疑已成为设计师手中无可替代的"马良神笔"。

各专业设计师的造型基础训练大体相似，但也不是没有差别，如视觉传达设计、媒体设计偏重于平面造型，而产品设计和环境设计则偏重于空间造型等。

2．形态表现技能

设计师的形态表现技能包括以下几个方面。

（1）制图技能

设计师要有较强的动手能力。这主要是指能够徒手绘图或借助于工具准确地制图、自制模型与样品等，必要时能亲自动手将设计图制成设计产品。

制图技能是设计师要掌握的基本技能。其三视图（主视、俯视、左视）的表现形式可以将产品设计准确无误、全面充分地呈现出来，把信息全部传递给制造者和生产者，便于生产制造者按照设计进行生产，同时又是设计师与工程师和其他技术人员的通用语言，对于他们加强沟通与合作，以及完善设计有积极的作用。

（2）设计效果图绘制

设计效果图是非常重要的形态表现手法之一。其形象逼真、一目了然，可以将设计对象的形态、色彩、肌理及质感的效果展现出来，使人如见实物，是顾客调查、管理层决策参考的有效手段。通过效果图的训练，可以增强设计师的形象思维能力。设计师要绘好效果图，必须首先掌握透视图的原理和画法。透视图即在二维平面上表现出对象的三维视觉效果，是绘制效果图的基础。在透视图的基础上，再用色彩、质感等来表现设计意图。

（3）材料成型与模型制作

材料成型是依靠外力使材料按照人的要求形成特定形态的过程，包括人工成型与机械成型。设计需要手脑并用，设计师的动手能力不可忽视。包豪斯就要求每个学生必须至少掌握一门手工艺。

设计师只有通过实际操作，才能体验各种材料的特点，了解各种技术的可行性，从而在实践中提高

动手能力和实际操作能力,避免设计的盲目性。只有设计师既不是技术的奴隶又不脱离技术时,才能够自由地表现自己的构思。

木材、金属、塑料等的加工成型方法各不相同,设计师必须通过成型操作训练,熟悉各种材料及机器的性能,熟悉生产工艺流程,了解机械成型手段,掌握一定的手工成型手段,以此提高实际动手能力、立体造型能力与技术应用能力,培养材料美、技术美、机械美、功能美等审美能力。在设计中,每想到一种材料、功能、形态就能立即反映出相应的成型手段。材料的表面处理则直接影响设计作品的外观肌理与质感效果,也是设计师理应掌握的"面子"技能。

模型制作是设计师重要的表现手段,可算是材料成型的一种。模型制作具有三维立体、直观可感、可触的优越性,可以将设计意图表现得更加准确细致,以供展览、欣赏、摄影、试验、观测等用,其独有的空间实体感还可以弥补平面图形的不足。模型是设计形象的具象化,是对成品的模拟与验证。在设计构思分析阶段制作的模型可以概括、简单、灵活、粗糙、便于修改,起到帮助构思、推敲方案、启发想象的作用。为最后确认而设计制作的模型,则必须严格按比例、尺寸、材质、结构、细节的要求,力求达到准确、充分、完整。

一种新的计算机辅助设计技术——快速成型技术,又称快速原形制造(rapid prototyping manufacturing, RPM)技术,可以利用计算机将设计创意快速准确地复制成三维固态实物,是材料成型技术的重大突破。目前成型材料主要是用纸、木和树脂材料。随着技术的发展,必将成为设计师重要的成型手段。

3. 专业设计技能

专业设计能力是设计师必须具备的重要能力,这种能力一般需要经过系统的专业学习获得。只有具备专业设计能力,设计师才能把设计构想以美的视觉形态表现出来,从而有效地与委托方进行沟通。这是由精神向物质转化的过程。

设计能力强的设计师,可以把自己的设计创意构想用各种表现技巧生动形象地表现出来,使客户了解设计意图和设计实施后的具体效果,便于提出改进意见,作出采用与否的决策。相反,一项设计不管设计师有多么美妙的构想,多么卓越的创意,在口头上也说得让人心驰神往,可在具体呈现时,由于其自身表现能力所限,展示的完全不是那么回事,或者两者差距较大,势必难以与客户进行有效的沟通,设计进程由此受阻,难以顺利进行。

设计师具备了造型基础技能、形态表现技能,才能顺利过渡到对专业设计技能的学习掌握。各专业设计师的区别在于专业设计技能上的"各有所长",这也是其专业划分的依据所在。专业设计技能有视觉传达设计、产品设计、环境设计、多媒体设计四大类。四大类下面还有更细的专业技能,如视觉传达设计的专业技能主要在于设计、选择最佳视觉符号,以充分准确地传达所需传达的信息,涉及构图学、印刷工艺、丝网工艺、广告摄影、计算机辅助设计、书籍装帧设计、广告设计、字体设计、版式设计、图形设计、插画设计、标志设计、包装设计、CIS设计等;产品设计的专业技能主要是决定产品的材料、结构、形态、色彩和表面装饰等,涉及工艺品设计、纺织品设计、工业设计、家具设计等;环境设计的专业技能则主要是决定空间环境各要素的位置、形状、色彩、材料、结构等,涉及材料及构造、施工预算、施工管理、建筑结构基础、室内设计原理、室内陈设设计、室内物理环境与设备、公共室内设计、展示设计、环境小品设计、环境雕塑设计、环境建筑设计、城市规划原理、景观设计原理、景观设计、设计规范及法规等;多媒体设计的专业技能则主要在于综合处理与运用数字媒体、仿真、互动、界面、影像、声效等,涉及摄影基础、镜头视觉语言与数码摄像、动画运动规律、Flash平面动画制作、网页设计、场景设计、动画制作、卡通形象设计、分镜头制作、道具设计与制作、三维角色动画、后期特效、非线性编辑、多媒体技术及应用、互动媒体设计、数字媒体设计、三维影像基础、互动设计、仿真设计、虚拟现实设计、界面设计、数字动画、影像设计、游戏角色设计、游戏布景设计、游戏

声效、游戏影像策划等。

各专业设计技能的获得都必须经过对各种材料、工具的熟悉，对基本技术、技巧的掌握，再到设计实例中去实践、提高、完善的过程。各专业设计技能虽有差异，但是并没有绝对的界限，而是相互渗透、相辅相成的。例如，产品设计就深受建筑设计的影响，展示设计则综合多种设计技能相得益彰，因而设计师不能局限于某一专业而对其他一无所知，那样势必会影响整体设计水平的提高。

4．艺术与设计理论知识

设计师应该具有较为完整的专业设计能力和理论素养，对从事的设计从技术到理论均有很好的把握。不仅在设计技术表现上有很强的基本功，而且在专业理论上具有全面的学术修养，在设计能力和专业理论素养上都能体现出"专家"的权威。如果设计师只会画好看的外形，其作为设计师的意义就大打折扣。

有人比喻说，设计界有四种人：第一种是高山流水的瀑布，终年不断，它需要博大精深的学养和不竭的创新来滋养，做到的即可谓学贯中西的大师；第二种是季节性的瀑布，当冰雪消融时才会有，一般是一些名家，在某一学科里有所创新和突破，但水流的来源并不广、不深，达不到博大精深；第三种是山泉，一般是默默无闻，往往处于良好的自然环境，根底深，泉水不断涌出，虽然没有名，但能滋养人，这类人高校和社会上都有；第四种是人工瀑布，水深不过两尺，靠马达循环，很希望别人来观瞻并留影，一般要靠炒作维持。当然，瀑布也罢，山泉也好，一旦被商业化，均难免受到铜臭污染。这四种人的差距不是因其造型能力强弱，也不是因其形态表现技能的差异，而是因其艺术与设计理论及创造性思维能力的悬殊。

设计师应掌握的艺术与设计理论知识，主要有艺术史论、设计史论和设计方法论等。属通史通论的如中外艺术史、设计史、艺术概论、艺术欣赏、设计鉴赏、设计概论、设计美学、设计伦理学、设计程序与方法学等；属专业史论的如工艺史、建筑史、环境艺术史、服装史、广告史、建筑学、广告学、服装学、计算机图学等。

设计师不仅要熟悉中外设计史论，同时还要关注当代设计的现状与发展趋势，这样才能开阔视野，加深文化艺术修养，增强专业发展的后劲。

其实设计和作诗是同样的道理。设计师不仅要了解本专业的知识，还要努力提高自身的文化修养，学习美学、文学、文艺理论、诗词歌赋、音乐舞蹈、民艺戏曲等，并广泛汲取古今中外的文化艺术营养作为自身设计创作的源泉。有思想、有灵魂、有意境的设计才能够真正打动人。丰厚的人文底蕴是设计创造的基础。如果把设计比作海面上的一座冰山，设计师具备的人文历史知识则是一角冰山的厚实基石，而表现出来的设计只不过是露出水面的冰山一角。

6.2.2 设计师的自然与社会学科知识结构

艺术与设计知识技能以外，自然与社会学科知识技能是设计师的"另一只手"。设计的发展需要越来越多不同学科的支持。设计师不能不掌握一些与设计密切相关的自然与社会学科知识技能。例如，自然学科的物理学、材料学、人体工程学、生态学和仿生学等，以及社会学科的经济学、市场学、营销学、心理学、传播学、管理学、经济法、思维学和创造学等。包豪斯时就已开设了材料学、物理学等课程。

设计物理学主要给产品设计师或环境设计师提供设计所需的力学、电学、热学、光学等知识，并指明设计怎样才能符合科学规律与原则，以保证设计的科学性与合理性。

设计材料学可以使设计师了解各种材料的性能，熟悉各种材料的应用工艺，以便在设计中充分利用其特性之长，创造出理想的结构与形态。

制造方法论让设计师了解各种制造方法，避免出现超越制造水平和违背制造原理的设计；市场学知识使设计师了解市场的供需关系、消费心理，使设计作品能变为产品，且产品具有市场竞争力；创造

心理学是研究人们创造活动和创造思维的科学。掌握创造心理学，有助于提高设计师的创造力。

第二次世界大战期间，人体工程学在军事设计领域发挥了积极的作用。第二次世界大战以后，人体工程学的研究与应用扩展到工农业、交通运输、医疗卫生以及教育系统等领域。设计师，尤其是产品设计师与环境设计师，唯有掌握好它，才能更好地"为人的需要"进行设计。国际标准化组织（ISO）设有人类工效学标准化委员会，我国1990年制定了20个人类工效学标准，主要有中国成年人人体尺寸、人体测量的方法、仪器、环境、照明等方面的标准。

设计师应对思维科学，特别是对创造性思维有一定的领悟和掌握。心理学家巴特利特认为：思维本身就是一种高级、复杂的技能。设计师通过掌握创造思维的形式、特征、表现与训练方法，进行科学的思维训练，从思维方法上养成创新的习惯，并贯彻于具体的设计实践中，以此培养创新意识，突破固有的思维模式，提高设计师的创新能力，走出一味模仿、了无创意的泥潭。

设计从动机到价值的实现，都离不开经济。设计的这种经济性质决定了设计师必须具备一定的经济知识，尤其是市场营销知识。设计的最终价值必须通过消费才能实现，设计师应该了解消费者的需求，掌握消费者的心理，理解消费文化，预测消费的趋势，从而使设计适应消费，进而引导消费，实现设计的经济价值与社会价值。虽然不可能要求设计师成为经济专家，但是如果没有经济头脑，就很难成为优秀的设计师。

具体到各专业，仍存在一定的差异：对于视觉传达设计而言，更具体的理论指导是符号学、传播学、广告学、市场学、消费学、心理学、民俗学、印刷工学等；对于产品设计而言，更具体的理论指导是工学指导，如人体工程学、材料学、价值工程学、生产工学等；对于环境设计而言，更具体的理论指导是环境科学、环境心理学、艺术学、气象学、建筑工学等；对于多媒体设计而言，更具体的理论指导是人体工程学、传播学、广告学、心理学、民俗学、仿真学、计算机图形学、影视学等。

设计不仅是设计师的个人行为，也是设计师的社会行为。设计师必须注重社会伦理道德，树立高度的社会责任感。同时，设计还受到国家法律、法规的保护与约束。因此设计师必须对部分法律、法规，尤其是与设计紧密相关的专利法、合同法、商标法、广告法、规划法、环境保护法和标准化规定等有相应的了解并切实遵守。既要维护自己的权益，也要避免侵害他人与社会的利益，使设计更好地为社会服务。

6.3 社会职责

高素质设计人员，还应具备社会责任感。"为人的设计"是社会对设计师的要求，也是设计师的职责所在。设计师有责任将设计的领域渗透到社会的方方面面。设计人员是社会工作者，他的设计首要考虑的不是自我，而是社会，体现在设计中，既要安全、美观，又要对人类的生态环境负责，通过设计活动为社会取得良性效益。设计人员要有非常明晰的经济头脑，对设计的发展方向有大致的判断。从宏观上讲，应该对国内的经济形势有了解，对世界的经济局势也要留意观察；从微观而言，对设计的物品的成本价格、销售前景要清楚掌握。设计发展是经济发达后的产物，埋头于设计而不熟悉经济发展状况是肯定不会有前途的。而一味追求经济效益、丧失社会公德的设计，成为社会公害的设计，以及不负责任、蒙混过关的设计等，更是造成了资源的巨大浪费。任何一个设计师不论置身何处，口碑都是最重要的，良好的修养可以直接反映在作品上，要想得到别人的尊重，首先必须学会创造价值，在道德的约束下，提升艺术品位。对人和环境必须要热爱，这种热爱不是伪装的，而是发自内心的。

6.3.1 基本职责

设计创造是自觉的、有目的的社会行为，不是设计师的"自我表现"。它是应社会的需要而产生的，

受社会限制,并为社会服务。因此,作为设计创作主体的设计师,应该明确自己的社会职责,自觉地运用设计为社会服务,为人类造福。

1. 物质层面

设计师的使命,在于他起着社会生产与消费之间"链"的功能和"桥梁"作用。设计是一门特殊的艺术,设计师必须是一个具有特殊知识技能的、创造性活动的主体。而且作为以设计创作为主体的设计师来说,应该明确自己的社会职责,自觉地运用设计为社会服务。设计师从事的设计工作,包含至少两个层次的设计:物质层面,如产品结构的设计;精神层面,如行为方式的设计。

西方的视觉艺术大约每一个时期都发展出固定的通称为"式样"的美感表现形式。19 世纪工业革命以后,西方文化里逐渐将这一与艺术相近的"工具"生产行业称为设计业,以示与艺术业的区别。随着工业革命后的专业分工,设计业也逐渐再区分出建筑设计、工业设计、服装设计、商业设计等专业,乃至于更细的区分,例如,家具设计、办公家具设计都可能成为一种专业。

设计师设计工作最直观的物化形态就是物质层面的设计。他们熟悉产品主要构成结构的功能与形式,将产品结构分类,用常见的结构形式、功能特点、设计要点与方法及相关制造工艺等,改良或创造出一系列的新产品,并通过市场的反馈优化各类结构的设计。无论是包含常见的结构形式、功能特点、设计要点与方法及相关制造工艺等内容的壳体、箱体结构设计、连接与固定结构设计,还是连续运动结构设计、往复和间歇运动机构设计、密封结构设计等产品结构设计或产品的设计,设计师在产品结构设计上都要解决实际问题,使这种经过设计而完成的产品形态中包含着丰富的技术性内涵。

2. 精神层面

设计师的设计工作,包含精神层面的设计,如行为方式的设计。

设计把有限的实在和无限的潜在、短暂的质料和永恒的形式联结起来。设计的第一要务是让产品尽可能地实用,不论是产品的主要功能和辅助功能,都有一个特定及明确的用途。产品的设计应该是自然的、内敛的,为使用者提供自我表达的空间,设计过程中的精益求精体现了对使用者的尊重。

设计师设计工作的更深层含义,是通过产品的设计达到对受众行为方式的设计,实际上也是对受众精神层面的设计的一种。出色的设计总会创造有价值的物品。

设计师应具有一种理解、吸收和应用知识为人类服务的智慧,他们设计完成的产品形态中除了包含着技术性内涵,更包含着丰富的人文内涵。

设计行为中的文化要素包含两方面,设计服务对象的文化因素与设计师个人的文化因素,而对象的文化因素是更基本的设计前提。因此设计师不仅要熟悉自己的文化个性,更重要的任务是熟悉、肯定与充分发挥对象的文化个性,使之成为设计内涵的有机组成部分。

6.3.2 社会职责

什么是设计师的社会职责?设计师社会职责的内涵,比设计师工作职责的内涵还要深广得多。作为设计创造的主体,设计师的设计必须是用来改善人们的生存条件和环境,为人们创造更好的生存条件和环境服务的。用简单的一句话说就是:"为人类的利益而设计"。这是社会对设计师的要求,也是设计师崇高的社会职责所在,也只有在实现这个目标的同时,设计师的设计才有意义,设计师才能实现自己的价值。

"为人类的利益而设计",设计不能只是为了满足一部分人,或者满足了这部分人的利益而损害了另一部分人的利益。如在我国一些内陆城镇和边远乡村,许多家庭、学校、医院、诊所、农场的用具、设备都是缺乏设计的,很少有作为设计研究的突破性成果,或是为了满足实际需要的设计。因此,设计师有责任将设计的领域渗透到社会的方方面面,而不

仅仅是利润丰厚的部门；惠及每一个有需要的地区和人群，而不只是有消费的经济实力的地区和人群。

我们都需要健康的身体和安全的环境。在医疗和安全系统，同样迫切地需要设计师负责任的设计。虽然我们无法避免病魔的侵袭，但在无数的病痛中，有许多是可以通过有关设备和程序的改进而预防或避免的。各种职业病的发生，常常是因为工作条件的不适所致，还有工作与生活条件的不安全设计而导致的伤害，例如工业安全帽不安全、护目镜不护目、劳动鞋不能有效保护工人的双脚免受外力打击、采用易燃材料的设计引起火灾烧伤等。在家庭、工业、交通以及其他许多领域都需要安全、适当的设计，医院里面需要高质量的设计，包括各种医疗诊断设备的设计、发明与改进等，都是设计师"为人类的利益设计"。

为人类的利益设计，才能为人类造福。

设计师的价值观，重在自己由内到外的认识，而非来自外界的压力和规范。

1．强烈的事业心

强烈的事业心是设计师必须具备的一种专业精神。这种专业精神表现为逐渐形成的一种公共责任感和公共关怀的意识，即为了社会而设计。这其中包含：第一，事业伦理要求。设计师必须热爱事业，热爱自然，这种要求是高于一切素质要求的。只有这样，才能真正建立对设计的一份责任心，不致沦落为开发商的工具。第二，职业伦理要求。国外关于职业伦理有一门单独的课程，称为"设计师的职业伦理"。设计从业者必须认真、踏实、敬业地对待自己做的事，无论事情大小，能力高低，都要认真去做，不懂的地方一定要去学习。从国外的经验来看，一个设计师从事设计的前十年一定是在扎扎实实地培养自己的能力，积累经验，提升资历，慢慢建立一个有信任度的设计师形象，然后再考虑物质上的东西或者创业。刚参加工作和即将参加工作的设计毕业生，一定要耐住几年的寂寞，踏实去走积累的过程，厚积薄发，从而面向一个更广阔的未来。第三，专业

能力要求。最重要的专业能力是系统地解决问题的能力，这种能力要求设计师应掌握的知识包含三个方面：一是自然系统的知识，包括土地上的生命，如动植物知识和生态知识，自然非生命系统，如水文知识；二是社会系统的知识，包括社会变革过程中国家发展的需求、人与人的关系、社区的需要等，这些知识属于社会学；三是文化和遗产系统的知识，这类知识隶属于文化学范畴，能够指导我们如何尊重设计中面临的历史与遗产问题。设计师从强烈的事业心和职业本能出发而形成的特殊思考能力，就体现为设计意识。设计意识是一种思维角度和方法，也是一种素质的积累和反应。

2．高度的责任感

设计师"为人类的利益而设计"，首先应该树立价值观和责任感，即设计的职业道德，这是履行社会职责的基础。商业美术设计是创造，是自觉的、有目的的社会行为，不是设计师随心所欲的"自我表现"，它是应社会的需要而产生，受社会制约，并为社会服务的。因此，作为设计创作主体的设计师，应该明确自己的社会职责，自觉地运用设计为社会服务，为人类造福。

设计必须遵守道德规范。"什么能设计，什么不能设计"应该始终成为对设计师的约束，这比任何技术的、经济的限制更重要。人，是设计行为的主体，同时也是设计服务的对象；物，是人通过设计而改变其形态与功能的物质对象；自然，是人一切造物活动的中介、背景与舞台，是与人与物相互作用的中介，或者基础。在这种三角关系中，人是控制全局的中心，同时也是责任主体。人类必须对自己的行为负责，对物质创造行为与物质消费行为负责，对自然与人的完好关系负责。设计师在着手一项设计之前，要对其面对的设计任务有正确的道德判断。判断他的设计将会有利于社会利益，还是有损于社会利益。设计师还要抵制设计界的不良风气与不良设计。重要的是，设计师应该把自己的设计与人们的需要紧密联系起来。设计师不只要面向市场，为市场设计，还要面向社会，关注社会，关注人们的生存

状态,关注人们的真实需要,尽自己的智慧与能力,真心实意地为满足这些需要设计,为社会设计,为人类利益设计。

21世纪的科学技术特别是网络技术的发展,使设计的观念不断地发展。设计的关键问题之一就是处理好设计观念与社会经济的关系。从社会经济的角度讲,工业化是现代化的实质。英国的工业化开始发生于18世纪,西欧、北美的工业化都始于19世纪,到21世纪中叶进入成熟的高度工业化阶段。而其他一些地区,工业化的进程大都始于20世纪。对于广大发展中国家来说,则始于第二次世界大战以后。因此工业化是一个世界化的进程,而且至今这个进程还远没有达到终点。工业化带来的是工业文化和工业文明,其本质是追求物质化。西方在达到高度工业化的过程中,一方面生活达到了一个新水平,另一方面也目睹了工业化带来的一切副作用。自然资源迅速减少,环境污染公害增加,这些不稳定因素导致西方工业经济衰退。保存资源、保护环境和生态要求成为迫切要解决的问题,例如,探索新方法解决垃圾处理,以减少污染,节约原料;使用无废料的太阳能;节约用水设计等。在工业文明的发展过程中,人类中心主义的过度扩张造成了严重的环境问题,这促使人们重新思考人类社会的发展模式。追求人类文明的可持续发展思想已经在全球获得广泛的共识,许多国家都根据本国的实际情况制订了体现可持续发展思想的发展计划。

在人类科学与文化都在进步与革新的时代,对于作为艺术与科学、物质与精神、人与环境和谐之纽带的设计艺术,变是永远不变的原则。在这里,任何一成不变的思维方式和衡量标准都显得毫无意义。21世纪的设计观念是,从有形的设计向无形的设计转变;从物质的设计向非物质的设计转变;从产品的设计向服务的设计转变;从实物产品的设计向虚拟产品的设计转变。设计师利用各种手段去保护和改造自然环境以维护生态平衡,追求经济效益。社会效益和生态效益的统一将使自然环境向更有利于增进人类的健康发展;设计师同时也是艺术家,他将充满感性地去探索未知的世界,为人类创造一个更加合理的生存空间,在更高层次上使人与自然和谐相处。随着信息社会的发展,单纯的科技主义文化已不能满足人类的精神文化需求。设计已变成了一种融合科技与艺术的综合学科。对设计师新的要求已出现在我们的生活中。

6.4 设计师应具备的素质

设计活动是一种综合性的创造,设计师要把经济、科技、文化、艺术的进步有机结合起来,凝结在物质形态的产品中。

随着人们对物质生活、精神生活领域的关注与需求不断提升,对设计师来说,时代所赋予他们的素质与技能的要求,也相应地发生变化,而包含更多的内容。

6.4.1 做设计,先学会做人

记得儿时上学那会儿,老师经常教导:"学习不好是次品,身体不好是废品,品德不好是危险品"。言语虽不中听,但意思真切。我们今天很多企业、公司的座右铭"先做人,后做事",也都反映出一个共同的道理:要想干出一番事业,必须先学会做人。

在现实生活和工作中,我们每一个人的言行举止都不是单纯的个人行为,养成良好的品行是成功的前提,同时也能感染你周边的人。为人处世、待人接物都反映一个人的修养和品行,这是在与人交流中取得信任、好感的前提。另外,强烈的事业心和高度的社会责任感更是取得工作成效的必备素质。设计是为大众服务,不是个人情感的抒发。设计师更要关注自己的设计成果的社会效应,因此要求设计师必须具备健康的审美情趣和对社会的高度责任感。我国著名的广告学者章汝奭曾提出"广告是有责任的传播"的观点,就很明确地指出广告设计师的社会责任心。

对生活的态度积极向上，对工作热情、有事业心，对社会有责任感，是从事设计工作的基本素质和要求。

6.4.2 要有创新精神和创新思维能力

设计满足着人们的吃、穿、住、行、用等各方面的需求，人们不仅对物质需求的标准日益提高，精神层面更是不断翻新。对已有产品的消费，设计的任务已经完成，设计是要去满足人们的最新需求，而且设计还要创造新需求的更高要求，这些规定着设计必须适时创新。

创新是设计的生命，创新的条件，硬件往往不是问题，关键在"软件"，设计创新意识的树立，是设计工作者成功的核心素质。

设计师要具备求实、独立思考、怀疑与批判的精神。美国创造学家罗伯特·奥尔森说过："那些思想执拗、顽固、缺乏随机应变的素质和生活态度，或者思想偏执的人，是很难推出新思想的。"设计师要做到不因循守旧，敢于突破常规、标新立异，才会创新。

设计师还要有形象思维能力、好奇心和丰富的想象力。任何创造首先从想象开始，想象力是设计师创造的精神力量。黑格尔认为："如果谈到本领，最杰出的艺术本领就是想象。"爱因斯坦也说："知识是有限的，但想象力概括着世界上的一切。"设计师只有具有很强的创新意识，独立思考的个性，丰富的生活积累才能突破固有的思维模式，放飞想象的翅膀，提升设计的创新性。

设计创新绝非是局限于外观的造型设计。不关注市场、不关注消费者，就无法真正满足消费者的要求。设计要与生活紧密联系，不应为了创意而创意，创意的价值是靠市场经济效益来实现的。创新是设计的核心，生活是设计创新的根本。这就要求从事设计的工作者，把眼光更多地投向社会、投向市场、投向消费者，把握最新市场需求动向，接受最新的时尚资讯，适时更新知识。正如"包豪斯"的创始人格罗佩斯在当时确定学校的办学方针时提出的一样："要使产品尽可能美观，关键在于攻克经济上、技术上和形式上的技巧关，由此才有可能生产出完美的产品。正是在所有这些方面的和谐一致的基础上，才显示出产品的艺术价值；如果仅仅在产品的外观上加以装饰和美化，而不能更好地发挥产品的效能，那么，这种美化就有可能导致产品的形式上的破坏。"

设计的本质是创造，因而作为设计师是否具有创造才能是相当重要的，也是衡量一个设计师基本品格的重要标尺。模仿创造不了大师，唯有创新才能成就人才。

6.4.3 具备较强的沟通能力

沟通能力是设计工作者走向社会的桥梁。没有出众的沟通能力，设计才华是很难发挥并实现的。沟通能力包括自我表达能力、人际交往能力等方面。在当今这个资讯发达的高科技信息时代，竞争者层出不穷，如何让自己脱颖而出，这就需要很好的表达能力来推介自己。在应聘工作面试的时候，除了文字和作品，往往一个具备优秀的口头表达能力的人会得到青睐。沟通能力有时候会改变命运。

人际交往能力是成大事的基础，被称为"80后""90后"的学生，由于是独生子女的特殊成长环境，很多表现出自我封闭、人际交往能力较差。有的学生可以跟一个班或者一个年级的同学团结起来，他会成为一个很有凝聚力的人；而有的学生则不会，他们独来独往，这种性格若不改变，到了社会上照样孤零零的。所以今天的这个社会技术多元，人群多元，往往需要通力合作，才能成就更大的事业。

6.4.4 丰富的知识积累和较高的设计表现能力

现代设计不是纯艺术，也不是纯技术，它是科学、文化、艺术、经济高度融合，多种学科交叉的综合

学科。而且，设计面临解决人们生活的各方面所需，因此，要求设计者具备比常人更为广泛的知识面，更深厚的文化底蕴。

一个设计师首先应该是受过专业系统的教育培养的，具备较高的专业设计能力和较好的理论素养，对所从事的设计领域从技术到理论均有很好的把握。我们经常遇到这样的尴尬：精心设计的作品完成后，交付客户时却得不到认可。设计师往往抱怨客户没有文化，没有品位。但我们转换思维，如果能够运用自己的专业理论，加上出众的表达沟通能力，说服客户认可，不就找到了契合点吗？设计师的创意也可以得到体现和尊重。所以，在设计实务中，这种"自我推销"往往是非常重要的，如果没有很强的专业理论支撑，就很难用"专业"的水准去说服对方接受。

很多学生上课回答问题时并不是一脸的茫然，而是不能把自己所想的恰当地表述出来，他们只好无奈地说："老师，其实我心里很清楚！"专业理论知识的储备，一是知识的积累，再就是专业语汇的运用。很多大三、大四的学生在回答问题时，满口白话，不会一个专业词汇，这确实是需要有意识地训练提高的。

具备较高的专业理论知识素养的重要意义，还在于能够用理论指导设计实践。熟练地把握设计规律，把自发的设计行为转化成自觉的创造性活动，才能设计出更有价值的设计作品。

同时设计师的知识积累，除了自身专业知识系统外，对自然、人文等知识的文化修养也断不可缺。

文化底蕴的修养，是一个慢慢积累的过程，它是设计的后续力量和有力支撑。文化积累与专业的关系好比一个金字塔，只有金字塔的基础越牢固、越厚实，专业的塔尖才会拔得越高。当今时代学科交叉日益明显，设计涉及更多的知识层面，一项设计工作的完成往往需要设计师掌握与设计紧密相关的科技或社会知识，如广告设计，需掌握传播学、消费心理学、市场营销学等相关知识，室内设计需掌握物理学、化学、材料学、人体工程学、生态学等。

设计表现能力是一个设计师开展工作的必备条件，只有具备很高的专业设计表现能力，设计师才能把自己的设计构想以优美、直观、感人的视觉形态表现出来，这是实现精神向物质转化的重要环节。优秀的设计师可以做到用各种表现技巧生动形象地展现自己的设计创意和构想，并且使客户直观了解设计意图和设计效果。表现能力的欠缺，就不能轻松自如地把构想凝结在一个完美、具体的形式之中，会导致客户看到的和听到的不一致，影响有效沟通，设计进程就会受阻。

设计表现主要有手绘和计算机绘图。两者各有所长，手绘有利于思维的散发，最重要的想象、推敲过程往往都是用纸笔完成的；而计算机绘图则能有效提升设计的表现品质。合适的手段应用在合适的环节，才能产生高效率和最佳效果。设计表现依赖于对各种材料、工具的熟悉，对技术、技巧的掌握，精湛的表现技巧需要长期、艰苦的磨炼。

6.4.5 走在时代最前沿

设计是满足人们的最新需求，设计也创造着新需求。设计师应该始终走在时代的最前沿，接收最新的资讯，随时更新知识。好比一台计算机的硬盘，如果没有新东西填充进去，设计的时候怎么会有好的素材可以选用呢？作为最为时尚的职业，设计始终要引领生活潮流，设计师必须时刻保持头脑中信息的新鲜，陈旧、过时的信息里是倒腾不出什么令人兴奋的东西来的。很多学生上了大学，也坚持高中的学习方法，读死书，每天的空间无非是教室、食堂、寝室三个地方，全然不知外面世界的精彩。对于设计这样的应用学科，死读书，不走出校门，最后的唯一结果就是"高分低能"，毕业求职就要吃闭门羹。因此，周末一定要去逛街，要走出校园，哪里好玩就去哪里，多走走，多看看。看看超市货架上又有什么最新的产品；看看现在市场上流行什么，什么产品是主流产品；看看哪些户外、车身广告做得好，好在什么地方；看看商场那些橱窗布置得有什么新意……走出去，有大天地。

6.4.6 扎根传统，放眼世界

今天的世界，不同民族的生活方式趋向同质化。西方世界的工业产品和文化产品，每天犹如"洪水猛兽"涌向我国，更为可怕的是在这背后带来的巨大文化危机。"在今天，西方发达国家所生产的文化产品为了能在全球畅销，一改过去那种对不发达国家赤裸裸的讽刺和霸权，代之以对自身意识形态的褒扬与推展，文化的霸权性通过文化产品动人的故事、恢宏的气势、美妙的音乐隐性包藏起来。"西方的审美意识、生活方式、习俗随着工业产品和文化产品大肆进攻我国，必然冲击影响着我们民族的传统文化。放眼寰宇，少不更事的儿童动辄要喝可乐、吃汉堡；青年人对情人节、圣诞节情有独钟，至于我国传统的端午、七夕不知是何物，更谈不上对这些时令节气等相关民俗文化的了解。

中国传统文化博大精深，丰富的资源是设计的巨大财富。沃林格在谈到装饰艺术的本质特征时曾说："一个民族的艺术意志在装饰艺术中得到了最纯真的表现。装饰艺术仿佛是一个图表，在这个图表中，人们可以清楚地看出绝对艺术意志独特的和固有的东西。"我国现代设计中，许多优秀的作品广泛汲取中国传统文化的精粹，通过现代设计理念传达了独具魅力的东方文化神韵。一直以来我们看到一个现象，总是那些蕴含着浓厚的民族文化特色的设计作品被人们格外关注，并被牢牢记住。中国设计要植根于自身传统文化当中，这是营养基质，是中国设计的永恒生命线。从《中国印》（图6-7）到《苏州印象》（图6-8），我们可看出，植根于传统文化的设计作品往往更具价值和生命力。1996年在巴黎举办的"中国的符号"展和江南大学的"中国图形设计国际推广工程"，都是坚守这一原则的代表力量。

长期模仿西方文化背景的设计不是我们的发展出路。作为一个中国未来的设计师，应该扎根传统文化之中，借鉴西方先进的设计理念和方法，用现代的审美方法、技术，挖掘、提高、创造具有中华民族自

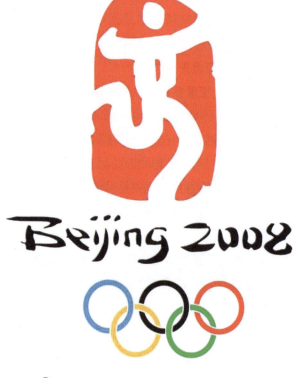

图6-7 吴勇主创 2008 北京奥运会会徽

图6-8 余秉楠设计的招贴《苏州印象》

身风格的现代艺术设计,展现自身文化魅力应是我们的设计要为之奋斗的方向。

以上是从宏观的角度,列举了设计师应具备的素质,在具体的设计实务中,记忆能力、观察能力、分析能力、比较能力、综合能力等都是应该着力培养的,要成为一名优秀的设计师,必须不断丰富自我、提高自我,才能在竞争激烈的环境里搏击遨游,游刃有余。平庸的人是永远不会有什么惊人创造的,优秀的设计师懂得用知识武装自己,用智慧丈量世界。

第 7 章 设计创意

创意是人类智慧的凝练与升华。作为人类实践活动最具创造性的思维飞跃，它是推动文明进程的内在动因。创意，无处不在，无时不在。设计的创造性本质，也就体现在设计创意的过程和实现中。

对于设计创意的探讨，我们将从创造性思维的表现形式、创造性思维的特征以及设计创意的方法和历程、设计创意的培养等角度来把握。

7.1 设计的创造性思维

思维是人类在开动脑筋认识世界的过程中进行比较、分析、综合的能力，是人类大脑的一种机能，是人类智力活动的主要表现形式。

创造性思维是反映事物本质属性和内在、外在的有机联系的、新颖的、可以物化的思想活动。它不是独立的思维类型，而是渗透于人的各种思维形式中。有人以下列公式简洁地表达了设计创意的构成要素：设计创意＝基础素质与能力＋创造思维能力＋技法探求和运用能力。创造性思维追求与孕育的是不同凡响、新颖独特的创意。创造性思维的过程是不断寻觅的过程。

"神仙本是凡人出"，这句古话道出了一条颠扑不破的真理。人的头脑不仅能获取、储存信息，检测和利用信息，而且能将信息进行筛选和重组，进行惊人的创造性的活动，这就是人的创造潜能。正如马提曼所说："创造力最简单的形式就是在两个或两个以上看上去毫不相关的事物或概念之间建立起某种联系。"

设计的本质在于创造，决定了设计师素质中最重要的品格——创造能力。纵观那些杰出的设计作品，哪一件不都是设计师创造力的凝聚和闪光。可以说，创造力是判断设计师设计水平高低的重要标志之一。

创造始于问题，终止于问题的解决。创造的过程，是一个从提出问题到解决问题的过程。设计的过程，也是一个从提出问题到解决问题的过程，是一个不断求解的心智活动历程。

7.1.1 创造性思维的表现形式

创造性思维是人类的高级思维活动，是形象思维、抽象思维、发散思维、收敛思维、分合思维、逆向思维、联想思维、直觉思维、灵感思维、想象多种思维形式的综合。

形象思维：一种从表象到意象的思维活动。所谓表象，是通过视觉、听觉、触觉等，在人头脑中形成所感知的外部事物的映像。通过有意识、有指向地对有关表象进行选择和重新排列组合，产生渗透着理性的意象。

抽象思维：又称逻辑思维，是认识过程中将反映事物共同属性和本质属性的概念作为基本思维形式，在概念的基础上进行判断、推理，反映现实的一种思维方式。归纳和演绎、分析和综合等，均是抽象思维中常用的方法。

发散思维：又称求异思维或辐射思维，是创造性思维的主要形式。它不受现有知识或传统观念

的局限,是多方向、多角度、多层次、探索性的思维形式。在提出设想的阶段发散思维作用显著。发散思维有流畅性、变通性、独特性三个特征。流畅性,即能在短时间内表达出较多的想法,表现为发散的"个数"指标;变通性,指的是发散的"类别"指标;独特性即能提出不同寻常的新观念,表现为发散的"新异"指标。

收敛思维:又称集中思维、求同思维或定向思维。以某一思考对象为中心,从不同角度、不同方面将思路指向该对象,寻求解决问题的最佳方案的思维形式。在设计的实现阶段,收敛思维常常占主导地位。

分合思维:是把思考对象加以分解或合并,以产生新思路、新方案的思维方式。

逆向思维:即把思维方向逆转,用与常人或自己原来思维习惯相反的、表面上看来似乎不可能并存的思路去寻找解决问题方法的思维形式。

联想思维:把要进行思维的对象和已掌握的知识相联系、相类比,从而获得创造性突破的思维形式即称联想思维。联想越丰富,获得创造性突破的可能性越大。

直觉思维:以等量的本质性现象为媒介,直接把握事物的本质与规律,是一种不加论证的判断,是包含了灵感、顿悟在内的思维形式。

灵感思维:是人们借助直觉启示,面对问题得到突如其来的领悟或理解的思维形式,是把隐藏在潜意识区的事物信息,以适当形式突然表现出来,是创造性思维的重要形式之一。

想象:是对记忆中的表象进行加工、改造,得到新形象的思维。它是创造活动的先导,因而是创造思维的重要成分。

对于多种思维方式的认识理解,其目的在于有效完成创造性思维,而"选择""突破""重新建构"则成为重要的内容。选择是对众多设想进行有意识、有目的地取合。设计中,通过各种思维形式产生的设想和方案是非常丰富的,依据已确立的设计目标对其进行有目的性的选择,是设计所必须经历的过程。选择的目的在于突破、创新。突破是设计的创造性思维的核心和实质,广泛的思维形式奠定了突破的基础,供选择的大量设计中可能存在着突破性的创新因素。合理组织这些因素构筑起新的理论和形式,是创造性思维得以完成的关键所在。

7.1.2 创造性思维特征

设计创意贯穿于整个设计活动的始终。"创意"的意义在于突破已有事物的束缚,以独创、新颖的形式体现人类主动改造客观世界,开拓新的价值体系和生活方式。创造性思维具有主动性、独创性、联动性、求异性、综合性等特征。

1. 主动性

创造即寻求突破。作为人类能动地改造自然、社会的重要手段,创造蕴含于人类几乎所有的实践活动之中。主动地求得创新,主动地实现突破,已经成为人类谋求自身不断完善的必由之路。人类对思维的主动控制与把握,体现了人类自觉地运用积累的经验和智慧,主动改造自然、社会的信念。

人类对于现有事物的认识是从创造到满足,再从不满足到再创造的循环过程,每一次的循环都意味着新的飞跃和提升。由不满足引发创新需求,由需求产生目的,围绕需求的更新变化进行的创造性思维,其目的非常明确,也非常具体。

2. 独创性

独创性特征,即与众人、前人不同,独具卓识。作为创造性思维的基本特征,独创性不仅体现了人类创新求异的本质特性,同时也成为衡量创造性思维效果的重要标准。

一般的思维可以按照现成的逻辑去分析推理。而创造性思维则不然,它具有突破常规思维的独创性,独创新意,独辟蹊径。

首先,独创新意,就是敢于突破陈规,锐意进取,勇于向传统和习惯挑战。敢于对人们"司空见惯"或以为"完美无缺"的事物提出质疑。

其次,独创新意,还要敢于主动否定自己,打破"自我框框",从抛弃旧我中得到启迪,萌发新的设计

构想。

一家味精公司为了扩大公司品牌味精的销售量,向全体员工有奖征集创意构思。公司上下纷纷出谋划策,设想了多种手段。时限将至,一名女工还没有想出新点子,心中十分着急。一天晚饭时,和往常一样,她拿起装海苔香料的瓶子,但因为受潮,香料无法从瓶口倒出,她用牙签把洞口弄大了些,使香料顺畅地倒出。瞬间,一个创意涌现,可以把味精的内盖洞口稍稍加大,使用起来将自然增加味精的用量。这个创意被公司采纳,新包装上市后,销售量果然上升,女工也因此获了奖。

3. 联动性

联动性即"由此及彼"。它通常以三种形式表现出来。

(1)"纵向连动",即发现一种现象后,立即抓住不放,随即作纵深探讨,追究其产生的原因。你是否注意到,洗完澡放水时,浴缸里的水会产生一个旋涡?旋涡旋转是顺时针还是逆时针?20世纪60年代的一天,美国科学家谢皮罗注意到了这件平常的小事,并一次次进行试验,发现其他容器放水时也有相同的现象。他马上联想到赤道和南半球水池里的水流动时是否会产生旋涡,又是什么方向?为了这个貌似平常的问题,他不远万里来到赤道,结果发现赤道的水流动时没有旋涡。他又来到南半球观察,发现旋涡的方向正好与北半球相反,北半球是顺时针,而南半球是逆时针。通过研究,他得出结论:旋涡旋转的方向,与地球的自转有关。随后他把这种发现推广到台风、风暴等大气气流的研究上。谢皮罗可贵之处在于没有满足眼睛的发现,而是一步步去一探究竟,最终获得了重大发现。

(2)"横向连动",即发现一种现象后,便立即联想到与之相关相似的事物。轮胎是英国发明家邓普禄发明的。最早的自行车车轮是木头或钢做的,外边没有车胎,因此骑起来振动得让人很不舒服。一次邓普禄的儿子骑自行车摔得头破血流,促成了他下决心改进这种车。用什么办法能减少自行车的振动呢?一天,他在花园用皮管浇水,感到皮管中有水皮管就有了弹性,由此想到用空气装入皮管是否也会有弹性,于是他用了一段皮管充足气后套在轮圈上,骑上一试,果然非常舒服。这样他完成了一件并不伟大、但很有应用价值的发明。

(3)"逆向连动",即看到一种现象后,立即想到它的反面,进行逆向思维。20世纪50年代,世界各国研究制造晶体管时,如何提炼得到很纯的锗被认为是关键。日本索尼公司的江崎博士及其助手就此进行了探索,尽管操作谨慎,但仍混进一些杂质,她设想"如果采用相反的操作法,有意地一点点添加少许杂质,不知能搞出什么样的锗晶体来?"按此思路进行实验,将锗的纯度降到原来的一半时,一种优质的晶体产生了,此项发明一举震惊世界。

4. 求异性

求异性就是善于从不同的角度思索问题,为问题的求解提供多条途径。

(1)"发散",即对一个问题,尽可能提出多种设想,以扩大选择的余地。英国科学家波依尔发明指示剂,是从追寻紫罗兰变色原因开始的。一天他采了一束紫罗兰带进实验室,把花插在烧杯里,就做实验去了。不料几滴盐酸溅在紫罗兰上,他担心紫罗兰花被酸灼伤,立即把花放在水中漂洗,奇怪的是花由紫蓝色变成了红色。面对这一突发现象,波依尔决心找出答案。他随后分别用醋酸、硝酸、硫酸进行了实验,发现花都变了颜色,说明花的变色与酸有关。在这个原理的基础上他发明了酸性指示剂,随后又发明了碱性指示剂。

创造性思维的发散性特征体现在由量变到质变的基础建构上。只有在寻求创新的基点上,运用发散思维的原理将思路尽可能地扩散到最大限度,那么回归目标要求的"解",才能超越常规的限制,才能够为质的飞跃提供足够的量的积累,以供选择、组合。同时,发散还体现了人类思维超越现实局限的理想化追求。

在完成目标之前,创造性思维是以变量的、多层面的、综合的或是被分解的元素的形式存在的。选择的过程是判断的过程,也是灵活掌握变量体系,并

加以控制使之最终达到思维目标的过程。

（2）"换元"，即灵活地变换影响事物质与量等诸多因素中的某一个或多个，从而产生新的思路。2003年4月12日，在伊拉克战争进入尾声的时候，美军中央司令部颇具"创意"地提出"扑克牌通缉令"。如果除去意识形态和政治立场，"扑克牌通缉令"算是一个相当不错的"换元"，也显示出美国霸权将战争"娱乐化"和"媒体化"的趋势。在"扑克牌通缉令"推出后不久，世界各地模仿不断：有把布什总统列为环保罪魁祸首的"黑桃A扑克牌"；巴勒斯坦一个网站推出了自己的"扑克牌"通缉令，"通缉"16名以色列要员（扑克牌中的大王当然是以色列总理沙龙）；美国华尔街两名因涉嫌做假账而在事业上遭受挫折的员工成立了一家公司，靠生产各种"通缉"扑克牌大发其财，推出的第一种产品就是丑闻缠身的公司执行官扑克牌（这副扑克牌上的人物全部为涉嫌诈骗和做假账而正在接受司法调查的美国各公司首席执行官）；中国公安机关也学会了用"扑克牌通缉令"来追捕逃犯……

（3）"转向"，即思维在一个方向上受阻后，转向另一个方向，寻找新的思路。一般人切苹果多数是通过"南北极"纵切。如果你改变惯常的思维，沿着苹果的"赤道"横切，会发现一个五角的星形图案。作为设计师应具有这种把那些由于其简单和熟悉而被隐藏起来的事物发现出来的创造能力。

（4）"创优"，即用心寻找最优方案。设计中，为寻求最佳方案，一般采用"以数保质"的办法，即提供更多的设计方案来展示不同的思路和层面，以便于评判、比较，有利于最终作出最佳的选择。如形象设计公司为一些企业进行视觉识别系统开发时，一般要提供几十个或更多的设计方案，甚至在一个方案中还分别作不同的变体设计。

5. 综合性

作为有目的的探索活动，创造性思维的历程是：挫折或者取得一点成功——总结反思——再次受挫或再取得一点成功——再总结反思。这个过程也是不断调整修正思路的过程。当一种思路受阻时，即进行调整修正试行另一条新的思路，直至实现预期目的。在创造性思维活动过程中，不是运用单一的思维形式，往往是多种思维形式的综合运用，既要运用抽象思维、形象思维，又要运用灵感思维和直觉思维，还要充分调动想象力，才能有效地进行创造性思维活动。

下面介绍一个成功的创意。1983年圣诞节前夕，一架波音747飞机由中国香港地区飞往美国，飞机上运载的不是旅客，而是10万个布制的娃娃。这些布娃娃是在中国香港连夜赶制的。

当时，美国许多居民为抢购这种布娃娃通宵排队等候，甚至发生贿赂售货员，打架伤人。有人为了购买一个布娃娃不惜花438英镑飞往伦敦。布娃娃的售价由20美元上涨到25美元，黑市高达150美元，由设计师签名的布娃娃高达3000美元。即便如此，仍然供不应求。

一个平常的玩具娃娃为何如此火爆？这是美国克莱克公司的一个不同凡响的创意。首先，这种布娃娃是根据美国社会的心理变化而生发的创意。当时，美国社会面临一场"家庭危机"。年轻一代强调独立，不愿与父母生活在一起。同时随着离婚率的增加，破碎家庭越来越多，给儿童心灵造成了伤害。公司研究欧美玩具市场的发展趋势，发现玩具正由"电子型"和"智力型"转向"感情型"。赋予普通的布娃娃以生命与感情色彩，有助于培养孩子的爱心和责任感，同时也易于受到不同民族、不同肤色的儿童的喜爱。

其次，根据童话传说，西方孩子都以为自己是从椰菜地里出来的，如果能买个和自己是同命运的"椰菜娃娃"……一时间，"椰菜娃娃"成了时髦玩具，求购者络绎不绝。

最后，一名青年设计师把布娃娃塑造成一个有血有肉的小生命。它不像其他布娃娃那样被摆在货架上，而是放置在小小的婴儿床里。人们不是"购买"它，而是"领养"它，领养者需要签"领养证"，保证好好照顾它。通过办理领养手续，领养者和布娃娃建立了"养父（母）"和"养子（女）"的亲情关系，使领养者对布娃娃即刻产生了亲切感。

有趣的是，每个布娃娃都附有"出生证明"，印有它的姓名、手印、脚印，屁股上还有"接生人员"盖的章。每个娃娃互不重样，独具个性。肤色、发型不同，甚至有小光头。服饰有短裙、长裙、衬裤、斗篷等。就连脸上的酒窝和雀斑也不一样。而且穿戴时髦，变化多端，令人耳目一新。满足了不同"领养者"的偏爱。甚至还有"娃娃总医院"，那里的职员都作医生和护士的装扮，坏了待修理的布娃娃都放在摇篮或育婴箱里。布娃娃的配件也很讲究，一切穿戴与初生儿一样，连尿布都是当时市场上最流行的宝贝牌纸尿布。

这种富有人情味的"领养"活动一举成功。公司又采用市场推进战略，不惜重金在电视上广泛宣传，在每周六最受儿童欢迎的动画片时间内密集播放"椰菜娃娃"，以培养儿童对这个娃娃的亲密感情。布娃娃一岁生日那天，经销商还会寄上一份生日礼物，真可谓意味深长。

1984年，克莱克公司又推出了一种新型的椰菜娃娃。这回，椰菜娃娃不但改变了装束，还有了自己的兄弟姐妹和宠物。这样一来，与此有关的系列商品也就应运而生了，如专供娃娃用的床、尿布、推车、背包及各种玩具等。

椰菜娃娃刚投入市场，就赢得广大消费者的青睐，在不到6个月的时间里，这种娃娃就销售了300万个，销售额5000万美元，1984年销售额达1.5亿美元。椰菜娃娃很快在美国家喻户晓，成为连环画、连环漫画的主角，甚至成为"爱"和"成功"的代名词。"椰菜娃娃"的空前成功，被许多专家称为"奇迹"，有力地展示了设计创意的巨大价值。

7.2 设计创意的方法

"创意"一词来自英语"creative idea"，直译的含义就是"具有创造性的意念"。今天我们对"创意"一词的使用，既指创造性的意念、奇妙的构想、好主意、好点子等名词词汇；也表示创造性的思维活动过程，具有动词性质。不管怎样，创意必须是创造性的，创新是它的基本品质。

创意，要突破常规，需要依赖于创造性的思维方式。人的创造性思维的过程，实质上就是创意的缔造过程，创意是创造性思维结出的果实。

著名的美国广告大师大卫·奥格威说过："要吸引消费者的注意力，同时让他们来购买你的产品，非要有很好的特点不可，除非你的广告有很好的点子，不然它就像很快被黑夜吞噬的船只。"在设计创意时，有些具体的操作方法，这里介绍几种，供大家参考。

7.2.1 头脑风暴法

头脑风暴法又称脑力激荡法，是1938年美国创造学家奥斯本首创的。这种创意方法的运作方式是组织一批专家、学者、创意人员等，以会议的方式共同围绕一个明确的议题进行讨论，共同集中思考，互相启发激励，借助参会者的群体智慧，引发创造性设想的连锁反应，以产生和发展出众多的创意构想。头脑风暴法一般分三个步骤进行。

1．确定议题

会议前两天将明确的议题告知与会者，简单具体，易于产生创意，以便他们会前有所思考。与会者以10～12人为宜，会议主持者要营造幽默风趣、轻松又充满争辩的气氛，引导大家思索。

2．脑力激荡

这是产生创造性设想的阶段，时间一般控制在半小时至1小时。必须让与会者敞开思维，不受任何约束，可以异想天开，胡思乱想，想法越新奇独特越好。与会者在这个阶段不允许发表任何批评或怀疑的看法，无论是心理还是语言上都不能批判和否定自己或别人，以确保自由畅想空间的扩展。鼓励在别人的想法上延伸出新的想法以推进群体思维的链式反应。以量求质，构想越多，获得的好的创意点子可能就越多。

3．评估筛选

对会议中提出的种种创意构想进行评估筛选，

按照实施的可行性进行分门别类,去粗存精,最后从中选择一两个最佳创意构想方案。

比如,有教师给学生上广告设计创意课程时,在课堂上组织了一次"头脑风暴"——对学校旁边的"梅兰山居"房地产项目进行广告语的创意。议题一周前已布置,并介绍了该楼盘的主要特点。开始时讨论5分钟,随后选10名同学发表自己的创意结果,并把它们写在黑板上,这个过程不做任何点评。

梅兰山居,理想居所。

在梅兰山居,我与星星谈话。

梅兰山下我的家。

好山好水好人家,幽兰深处我的家。

城市中的桃源地——梅兰山居。

梅兰山居,给我想要的。

山水之间有我家——梅兰山居。

梅兰山居,让我找到家的感觉。

宁静致远,梅兰山居让你静观世界。

回家吧,您累了!

十个创意中不乏闪光点,首先从文采上予以评价,接着引导学生对该楼盘特点、市场状况、目标受众等进行详细分析,根据这些从创意中找到最切合该楼盘的 USP 的创意。大家一致认为"好山好水好人家,幽兰深处我的家"最有意境,切合产品特质,很能打动受众,该创意通过。

7.2.2 超序联想法

超序联想法是一种运用逆向思维的创意方法。有序的组合构成了人类生存的有序世界。人们在进行思维活动时,一般是按照世界事物有序构成的基本规律这条思路进行的。创造学家认为,组合是创造性思维的本质特征。世界上一切事物都可能存在着某种内部的关联性,设计家的本领在于不同常人地去发现它、开掘它,通过奇妙的组合,便会产生无穷无尽的新的创意构想。超序联想法就在于有意打破事物的这种有序组合,从"打散重构"中寻求新的思路和空间。通过打破所有客观事物的时间序、空间序和功能序的原有界限,把任意事物进行"相互嫁接"。使一些看似风马牛不相及的东西或水火不相容的事物,通过联想、假想、超想……使它们焊接在一起,从中迸发出不同凡响的、令人惊叹的创意构想。这种异类组合的"相互嫁接"造成的新的组合关系中,双方从意义、功能等方面会或多或少地相互渗透、互为补充,重组或配置,以获得具有统一整体功能的创造性成果。这种元素重组就好似手中转动万花筒,每转动一下,万花筒内的玻璃碎片就会发生新的组合,其组合变化是无穷无尽的。

7.2.3 影像创意法

影像创意法是目前大部分设计师都惯常采用的创意方法,即在创意构想时,在脑海中进行形象的素描勾画。运用创造性思维对萌发的创意形象反复打造修改,力求孕育的创意形象逐渐清晰具体化。在构想过程中设计家往往在一种冥思苦想的状态,一旦脑海中的影像创意轮廓清晰时,即用笔在纸上勾画出来。这时一般会有两种可能存在,一是在纸面上勾画出来的创意构想形象与脑海中勾画的形象有较大的出入,从而否决了此创意构想的可行性,于是另起炉灶重新开始;二是在纸上勾画出来后,雏形尚可,但还不尽完美,在纸上反复勾画后使创意构想有了深入一步的发展,最终使创意构想得以成立。还有一种情况就是创意构想一下难以有深化,在纸面上处于停滞的状况,只有暂时搁置下来,又回到脑海中去继续思考与勾画,直至灵感闪现,找到了"感觉"之后再回复到纸面上进行验证,经过多次反复,最终才能产生一个新颖独特的创意构想。

7.2.4 联想创意法

借助想象,把两个相似的、相关的、相对的或在某一点上有相通之处的事物,选择其连接点加以联想,就是创意联想法。任何两个概念(词语)都可以借助几个阶段(词语)为中介而建立起联想的关联性,从而使这种关联性产生新的创意构想。例如,把可口可乐和足球联系起来,剪刀和美女的腿联系

起来等，正可谓"思想有多远，你就能走多远"。联想创意法可以分别巧妙地运用接近联想、类似联想、对比联想、因果联想四种方式产生。

7.2.5 分列创意法

分列创意法是在构想过程中，把事物依其类别的特性、机能分别列为三个部分：物质（由什么形成）——构造、组成成分零件等；性质（到底是什么）——形状、大小、颜色、精密度等；机能（具有什么作用）——性能、利用方法、操作方法。对所有事物，用上述三种类型分别加以探讨，依次是：①列出属性类型；②把特性加以整理呈体系化；③将其改变从另一种角度来看，采用这种思路逐步深入演化。

7.2.6 分脑创意法

分脑创意法源于调动左脑与右脑的思考功能。左半脑掌管线性的、逻辑的和分析的思考功能；而右半脑则具有直觉的、理解的和创造性思考的功能。此创意法的操作是将小组成员的联系，设计成像大脑和生理机能的作用一样，分成创造性小组和分析性小组，最后加以组合。这种创意法将"想象性"和"可行性"互为参照、互为推动，既有利于创意新颖性的开拓，也使创意实施的可能性有了切实的保证，是一种比较有效的创意方法。

7.2.7 逆转创意法

逆转创意法是一种思维逆向运行的创意方法。人们常会因为对问题太熟悉，以至用正常的思维方式很难打破思维惯性的局限，想出别出心裁的创意方案来。在这种思维停顿的情况下，一个有效的办法是将对问题的叙述方式逆转过来，常有助于产生对问题的新的思路与想法，从而激发创意的形成。可以用任何方式逆转一个问题，你可以变换主语、谓语或宾语。利用逆转创意法激发实际的解决方案，即使解决方案和逆转的定义之间没有逻辑上的关联。

7.2.8 辐射创意法

辐射创意法是一种利用辐射线"四面出击"的创意方法。在确立一个问题点后，以此为中心轴点，向四方分解出不同方向的各种变量坐标，而每一变量坐标又可以不断分解设置下去，然后用辐射线相连呈平面的办法去寻求到新的创意。任何辐射线后即相当于设置了一个系统的相关变量，其中存在无穷个点，每一个点又可辐射出不同的线，从而组成一个"变量面"，多个相关面的排列组合、互为关联即为一个相关体，就是一个创意。

7.2.9 金字塔法

创意思路从一个大的范围面逐渐缩小，而每次缩小都用一定的目的加以限制，删除多余的部分，等于上了一个台阶，就像形成一座金字塔，而在每一层面上思考的路线都是由发散思维到聚合思维。

7.3 设计创意的历程

设计创意犹如纺锤状，确定目标是起点，然后将思维拓展到最大限度，求得量的积累，最后回归设计目标的要求，综合升华为创意点。这个过程，大致可分为确定目标、收集资料、创意酝酿、创意顿悟、创意验证五个阶段。

7.3.1 确定目标阶段

确定设计创意的目标，是随人的需要而萌发创造意识、创造目标的阶段。人类为扩大视野发明了望远镜。设计中越有难题，越能激发人的创新动机，越可能产生更优秀的设计。创意的目标通常是设计目标的具体体现，是多方论证分析的结果。

7.3.2 收集资料阶段

收集资料阶段是收集素材、占有材料的阶段。设计目标一经确定,最重要的就是有目的地收集与设计创意相关的资料和情报,这是进行设计创意的依据和重要前提。对设计资料的收集越广泛全面越好,越充分详尽越好。对资料进行整理、归类、分析,按需要程度的不同分为重点资料和一般资料,以备设计师和设计群体分别使用。

千万不要藐视这个"资源库",以为它只是一堆派不上多大用场的杂物。它可是思维的积累、智慧的展示、岁月的铸就、情感的交流。一旦灵机一动,便可能有创意跃动。

7.3.3 创意酝酿阶段

分析、消化资料的过程,是创造灵感的潜伏期,也是酝酿迸发创意的前奏。创造性思维的多种形式在这个阶段得到综合运用,分解、组合、联想、想象……思维形式开始由原来的发散趋向一点突破。

经过长时间的思索与寻觅,设计师付出极大的心血,虽有疲惫之感,仍可能是一片迷茫。这时一个有效的做法是把自己从这种困境中暂时解脱出来,把创意课题置之一旁,尽量让自己进入一种轻松的状态,听音乐、看演出、读小说诗歌,与朋友一起喝茶聊天,或者干脆去睡觉。

在放松的状态中,说不定一个偶然因素的刺激,灵感就会突然间闪现。德国化学家凯库勒为碳原子的问题苦苦思索而不得其解。一天晚上他乘车回家,突然灵感瞬间闪现,顿时悟出了碳链的秘密。还有一次他在马车上领悟到众人百思不解的有机化合物苯分子的结构。

7.3.4 创意顿悟阶段

创意顿悟阶段是灵感闪现的阶段,是设计师在酝酿阶段"山重水复疑无路"之后"柳暗花明又一村"的豁然开朗阶段。灵感闪现也称为"尤里卡效应",这是一句希腊语,意为"我想出来了!"。随着灵感迸发,创造情绪空前高涨,创造性思维特别活跃,创新点相互贯通,创意得以完成。长时间的苦思冥想获得超越和升华。

灵感是一种短暂的顿悟性思维,高潮为时很短,犹如一道闪光,思路突然贯通。这是古今中外概莫能外的创造规律。

调查表明,在梦中和户外活动时,灵感闪现的比例最高,而在工作状态灵感闪现的比例较低。这充分说明创造者在长期紧张思考之后,头脑里塞满了与思考问题相关的"材料",负荷太重运转不灵。暂时搁置问题的思考,大脑得到了休息。由于惯性作用,潜意识活动还在思考问题,许多"意义"和"点子"还在不断分离与碰撞,并在瞬间撞击出火花,出现崭新的意念,灵感突发而至。

灵感的闪现往往给人"踏破铁鞋无觅处,得来全不费功夫"之感。实际上是长期积累的瞬间爆发。

2000年12月13日,日本人推选出的20世纪最佳发明竟是诞生于1958年由安藤百福发明的方便面。

开发方便面的想法早在1945年就已萌生。二战后,日本食品严重不足,薯秧都被当作食物吃。安藤百福偶尔经过一家拉面摊,看到穿着简陋的人们顶着寒风排着二三十米的长队。他不由得对拉面产生了极大的兴趣。1958年春天,身无分文的安藤百福在大阪府池田市的住宅后院开始着手研究拉面。

安藤百福设想的方便面是一种只要加入热水立刻就能食用的速食面,他设立了五个目标:第一,不仅味道好而且吃不厌;第二,可以成为厨房常备品且具有很高的保存性;第三,简便,不需要烹饪;第四,价格便宜;第五,安全、卫生。

做面容易,怎样让调料入味,以求速食?后来,夫人做的油炸菜肴启发了他。油炸食物的表面有无数的洞眼,像海绵一样,这是由于其中的水分在油炸过程中散发形成的,加入开水,很快就会变软。他将面条浸在汤汁中入味,然后油炸使之干燥,同时解决

了保存和烹调的问题。这种被他称作"瞬间热油干燥法"很快取得了方便面制法的专利。1958年，安藤百福发明世界上第一包方便面——"鸡肉拉面"。

1966年安藤百福去欧美旅行，希望找到把方便面推向世界的办法。当他拿着"鸡肉拉面"去洛杉矶的超市，让几个采购人员试尝时，发现没有放面条的碗，找到的只有纸杯，于是把"拉面"分成两半放入纸杯中，注入开水，用叉子吃，吃完后把杯子扔进垃圾箱，瞬间"杯装方便面"诞生。安藤百福决定选用当时还算新型的泡沫塑料，轻而且保温性能好，成本也便宜。杯子的形状做成用一只手也能拿起的大小。

然而，如何才能长期保存方便面？怎样找到一种不透气的材料？一次从美国回国的飞机上，安藤发现空中小姐给的放开心果的铝制容器的上部是一个由纸和铝箔贴合而成的密封盖子，杯装方便面的铝箔盖在那一刻就定了下来。后来安藤百福又首先倡导了在食品外包装上标明保质期。

方便面于1971年进入商业生产，现在每年消费量已达到500亿袋，2003年在全世界的产值达到140亿美元。

7.3.5 创意验证阶段

创意验证阶段是深化和完善创意的阶段，将得到的创意根据要求和原则加以验证分析和补充修正，使之更符合设计目标。

灵感闪现萌发出来的创意，往往形态朦胧、支离破碎、不甚完善，可以说只是一个粗糙、模糊的雏形。一个闪光的亮点，能否真正升华成可供实施的创意方案，尚需要深化。

首先，要将这个创意构想予以可视化表现，看看视觉化的形态与脑海中浮现的形象是否吻合。例如，我们构想一个标志，冥思苦想一段时间后，突然灵感闪现，自己甚感兴奋，以为终于找到了一个理想的方案。在纸面上一画，结果完全不是那么回事，或者出入很大，只好"淘汰出局"。这种情况在创意构想过程中常会出现。即使构想的创意视觉化雏形尚可，还需进行精加工，反复推敲、调整。这时会有两种结果，一是经过调整与完善，确实是理想的创意方案；也可能经过调整，仍然不甚理想，再加修改也"难成气候"，只有另起炉灶。

其次，一个创意方案出来后，在设计机构内部尚需要由资深设计师组成的小组进行必要的验证，一是看创意的新颖性和独特性，二是看其运用后的可行性与合理性。对创意方案提出修改意见与建议，使之更加完善。这一阶段还需要听取各方面的意见，制订改进方案，写出科研论文，把设计放到实践中去验证。

7.4 现代设计的表现方法

现代设计的表现方法和手段是丰富多样的。伴随科技的进步，新材料、新技术、新的艺术手段为设计表现提供了更为广阔的空间。除了之前讲述的设计诸多艺术表现手法之外，这里再介绍一下"蒙太奇"表现手法。

蒙太奇也是法语"montage"的音译。原意指建筑中的构成、装配，用于电影有剪辑和组合之意，是电影艺术的重要表现手段。一部电影是由许多不同的镜头组成的，因此在电影创作中需将全片所要表现的内容分为许多不同的镜头，分别拍摄完成后，再按照创作构思将这些分散的不同的镜头组接起来，从而形成有组织的片断、场面，直至一部完整的影片。这种表现方法通常称为"蒙太奇"。

蒙太奇作为一种组合形式，在现代设计中不仅能有效地创造动感，创造视觉节奏，而且在设计方法上从用"单词"孤立地表达概念，而跃升为"词组"造句（意念），极大地提升了设计作品的吸引力，给人心理上一种意想不到的新奇感受。蒙太奇的组合形式已成为现代设计中的一个重要的形式法则。以一种配套、系列化的形式被广泛运用于工业设计、家具设计、纺织品设计、广告设计、商品包装设计等领域。

第 8 章 设 计 美 学

设计在最初始的阶段并不是在讨论美与不美，或者是一些有关美学范畴的理论，而是停留在需要的层面上。人类初成时为遮蔽风雨、躲避虫害而建造的穴居、半穴居绝不是艺术。我们所使用的产品，在设计的起始阶段同样也是为了满足使用的需求，满足最基本的功能。但人并不是只会单一的生活，在日常生活、宗教仪式或政治生活的某种具体需要的设计目的获得满足后，出现了另一种动机，那就是艺术和美。至少从这时候起，人类的设计，无论是东方还是西方，都在成就其基本目的的同时，追求着美。半坡时代的人面鱼纹盆在满足最基本的功能需求后还增加了一层宗教礼仪的隐喻形象。当代欧洲著名的产品设计大师飞利浦·斯塔克在设计享誉全球的榨汁机时，已经对人的使用情感以及人性关怀给予了更多的关注。设计美学已经涉及人类生活的方方面面。

8.1　设计美学概述

设计美学问题和其他的艺术美学有着本质的区别，设计美学研究的是设计的形式问题，而设计的形式对于设计而言具有本质意义，任何一个设计的形式在使用当中都发挥着巨大的作用，都制约着使用者对产品的使用，所以设计的美学问题不能完全以美或艺术来定义，而是一个综合问题，是建立在适合与不适合的前提上的。一个具有艺术性和美的设计不能叫好的设计，只有美与产品的实用性相统一，才能称为优质的设计，才能进入设计美学的范畴。

我们知道设计是研究人与事物的科学，是针对特定目标的不平衡与矛盾的众多问题的求解活动，是运用分析、综合、抽象、归纳、推理、图解等多种设计方法以及逻辑思维、形象思维等多种思维方式来创造"物"的科学行为，是一门建立在科学基础上的创造性活动，是通过用理性和艺术的综合思维方式来改变人的生活方式和文化认知的复杂的创造性过程。那么设计美学所要研究的对象同样是人，是研究人与我们设计的具有审美属性的物品之间的关系，以及一个具有审美属性的设计怎样才能适合人的使用，并能够改善人的生活与环境。

8.2　设计美的性质

作为一项设计来说，谈它的美与不美应该是建立在科学理性分析的基础上的，因为设计的艺术是科学的艺术，任何一个设计都要经过一个长期的调查、分析、抽象等的过程，我们讲一个设计的好与坏，首先一点是看是否能够解决问题，可以说设计在解决了问题的前提下才能继而涉及美与不美。然而，一项设计只是解决问题还不够，还应该是解决问题和优质的形态完美结合的产物。下面就设计美的构成、设计美的形态以及设计语言这三个设计美的重要组成部分进行简单的论述。

8.2.1 设计美的构成

所谓设计美的构成,就是确定各要素的形态与布局,并对它们进行合适的组合,从而创作出一个设计整体。此时设计师就要在某种构思下确定组合的规则和秩序,并在具体构成中加以运用。因此,若没有构成就不会最终实现设计。那么对设计美的构成要素的研究在构成创作的开始显得尤为重要。我们把构成的要素分为点、线、面、体、色彩、材料及光。

1. 点

点有大小、形状、虚实之分,点的规则分布(横列、竖列、斜列)会产生秩序美和均衡感,带给人庄重的感觉;不规则的随意点缀呈现"跳动感"或更为复杂的变化,使人感到轻松自由;渐变的点有一种韵律感和节奏感。

点包括:实点、虚点和光点,实点是产品上突出来的点,即:供人们操作和使用的功能点;虚点,一般为产品内凹的虚空间,如吸气散热孔、扩音孔等;光点一般应用在产品的重要部位上,它是为了增强产品的装饰效果和满足特殊功能上的要求。如果使用得当,既比较美观,又发挥了其功能性(图8-1和图8-2)。

2. 线

线有一种流动的感觉,体现了一种内在的张力。线有虚实和粗细之分,有直曲和圆润粗糙之分。直线具有刚劲、冷峻的特点,曲线有婉转、流动、柔软、富有弹性的特点。水平线和垂直线相交形成稳定感。

中国传统木构架建筑中的横梁通过斗拱与立柱垂直交叉,形成稳固的基础,支撑起整个屋顶。产品设计中的线包括:结构线、模具线、功能线。充分利用好线的元素,可以设计出既美观又实用的产品,流线型设计就是个很好的例子,它注重轮廓线的造型,并充分考虑了空气动力学的原理(图8-3和图8-4)。

图 8-1　Apple G5 系列

图 8-2　费埃德里斯塔居住综合体

图 8-3　德国议会大厦室内的旋转楼梯

图 8-4 雷姆库哈斯设计的博物馆

3．面

面有一种抽象、现代的感觉,不同形状的面带有不同的情感特征。圆形象征美满团圆。三角形带给人一种不稳定的感觉;长方形有一种理性、冷静的感觉（图 8-5 和图 8-6）。

图 8-5 用黑白极色表现了一片"锯"的森林,块面对比强烈,有很强的视觉冲击力,很好地传达了环保的主题

图 8-6 由弗兰克·盖里设计的灯具,用有机面的组合表现出了对自然原形的认识

4．体

体分为规则体和不规则体、虚幻体和实体、有机体和无机体（显微镜下的细胞剖面）等。体有一种高科技的感觉,非常具有现代感。四维空间的设计正是由体块构架而成的,体元素是体现空间感的重要手段（图 8-7）。

图 8-7 由贝聿铭设计的伊弗森美术馆通过简单形体的穿插体现出了很完美的空间关系

点、线、面、体对于人的视觉来说均有自己的表情,在室内设计中将它们组合在一起,形成整体构成空间表情。

（1）点的紧张感。从空间的大小范围看,点自然具有面的可能性。有些场合变成圆形、正方形、正

三角形，有些场面则是点。点在空间中产生了心理力感，由于图和底的关系给人造成不同的感觉。如果面上只有一个点，则成安静状态；如果几个点相聚，则有牵拉感。两点相聚，则两点之间产生互相牵拉的视力，暗示着一条线；三点相聚，三角形的暗示；大小不等则产生综合的动感。在立面上点的分布可以产生有趣的感觉。朗香教堂立面的小洞就表现出了点的感情。

（2）线的紧张感。水平线垂直线具有静态的形象；垂直线表示挺拔向上的紧张感；斜线表示推进纵深的动感；曲线表示柔和、女性、丰满的动感；一组垂线中间一根为粗，其他的线向粗线靠拢；一条竖线贯穿于分散的横线，产生统一的紧张感；上折线具有水平的力，下折线具有垂直的力。运动性首先取决于比例和外形。半圆的屋顶，运动力向半圆各方发射，而底边展平形成一种静态的特征。希腊雅典的奥运主场馆就是运动感的体现。

（3）面的力感和动感。水平面平和静止，表现安定感；垂直面有紧张感；斜面有动感；曲面柔和，具有亲切感和动感。面的非对称的构成具有力感；各种重构都有不一样的效果（图8-8和图8-9）。

🔼 图8-9　悉尼歌剧院表现出力感和动感

5．色彩

色彩是视觉形态的要素之一，它给人以非常鲜明而直观的印象，因而具有很强的识别性。而且在生理上和心理上给人带来不同的温度感（暖色给人温暖感，冷色相反；重量感强、明度低的色彩使人感到沉重，相反则轻；距离感（暖色、亮度高的色彩显得近）等。色彩本身没有绝对的美或不美，它的美是在色与色之间的相互组合中体现的，当配色反映的情趣与人的情绪产生共鸣时，即当色彩配合的形式与人心理形式相应时，人就会感到和谐愉悦。国外的许多办公空间在走道、厕所等人们不经常停留的地方，采用明快的颜色以解除人们在工作后的疲劳感，能够在这些地方得到一个良好的缓冲，人性化正是通过这些局部细节体现的（图8-10和图8-11）。

🔼 图8-8　沙里宁的机场

🔼 图8-10　色彩的运用使建筑具有了标识性的作用

图8-11 在产品设计当中通过色彩的运用把产品的使用功能告知使用者

6．材料

材料的选择与应用应该被看作设计过程中的一个重要部分。材料固有的颜色、质感以及收口方式都会使作品丰富,具有情感。材料在室内外设计当中的过渡是很重要的:模糊的或是对比强烈的、室内外材料延伸或改变。耐久性强和易维护的材料应该布置在经常使用的地方。还可以通过使用相似的材料对空间进行区域划分。为了保持对材料表现力的控制,设计师必须掌握材料的内在精神。充分利用材料的对比手法（图8-12～图8-14）。

图8-12 光使材料显得更美观

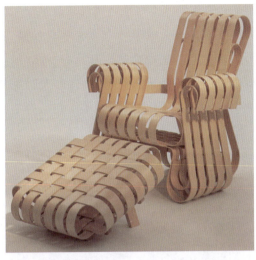

图8-13 弗兰克·盖里设计的椅子

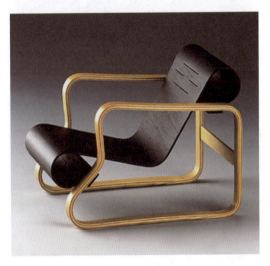

图8-14 芬兰设计大师阿尔托通过对胶合板的可塑性的试验,创造出了一直对后来的设计师产生影响的层压热弯胶合板的椅子

7．光

光之所以为一项设计的构成要素,是因为光在城市景观设计、雕塑设计、建筑设计、室内设计当中是一个至关重要的要素。光的使用方法同样要和点、线、面、体相匹配。

光在室内设计气氛的营造上起着独特的、其他要素不可替代的作用。它能修饰形与色,使本来简单的造型变得丰富,并在很大程度上影响和改变人们对形与色的视感。它还能为空间带来生命力,创造环境气氛。色彩虽能改变环境气氛,但在光的共同作用下,效果才会更为明显。不同的光与色综合作用于室内环境,可以创造出不同的情调与意境,没

有比光与色更能渲染环境气氛的手段了。至于设计材料质感的体现,则更要借助于光的作用,光在很大程度上有着重塑功能。因此,光是体现质感的得力助手。而且光是空间、设计形态的完整性以及实体与虚体之间关系平衡的一座很好的桥梁(图 8-15)。

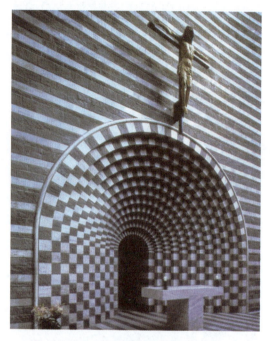

↑ 图 8-15　MARID BOTTA 设计的教堂

在办公环境设计中,阳光的直接照射有益于办公人员的身心健康,但客观条件的存在,有时不能直接满足人的需求。因此,在设计中应对采光和人工照明问题给予足够重视,以获取良好的光照,使人们能够进行正常的工作和学习。有时设计师为了把自然光从边缘引入腹地,一方面对平面进行了重新规划,打破了原建筑长廊式的布局;另一方面运用了玻璃移门和办公空间的玻璃外门的方法,解决了自然采光的难题。还比如,设计师有时针对其原有的办公环境无自然采光及景观的特点,在无窗区专用办公空间上方,设置了人工模拟自然光照明,使那里看起来好像真的沐浴在阳光中一般,整个空间也在调整后显得敞亮且更具人性化。

光在雕塑设计当中的利用更显现出它的重要性,亨利摩尔、贾柯梅蒂的雕塑没有光就失去了它的意义。在产品设计当中没有光的设计将会使一些至关重要的功能按钮失去它和人脑潜在的使用模型的匹配关系。

8.2.2　设计美的形态

设计美的形态是涉及设计美的构成要素运用的问题,是一个创作手法的问题。若没有具体的创作手法,也无法表明构成是怎样思考或者说依照什么规则来确定的。从这个意义上说,设计往往是伴随着某种构成手法才得以产生的。

1. 比例

比例是指物的整体与局部以及局部与局部之间的关系,它有两种存在形式,即存在于空间的比例和存在于时间的比例,黄金分割以 8∶5 或 1.618∶1 的恰当比例形式成为美的经典比例。

比例在建筑设计和景观设计上的使用几乎涉及了方方面面。在现代建筑设计理论中,比例理论虽然因为共通的世界物像理论的崩溃、素材的多样化,建筑功能复杂化而逐渐从设计上淡化,但实际上对于现代设计者来说,他们要不断地确定繁多的建筑形式和尺寸,而且也必须这样做,虽然不能寄希望于比例方法具有神秘力量和完美性质,但是采用数学和几何学的规律来推动创作仍然具有重大的意义。在图画和制作模型的过程中不断地对比例进行探讨、修正,一些建筑家就将某些特殊的比例渗透在自己的作品中。

比例在环境设计当中也可以称作尺度,空间尺度的运用在设计中是非常重要的,办公空间的大小与形状、办公设置物的位置,甚至办公环境中的气氛,都会给在这一环境中的人以不同的感受。高大的空间使人感到雄伟,矮小的空间令人感到亲切;迫近的物体使人感到压抑,开阔的空间使人感到空旷。只有合理运用整体尺度与人体尺度的关系,才可以使环境更符合其内涵,人才会感到安全与惬意。同时人在环境中是不断运动的,人体的各种活动尺寸要求,设施布局的合理,人流走向的通畅安排,同样会提高人的工作效率,同时促进人与人之间

的相互交流与协作。

2．几何学

在设计的历史上，从古至今一直都在反复使用着单纯的初级几何学的形态，文艺复兴时期阿尔伯蒂就提出圆形是最为完美的，并提出正方形、六边形、八边形、十边形、十二边形这样的向心形形状。到了20世纪的构成主义、风格派，都推崇单纯的抽象的几何形态。几何形态被设计师誉为最为明确的、可触摸的、没有模糊之处的，也是设计师进行设计的原形。以建筑师、环境设计师为例，他们总是幻想着简单形态，努力去创作排除了任何有不稳定因素和无秩序的东西。建筑选用立方体、圆柱、球体、圆锥以及四棱锥那样的简单几何体，将这些要素按照没有矛盾的构成手法稳定而协调地组合在一起。形态群使它们形成了具有统一性的整体。这样协调平衡的几何体于是就原封不动地成为建筑的实际的结构体，这样可以看出其形态上的简单性，正可以保证其结构上的稳定性。

3．对称

不管是在建筑设计、室内设计、家具设计、产品设计以及平面设计中，对称能将设计的各要素的重要程度以及序列和等级制度都很完美地表现出来。对称可以说就是轴线的问题，在建筑设计当中表现得尤为突出，柯布西耶曾经说过："轴线可能是人类自身或者原始的表式……轴线使建筑具有了秩序，建立秩序是开始工作的起点。建筑物被固定在若干条轴线上，轴线是指向目的地的行动指南。在建筑中，轴线必须具有一定的目的。建立秩序就是决定轴线序列，即确定目标物的序列和建筑意识的序列。"

4．对比调和

对比调和属于对立与统一，它们是一种同时并存的关系。对比调和涉及的是物质的关系，强调的是质的异中有同或同中有异。对比是具有显著差异的形式因素的配置，形体的大小、色彩的色相与色度、光线的明暗、空间的虚实等，对立的差异性因素组合的统一体，会给人以鲜明、振奋、醒目的感受。调和在较为接近的差异中趋向统一，是按照一定的次序作连续的逐渐的变化而得到的效果，使人感到融合、协调。

5．时间

这里讲的设计美的时间概念是建立在空间设计的基础上的，是有关时间形态的研究，是四维的设计。在设计美当中也可以称为节奏，是时间关系，是运动过程。一个优秀的室内设计，时间的节奏的变化是各个空间形态之间的关系，也就是如何从一个空间转换到下一个空间。人是在存在着连续的空间形态关系的空间中走动的，同时也在体验着空间。当然节奏也可以被认为是一个设计形态表面的节奏和韵律，在此就不予以详述。

6．隐喻机制

设计形态和知觉相联系，与人的活动相联系，与人的经验和生活幻想相联系。柯布西耶"高度思想集中与沉思的容器"的朗香教堂，内部空间着意变化，光从小洞里射进，利用特殊的建筑形态让人产生幻想。

8.2.3　设计语言

设计语言是一个很复杂的概念，在这里只作简单的陈述。设计语言就是设计所传达的信息。第一次接触某种物品时，如何知道该物品的使用方法，这就是设计语言所要做的。如果在过去曾经使用过类似的物品，我们就会把旧知识、旧设计的使用语言套用在新物品上，不然就会去找使用手册。

设计如何显示出正确的操作方法也就是什么样的设计语言是合适的；设计形态要与操作意图和可能操作的行为之间发生相匹配的关系；要有与操作行为和操作效果相呼应的联系；形态的实际状态与用户通过视觉、听觉和触觉所感知到的形态相匹配；使用者所感知到的设计形态与用户的需求、意图和

期望之间的关系,以及设计形态能够让使用者产生什么样的使用热情与情感,这些都是设计语言的研究范畴。

8.3 设计美学的表现方式

无论是产品设计、视觉传达设计、环境艺术设计、染织服装设计还是非物质设计,都涉及审美问题。设计美学(design aesthetics)是美学的一个分支,是研究物质生产和器物文化中有关美学问题的应用美学学科。设计美学就是把美学原理广泛应用到设计之中而产生的一种应用美学,它在科技美学研究的基础上,具体探讨设计领域的审美规律,旨在为设计活动提供相关美学的理论支持。设计美学有自己特殊的内涵,它是技术美、功能美、形式美、艺术美等范畴的有机融合。

8.3.1 技术美

技术产生于人类的物质生产活动,是人类为了生存和发展改造和利用自然的手段。技术是一种活动和技能,表现为对于工具和成果的制作;技术也是一种成果,提供给人们应用的器皿、器械、设施、工具和机器等;技术还是一种知识体系,表现为人对自然规律的把握基础上的科学技术理论。

技术操作的对象是人造器物等工具系统,作为人类肢体、感官和大脑的补充和延伸,扩大了人类的活动范围,改善了人类的生存环境,并且推动着整个社会的发展。从旧石器时代各种石器工具的制造,人们在追求效能的同时不断进行形式的改进,由此培育了美的萌芽,直到今天,航天飞行器和各种高新技术成果,无不为人们开拓着新的审美视野,提供新的审美价值。这一切表明,技术美不仅是人类社会创造的第一种审美形态,也是人类日常生活中最普遍的审美存在。

技术的发展经历了两个不同性质的阶段,因此技术美也具有不同的形态特征。古代传统技术活动是以手工操作方式进行的,技术是建立在生产的直接经验和人的直观感受的基础上,对于尺度关系、比例、节奏的掌握成为提高劳动技巧和改进技术的核心。技术的发挥是靠双手使用工具的技巧,从而把人的操作活动和个性痕迹凝结在产品的形式中,在成果中也物化了人的精神个性。因此,手工艺技术本身便有一种趋向审美和艺术性的特点。

现代科学技术的进步和机器的发明,使机器操作代替了手工操作,使物质生产过程的技术结构发生了根本性的改变。机器设备的操作对生产工人的技术要求趋于平均化,生产工人只从事限定的工艺操作,生产的工艺过程和产品的质量以及造型均取决于生产前的设计安排,从而产生了建立在现代工业生产基础上的现代设计。而现代自然科学的发展产生了新的机械工程技术,这些技术在产品设计和生产中的应用,创造了崭新的建立在新科技基础上的技术美,开拓了人类的审美领域。而我们现代设计中的技术美,主要就是指现代科学技术在大机器生产中应用所创造出来的美的形式。

现代技术产品中的技术美,它的审美价值主要体现以下两方面。一方面,产品是运用自然规律所完成的技术创造。对自然规律的掌握和运用,使自然界在人们面前呈现出它的无限利用的可能性。一个新的技术原理的应用可以为人们开拓出一个全新的活动领域,例如对飞行原理和火箭原理的运用使人们不断向征服空间迈进;应用材料的不同合成方法,可以产生出不同性质的人工材料。科学技术为人们对真理的探索提供了途径,对必然性的把握为人的自由提供了前提,技术可能性成为人们审美创造的现实物质基础(图8-16)。另一方面,作为人的劳动的物化,在产品中凝结了人的创造力和智慧,它把人的理想、欲求和情趣通过人的活动而注入产品之中。

综合来看,技术美具有以下特征:

(1)技术美的本质在于"真",也就是符合自然规律性。技术的产生在于人对于自然规律的把握,因此技术的本质特性是符合自然规律性的。技术是科学的物化,具有明显的理性特征,它并不直接依赖

于人的感受，因此，技术上正确的东西并不一定是美的。但是，一座美的建筑或一个美的产品，它在技术上必定是正确的。这就是说，技术上的正确性构成了美的必要条件，但不是充分条件，美还必须有产品与人的关系上的和谐和丰富性。

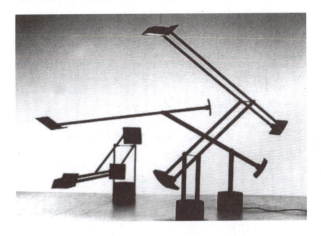

图 8-16 萨波（Richard Sapper）设计的台灯利用了杠杆平衡原理，成为技术美的典范

（2）技术美是人类创造的第一种审美形态，也是生活中应用最普遍的审美形态。从美的本源上来看，美的本质与人的本质相关，它是人的本质力量的一种实现和对象化，而这种对象化正是通过技术变革人与自然关系的物质力量和手段。人通过自己的劳动使自然界（其中包括人自身的自然功能）得到了改造，由此使自然打上了人的印记，从而实现了自然的人化。正如史前人对石器工具的打制，从粗糙的外表到造型的匀整光滑，在人们对生产效能的追求中，逐步使石器工具获得了一定的审美特质，也丰富和发展了人的形式感受。这个过程正是依靠技术实现的，是技术的发展使人的物质创造活动成为现实。因此，技术美物化了人的活动形态，它是人类产生的第一种美的形态，人们从技术成果中看到了人的自我创造和自我实现的作品。现代工业和科技的技术美是通过机器的批量化生产得以实现，从而使技术美的体现更加广泛，深入现代人们生活的方方面面，使更多的人能感受到现代文明的存在及发展。

（3）技术美是功能与形式的统一。技术产品总是以功能的满足为目的，只有在产品的功能得到了保障的前提下，技术美才能进入我们的视野。产品的使用和操作也很重要，使用和操作是否方便、安全、简单、舒适，成为衡量技术美的一个重要标准。只有操作起来得心应手且功能很好的产品，才能给人以美的感受。但一件产品若一味地强调功能，而忽视了视觉的审美感受，真正的技术美也不会出现。因此，技术美是功能和形式的统一，功能和形式的和谐一体才是技术美的根本特性。

（4）技术美具有变化性，是社会发展水平的表现。产品的技术美存在和依赖于科学技术的发展水平，因此技术美具有很强的变化性。审美趣味具有变异性与恒定性两面，变异是绝对的，恒定是相对的。人们对产品的审美欣赏有较大的变异性，喜新厌旧在产品的技术美中最为普遍，这主要是由于技术产品的功能及特性受制于科学技术的发展水平。只有当科学技术水平发展到一定程度，与之相应的产品中的技术美才能得以实现并被社会所接受。如20世纪三四十年代，随着成型技术的发展和完善，流线型设计风格越来越受到人们的青睐，以至成为当时时代的精神象征。科学技术发展越快，产品的更新换代就越快，于是人们对技术美的审美趣味不断追逐着科学技术的发展，因此技术美总是当代的，而不可能是历史的。美国设计史上的"计划废止制度"，正是工业化时代随着技术发展以生产适合人们审美趣味的产品而发展的一种创造性举措。除了科技水平的发展，技术美也同样反映着社会文化和审美意识的发展，技术美和社会文化、审美意识在相互促进中共同发展。因此，从一定程度上说技术美表现着一种向前不断发展的蓬勃动力，这也是现代社会的主要特性之一。

8.3.2 功能美

如果说技术美展示了物质生产领域中美与真的关系，它表明人对客观规律性的把握是产品审美创造的基础和前提，那么，功能美则展示了物质生产领域中美与善的关系，说明对产品的审美创造总是围绕着社会目的性进行的，从而使产品形式成为产品

功能目的性的体现和人的需要层次及发展水准的表征。

审美感受是人们日常生活中大量出现的一种心理现象,人的审美感受具有直觉的性质,他在欣赏时并没有首先联系到实用的、功利的或道德的目的,没有自觉的逻辑思考活动。但事实上,在美感直觉的"超功利""非实用态度"的表面现象背后,潜伏着审美价值的功利的社会性质。李泽厚先生把这种现象概括为"美感的矛盾二重性",就是美感的个人心理的主观直觉性质和社会生活的客观功利性质,即主观直觉性和客观功利性。

美感的个体心理的直觉性与社会功利性的并存,说明审美活动是在漫长的人类历史实践过程中形成的一种特有的活动方式。它的形成是社会生产实践和文化发展对人的影响和教化作用。这种作用是一种心理的建构过程,它把人类社会历史发展的文明成果沉淀在人的个体心理结构中,把人类理性的成果转化为人的一种感性官能,把社会性的内容以个体的行为和反映方式表现出来。人的感官虽然是个体的,受生理欲望的支配,但经过长期的文化教养,也成为一种具有社会性的感官。感官和情感的人化是形成人的审美需要的前提。审美的形成,使人与世界的关系不再只是直接的消费关系。物对人的效用,成为对人类社会发展目的性的一种展示,这时人的感官的个体功利性的消失恰恰是社会功利性的呈现,使人的感官具有了社会性和理性的内涵。这就使人的感官具有了超生物性的功能。同样,人的各种情感虽然有生物根源和生理基础,但也都沉淀了历史和理性的东西,有着丰富的社会历史内容。在这里,社会的、理性的、历史的东西累积沉淀为个体的、感性的、直观的东西,这便是审美心理的形成过程。它使审美判断的价值主体由个体转化为人类。

在设计发展史上,20世纪初叶现代建筑和工业设计领域对"形式依随功能"的倡导,典型地反映出设计领域对功能美的追求。由于当时对产品功能概念的理解过于狭隘,使它发展为一种技术功能造型,限制了功能美的开拓。随着工业设计的发展,深化了人们对于功能美的认识,并为各国美学家所普遍重视。设计的功能美是形式观照的产物,这种形式可以成为某种功能的表现或符号,它是那些功能好的产品形式的体现,功能美是通过产品形式对功能目的性的表现。功能美的概念具有重大的意义和丰富的内涵。

人工环境和产品构成了我们生活的空间,它们所具有的功能美把社会前进的目的性和科技进步直观化和视觉化地呈现在我们的面前。功能美通过物的组合秩序,体现出生活环境与人的生理的、心理的和社会的协调,给人一种特有的场所感和对人类时空的独特记忆。产品是一种适应性系统,成为沟通人与环境的中介。产品作为人的生活环境的组成部分,起着减轻人们生活负担和提高生活质量的作用。具有功能美的产品所体现的人性化特征,使人在接触和使用时不会产生陌生感和对失误的恐惧心理,同时又能使产品与人在精神上保持沟通和联系。产品的功能美成为人们自我表现和个性美的一种展示,有助于人们的生活方式更加科学、健康和文明。产品的功能美还是激发人们购买欲和促进商品流通的重要因素,它可以成为产品使用价值的一种展示和承诺,从而不仅满足人们的审美需要,而且传达出产品对人的效用和意义。

8.3.3 艺术美

设计美学是技术美与艺术美的结合。设计美学中的艺术美,从艺术形式来看,主要有形式美及其规律;从艺术形象看,有造型、色彩、装饰,这三大要素在各种设计中都程度不同地呈现出来。

艺术是人们对社会生活做出的审美反映和精神建构,它以特定的物质媒介将人的感受、审美经验和人生理想物态化和客观化,以艺术作品的形式表现出来。因此,我们说艺术是一种精神生产,艺术品是一种观念形态的产物。审美是艺术的质的特性,艺术的各种社会功能的发挥,都要通过审美的传达和形象的表现来完成。失去审美价值的艺术品便不成其为艺术品,因此艺术美是艺术品审美价值的集中

体现。当然，艺术美也存在于物质产品中，但它并不是物质产品审美价值的中心。

艺术因素是构成设计的重要内容，然而产品和环境的设计却要将艺术因素融入物质生产领域，从而创造更具艺术韵味和精神内涵的现实生活。因此，如何将观念形态的艺术美转化和融入现实的物质产品中，成为工业设计的重大课题。

工艺品和建筑等属于造型艺术类型，与其他物质产品相比，工艺品和建筑具有突出的审美功能，但它们与纯艺术又有本质的不同。与纯粹艺术相比，它们都具有实用功能，并且其产品结构是按科学技术原理实现的。严格来说，它们应从属于设计领域。

艺术抽象手法是设计过程中的重要手法。艺术抽象是用具象的概括和形象的简化来把握事物的本质，它是对某些形象特征的抽取、提炼和侧重。在产品造型中，艺术抽象有助于形体的提炼和构成。例如，在陶瓷和玻璃器皿的形体构成中，对于自然客体和人工客体的模拟转化是重要的途径之一。人类最初在食用果实时发现，某些果实被剖开之后，果壳可以作为容器来加以利用，制陶技术发明以后，钵的造型便是依照果实的形体加以分割变化而做成。这里已经包含了形象的概括和提炼。在造物和设计活动中，也要从客观世界获取灵感。作为形体模拟的对象既可以是自然客体，也可以是前人创造而在生活中为人喜闻乐见的人工客体，它们的形体特征比单纯几何构成的形体更富有生命力和人情味。

艺术抽象和造型的模拟转化，要根据功能目的性选择合适的模拟对象，抓住这种形体的审美特征，在功能指向下，用形式规律加以整理，向该物质材料的工艺特征和造型要求靠拢。在产品造型设计中，艺术抽象不再追求模拟的形似，而在于取得形象精神内核和气质风格，这是一种再创造过程，它的目标是要取得实用与审美相统一的产品造型。在城市环境设计中，艺术抽象的作用更加突出。从城市形体特征的把握，它的天际轮廓线、整体韵律和空间节奏的处理，到城市雕塑、园林、景观的设计，都涉及对形体的塑造，都离不开设计师的艺术抽象能力。城市雕塑，依功能的不同可以分为纪念性的和装饰性的，多设置在广场、绿地、建筑群的中心、园林，以及交通口岸等处，成为一个城市的文化品位和地域特性的表征。具有艺术抽象性质的城市雕塑的兴起，是20世纪城市雕塑的一大趋向，这些城雕打破了具体形象和空间的有限世界，塑造了一种内涵丰富、意味深邃，具有审美意趣的形象和空间。

8.3.4 形式美

审美活动是以感性形式为基础的，这些感性形式是由点、线、面、体、质地和色彩组成的复合体，是一种在空间中可以感性直观的物质存在。审美形式是指审美对象的感性形式，是指作为感觉对象的形状、质地、色彩，以及构成某种空间秩序的相互关系和外在形象。形式美是指事物的形式因素和形式的结构关系所产生的审美价值。形式美的形态特征很多，其中最基本的一种是多样统一，即和谐，它体现了形式结构的秩序化和完整性。

1. 形式感的形成

形式美，是指事物的形式因素和形式的结构关系所产生的审美价值。人的心理为什么会与这些形式因素和形式的结构关系在情感上产生契合和共鸣呢？对特定形式产生共鸣，说明人具有一种形式感，他可以通过对形式因素的感知产生特定的审美经验。形式感构成了人的审美感受的基础，它是人的审美活动的重要心理条件。

节奏感，是人的形式感中很重要的一点。大自然本身具有节奏，自然界的运动具有周期性，其中存在许多节律现象，如日夜的交替、季节的变换等。人的生命运动也存在节律，如心跳和呼吸，它对人的行为具有一定生理上的影响。节奏是一种有规则的重复，人们有节奏的行走会比不规则的行走省力得多。在劳动中，通过对工作和活动安排的秩序化，会形成劳动的节奏，它可以减轻人的劳动负担。劳动的节奏不仅取决于人的呼吸、体力的强弱等生理特

点，还与劳动方式和社会条件有关。劳动节奏是由社会实践决定的，并被人所感知和掌握，逐渐转化为一种条件反射。这是一种意识化和心理化过程，开始时是一种行为的习得，以后变为一种自动化习惯性行为。

比例、对称和均衡之所以成为一种形式美，也与人的社会活动方式直接相关。首先，在空间的方向性上，所谓长、宽、高这些空间坐标，其实是随着人的直立行走才产生了不同的意义。在生产活动中，凡是出现对称的地方，总是沿垂直轴线左右对称，这是由于人的躯体左右两侧是对称的，才使生产活动和工具结构也具有了这种对称性。从科学上看，左和右之间并不存在任何区别，只有在人的社会中，左右中间才产生了不同，这与人手的分工及大脑功能分区的确立有一定联系，以至使左右之间含有不同的伦理意义和情感色彩。由对称造成的均衡，使人的注意力在浏览整个物体两侧时感到有同样的吸引力。对称的物体有稳定的重心，使人在劳动中易于把握。这些动态感受会逐渐转化为静观感受，并最终形成一种形式感。

空间感、色彩感、韵律感、运动感等人的形式感的形成，都经历了从生产和生活实践到文化和心理积淀的过程。社会生产实践是人的形式感形成的根源，特别是生产方式对人的节奏、韵律和均衡等感受特性具有直接的影响。

2．形式美的法则

形式美具有丰富的表现性，其主要特征在于形式因素自身的性格特性。形式美的运用构成了形式美的法则，它们体现了不同的形式结构的组合特征，可以产生各不相同的审美效果。形式美的规律是在长期的艺术实践中总结出来的，设计师运用它可以产生丰富多样的美感，它主要有变化与统一、对比与协调、对称与均衡、比例与尺度、节奏与韵律等。

（1）变化与统一

变化与统一法则也叫多样统一，它是一切艺术与设计领域中形式美的总体法则。变化是由运动造成新形式的呈现，它可以渐变的微差形式或序列化形式构成不同的层次。层次是变化的连续性所形成的过渡，可以将两极对立的要素通过变化组合在一起，给人以柔和而蕴含丰富的感觉。由正方形向圆形的渐变中，既可保持一定的基本形，又给人以丰富的变化感觉。

整体的统一性是任何设计构图的基本要求。完形心理学认为，知觉总是把对象看作一个统一的整体，从而形成图形和背景的分化。图形是视觉注意的中心，而其余的便被排斥到背景中，成为图形的衬托。因此，多样性的统一构成和谐，有其完整之美，给人以强烈的整体感。比如，中国古典园林的设计与创造就巧妙地运用变化与统一的形式法则，园林中设置不同形态、不同功能的楼、阁、亭、台、假山、喷泉等，显得有变化、生动、活泼；然而，这些又通过一些形式上大致统一的顶部、拱、长廊等，使国内的亭台楼阁具有统一的格调，最后用围墙把这些富有变化的因素统一成一个有机的整体。

（2）对比与协调

对比与协调法则是建立在变化与统一基础上的一个形式美的规律。对比能产生生动、活泼与鲜明的个性；协调能产生协调、稳定与柔和的品质。对比是对事物之间差异性的表现和不同性质之间的对照，通过不同色彩、质地、明暗和肌理的比较产生鲜明和生动的效果，并形成在整体造型中的焦点。由于差别造成强烈感官刺激，使想象力延伸的趋向造成张力，容易引起人们的兴奋和注意，形成趣味中心，使形式获得较强的生命力。协调则是将对立要素之间调和一致，构成一个完整的整体，如刚柔相济、动静与虚实互补，使不同性质的形式要素结合在一起，给人一种丰富、完整、和谐的审美感受。

（3）对称与均衡

对称是事物的空间和结构关系，是自然界到人工事物中普遍存在的一种关系。对称是一种变换中的不变性，它使事物在空间坐标和方位的变化中保持某种不变的性质。如人的面部是一种左右的对称，而人在照镜子时在人的形象与映像之间则形成一种镜面的反射对称。一个圆是以一定半径旋转而成，因此构成了一种旋转对称。此外，还可以通过平移

或反演等方法形成不同类型的对称。均衡则是两个以上要素之间构成的均势或平衡状态,如在大小、轻重、远近、明暗或质地之间构成的均势或平衡感觉。均衡可分为对称的和不对称的。格式塔心理学研究得出,物体之间的组合最终会形成一种"力的因式",均衡是人们在审美过程中所获得的生理的和心理的力的均衡。

(4) 比例与尺度

比例反映了各种事物之间以及事物内部之间的尺度关系,比例的选择取决于尺度和结构等多种因素,世界上并没有独一无二的或一成不变的最佳比例关系。尺度则是一种衡量的标准,尺度的含义有两层:一是指物品自身的尺度;二是指物品与人之间的比例关系。也就是说,要使物品符合人的内在尺度要求。人体尺度作为一种参照标准,反映了事物与人的协调关系,涉及对人的生理和心理适应性。西方著名的黄金分割律,实际上是一种常用的比例关系,也是人们从长期的审美实践中得出的美学成果。古希腊数学家毕达哥拉斯首先发现了黄金分割的比例中项,其后欧几里得提出了黄金分割的几何作图法。古希腊的神庙建筑、雕塑和陶瓷制品以及中世纪教堂都采用过黄金分割的比例,近代巴黎埃菲尔铁塔底座与塔身的高度也采用了黄金分割比,现代建筑大师柯布西耶利用黄金分割比构成一种建筑设计的模数。

(5) 节奏与韵律

节奏从自然中来,从生活中来。节奏是事物在运动中形成的周期性连续过程,它是一种有规则的重复,产生秩序感。在造型艺术中,节奏主要体现在形状、色彩、纹饰的有规律的组合上。韵律是指诗歌、音乐中的音韵、旋律。节奏是韵律的基础,韵律是节奏的升华和提高;节奏在规律性的重复中体现出统一,而韵律在起伏回旋、疏密有致、抑扬顿挫中体现出变化。作为空间关系的韵律表现为运动形式的节奏性变化,它可以是渐进的、回旋的、放射的或均匀对称的,由此造成一种情感运动的轨迹。谢林曾经把建筑比作凝固的音乐,这便是把建筑在空间中形成的节奏和韵律以音乐在实践过程中所产生的节奏和韵律加以比拟,使人对空间感的体验更加生动和强烈。

第 9 章 设计教育学

9.1 设计教育的产生

英国的工业革命揭开了近代西方的序幕。发端于制棉工业的机械,与蒸汽机、冶铁术的发展促成了生产技术的大变革。工业革命之前的手工业产品,都是当时的样式再加上工匠各具特色的创意而完成。工业革命之后的机械生产虽然能够提供大众质优价廉的产品,但生产过程机械化后,生产计划完全由工厂及制造者所控制,在唯利为上的市场化思想笼罩之下,产品往往流于粗糙。工业革命给设计带来了新环境,随着手工艺的机械化,便开始需要"设计师",这就预示着设计将进入"工业设计"时代。人们希望这些设计师除精通机械技术外,更应拥有相当的造型能力、社会责任感和对未来的理想。要培育设计人才,并使社会认同这些人的存在,必须形成一系列的教育观念。西方现代艺术设计教育与现代设计几乎同时出现。在英国工艺美术运动中,就产生了有关现代设计教育的思想;德国的包豪斯在现代设计初步发展之后,从理论和实践上对现代设计进行了探索;乌尔姆学院在总结现代设计教育发展基础上,建立校企联合的方式,基本确立了现代设计教育体系;美国、日本和英国等设计发达国家,在德国设计教育体系的基础上进行了完善,最终形成了以德国包豪斯——乌尔姆设计教育为主体的多元设计教育体系。

9.1.1 早期设计教育概况

设计教育可大致划分为三个发展时期。第一个时期是自 18 世纪下半叶至 20 世纪初期,这是设计教育的酝酿和探索阶段。在此期间,新旧设计思想开始交锋,设计改革运动使传统的手工艺设计逐步向工业设计过渡,并为现代工业设计的发展探索出道路。第二个时期是在第一次世界大战和第二次世界大战之间,这是现代工业设计形成与发展的时期。这一期间工业设计已有了系统的理论,并在世界范围内得到传播。第三个时期是在第二次世界大战之后,这一时期工业设计与工业生产和科学技术紧密结合,因而取得了重大成就。与此同时,西方工业设计思潮出现了众多的设计流派,多元化的格局也在 20 世纪 60 年代后开始形成。

1. 背景

以工业革命为界,实用美术划分为两个时期:工艺史和设计史。现代设计就是从最早的工业产品设计中孕育出来的。1770 年至 1870 年,是工业革命的第一阶段,棉纺机和蒸汽机出现并广泛应用;1870 年至 1914 年,是工业革命的第二阶段,电的发明、石油和汽油内燃机的主要使用,使动力工业被彻底改革。从 1769 年瓦特发明蒸汽机后,一连串的工艺机械发展,将机械生产方式引入产业,取代了人口劳力,人们一方面借助于材料与技术获得实质上的进步,另一方面又因工业所伴随的弊病和冲击感到

忧虑与不自然。以莫里斯为代表的"工艺美术运动"大约是1850年至1900年间于英国地区所发展的工艺思潮,开始在民众中倡导"手工与艺术结合"的理念,提出工艺产品要"美观与实用"的口号,试图打破艺术与手工艺之间的界线。此后,又相继出现了以法国、比利时为中心的将英国"工艺美术运动"引入欧洲大陆的"新艺术运动"和以德国为中心的对于标准化、大批量生产方式探讨的"德意志制造同盟"。

2. 教育机构

莫里斯强调设计的基本原则为:产品设计和建筑设计是为千千万万的人服务的,而不是为少数人的活动(图9-1);设计工作必须是集体的活动,而不是个体劳动。这些原则都在后来的现代主义设计中得到发扬光大。英国有不少设计家仿效他的方式,组织自己的设计事务所,称为"行会",这些设计事务所具有教育机构的一些性质,这些"行会"向民众推广设计理念,为社会提供年轻的设计人才,从而开始了一个真正的设计运动,即历史上的"工艺美术运动"。这批设计事务所的设计宗旨和风格与莫里斯非常接近。他们都反对矫揉造作的维多利亚风格,反对设计上的权贵主义,反对机械和工业化的特点,力图复兴中世纪手工艺行会的设计与制作一体化方式,复兴中世纪的朴实、优雅和统一;德意志制造同盟的创始人之一、著名外交家、艺术教育改革家和设计理论家穆特休斯认识到设计教育的重要性,建议将柏林美术学校、德累斯顿美术学校和不来兰美术学校都改成建筑与工艺美术学校,主张"要以合理、客观、功能第一与毫无装饰的新观念来代替传统的美术观念";德意志制造同盟的代表人物,"现代主义设计运动奠基人"彼得·贝伦斯从1904年开始,便积极参与德意志制造同盟的组织工作,同时,又利用担任杜塞多夫艺术学院院长的职位从事设计教育的改革。贝伦斯的贡献还在于他所培养的学生中出现了三位现代主义设计大师,即格罗佩乌斯、米斯·凡·德洛和勒·柯布什埃。1919年现代设计教育的创始人、建筑大师格罗佩乌斯在德国的魏玛创建了"包豪斯设计学校",使设计教育真正从设计运动的外部效应第一次转入正规内在的学校教育,标志着现代设计教育体系的确立和"设计"作为一门学科的兴起。

图9-1　1895年莫里斯设计的墙纸

9.1.2　包豪斯

两次工业革命,技术上升到一个新的高度。第二次世界大战前的欧洲建筑,强调艺术感染力的理念使其深刻体现着宗教神话对世俗生活的影响,这样复杂而华丽的建筑是无法适应工业化大批量生产的。作为世界上第一所为培养现代设计人才而建立的学院,包豪斯简洁实用的设计理念来源于对科学进步与民众需要的尊重。在包豪斯现代设计思维的影响下,在理论和实践上奠定了现代设计教育体系,培养出大批优秀的设计人才,也培育了整整一个时代的现代建筑和工艺设计风格。

20世纪初,大工业迅速发展,欧洲各国的现代主义设计运动方兴未艾。格罗佩乌斯敏锐地意识到:应该建立新型的、专门的设计学院,以培养工业社会

所需要的设计人才。1919年4月1日德国萨克森——魏玛实用艺术设计学校和魏玛造型艺术学校合并,创立了第一所新型的现代设计教育机构——公立包豪斯学校。格罗佩乌斯被任命为首任校长。格罗佩乌斯把德文的建筑(bau)和房子(haus)两词合一而创造了"Bauhaus"(包豪斯),含义是新型的建筑设计体系,但其设计教育内容包括了以建筑为中心的所有工业设计。以包豪斯为基地,20世纪20年代形成了现代建筑中的一个重要派别——现代主义建筑,主张适应现代大工业生产和生活需要,以讲求建筑功能、技术和经济效益为特征的学派,包豪斯一词又指这个学派。

包豪斯经历了三个主要发展阶段。

1. 早期阶段——魏玛时期的包豪斯(1919—1924)

魏玛时期是包豪斯的草创时期,在格罗佩乌斯的《包豪斯宣言》中所显露的观点得到了探索性实践。取消"老师""学生"的称谓,代之以手工艺行会性质的"师傅"和"徒弟",并要求学生进校后要进行半年基础课训练,然后进入车间学习各种技能。作为师傅的导师分为传授艺术造型、色彩等绘画内容的"形式导师"和担任技术、手工艺和材料部分教育的"工作室导师",二者分别从不同的角度共同完成教学工作。这种教学体制的建立奠定了包豪斯发展的基础。在"形式导师"中,较早的伊顿、费宁格,后来的康定斯基、克利等都产生了积极的影响,尤其是接替伊顿的艺术家纳吉对基础课程中构成内容的建立做出了贡献。1923年,包豪斯举办了第一次作品展览会,取得了很大的成功。

2. 迪索时期的包豪斯(1925—1930)

包豪斯的开拓与创新引起了保守势力的敌视,1925年,迁往德国东部的德绍(图9-2)。4月1日,包豪斯在德绍正式开学。从这时起,包豪斯开设了平面构成、立体构成、色彩构成等课程,为现代设计的教学模式和科学发展奠定了基础。格罗佩乌斯还在学校里专门创办了建筑系,建立起教学——研究——生产于一体的现代教育体系。包豪斯此时已有了自己培养的毕业生来从事教学,他们是阿尔柏斯、拜耶、布鲁尔和辛柏、斯托兹。教员结构的变化带动了教学方针的转变,格罗佩乌斯放弃了两人共同教学的方法,改为一人制,教学体系及课程设置也趋于完善。这一时期由格罗佩乌斯设计的包豪斯新校舍以及各实习车间设计生产的创新产品成为包豪斯走向成熟的象征。

图9-2 迪索时期的全体教员

1925年,该校刊物《包豪斯》出版。1927年,该校成立建筑系,瑞士著名建筑师汉内斯·迈耶(1889—1954)任系主任。这是包豪斯的鼎盛时期。1928年2月,迈耶接任校长。他上任后,进行了大规模改革,加强了建筑系的课程,成立了音乐系,增设了摄影专业,并增加了社会学课程,提倡学生积极与社会联系。更加强调产品与消费者,设计与社会的密切联系。在他的领导下,包豪斯的各车间都大量接受企业设计的委托。然而,迈耶的政治主张引起当局不满,1930年他被迫辞职。德国著名建筑师米斯·凡·德洛出任第三任校长(图9-3)。他继续推行改革,完善以建筑设计多中心的教育体系,并努力使学院实现非政治化较为单纯地成为专业的设计学院,同时,将学的重点彻底转移到了建筑设计上。

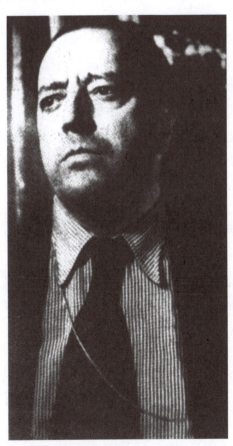

图9-3 米斯·凡·德洛

3. 柏林时期的包豪斯(1931—1933)

1931年,包豪斯被迫迁往柏林,政治气氛进一步恶化。1932年,纳粹冲入学校大肆破坏后,学校被迫关闭。后以"包豪斯·独立教育与研究学院"为名,在一座废弃的电话公司里继续教学。1933年1月希特勒上台,4月,由当时的文化部下令关闭包豪斯并由纳粹军警强行占领学校,8月10日,凡·德洛宣布包豪斯永久解散。学校中的大部分教员和学生都流散到世界各地,他们将包豪斯的精神和经验传播到世界各地。

包豪斯对于现代工业设计的贡献是巨大的,特别是它的设计教育体系和教学方式,现已成为世界许多艺术、设计院校的参照范例和构架基础,包豪斯的教育观点对于工业设计的发展起到了积极作用,使现代设计逐步由理想主义走向现实主义;它培养的众多的建筑设计师和其他领域的设计师把现代设计运动推向了新的高度。包豪斯所提倡和实践的功能化、理性化以及单纯、简洁、以几何造型为主的工业化设计风格,被视为现代主义设计的经典风格,包豪斯的成就与局限性一起,成为现代设计研究中的重要一环。

(1)格罗佩乌斯与包豪斯

格罗佩乌斯是德国20世纪的设计家、设计理论家和设计教育的奠基人(图9-4),他一生从事建筑工业化的研究。1937年,接受美国哈佛大学的聘请,担任哈佛建筑研究院教授,同年加入美国国籍,次年出任研究院院长。从第二次世界大战起,格罗佩乌斯同"建社"一起开始建造哈佛大学研究生中心和巴格达大学校舍,1969年在美国去世。格罗佩乌斯早年从师于德国现代主义设计先驱彼得·贝伦斯的设计事务所,主要设计作品有法格斯鞋厂和被誉为现代建筑设计史里程碑的迪索包豪斯新校舍。新校舍包括教室、礼堂、饭堂、车间等,具有多种使用功能。建筑的外层面,不用墙体而用玻璃,这一创举为后来的现代建筑广泛采用。校舍呈现为普普通通的四方形,尽情体现着建筑结构和建筑材料本身质感的优美和力度,令世人看到了20世纪建筑直线条的明朗和新材料的庄重。格罗佩乌斯作为包豪斯的第一任校长和创始人,对产品提出了崭新的设计要求:既是艺术的又是科学的,既是设计的又是实用的,同时还能够在工厂的流水线上大批量生产制造。与传统学校不同,在格罗佩乌斯的学校里,学生们不但要

学习设计、造型、材料,还要学习绘图、构图、制作。包豪斯拥有一系列的生产车间:木工车间、砖石车间、钢材车间、陶瓷车间等。格罗佩乌斯教导学生如何既能符合实用的标准,又能独特地表达设计者的思想;如何在一定的形状和轮廓里使一间房屋或一件器具的功用得到最大的发挥。格罗佩乌斯的教学为包豪斯带来了以几何线条为基本造型的全新设计风格,学生学会了用完全适于生产需要的最简单的长方形、正方形、圆形,赢得设计样式和风格的现代感。

图9-4 格罗佩乌斯

1923年八九月间,包豪斯举办了名为"艺术与技术的新统一"的大型展览会。师生的作品吸引了欧洲著名的艺术家与设计师,从而进行了各种学术交流活动,宣传了包豪斯的设计思想,并将欧洲现代主义设计运动推向高潮。格罗佩乌斯做了题为"论综合艺术"的演讲并发表了著作《包豪斯的设想与组织》。设计展品从汽车到台灯,从烟灰缸到办公楼。欧洲的各大厂商和实业家们已经预感到了这种仅以材料本身的质感为装饰,强调直截了当的使用功能的设计将给他们带来巨大的利益,因为这样的设计被实施生产,成本降低了而成效却会百倍地提高。格罗佩乌斯的包豪斯由此开始名扬欧洲。

(2)课程与方法

包豪斯确立了现代设计的基本观点和教育方向。提倡设计的最终目的是人而不是产品,设计中应遵循客观、自然的法则自由创造,反对模仿因袭、墨守成规;包豪斯将手工艺与机器生产结合起来,提倡在掌握手工艺的同时,了解现代工业的特点,用手工艺的技巧创作高质量的产品,并能供给工厂大批量生产;包豪斯把学校教育与社会生产实践结合起来,在教学中注重实际动手能力和理论素养的并列发展,强调基础训练,从现代抽象绘画和雕塑发展而来的平面构成、立体构成和色彩构成等基础课程成了包豪斯对现代工业设计做出的最大贡献之一。

包豪斯奠定的设计教育中平面构成、立体构成与色彩构成的基础教育体系,是以科学、严谨的理论为依据的。其后,在教学上把数学、物理、化学作为必修课,使教学体系向着更加理性和科学化的方向发展,更加适应大工业生产的需要。包豪斯的理论和教学体系,在格罗佩乌斯的号召下,通过伊顿、康定斯基等人的实施,初步得到了确立。1923年包豪斯迁到迪索,由莫霍利·纳吉接替伊顿掌管教学以后,其完善和成熟的教学体系最终形成。纳吉建立了较有弹性的教学方法,允许教授发挥个人的天才和能力。其课程设置如下。

① 基础课程

康定斯基开设的课程有:自然的分析与研究;分析绘图。

克利开设的课程有:自然现象分析;造型、空间、运动和透视研究。

伊顿开设的课程有:自然物体练习;不同材料的质感联系;古代名画分析。

纳吉开设的课程有:悬体联系;体积空间练习;不同材料结合的平衡练习;结构练习;质感练习;铁丝、木材结合;构成及绘画。

艾伯斯开设的课程有:结合练习;质感练习;纸切割练习;铁板造型;白铁皮造型;铁丝构成;错视练习;玻璃造型。

其他基础课程包括色彩基础、绘画、雕塑、图案、摄影等。

② 工艺基础课程

其包括木工、家具、陶瓷钣金工、着色、玻璃、编织、壁纸、印刷等。

③ 其他专业设计课程

其包括展览、舞台、建筑、印刷设计等。

④ 理论课程

其包括艺术史、哲学、设计理论等。

⑤ 建筑研修班还有特别选修的课程及专题研究。

包豪斯开设的课程,完全从现代工业设计这一新概念要求出发,包括了现在设计艺术院校设置的平面构成、立体构成、色彩构成、材料学、工艺学等,组成了新基础课模式。包豪斯奠定了现代设计艺术教育的基础,初步形成了现代设计艺术教育的科学体系。

目前,世界各种类型的设计院系都拥有包豪斯教学体系不同程度的内容,特别是其所首创的"基础课"教学,把对平面和立体结构的研究、材料的研究、色彩的研究,以独立而又互相作用的形式建立在科学的基础上;格罗佩乌斯受到莫里斯的影响,十分重视手工艺活动,主张"通过做来学",他把工场里基本的手工艺教育视为任何一种艺术创作的必要基础,认为手工艺教育是生产教育的最好方式。包豪斯教学体系注重培养学生的独立性、独创性和创新意识。格罗佩乌斯在1924年出版的《包豪斯的观念和结构》一书中阐述预科的教育思想时,要求预科学生自觉地摈弃对任何一种固定的风格流派的模仿。他指出,预科的目的在于激发学生的潜能,并让他们按照所需要的方向发展。包豪斯所坚持的工作室(车间)制的教育模式,让学生亲自参与制作,充分发挥其潜在的创造能力的教学方法,使学生兼具艺术和技术能力。同时,他所主张的与企业界、工业界的广泛联系和接触,使学生有机会将设计成果付诸实现,开创了现代设计教育与工业生产相结合的新天地。

(3) 对设计教育的影响

包豪斯对于现代设计教育有着深远的影响,它奠定了机械设计文化和现代工业设计教育的坚实基础,在理论和实践上建立了现代设计教育体系,创立了工业化时代艺术设计教育的基本原则和方法,制定了艺术设计师创作活动的原则。包豪斯强调实际动手能力和理论素养并重,实行艺术教育和技术教育相结合的方针,倡导了艺术与技术结合的新精神。其教学方式成了世界许多学校艺术教育的基础。包豪斯早期对学生的综合能力与设计素质培育的教学体系,填补了艺术创作和物质生产、体力劳动和精神价值创造之间的鸿沟,是艺术设计作为一门学科确立的标志。包豪斯提倡在掌握手工艺的同时,了解现代工业的特点,将手工艺与机器生产结合起来;强调基础训练,平面构成、立体构成和色彩构成等基础课程成为包豪斯对现代工业设计做出的最大贡献之一。包豪斯创立了工业化时代设计教育的基本原则和方法,其中还融入了对经济内容的重视和能力的培养,奠定了现代设计在20世纪独领风骚的先锋地位,标志着旧有手工艺装饰思想在未来100年的彻底转型。现代设计是建立在民主思想基础之上,通过标准化、大批量的机器生产方式来实现的。从此西方的设计文明彻底脱离了手工艺装饰的思想束缚,进入现代工业文明的母体之中。

9.2 设计教育的发展

第二次世界大战后德国人开始重新振作自己的设计事业和设计教育事业,希望能够通过严格的设计教育来提高德国产品的设计水平,使德国产品能够在国际贸易中取得新的主导地位。德国人把设计看作社会工程的工具,设计应该首先考虑为国家、国民的利益服务,而不仅仅是商业利益,德国发动的现代主义设计开始时具有的强烈社会主义色彩,明确提出了为大众服务的方向和目的,但这个设计宗旨到美国以后发生了质的变化,成了单纯的商业推广工具。德国人希望能够重新建立包豪斯式的试验中心,把设计作为一种为国为民的学科进行严肃、认真地研究和讨论,从而达到提高德意志民族物质文明总体水平

的目的。这种努力是第二次世界大战后德国最重要的设计学院——乌尔姆设计学院成立的直接动因。

乌尔姆设计学院又称乌尔姆造型学院。由英格·肖尔、奥托·埃舍尔于1953年在乌尔姆创立，1955年正式开始招生，包豪斯早期毕业生、平面设计大师马克斯·比尔担任第一任校长。1968年被解散。作为"新包豪斯"的乌尔姆学院只有15年的历史，但这短暂的历史，以对包豪斯的继承与批判为特色，它奠定了艺术设计更多的和科学相联系的基础，为艺术设计广泛地介入工业生产开辟了道路。乌尔姆设计学院致力于理性主义和功能主义的设计探索，并发展出高效率、次序化极强的系统设计，是继包豪斯之后世界艺术设计教育史上的又一个里程碑。

9.2.1 乌尔姆模式

1953年至1956年，包豪斯的毕业生马克斯·比尔任第一任校长时，教学与发展目标都打上了深深的包豪斯的烙印，被称作"新包豪斯"时期。比尔虽然是艺术家出身，但作为设计师和设计学院的院长注重设计的理性与功能。他提出设计包括"由汤匙到都市"的广阔领域，是一种新文化的建设工作。从1956年至1958年，教学中尝试在造型、科学与技术之间建立一种新的密切关系，一种设计艺术教育的新模式初见端倪。1958年至1962年，在设计的专业造型课程日见成效时，又大幅将人文科学、人类工效学、技术科学、方法学及工业技术引入教学中来，新设计方法学、规划方法学、习作与设计案例分析等受到很大重视。1962年至1966年，乌尔姆在艾舍和马尔多纳多的引导下，尝试着"在理论与务实之间，在科学研究与造型行为之间寻求新平衡"，设计教学的一些学科在合乎其实用工具性的基础上被重新加以认识，设计师的自我意识同样被重新定义。在教学上理论所占的比重大大增加，设计生态学的课题也被关注，尤其是基础教学的观念也得到了巨大的改变，形成了所谓的"乌尔姆模式"。

1．课程与方法

真正在办学实践中回答"设计究竟是一种以基本形式呈现的应用艺术，还是一门得由其任务设定，由其使用、制造技术规范的学科"这一问题的是乌尔姆学院。在设计思想方面，确立以理性和社会性优先为原则，反对为美和造型去设计物品，乌尔姆倡导的功能主义比包豪斯更具理性色彩。

乌尔姆的主体思想，已经从包豪斯在艺术与技术的摇摆不定中，坚定地走向了以科学技术、以理性为先的道路，因此，乌尔姆在设计中奉行的功能主张，比包豪斯似乎更彻底、更务实，以至于他们将"最低消耗、最高成效"的要求贯彻在所有设计之中，也几乎使所有设计都达到了至简的程度，形成了一种高度纯朴的纯粹主义的美学风格。这种美学风格和设计的理性主义精神，本质上又是与乌尔姆在教学中主张的社会性优先原则联系在一起的。乌尔姆对设计作用的理解，对设计师作用和职责的清醒认识，使他们认识到设计"不是一种表现，而是一种服务"，这亦是乌尔姆教育模式的核心之一，通过培养确定这种服务意识，使这些未来的设计师明确自己在人类建设事务中的有限地位，认识到在设计这种工业与美学结合的事务中，设计师必须具备谦逊合作的素质和团队精神，必须具备最终通过产品功能的创设完成这种服务的使命感。

在教学方面，乌尔姆确立的理性和社会性优先的原则是通过相关的课程得到实现的。乌尔姆是为致力于设计理性主义研究而建立的，几乎全盘采用包豪斯的办学模式，尽管在正式开办时他所开设的课程包括美术，但随着托马斯·马尔多纳多的到来，美术被迥然不同的科目——数学、社会学、人机工学和经济学取代。乌尔姆艺术学院的最大贡献，在于它完全把现代设计——包括工业产品设计、建筑设计、室内设计、平面设计等，从以前似是而非的艺术、技术之间的摆动立场坚决、完全地移到科学技术的基础上来，乌尔姆艺术学院的目的是培养工业产品设计师和其他现代设计师，提高工业产品设计、建筑设计、平面设计等的总体水平。它首先从工业产

品设计上开始进行教学改革试验,很快就扩展到平面设计和其他视觉设计范畴中。乌尔姆创立的视觉传达设计,是一个包含版面设计、平面设计、电影设计、摄影等许多与设计相关科目的松散的学科,学院对于视觉传达设计从科学性方面着手,把它变成一个极为科学、相当严格的学科。通过学院的努力,一种完全崭新的视觉系统——包括字体、图形、色彩计划、图表、电子显示终端等被发展出来,成为世界各个国家仿效的模式。乌尔姆坚定地从科学技术方向来培养设计人员,设计在这所学院成为单纯的工科学科。如在产品造型设计专业,其教育目标在于为日常工作、生活乃至生产的物品进行造型工作,这种造型涉及功能的、文化的、技术的及科学的诸要素,还包括确立新的使用方式。与当时通行的强调感性的设计造型教育不同,乌尔姆强调的是理性、科学性和现代性,其一半的课程是关于新的科学知识、方法(包括人文学科内容),充满实验性,它对新的理论课题与设计的发展都秉持一种开放的态度,鼓励不同的学术思想的碰撞、交流,它不断激励师生创新。在课程内容上,一些新的学科刚一出现即被引入教学,如信息论、系统论、控制论、符号学、人类工程学等,有的学科、思想还未成形,就带有预见性地被运用到教学中,如生态学问题。不仅是引进新学科、新思想,乌尔姆的教师们在设计艺术学上颇多建树,如运用系统论创建了设计的系统方法学,在各专业的设计教学中都得到了良好的实践。又如在计算机进入设计之前,他们在设计教学中已将知觉理论与符号学结合起来,这种结合在其他地方要晚到20世纪80年代计算机广泛进入设计领域之后。正是这些理论和知识使他们具有创造性和前瞻性。虽然乌尔姆学院已经关闭多年,但是它所形成的教育体系、教育思想、设计观念,直到现在依然是德国设计理论、教学和设计哲学的核心组成部分。乌尔姆学院对设计艺术学理论的建构和贡献是巨大的。

2. 对设计教育的影响

乌尔姆的设计哲学在德国具有很大的影响力。从德国产品中处处可以看到这种新功能主义、新理性主义、减少主义的特征。乌尔姆的不少学生和教员都成为大企业的设计骨干,他们把学院的哲学带到具体设计实践中。德国在第二次世界大战后的现代设计发展,不但为世界各国的工业设计提供了宝贵的观念和理论依据,同时也影响了欧洲各国,包括荷兰、比利时等国家。

乌尔姆所体现的是一种第二次世界大战后工业化时期知识分子式的新理想主义,它虽然具有非常合理的内容,但是过于强调技术因素、工业化特征、科学的设计程序,没有考虑甚至是忽视了人的基本心理需求,导致设计风格冷漠。乌尔姆试图在设计中剔除反复无常的东西,寻求为设计师建立标准的工作方式。系统设计在乌尔姆十分流行,并且逐步被引入建筑设计领域。系统设计的潜台词是以高度有次序的设计来整顿混乱的人造环境,使杂乱无章的环境变得有关联和系统化。乌尔姆终于在德国电器公司布劳恩那里为其设计方法论找到了一个渠道,在系统设计上发挥奠基作用的汉斯·古格洛特的音响设备就是最早基于模数体系的系统设计,他与迪特·兰姆斯合作,在布劳恩公司把学院的构想完善化,由此推广到家具乃至建筑,使整个室内空间有条不紊,严格单纯。系统设计的观念因此可以说是由古格洛特在乌尔姆发展出来,由兰姆斯通过布劳恩等公司的设计推广宣传开来。这个德国最大的家用电器企业由于与乌尔姆的教师合作,并吸收了大批乌尔姆造型学院的学生,共同探索出一条适合现代德国国情的设计道路。乌尔姆艺术学院通过与布劳恩的长期合作,形成第二次世界大战后德国设计的风格,并产生了所谓的乌尔姆——布劳恩体系。乌尔姆学院的设计教育是一种现代性的、开放式的教育,它为现代设计教育建立了一个坐标。

9.2.2 当代设计教育概况

第二次世界大战后欧美各国努力发展现代设计,特别是在发展工业设计的过程中,工艺协会开始成立,美术工艺大学开始建立,工业设计大学开始成

立工业设计系等,教育界纷纷成立了培养设计人才的系科或部门。这些高等学校中与设计艺术相关科系的建立和有关设计课程的开设,为第二次世界大战后各国现代设计教育体系的探索,以及现代设计人才的培养奠定了基础。随着经济发展对设计人才的需要,高校纷纷开设设计专业,并对设计人才的培养目标、方式进行探讨,从而在20世纪60年代前后,基本形成了完善的设计艺术教育体系,为本国设计界培养了大批优秀设计师,为设计的长远发展打下了基础。

1. 美国的大学设计教育

第二次世界大战后美国的一些设计艺术院校在与企业联合办学,走校企联合的道路方面与第二次世界大战后德国乌尔姆设计学院的办学模式十分类似。但是,由于以包豪斯为代表的早期欧洲设计艺术教育主要集中在建筑设计上,而美国一开始就把设计艺术教育的重点放在工业设计(产品设计)上,所以在联合办学上,美国的设计院校与企业联系、联合的面更宽,联系更加密切。

美国设计艺术教育受到以包豪斯为代表的欧洲设计艺术教育的影响主要表现在两个方面:一是包豪斯的一些基本课程如平面构成、立体构成和色彩构成直接被搬进课堂;二是许多移民美国的欧洲设计师在美国开办设计院校。后者比较著名的有纳吉创办的芝加哥新包豪斯设计学院,后归入伊利诺理工学院,改名设计学院。此外,一些著名设计师虽然没有直接创办设计院校,但是他们将欧洲的设计艺术教育模式带到他们所任教的学校,并结合美国的实际情况进行创新,如芬兰建筑大师艾里·萨里宁在克兰布鲁克艺术学院的工作就是最好的例证。由于美国的设计艺术教育起步相对欧洲要晚,所以第二次世界大战后美国设计艺术教育与欧洲的探索和实验性设计艺术教育发展模式不同,美国的设计艺术教育是在欧洲功能主义设计艺术教育思想比较成熟的基础上,与发达的市场经济相结合,其出发点是为市场培养更多的设计人才,因而十分重视实际技能、市场意识、消费意识、市场消费心理的训练和研究,在很大程度上是针对市场的教育模式。正因为如此,所以在课程的设置方面,除继承了包豪斯的一些课程以外,新开设了诸如人体工程学、生态学、社会学、市场学、公共关系学、设计美学、行为科学等在内的一些课程。

20世纪60年代,美国设计艺术教育形成了比较完整的教学体系,在课程设置方面,基本上形成了三大块。

设计基础:平面与立体分析、设计素描、色彩、字体、材料和计算机辅助设计(CAD)等。

设计理论:设计史与设计理论、材料学、工程基础、电工学、人体工程学、市场学、心理学、社会学、设计美学、艺术史等。

专题设计:在上述设计课题中,一些专业涉及非常多的理工科内容,如家具设计中包括汽车内坐椅的设计,与汽车设计密切相关。

在众多的设计院校中,伊利诺理工学院可以说代表了美国式设计艺术教育的模式。其课程共分三大类。

① 视觉传达:是对包豪斯教学体系的继承,包括艺术和设计方面的基础课,以平面构成、立体构成和色彩构成为主体。

② 产品设计相关学科:包括产品机械性能研究、人体工程学、生态学、社会学、经济学,对产品设计进行综合研究的课程。

③ 系统设计:该项内容是在结合社会现实需要的基础上,对学生进行系统、综合训练的课程。在教学中,根据现代社会生活中的具体因素和要求,如环境、交通、通信、食物、特殊群体需要(如儿童、老年人、残疾人)等,提出一定的课题,让学生进行综合性的、系列化的系统研究与设计。

加州设计艺术学院作为第二次世界大战美国后最重要的设计艺术学院,1930年由广告人亚当斯(Edward A. Tink Adams)创办,位于加利福尼亚州的帕萨迪纳(Pasadena)。在教学中,该校把"面向工业的艺术"(art to industry)作为追求的目标,一方面,理工科的课程在教学中占有相当大的比例;另一方面,学校与福特汽车公司、宝马汽车公司、柯达公司、通用汽车公司、本田、丰田等大公司有着密切的

协作关系,这些企业为学校提供实习场所或设备,学校为企业提供专业人才。如通用汽车公司在该校建有 11 000 平方米的计算机辅助汽车绘图实验室,配有先进的计算机辅助设计系统。加州设计艺术学院成为美国设计艺术教育体系中,院校与企业结合比较成功的范例。

美国耶鲁大学的平面设计专业 2002 年在全美排名第二,其主要学分课程有:平面设计导论、印刷品设计、平面设计媒介、多媒体设计、高级平面设计、平面设计表现、印刷设计形式与内涵、视觉表现运算 1(运算的形式介绍)、字体符号设计、4P 设计(探索额外维数时间、运动、声音)、视觉表现运算 2(动态形式表现)、视觉表现运算 3(掌握 Lingo 语言、Java 语言或 Action Script)、平面设计课题创作等。纽约视觉艺术学院设计系的主要学分课程(研究生阶段),第一年课程有:设计媒介扩展训练、音频设计、网页设计、印刷品编辑与设计、出版物设计创意、包装与材料、视频设计(时间、运动、声音)、三维现实;第二年课程有:知识产权及相关法律、专项课题研究、综合创作训练、毕业课题探讨准备、毕业课题创作。可以看出美国院校平面设计专业的课程已经超越了印刷媒体,更多涉及了数字媒体形式;超越了二维平面,包含了三维及四维形式语言。从这些相关的课程设计中,可以明显地看出设计艺术与数字技术的结合。从侧面反映出美国的设计教育是适应社会发展,适应社会人才结构的需求,同时这也与学校教学的课程设置结构密切相关。

2. 当代设计教育概述

设计教育始终处在一个不断完善不断调整的过程当中。21 世纪,以信息技术为核心的新技术革命和人们个性化、多元化的生活需求对当代设计教育提出了新的要求。由于信息技术的发展,因特网的普及,各领域的发展越来越依赖知识创新、技术创新和高新技术产业化。要想参与全球性的经济合作与竞争,其教育培养的人才必须具有参与国际竞争与合作的知识、能力和素质。作为边缘学科和交叉学科,设计与艺术、与技术、与经济等诸多领域的学科都具有深刻而广泛的联系。在未来社会,艺术设计与环境科学、信息科学、人工智能科学和生命科学等诸多学科也将具有深刻而广泛的联系。

9.3 设计教育的思想与方法

9.3.1 设计教育的思想

1. 设计教育的三大类型

从模式上来看,目前各国的设计教育大体可以分成以下三大类型。

(1)以美术教育为中心,即在美术课程的基础上加上某些设计课程,包括基础课程上增加对于平面、立体、色彩、材质和构成方法的训练,在专业课程上增加具体的设计项目,在理论课程上增加设计史论方面的补充,形成美术型的设计教育体系,是在原有的美术学院基础上发展设计教育的基本模式和方法。

(2)以理工课程为中心,这一类型曾在德国的乌尔姆设计学院尝试过,在意大利的米兰理工学院也经由乌尔姆设计学院的前院长托马斯·马尔多纳多推行,并得到一定程度的成功。这一体系强调理工基础,特别是机械、结构、材料,注重功能的发挥,在工业设计方面具有突出的成就,但是使用这种体系的国家较少,其缺点在于相对缺乏形式感的训练。事实上,建筑专业的教学,就有相当程度的这种趋向。以理工为主导,辅助以美术训练是否行之有效,还没有统一的看法。

(3)独立的设计教育,即尽量摆脱美术教育或单纯理工科教育模式,兼顾形式感训练和理工训练,是当代设计教育很重要的探索。

从设计教育的发展历程中不难看出,适应社会需求的设计教育一方面逐渐从美术型、理工型的教育模式中独立出来,完善自身体系的建构和重组。另一方面,设计本身所包容的诸多因素,也使它的教育体系呈现出多学科互相作用的面貌,并且各国、各地区不同的文化传统也为它注入了丰富的形式内容。

2．设计教育的思想来源于社会实践

设计教育的思想来源于社会实践，来源于对多学科理论总结和消化吸收，以及设计表现技法的拓展。

由于设计赖以生存的科学技术、工业经济、生活方式、文化思想的不断变化，使设计常常处于革新与运动中。设计教育应当适应这种变化，着力培养具有设计意识、科技头脑和创新思维的设计人才。

（1）设计意识的培养是设计教育的主体。它的核心内容就是激发创造力，形成创造思维习惯，培养开拓和探索精神。王受之先生在美国加利福尼亚艺术学院参观其设计作品展时，曾问及毕业生"你们花了这么多钱和时间，在四年之中你们到底学到了什么呢？"学生们的回答几乎是一样的：我们学会了如何思想！这所谓的"思想"也正是学生们对"设计意识"的追求。设计意识作为贯穿设计活动的无形的主线，左右着设计的全过程，它作用巨大却又常常被忽视。部分教师或学生自觉不自觉地将教学的重点放在表现力的培养上，却把取得这诸多实践能力的本质条件放在一边，因此，所教所学往往因过于表面而缺乏创造的动力。从这个角度来说，设计意识的培养要注重启发学生从"这是什么"到"为什么是这样"到"如何去做"的整个思维过程的意识改变，使学生从众多现象的分析和理解中，逐步树立明确的思维方式和思维习惯，并且能够把握突破与创造的实质。

（2）设计教育应注重训练学生的设计思维。现实情况却不尽然，学生设计时往往主要运用形象思维，缺乏逻辑思维。比如把广告设计当作绘画创作，在形式的创意上花很大工夫，而对广告的定位、媒体的选择、广告效果的测算等方面考虑不周；做产品设计，学生首先从产品的形式结构出发，非常重视质感、肌理、色彩等，较少考虑科技运用、功能改善、人机关系、成本核算、市场调研等，这些都偏离了设计的正确轨道。

具备科技头脑，意味着拥有对当代科技成果的恰当判断和利用的能力。科技的发展已深刻地影响到人类生产方式和生活方式的各个层面。设计作为协调诸多因素的有力手段，其真正价值在于创造人类合理的生存方式。因此，设计教育中判断和利用科技成果必须建立在充分考虑人类生存发展的基础上，培养学生合理运用科学技术的能力。

另外，伴随科技发展的新观念、新材料、新技术的不断出现，从物质的层面上奠定了设计意识突破和变革的基础，培养学生具备科技头脑，无疑是为他们在设计意识和设计观念的变革和突破上提供了必要的转换条件，使他们能够主动、自觉地根据时代的要求不断更新和完善设计。

（3）设计思维的培养实质在于创造力的发掘和塑造，培养学生的独创精神和开拓精神。这个过程以科学系统的创造性技法训练以及广泛的知识修养获取为基础，使他们能够在设计过程中突破固有的思维模式，借鉴相关领域的设计实践，寻找到超越的基点和升华的契机。

1995年在北京国际工业设计研讨会上，有学者提出：艺术家、手工艺人和设计师的智能结构都由思维、情感、技能三部分构成，但三者的构成比例不同。

艺术家的特长在于他能将生活中的种种经历化为丰富的情感，并将情感通过形式表达出来。他也需要思维和技能，但这是为帮助他产生情感、表达情感服务的。

手工艺人的特长在于他掌握着精妙的技能，可以用技能对材料进行加工改造，做出工艺品来。他也需要情感和思维，但这是为他能更完美、更合理地施展技能服务的。

设计师的特长在于他具备一套成熟的思维方式，能根据社会的特定需求设计合适的产品。他也需要情感，使他的设计更为人们所喜爱；他也需要技能，这是为了表达设计创意。这二者都是为了完善、表达设计思维服务的。

设计教育的重心在于培养学生有关设计的创造思维能力，所有的课程不必求得自身学科的完整性，但都必须与发展学生的设计思维，或使学生的设计思维规范化有内在联系。有了这一个核心，设计教

育就具备了科学的教学结构,倘若不注意把握这个核心,教学便成了课程堆砌。若找错了核心,把重点集中到情感培养或技能训练上,便把设计教育混同为艺术教育或手工艺教育了。

总之,设计教育思想是建立在科技、艺术和经济等因素互相作用的基础上的,其核心是培养与生产实际紧密联系的具备设计技能和创造精神的设计人才。这需要教育工作者提出多种创新可能,也需要学生主动发现并提出问题和观点。如果单从思想的层面来认识,它还应当包含普及与提高的双重含义。

9.3.2 设计教育的结构

从普及与提高的两个层面建立起的教育结构,是现代设计教育的基本特征。

1. 设计教育的普及

设计教育的普及是指对非专业人员的普遍性设计教育,它包括中小学设计教育和成人教育两个方面。这是提高人类设计文化水准和设计鉴赏力的有力手段。

日本文部省20世纪50年代制定了中、小学美育方案,其内容不仅包括绘画、泥塑、图案,而且重视制图、折纸、竹木工、金工、手工艺等造型活动。60年代,随着设计教育的不断深化,其内容也逐渐确立为三个方面。①基础练习。主要是造型能力、构图与色彩训练。②装饰。③视觉传达。它们同时涉及绘画、雕塑、设计、制作、鉴赏等领域,作为儿童启蒙教育的必修基础,并且在教育过程中始终把握不同的重心和目标。如小学阶段的教育以培养儿童的造型表现与鉴赏习惯为主体,到中学才开始进入设计及工艺表现的阶段,培养其感性与理性协调的能力。欧美国家也十分重视设计教育的普及,强调从儿童抓起,培养他们敏锐的观察力、感受力、想象力和创造性的造型能力。这种努力不仅为设计师队伍提供了为数众多的后备力量,也为设计的发展奠定了广泛的具备一定鉴赏力和理解力的公众基础。同时,设计能力的培养对于儿童的智力开发所具有的积极作用,甚至影响到其成人以后的工作和生活。

对成人普及设计教育主要建立在多种形式的宣传活动基础上,通过有目的的或潜移默化的方式,提高全民的设计文化水平。各种内容的展览会、展销会以及广播、电视、报纸、杂志等媒体所进行的宣传活动是普及设计教育的主要形式。比如广告,一方面它展示了商品的品质和特性;另一方面,优良设计往往代表着一种新的生活观念和生活方式,合乎目的性的、美的因素渗透到人们的意识中,从而引导他们逐渐提高对于优秀设计的理解和鉴赏能力。

2. 设计教育的提高

设计教育的提高是指培养专业设计人才,这是高等设计教育的任务。虽然各个国家和地区的设计教育体制有所不同,但教育结构、内容有相对统一的共同点。

从教学的目标和实施原则角度来看(以四年制为例),可以概括为以下几个方面:

大学一年级注重造型及创造能力与手段的培养(设计基础);

大学二年级注重分析及表达能力与方法的培养(基础设计);

大学三年级注重计划、发展及独立研究能力的培养(专业设计);

大学四年级注重系统评论及专题研究能力的培养(综合研究)。

9.3.3 设计教育的方法

设计教育专业基础教育的核心内容和方法在于形式语言的训练。具体表现在下几个方面:①视觉思维的训练。即用形式要素的视觉结构和功能交流设计理念。教学中,提倡具体问题的多种视觉表达形式。培养实际设计中敏锐的洞察力和判断能力,对于发展认知体系、培养情感和心理感受力具有积

极意义。②形式语言的训练。即对设计的基本要素、视觉形象和表现手段进行研究和实践,增进对各种形式语言的理解。教学中,提倡对设计的形式原理及功能运用两种或者更多的观点进行比较,并为自己的想法和观点做出评价和辩解。通过练习和训练,养成自觉运用形式语言的习惯。③个性表现的训练。即对视觉形式的表现方法进行训练,具备相应能力与技巧,并运用到实际的设计中,探讨对于观念、经验和个人感受的个性表达和创造。

设计教育还需要强调启发、协作和开放三种教育方法,以此作为专业基础教育的补充和更新。

1. 启发型教育

启发型教育是培养学生创造能力和独立思考能力的有效方法。通过学生自己的认识和理解,寻找客观现象中不合理的因素,充分发挥学生个体的想象力和创造力,提出解决问题的多种手段和方法,从而获得最大限度的创造空间。

启发式教育能够帮助初学者打破原有思想的藩篱,激发他们学习新知识的欲望和兴趣,促进知识的更新。较之"填鸭式",启发式的本质并不在于呆板、机械地灌输"这是什么"或"这不是什么"的结论性观点,而是通过大量的实例和客观现象的分析论证。为学生提供思考的空间,让他们自己去寻找其中的症结,探寻可能的结论。

2. 协作型教育

协作是实现设计参与的手段和途径。协作作为设计教育的重要方法,不仅体现在课堂教学的研讨过程中,还为学生今后与各阶层人员的合作奠定沟通、交流与协调的基础。课堂教学中,"协作"一方面是指就理论问题而组织开展的研讨活动,这是培养学生发表独立见解的有效手段。同时,也是使他们养成集体研讨习惯并与别人有效合作的方法,有助于帮助学生摆脱自我中心型的艺术家立场。在这个过程中,教师提前提出议题,鼓励学生多方收集资料并归纳出自己的观点,倡导研讨过程中的自由气氛和争论,并且要对结果提出自己的看法和论证说明。如果配合启发式教育方法的运用,会使研讨效果更好。

协作还体现在设计的实践过程中。当代设计的最大特点是集体智慧的运用,通过小组合作或分组协作共同完成一个课题,了解与他人合作时所应有的态度、手段和原则,将个体的创造性和个性纳入集体智慧中。而教师作为协调的灵魂人物,应当注重协作的引导。

3. 开放型教育

开放型教育方法是改变学生闭门造车、孤芳自赏的有效手段,是使他们树立设计意识的最好方法。通过与企业、与市场的接触,能够改变其狭隘认识,培养协作能力、应变能力和实际操作能力。

另外,开放型教育方法对于设计院校来说,也是发展自身、提高社会影响力的有效手段。接受委托任务,利用院校的科研实力为企业服务,一方面使企业获益,另一方面被采纳的设计也会为自己带来经济效益,从而提高办学质量。同时,优良的设计还能够伴随着公众的认可给学校带来良好的信誉和声望。

以上我们谈到的设计教育方法在实际运用时,对教师的能力和素质也提出了较高的要求。

设计发展日新月异,使设计教育工作者面临越来越大的压力,一方面要加强理论学习与研究,不断提高文化素养和理论水平,努力成为理论骨干;另一方面要积极参与社会实践,把设计实践的最新成果带给学生,力争成为设计领域的杰出人物和专业精英。囿于校园较少参与社会设计实践的教师会显得过于学究气而跟不上设计发展潮流;不能实时学习,不愿接受设计再教育,不能及时把握设计理论前沿的教师会显得越来越肤浅,而被新的设计时代所淘汰。

9.3.4 设计教育的原则

从设计教育发展看,设计教育一般遵循如下基本原则。

1. 设计院系的业务领导班子与美术院系的业务领导班子分开

因为美术教育与设计教育区别很大：一个以形象思维为中心，一个以逻辑思维引导形象思维。如果合在一起，设计教育的标准化、集体化与艺术教育的非标准化、个性化的尖锐矛盾与冲突将没完没了。原因并不是个人的，而是艺术与设计的不同所致。

2．各国设计教育虽存在差异，但都具有以下的基本架构

（1）基础课：提供基础教育课程。可以分为三类。造型基础：结构素描、设计速写、平面构图、立体分析、色彩理论与实践、材料分析、摄影基础、计算机辅助设计；形态表现基础：设计制图、效果图基础、媒介选用；模型制作基础：卡纸模型、石膏模型、黏土模型、塑料模型、混合材料模型、综合模型处理等。

（2）史论课：提供必修和选修的史论课程。包括设计概论、设计史、艺术史、建筑史、哲学、美学、社会学、市场学、心理学、消费心理学、人体工程学、工程学基础、建筑学基础、电学基础、材料学基础、电子学基础、法律法规、标准化与专利、设计伦理学、生态学与环境科学等。

（3）设计专题：不同的专业开设不同的专题设计课。重要的是应尽量把所有的专题设计课程与企业的具体项目挂钩，避免纸上谈兵、闭门造车。这种专题设计，可采取循序渐进的方式，即低年级采用模拟项目，高年级采用具体的、从小到大的实际项目。

3．避免庞杂的教育和管理体系形成

设计教育具有高度应用性、实用性，与单纯的理工教育不同。其一设计教育具有随时变革的弹性；其二及时把实践设计经验介绍给学生；其三充分利用最新的科技成果，特别是计算机技术来促进教育教学。为此，国外设计院系大多利用社会设计精英兼职授课，这样做可以避免编制庞大、开支过度，可以避免没有任何实践经验的教员误导学生；可以利用专业精英把实践的新成果带给学生；可以使学生了解设计实践的真实情况，毕业后顺利就业。比如，美国洛杉矶艺术中心设计学院拥有400多名教员，其中360名是兼职。他们中绝大部分是当代杰出的设计师和设计从业人员，50名专职教员大多是理论教学与部门骨干，避免了庞大的开支与福利负担。

4．避免贪大求全，不要一次投入大量的资金购买设备

设计设备更新换代很快，用巨款购买的所谓最新设备，可能几个月或者一两年以后就毫无用处了，设备能用即可，能维持基本教学就行。

5．因地制宜，根据本国本地区经济、社会的具体要求发展设计教育

不要完全模仿或参考某一国或某一个设计院系的体系。国情不同，没有一个国家能够提供可以完全照搬的模式，应综合各国、各校之长，再根据自己的人力、物力、财力、政策等建立自己的体系。

6．学位课程与非学位课程结合，住校教育与函授教育结合，以较大的弹性创造教育教学的活力

古希腊学者普罗塔哥拉写道："头脑不是一个被填满的容器，而是一把需要被点燃的火把。"设计教育的根本在于：教师如何创造性地教，学生怎样创造性地学。学校作为设计创造的接力区和实验场，教是为了不教，学是为了创造。设计教育通过开发性的活动，不仅向学生传授设计方法，而且鼓励学生独立思考；不仅介绍风格、流派，拓展视野，而且激发学生的创造欲，以健康的心态和饱满的激情表达创意，以发展、锤炼师生与众不同的创造力。

包豪斯所确立的"教育—研究—设计—生产"教育体系值得借鉴，教学为研究和设计、生产服务，研究为教学和设计、生产提供理论指导，设计、生产为教学和研究提供实验基础和可能的经济支持，形成良性循环。

9.4 现代设计教育模式的探索

一般来说,现代设计教育应该主要包括艺术教育与技术教育两部分。艺术教育的目标是培养和发展学生的审美感受能力、形象思维能力和艺术创作能力,使学生具有对事物形象的敏感性和丰富的想象力,善于将自己丰富的主观情感转化为设计艺术形象;技术教育的目标是使学生能够掌握一定的科学技术知识和表达制作技巧,然后在此基础上进行工作。前者注重形象思维和审美能力,后者注重逻辑思维和实际操作技能。而设计教育是训练学生的设计思维,设计思维是形象思维与逻辑思维的整合。

随着现代社会的发展,现代设计也不仅是艺术与技术结合那么简单,现代设计教育也理应包含更多的因素。美国设计理论家普洛斯将设计分层次列出人因、技术、审美、市场、政府法规、工业体制、公众舆论七个因素。1995年在北京国际工业设计研讨会上,普洛斯又将设计要素分为技术、经济、美学和人因四个维度。近年来,我国的设计教育内容也从两元向多元过渡,课程设置方面有艺术类型的设计素描、设计色彩、形态构成;工程类型的材料与加工工艺、机械设计、电子技术、人机工程学等;经济类型的市场营销、价值工程等;操作类型的金工、木工、模型制作、计算机辅助设计等。

1995年在北京国际工业设计研讨会上,香港技术大学的马勒蒂斯(Davide Meredith)发表了自己对现代设计教育的观点。他认为,艺术家、手工艺家和设计师的智能结构都由思维、情感、技能三部分构成,但三者的构成比例是不同的。艺术家的特长在于他能将生活中的种种经历化为丰富的情感,并将情感通过形式表达出来。他也需要思维和技能,但这是为帮助他产生情感、表达情感服务的。手工艺家的特长在于他掌握着精妙的技能,可以用技能对材料进行加工改造,创作出工艺品来。他也需要情感和思维,但这是为他能更完美、更合理地施展技能服务的。设计师的特长在于他具备一套成熟的思维方式,能根据社会的特定需求设计合适的产品。他也需要情感,使他的设计对象更为人们所喜爱;他也需要技能,这是为了表达他的设计效果,二者都是为完善思维、表达思维服务的。马勒蒂斯主张设计教育的重心在于培养学生有关设计的创造性思维能力,所有的课程不必求得自身学科的完整性,但都必须与发展学生的设计思维,或使学生的设计思维规范化有内在联系。有了这一个核心,设计教育就具备了科学的教学结构,倘若不注意把握这个核心,教学便成了课程堆砌。

美国的普洛斯在《设计诸维》一文中指出:"将设计确定为解决产品的三维外观是绝对错误的,它意识到产品有一个外观问题,但忽视了产品的技术与物质因素,更没有注意到产品与人之间、产品与环境之间存在着心理的与物理的界面。"这对我们探求设计教育的目标很有启发作用,设计教育的目标是培养设计人才?是振兴国民经济?还是为了开发新产品?也许设计教育的真正目标应该是怎样通过好的设计提高和改善人的生存质量与生活方式,怎样通过好的设计促进社会健康、合理地发展,怎样通过好的设计实现人的创造力的开发。

现代设计教育如何达到这个目标呢?英国C.佛瑞林认为,设计教育关键在于脑的教育、手的教育和心的教育。脑的教育:脑的作用是从事研究,进行设计理论研究和对设计进行反思;手的教育:手的作用是掌握工艺技能,接触材料,并亲自体验制作过程;心的教育:心的作用是发挥设计师的个体创造精神,了解他将面临的社会文化发展趋势。19世纪中叶英国的著名设计思想家拉斯金曾说:以上这三方面的全面发展是塑造一个完美的设计师所不可缺少的,所以他认为对脑、心、手的全面教育应该始终贯穿于对年轻设计师的教育之中。现代设计教育,必须随时关心如何造就完整的人,培养出富有想象力、感力、思维能力及工作能力,同时又能参与群体工作的设人才,不是单独对脑、心、手哪一方面偏重,而是要求学生在这三方面全面发展。

第 10 章 设计评价与批评

10.1 设计评价

10.1.1 设计评价的含义与意义

1. 设计评价的含义

所谓艺术设计的评价,一方面是指在设计过程中的评价,对设计方案进行比较、评定,从而确定方案的价值,判断其优劣,以便筛选出最佳设计方案;另一方面也指对艺术设计的结果(物化产品或环境设计等)的评价。针对前者,设计评价能有效地保证设计的质量,减少设计中的盲目性,提高设计的效率和成功率。针对后者,设计评价能发现设计的不足之处,为新一轮的改良设计提供科学的决策,为设计改进提供依据。

艺术设计的评价,从评价的主体来看,有广大消费者的评价、生产经营者的评价、设计师的评价和主管部门的评价等多种形式。在设计的过程中,设计师的评价是主要的。当艺术设计变成终端产品(物化产品和物化环境)时,设计评价的四种形式都存在,其中广大消费者的评价是主要的。从评价的性质看,设计评价有定性评价和定量评价两种。定性评价是指对一些无法量化的评价内容(如审美性、舒适性、创造性等)所进行的评价。定量评价则是指对那些可以量化的评价内容(成本、技术性能等)所进行的评价。从评价主体的思维特点看,艺术设计的评价有理性评价和感性评价(直觉评价)两种。对于价格、版本的评价是理性评价或称客观评价;对于装饰、色彩等的评价则是感性评价或称主观评价。

2. 设计评价的意义

(1)设计批评有利于沟通设计创意与设计审美。

设计批评以设计审美为基础,是沟通设计创意与设计审美之间的桥梁。提倡并开展设计批评,可以探究设计方案和设计作品的成败得失,总结设计创意的经验教训,提高设计审美的能力和水准。

(2)设计批评有利于树立正确的设计观念。

提高设计师、方案定夺者以及广大受众的审美能力和鉴赏能力,是设计批评的目的之一,依此树立正确的设计观念。设计方案或作品的创意内涵和风格魅力,并非立即就能被领悟和把握,设计批评可以发现和评价优秀的设计,指导和帮助广大受众和消费者进行设计作品的评判、鉴赏和审美。

(3)设计批评有利于集中反映时代的需要和广大受众在物质和精神上的需求。

它有利于充分发挥设计中的信息反馈和调节作用,推动设计创意沿着理想而实际的道路发展。

(4)设计批评有利于丰富和发展设计理论、推动设计文化的繁荣发展。

设计批评必须以一定的设计理论作指导,并利用设计史研究提供的成果。设计批评还必须通过分析设计方案和作品来评价新的设计师、发现新问题、总结新经验,从而不断丰富和发展设计理论和设计

史的研究成果,使设计理论和设计史从现实的设计实践中不断获取新的资料和新的素材。

10.1.2 艺术设计评价的特点

由于艺术设计的范围很广,涉及技术与艺术、科学与文化、自然科学与社会科学等诸多领域,它的性质决定了设计评价的特点。

1. 内容多样性

艺术设计是一项复杂的创造性活动,需要考虑的因素很多,在设计评价的内容中,必然包含很多方面的因素,如功能方面、审美方面,以及造型、色彩、装饰;设计的社会效益与经济效益、文化效益;民族性、时代性等。从评价内容及多样性出发,可形成一套比较完整的评价体系:功能体系、技术体系、材料体系、结构体系、人机体系、安全体系、价值体系、审美体系。也有人归纳出如下的特点。

(1) 整体效果:形式与动能统一,局部与整体风格一致。

(2) 形态(或造型):具有独特的风格,如简洁、大方、明快等。

(3) 色泽:符合形式美的规律,和谐协调,与功能、造型相匹配。

(4) 装饰:装饰精致、新颖、雅致、适宜,装饰以简洁为美,以少胜多。

(5) 宜人性:使用方便、顺手、舒适,符合人的生理和心理要求,符合环境保护要求。

(6) 其他:选材合理、加工技术的可行性、经济效益高等。

总之,设计的评价内容非常多,不同的设计对象有不同的评价内容,不同的评价主体也会有不同的标准。

2. 标准的客观性与主观性的统一性

由于艺术设计中含有较多的物质的内容,如技术是否可行、材料是否充足、结构是否达到合理性、功能是否达到目的性等。这些都可以用科学而客观的标准来评价;但是由于艺术设计也包含很多精神性、审美性、艺术性等感性内容,因此,在评价过程中,不能完全依靠理性思维,标准也无法客观,还得依赖于直觉思维。直觉性的评价表现为:我们一看到设计作品,从视觉(造型、色彩、装饰)、触觉、听觉、嗅觉等感觉上,就能直接地感受到好还是不好,不需要逻辑思维、判断、推理等,只需要感觉的直觉性和直观性。总之,设计评价的标准,既有客观的,也有主观的,它是主客观的统一;既不完全是理性的,也不完全是直觉的、感性的,而是理性与感性的统一。

3. 评价主体的大众性

由于设计与所有人都发生关系,因此,生活中的芸芸众生都可以对设计说长论短。从评价主体看,艺术设计的评价显然不同于文学批评、音乐批评等,后者往往是专家的批评,与普通百姓关系不大,但是艺术设计,普通百姓可以从他们使用的经验和感受出发,对之进行切合实际的评价,这也是艺术设计评价的特殊之处。而纯文艺批评是无须经过使用过程的。因此,设计评价不单是设计师的事,它不同于文艺批评,它包括所有使用者的批评。

10.1.3 艺术设计的评价原则和方法

1. 评价的原则

艺术设计的评价原则主要有生活原则、优化原则和整体性原则。

(1) 生活原则

即从生活出发的原则。我们在前面谈到设计来源于生活,是人对生活的需要;设计从根本上来说是从生活的实际需要出发的。这个原则强调了艺术设计不仅要满足人们的物质生活,而且要满足人们的精神生活。

(2) 优化原则

无论是在设计构思阶段还是在完成阶段,都可以用优化原则对之进行全方位地评价多个设计项目,可以有多种设计方案,在这些方案中,肯定能找到比较好的一种,即优化方案评价就是优化设计的

一个手段。

(3) 整体性原则

由于设计是一项复杂有序的活动,设计的评价原则就要着眼于整体把握,把艺术设计放在"人—物—环境—社会"这样一个大系统中进行考察,不能为设计而设计。设计的目的不是物,而是人。设计要处理好物与物、物与人、物与环境、物与社会等的关系,看物、人、环境、社会是否达到和谐的整体目标。

2. 评价的方法

设计评价的方法多种多样,要视不同的设计对象而定。目前国内外出现的设计评价方法已有二三十种,概括起来主要有三类:经验性评价方法、数学分析评价方法和试验评价方法。当方案不多、问题不太复杂时,可根据评价主体的经验,采用简单的评价方法对方案做粗略的分析和评价,如淘汰法、比较法等;当设计对象比较复杂、评价的内容非常多时,可运用数学方法进行分析和评价,如名次记分法、评分法、模糊性数学方法等;对于另一类设计方案,当采用分析计算法仍然难以判定其优劣时,可以通过试验(模拟试验或样机试验)对方案进行评价,这种方法所得到的评价参数准确,但代价较高。下面简单介绍四种评价方法。

(1) 比较法

在很多方案中出现优劣参差不齐时,可将方案两两比较或多种方法一同比较。

(2) 名次记分法

这种评价方法是由一组专家对 n 个方案进行总体评价,每个专家就方案的优劣排出 n 个方案的名次,名次最高给 m 分,名次最低给 1 分,最后把每个方案的得分数相加,总分最高的为最佳方案。这种方法也可以依评价项目和评价内容逐一评价,最后再综合各方案在每项评价内容上的得分,总分最高的为最佳方案。

(3) 模糊性数学方法

对设计中的造型、色彩、装饰、质感以及宜人性、安全性、审美性等的评价,可以采用模糊性数学方法进行评价。这种评价方法需要引进语言变量进行描述,使模糊信息数值化,从而获取;可以用"非常好""好""很好""一般""较差""差""非常差"等词语进行评价。

(4) 价值分析方法

价值分析的方法是从艺术设计的价值(实用价值与审美价值)入手,其成本的比值就是价值分析所得出的数据。

$$V=\frac{F}{C}$$

式中,C 为成本;F 为艺术设计的价值;V 为方案的价值分析数据。

这个公式表明,为实现艺术设计的价值,它所耗费的成本(劳动力、时间难易程度等)越小,那么这个设计方案从经济性的角度看就是最优方案。当然,价值分析的方法不是片面追求降低成本,而是把设计的价值与成本作为一个系统加以考察,以求实现系统的最优组合。

3. 优良设计的评价情况

许多国家和地区都有优良设计评选活动。其评选标准因国家、地区、时代不同而有所不同。评价标准大都以独创性、新颖性、优良造型及安全性为主,环境、服务、维修也都受到重视。可以说在评价时是按照产品的观念(实质产品、形式产品、延伸产品)进行的。这里我们简要介绍一些国家和地区优良设计的评选情况。

(1) 日本的评选项目及其评价标准

日本产业设计振兴会每年举办一次,接受外国企业的报名,1990 年以后增设"最佳界面奖""最佳景观奖"等奖项。

评选项目有休闲、趣味及自己动手设计的产品、电子音响产品、日用品、厨房、餐桌及体育设备、户外用品、办公室、店面、教育用品、医疗、健康、康复用品、信息产品、产业机械、运输工具以及公共空间等多项。

评价标准如下。

①外观:以形状、色彩、图案等要素构成综合性的美感,且具独特的创意;②机能:充分具有满足产品使用目的的合理机能,使用方便、易于保管;

③品质：有效利用适当的材料，满足产品的质量要求（包括售后服务是否完善）；④安全性：充分考虑到产品的安全性能；⑤其他：适当产量，价格合理。

(2) 德国的评选项目及其评价标准

德国设有"优良造型奖""工业造型设计奖""德意志设计奖"等。

设计评选项目有：信息及通信产品、办公设备及用品、电器电子产品、工业机械及工具、自动机器、仓库及交通运输工具、机械零件、工厂设备、冷暖气机及卫生空调设备、户外用品、室内装饰品及建材、照明器具、促销用品、医疗用品、摄影光学器材以及其他等共13项。

评价标准如下。

①实用性：符合使用目的舒适性及完美的机能性；②安全性、保全性；③耐久性、有效性；④重视人体工程学：操作简单、有可读性，适当的操作高度及有效的操作性等；⑤设计、技术的独创性及防止仿冒；⑥协调环境；⑦低公害性，节省能源，减少废物，资源的再利用；⑧使用机能视觉化产品外形能显示出产品及零件的使用方法或机能作用；⑨提高设计质量：内部结构安全稳固，机构设计原理明确化，能够将造型、体量、尺寸、色彩和谐的处理；⑩启发智慧和感性：能吸引使用者，刺激好奇心，有趣味性，能提高娱乐效果和创造性。

(3) 美国的评选项目及其评价标准

美国设有"杰出工业设计奖"。由美国工业设计师协会（IDSA）主办，每年举办一次。

评选项目：有日用品、商品及工业产品、运输工具、医疗及科学产品、家具与设计、传达平面设计、设计研究等项。

评价标准如下。

①具有新创意；②有益于使用；③有益于顾客；④适当的材质和高效率的生产成本；⑤外观足以吸引顾客；⑥具有明确的社会影响力。

(4) 韩国的评选项目及其评价标准

韩国设计包装中心主办的评选项目有：电气产品、厨房用品、卫浴设备以及交通运输工具等九项。

评价标准如下。

①外观设计；②机能性；③安全性；④品质；⑤合理价格。

(5) 中国的评价标准

①创造性是首要标准；②适用性；③设计必须容易被人认知和理解；④美观；⑤不是突出物；⑥永恒性；⑦精心处理每一个细节；⑧简洁；⑨要注意生态平衡，保护环境。

每个国家和地区的设计标准都不能片面地、孤立地来看，要整体地看才能正确地引导设计的走向，使设计走向健康发展的道路。

10.2 设 计 批 评

设计批评是依据一定的标准，对设计作品或设计现象所做的理论分析和价值判断，并揭示设计作品或设计现象的社会意义和美学价值。设计批评是一种负有社会责任的行为。

设计批评不但可以进行批判性批评，还可以进行创造性批评；不但可以进行经验性批评，还可以进行理论性批评。

设计者必须具备批评和创造相结合的多重眼光，将制造、流通等各自独立的部分整合成具备伙伴关系的系统。设计批评向设计者提出了超越设计本身的素质要求。

10.2.1　设计批评的发展

1. 工业革命及其影响

现代设计批评从19世纪英国的工业革命开始，这次工业革命是人类文明史上一个极其重要的转折点，是西方从封建社会进入资本主义社会的标志，是人类由农业文明进入工业文明的开端。

工业革命为社会、文化以及人类生活方式的变革作出了卓越的贡献。它产生于设计，同时又给设计创造了新环境，促进了新设计的出现。20世纪，层

出不穷的发明彻底改变了人们的生活方式,这些发明作为成功的设计,伴随着科技的发展,日趋完美,直至现在,人类仍无时不在享受着这些设计带来的便利。

然而,工业生产也带来另一种危机:人们的心理压力日益增大;艺术与技术严重分离……也因而直接导致了设计批评的诞生。

2. 英国"水晶宫"国际工业博览会和"工艺美术运动"

1851年,为了检阅新的设计成就,英国维多利亚女皇和她的丈夫阿尔伯特公爵发起了伦敦"水晶宫"国际工业博览会。这次盛会吸引了世界各地的设计师、企业,全面展示了当时的设计成果,在设计史上具有重要意义。当时,机器大规模生产的新产品没有相应的形式美感,显得呆板冷漠,毫无人情味,而一些传统的手工艺品因其精湛的技巧和昂贵的材料体现出浓厚的艺术魅力。这时矛盾直接引起了设计史上的第一轮真正意义上的设计批评。

其代表人物有:

约翰·拉斯金,文艺评论家、作家对伦敦"水晶宫"国际工业博览会持否定态度,他认为问题出现的原因在于艺术与技术的分离,因此,他主张艺术家介入产品设计中来,运用从自然中寻找到的灵感进行设计,要求忠实于自然材料的特点。反映设计的真实感。他反对精英主义设计,提倡设计为大众服务。

哥德弗莱德·谢姆别尔在这一时期第一次提出了"工业设计"这一概念,在他的著作《科学·工艺·美术》和《工艺与工业美术的式样》中,表明了反对机械生产,提倡美术与技术相结合的观点。

威廉·莫里斯把理论与实践相结合,1859年,他与他人合作设计,建造了"红屋",他设计的作品结构实用、合理,追求自然、色调优雅、图案精美,1861年他开设工厂,成立独立的设计事务所。把建筑、家具、灯具、室内设计、园林、雕塑等全部纳入事务所和工厂中来,并以此为契机,倡导了著名的"工艺美术运动"。

工艺美术运动产生于所谓"良心危机",艺术家们对于不负责任、粗制滥造的产品,以及自然环境的破坏感到痛心疾首,并力图为产品及生产者建立或恢复标准。在设计上,工艺美术运动从手工艺品的"忠实于材料""合乎目的性"等价值中获取灵感,并把源于自然的简洁和繁复的装饰作为其活动的基础。从本质上说,它是通过艺术和设计来改造社会,并建立起以手工艺为主导的生产模式的试验。在这个试验中,设计批评成为设计革新的号角,并不断地推出设计革新的成果。

工艺美术运动对于设计改革的贡献在于,它首先提出了"美术与技术结合"的原则,主张美术家从事设计,反对"纯艺术"。另外,工艺美术运动的设计强调"师承自然",忠实于材料和使用目的,从而创造出了一些朴素而适用的作品,尽管它将手工艺推向了工业化的对立面,但当时的设计批评对1851年博览会进行了反省,西方现代设计运动从此发展起来,也深刻地影响了其后现代设计的发展方向,它的意义在于它积极的批评态度,更在于它的实践成果,并为此后的设计者们开拓了更为广阔的空间。

3. 德莱赛为工业而设计的先驱

德莱赛是第一批有意识地扮演工业设计师这一角色的人,他具有较强的科学研究兴趣,同时深受东方艺术的影响,善于从各种历史的源泉中寻找灵感,在不同文化中汲取养料。他最富创造性的设计作品是金属制品。

关于装饰问题,德莱赛反对直接模仿自然,在形式与功能之间,他总能进行合理分析,并加以应用。在《装饰设计原理》一书中,他用图表示了支配各种容器的把手和壶口的有效功能的法则。他自己设计的茶壶常常形式极为独特,强调倾斜的把手。在此,人机工程学和隐喻两个方面被熟练地结合起来。他写道:"我利用了这些看上去像鸟类骨骼的形式,它们使人联想到飞行的原理,给我们一种强有力的印象。类似某种鱼类推进鳍的形态也给人力量感。"他对于变化了的条件和工业化所提

供的机会的认识，代表着一种萌芽状态的工业设计观念。

尽管德莱赛与莫里斯处于同一时代，而在设计与工业的融合上，他作出了极大的贡献。由于他的作品常常具有"杂而不纯"的因素，有人将他视如后现代主义的先驱。

从德莱赛的理论与实践中可以看出，设计本身就包含着设计批评的内容。它具有很大的内省成分，无论是以理论的形式还是实践的方式进行设计批评，如前所述，设计师首先应该是一个设计批评家。

4. 格罗皮乌斯——现代主义设计艺术的旗手

格罗皮乌斯，著名建筑师，德国工业联盟的主要成员，现代主义设计艺术的代表人物之一，"包豪斯"的创办人，艺术设计教育家与活动家。1903年至1907年就读于慕尼黑工学院与柏林夏洛藤堡工学院；1907年至1910年进入德意志制造同盟的主要领导人、德国著名建筑师、工业设计师彼得·贝伦斯的设计事务所工作，并着手于建筑设计。1910年至1914年，独立创办了建筑设计事务所，他的作品在该时期显示了强烈的功能性和合乎理性的设计倾向，并逐渐形成了自己突破旧传统，创造新建筑的理念。1919年，他创建了著名的"公立包豪斯学校"，由此开始了20世纪规范化设计教育的历程。同年，格罗皮乌斯起草了《包豪斯宣言》。

《包豪斯宣言》是设计史上的一声惊雷，宣言为设计呐喊，为设计的未来指明方向，这是一篇著名的设计批评文章。全文如下：

完整的建筑物是视觉艺术的最终目的，艺术家的最崇高职责是美化建筑。今天，他们各自孤立地存在着；只有通过自觉，并和所有的工艺技师共同奋斗，才能得以自救。建筑家、画家和雕塑家必须重新认识一幢建筑物是各自美感共同组合的实体。只有这样，他的作品才可能注入建筑的精神，以免迷失流落为"沙龙艺术"。

建筑家、雕塑家和画家们，我们都应转向应用艺术。艺术不是一门专门职业。艺术家与工业技师之间在根本上没有区别。艺术家只是一个得意忘形的工业技师。在灵感出现并超出了个人意志的珍贵片刻，上苍的恩赐使他的作品变成艺术的花朵。然而，工艺技术的熟练对于每个艺术家来说都是不可缺少的。真心创造想象力的根源即建立在这个基础上。

让我们建立一个新的设计家组织。在这个组织里面，绝对没有那种足以使工艺技师与艺术家之间树立起自大障碍的职业阶级观念。同时，让我们创造出一幢建筑、雕塑和绘画结合成三位一体的新的未来殿堂，并用千百万艺术工作者的双手将之矗立在云霄高处，要成为一种新的信念的鲜明标志。

《包豪斯宣言》从当时的设计状态，分析了纯艺术与应用艺术即设计之间的关系，并提出了新的设计观念，这是从宏观上进行设计批评的一个范例。体现了设计批评的批判性和创造性。

更为珍贵的是，《包豪斯宣言》带来的是现代主义设计潮流的发展，大量的现代设计作品的诞生，就是其最有力的标记。

5. "少即是多"与"少令人生厌"

20世纪60年代，由于技术的发展和人们审美观的变化，人们对现代主义单一的艺术设计形式感到厌倦，因为它单纯追求理性而忽视消费者的心理需求，导致产品形式的千篇一律，所以，受到越来越多的批评。

在设计批评史上，罗伯特·文丘里是第一位向现代主义设计提出批评的设计师，而他也因此成了"后现代主义"理论的奠基人。

1966年，文丘里在《建筑的复杂性与矛盾性》中写道："我喜欢建筑中的复杂与矛盾。但我不喜欢那些建筑的支离破碎和专横武断，又不喜欢那些富于画意和表现主义的昂贵的选择。而我所说的复杂矛盾的建筑是基于现代建筑经验的丰富与多种含义之上，也包含艺术中所具有的经验。"

文丘里针对米斯·凡·德·罗提出的现代主义信条"少就是多"，提出了"少令人生厌"的原则。

他主张以"杂乱的活力"取代现代主义"明显的统一";以杂糅取代现代主义的单纯;主张模棱两可而不主张清晰明确;主张变化无常而非直截了当;主张"两者都要"而非"要么这,要么那";要"有黑、有白、有灰"而不要"要么白,要么黑";主张"含义的丰富"而非"含义的清晰"。

他呼吁建筑应注意形式问题,提出合理运用历史上的一些装饰风格和设计风格,丰富现代主义单调的设计。虽然他反对"少就是多"的现代主义理念,但并不是对现代主义的全盘否定,而是努力改变现代主义的单调模式。

10.2.2 设计批评的中心

设计批评首先是一种表达和对话,通过对设计关系的研究,以设计形态为基础,去读懂设计,分析设计关系和设计现象。设计批评有三个中心。

1. 设计师中心

设计是一种审美活动、经济活动、社会活动,一位优秀的设计师同时也应是设计批评家。设计师是介入设计批评最直接的群体,以设计师为中心建立的设计批评阐释具有更高的导向价值。

2. 消费者中心

由于设计必须被消费者使用,有大量的设计批评者就直接来自消费者。从接受美学的角度看,消费者正是设计的直接检验者。通过市场,设计与消费者之间便形成了一种解释关系。解释者收到设计所传递的信息,就意味着将自己的符号储备系统与设计的符号储备系统进行对位、译码,也就直接地运用了判断、释义与评价功能,从而成了设计批评的中心之一。

3. 生产者中心

在生产者推出新产品之前,市场调查往往是一个首要的环节,而更重要的是采用新设计之后的市场预测,这个预测实际上是生产者进行设计批评的

一个必然环节,这种设计批评关系到企业能否占领市场或扩大市场份额,对关键产品的设计批评合理与否,甚至决定着企业的存亡。因此,生产者也形成了设计批评的另一种。

10.2.3 设计批评的方法与理论

从设计诞生开始,设计批评就已经产生了,设计批评的方法与理论可以说是"远、近、高、低各不同"。从方法与理论的历史发展角度来说,我们可以从中寻找到一些线索,这些方法可以从某一个方面来阐释,也可以综合起来加以应用,或者以此为契机,引导出新的设计批评途径。

1. 理论思辨

从设计的全面性出发,理性思辨作为一种设计批评方法和理论,主要以荷加斯的《美的分析》为起点,荷加斯对洛可可风格的意义等做出评价,提出了以线条为特征的视觉美及适用性为特征的理性美的价值标准。在18世纪,哲学家大量的思辨著作,为理性思辨方法提供了研究依据。

2. 以史为鉴、激浊扬清

在19世纪,设计批评家清醒地认识到,随着生产的发展和新的消费层的出现,必须尽力寻找设计与现代社会的某种和谐关系。面对设计标准的下降,一些批评家责难工业发展,并扩展到有关的社会问题。他们主张重新评价过去,宣扬国家风格。普金、拉斯金、莫里斯等为此做出了努力,他们的设计批评也充分体现了一种反省现实、尊重历史的方法。

3. 精神为先、塑造理想

在20世纪早期的设计批评理论中,影响最为深远的是构成主义美学和新造型美学。构成主义美学宣扬打破传统,赋予艺术和设计更大的民主性而非精英性;强调人类经验的"广泛性",认为人类在自然的象征主义和抽象的象征主义方面有着共同语

言,这一理论对荷兰"风格派"的设计批评造成巨大影响。风格派提出重组空间的概念,追求"纯粹和谐设计"的思想一直贯穿于现代主义批评之中,新造型美学最有影响的理论家是杜斯贝格,他直接影响了包豪斯的批评思想。

格罗皮乌斯的《全面建筑观》和柯布西埃的《走向新建筑》等著作,将人类社会的终极理想推向了设计批评理论。

4．视觉先行、消费为本

法国后现代著名理论家鲍德里亚,曾用解构方式探索了广告与消费文化对当代社会的影响,他指出,在这个信息时代,我会处于"信息交换的迷醉"中,处于古罗马酒神的癫狂状态,只关心事物的表面而非实质;现代设计中的"风格塑造""有计划的商品废止制"、CI 设计等,都是这种理论产生的原因和结果。他认为艺术图像用在平面设计中只能称为"模拟"而不叫"盗用"。另外,法国的罗兰·巴特所著作的《神话》提出了"产品符号学",符号学被广泛地运用于商品和设计批评。

5．感觉核心、物质其次

这种设计批评方法被广泛称为"设计先决"或"软"设计。"设计先决"理论认为由于建筑和其他形式依据把二度空间作为完成手段,这种产品或环境的"客观性"似乎牺牲了主观性,包括感性上的光、热、声音、湿度等无法简单指出的性能,它旨在探寻高技术变化多端的潜能以形成灵活的、适度的感觉空间;设计的发展同科学的发展相一致,设计领域再也不以"物质"或"产品"为核心,取而代之的是一种过程,是依靠设计的使用者的响应而产生的某种过程或感觉。

10.2.4　何为优秀的设计

优秀的设计首先应满足功能合理、空间流畅、经济实惠、主题文化等要求。从其形态造型角度理解,就是美的设计。"美的设计"除了传达优秀的设计思想之外,还代表着一种设计流派。例如,20世纪60年代的意大利设计风格。由于意大利的北方工业发达,同时具有优秀的民族文化和手工艺传统,在此基础上,该地区在第二次世界大战以后发展形成了一种特殊的设计风格,被称为"美的设计",对设计世界的影响达十年之久。该风格打破了北欧的理性主义设计,对各种领域的文化内容进行整合,以大胆的手法处理形式、材料及色彩,勇于创新,同时,汲取本民族艺术和手工艺的优秀传统,使其表现形式丰富多彩,就形成了特有的"美的设计"风格。其风格中的各种不同类型的产品给人一种共同的感觉,即简洁、灵秀、轻巧、使用方便、具有强烈的现代感。

优秀的设计总是通过形、色、质三个方面的相互交融而提升到意境层面,以体现并折射出隐藏在物质形态表象后的设计精神。这种精神通过联想与想象而得以传递,在人和设计的互动过程中满足用户潜意识的渴望,实现设计的情感价值。

三菱汽车设计部经理布雷一向以提供触动人心、尽情享受人生、充满情感与灵性的汽车为其设计理念。他认为上流的时尚并非源自上流社会,而是源自街头普通人群,设计师应当从各种艺术中汲取设计灵感。他为三菱打造了全新的 3P 汽车设计概念(完美精确、极致表现、富于热情),每一辆三菱车的设计都体现了这种精神。我们能感受到这种 3P 精神是领悟了生活的真谛,是对生活的一种完美追求。

参 考 文 献

[1] 曹方. 视觉传达设计原理 [M]. 南京：江苏美术出版社，2005.

[2] 范景中. 贡布里希论设计 [M]. 长沙：湖南科学技术出版社，2015.

[3] 高丰. 中国设计史 [M]. 南宁：广西美术出版社，2015.

[4] 金学智. 中国园林美学 [M]. 北京：中国建筑工业出版社，2005.

[5] 李春. 西方美术史教程 [M]. 西安：陕西人民美术出版社，2002.

[6] 李砚祖. 艺术设计概论 [M]. 武汉：湖北美术出版社，2002.

[7] 凌继尧，徐恒醇. 艺术设计学 [M]. 上海：上海人民出版社，2006.

[8] 梁梅. 世界现代设计图典 [M]. 武汉：湖北美术出版社，2002.

[9] 欧阳英，潘耀昌. 外国美术史 [M]. 杭州：中国美术学院，2004.

[10] 邵龙，赵小龙. 走近人性化设计空间 [M]. 石家庄：河北美术出版社，2003.

[11] 王琥. 崇尚经典 [M]. 南京：东南大学出版社，2004.

[12] 王受之. 世界现代设计史 [M]. 广州：新世纪出版社，1995.

[13] 尹定邦. 设计学概论 [M]. 长沙：湖南科技出版社，2002.

[14] 余强. 设计艺术学概论 [M]. 重庆：重庆大学出版社，2006.

[15] 张乃仁. 设计辞典 [M]. 北京：北京理工大学出版社，2002.

[16] 章利国. 现代设计美学 [M]. 郑州：河南美术出版社，1999.

[17] 赵江洪. 设计艺术学的含义 [M]. 长沙：湖南大学出版社，2005.

[18] 赵农. 设计概论 [M]. 北京：高等教育出版社，2007.

[19] 朱旭. 改变我们生活的150位设计家 [M]. 济南：山东美术出版社，2002.